赵明电影创作文稿影印汇编
（上）

主　编　黄望莉
副主编　罗子盈

上海大学出版社
·上海·

序言：我们的父亲——电影笃行者

我们的父亲——赵明，母亲常说他："你应该嫁给写字台。"

记得父亲筹备拍摄电影《引路人》时曾因在京郊遇车祸居家休养过一段时间，那是我们唯一的一次有机会天天和他玩捉迷藏游戏，至今记忆犹新。此外，父亲不是在出外景拍戏，就是在家里伏案工作，所以母亲的话也还算合理。

当父亲的电影导演创作进入鼎盛时，组织安排他去建立上海电影学校导演系。那时有个说法，说是让上海有成就的导演分批"服兵役"，去为中国的电影事业培养新人。可最终，父亲成了第一位，也是最后一位"服兵役"者。为此，他不得不暂时告别电影导演岗位。

1963年，上海电影学校导演系第一届学生毕业前，父亲已受命将赴北京电影学院继续从教。作为导师和导演，他带着上海电影学校毕业班的学生完成了电影《年青的一代》的拍摄，并嘱咐随同拍摄的学生做好完整的拍摄记录，他想为今后的教学增添新教材。

1979年，父亲终于可以重操旧业并筹备拍摄电影《泪痕》，但因复查外景时突遭车祸致伤，他不得不停下做电影导演的步伐。此后，他尽心尽力为许多中青年导演的电影创作提供帮助，也努力在电影导演教育事业上有所作为。晚年，他最大的快乐便是听到学生们带着新作电影到北京审查的消息。他常说："是他们在延续我的艺术生命！做老师真好！"

在不得不依靠拐杖行走后，父亲开始日日伏案写作，他说想出两本书。他想对自己的电影创作和电影教学做个总结，留给世人。

1991年，他自费出版了第一本书《剧影浮沉录》。在这本书中，他对自己的电影创作做了深刻的剖析和总结，而且无论是书的写作还是联系出版社，他都亲力亲为，并为未能亲自校对文稿自责不已。但可惜，他的第二本书，他对电影教学的总结未能如愿。

印象中父亲从未跟我们谈过他的电影。唯有一次，那是距他离世仅有半年多的一天，我们陪父亲吃晚餐，父亲突然问我们会不会唱电影《铁道游击队》的插曲。在得知我们都会唱后，他便提出让我们即刻演唱，于是我们就放下筷子唱了起来。父亲听着，笑着，那笑容如孩童一般，让我们至今难忘……

无疑，电影就是父亲的生命。

三年前，一场疫情让我们开始静下心来审视人生。我（以下均指赵苏红）第一次认真翻阅和整理父亲的手稿——父亲的那些自述、那些电影拍摄笔记、那些手写完成的导演分镜头本、那些像是导演课教案般的史料……我惊讶！我自责！因为在看到那些文稿的瞬间，我会冒出无数个"为什么"想请父亲回答！我迫切地希望能真的读懂父亲！读懂他们那一代电影人！我急切地想寻觅他们的成长踪迹！

记得有次父亲和我聊各自的经历，我的黑龙江生产建设兵团的八年知青生活和他抗战时期在抗敌演剧队的八年生活，这是他第一次和我正面谈论抗敌演剧队。至今，我还记得说到那些经历时父亲的神情……

记得有次我随父亲去参加抗敌演剧九队老战友聚会，那是粉碎"四人帮"后不久，我是那次聚会人中唯一的一个小辈。席间，他们很快就忘记了我的存在。他们回忆着、调侃着，个个声情并茂，风风火火。而我却很诧异，他们已然不像是我的父辈了！

他们从当年的武汉宣誓说到征战湘南湘北、从郑州突围说到长沙大火、从西南剧展说到桂林转移……原来他们的那八年，完全不是我想象中的打打快板唱唱歌，而是在枪林弹雨和生生死死中博弈！那段经历对他们是刻骨铭心的，是沁入骨髓的，是永生难忘的……

记得有次父亲让我陪他去拜访夏衍先生。那天他和夏公谈了很多，谈了很久，他们提到了左翼剧联，提到了抗敌演剧队。夏公说："有些事，我们再不说就没人知道了。"那时的我，对他们所说的一知半解，似懂非懂，但那些话又碎片般地一直留在我的记忆里……

在整理父亲手稿过程中，我时常会想起那次夏公的谈话，甚至有些我原本不懂的现在也渐渐地能悟出一二。我逐渐意识到：抗敌演剧队的经历，对于父亲他们来说，是他们艺术生命的摇篮期……

父亲曾跟我说，他自己是在抗敌演剧队学会做戏剧导演的，抗战胜利后回到上海，在电影院的放映室里拉看美国电影胶片了解电影。在《剧影浮沉录》中他写道："作为一个普通的文艺工作者，有二十多年的历史是我终身难忘的。这二十多年的前十多年，是抗日战争及其前后时期在演剧队从事戏剧活动的阶段，后十多年是新中国成立后在电影界从事

电影创作（主要是导演）的阶段。这两个阶段在一个人的生命史上只是短暂的一瞬，但在我个人平凡的生活经历中却具有不平凡的意义。特别是前十多年的演剧生活常使我念念不忘。"

我有幸子承父业，在水华导演身边学习工作了十一年。那时的水华导演也时常和我提到他和我父亲在抗敌演剧队的事情，抗敌演剧队就像是他们艺术生命中的一部分，渗透在他们的电影艺术创作之中。他让我开始关注和寻觅抗敌演剧队的一切，因为我觉得，作为他们的后人，有责任把新中国第一代电影人的这段历史、这段经历，真真切切地告诉世人，揭示中国电影的来龙去脉……

现在，终于如愿以偿了。感谢北京电影学院舒晓鸣教授，是她第一个点醒我，告诉我应该把父亲的手稿整理出版，为中国电影留下一份原始档案、一份"活化石"。

感谢北京电影学院钟大丰教授，我们同是电影人的后代，曾是黑龙江生产建设兵团的战友。由于他一直致力于中国电影研究，在我整理父亲手稿的过程中，他是我的老师，靠着他的指点和支持，我才能拿出一份可供人参阅的赵明手稿目录。也是他的牵线搭桥，我与当时尚在上海电影学院任教的黄望莉教授相识。

更要感谢黄望莉教授以及她的研究团队，是他们的努力让我梦想成真：书稿终于可以如愿出版！

上海，父亲自十四岁被舅父接来，便在这里从上补习班到进入上海美专，从涉足左翼戏剧到步入抗敌演剧队，从踏入昆仑电影公司到成为新中国电影导演——他所有的电影均产自上海，上海记录了他绝大部分的成长踪迹。

现在，我们兄妹把父亲的所有手稿交给上海，我们相信这也一定是他的夙愿。

谢谢上海！谢谢每一位提供过帮助的老师！

<div style="text-align:right">

赵苏红　赵放人
2023 年 3 月 7 日

</div>

前　言

"手稿"一物，多指艺术家未曾公开过的，在艺术生产中对自我思考过程最直接的记录。无论是手稿中的文字还是图画，往往展露出艺术家最真实的一面，通常也是整个艺术创作中最具有思维灵气的部分。本书围绕新中国所培养的第一代电影人——赵明导演艺术生涯中所保留下的珍贵电影创作手稿、相关草图及部分定本进行整理和汇编。感谢赵明导演的女儿——赵苏红女士，在整理其父所留资料时深觉其体系化和艺术价值之深远，才使编者能有幸得到这些珍贵藏品，体察到这些故纸堆间所蕴藏的无穷的史学研究价值。出于学术史的角度考虑，编者认为应将这些资料以影印版的形态相对完整和清晰地呈现出来，让社会尤其是学界更深入地了解和理解赵明导演的艺术生涯和创作，借此纪念这位新中国第一代电影导演和电影教育工作者，并为广阔的中国电影史学研究略尽绵薄之力。

通观赵明导演的艺术生涯，他作为影剧两栖的跨界艺术家，早年便投身抗敌演剧队，积极参与救亡图存的社会活动。作为左翼电影人艺术维度中重要的一环，抗敌演剧队以其政治形态方面的革命性和艺术形态方面的创意性，在战时贡献无数经典戏剧作品。赵明所在的演剧支队更是为新中国成立后文化行政管理和理论研究方面输送了许多高素质人才。这段时期，他的工作范围覆盖之广、之深，包括剧本编导、舞台装置、戏剧演员等，全方位地经历了抗敌演剧队多个工种的实践。这使得他不仅在艺术领域大有精进，更结识了一群志同道合的莫逆之交。这段独特的、颇有爱国侠义之气的抗敌演剧队经历，一直为赵明导演所津津乐道。

新中国成立后，在戏剧生产和电影创作的选择中，赵明导演选择了后者。1949年，赵明联合导演拍摄的《三毛流浪记》，至今仍被评价为"共和国首页上浓墨重彩的艺术之作"，

并在2022年由中国儿童少年电影学会发起的"中国儿童电影百年百部经典评选"活动中，以3886票高居榜首。此活动参与对象分布于海内外，各界人士均可参与，可见赵明和严功联合导演的这部经典儿童电影佳作艺术成就之丰沛、国内外社会影响之深远。1950年，赵明导演首次独立拍摄影片《团结起来到明天》，作为描述工业题材的优秀电影作品，该片被选中参加了1951年举行的"国营电影厂出品新片展览月"系列放映。在中国战争革命题材的类型电影中，《铁道游击队》占有举足轻重的位置。影片中生动的人物性格、动人心弦的曲折情节，将赵明导演及其团队所想要阐述的中国式英雄主义淋漓尽致地表达出来，当《弹起我心爱的土琵琶》旋律响起时，每一位中国人内心深处的家国情怀便会被激起，这首脍炙人口的歌曲也成为这部影片的标识。1957年，赵明导演携手著名文学剧作家鲁彦周先生，将严凤英黄梅戏经典作品《金凤凰》改编为电影《凤凰之歌》。在此部作品中赵明导演将社会主义现实主义和浪漫主义的创作方法相结合，在中国传统戏曲中建构农村合作化的话题，成为当时农村题材最受争议的影片之一。1959年，为了展现少数民族社会主义农村建设，赵明导演的影片《绿洲凯歌》切实践行了百花齐放、民族团结方针政策，成为"新中国建国十周年"的展映影片。

1960年通常被认为是赵明职业生涯的分水岭，这年，电影教育成为赵明人生履历中新的征程。上海电影专科学校建立后，赵明导演担任导演系主任一职，培养了许多日后在中国电影界知名的导演及演员，为上海保留了一丝电影学脉。赵明导演在不惑之年的电影创作中，最广为人知的便是1964年改编自同名话剧的作品《年青的一代》。尽管拍摄任务紧张，但赵明导演还是结合全剧组的艺术力量，为新中国教育题材影片贡献出一部经典佳作。影片一经播出，就在当时的青年群体中掀起热潮，"将青春贡献到祖国最需要的地方去"一时间成为学生群体的奋斗目标。影片的主题曲《勘探队之歌》后来被选定为中国地质大学校歌，广为传颂，激励了一代又一代新中国的建设者。同年，赵明导演接受国务院委任，由沪至京，担任北京电影学院副院长，开始为中国电影再次开启专业人才培养的新篇章。他长期在一线从业，为中国电影教育事业体系化建设奉献了自己的力量。在新时期电影蓬勃发展之际，赵明导演年事已高，他在全身心地投入电影行政工作过程中，也敏锐地察觉到中国电影美学风格的变革。作为一位终身为电影艺术创作和教育而奉献的电影人，他认真整理并总结自己的观点，形成文字，供后人参考。

本书共分五部分，主要以电影创作的时间顺序为线索，着重展示赵明导演的电影艺术人生。从寻觅戏剧到踏入电影，从联合导演到独立执导，本书所收文献字里行间无不渗透出他执着的艺术理念。本书所收文献涉及赵明导演七部具有代表性的电影作品——《三毛

流浪记》《团结起来到明天》《铁道游击队》《凤凰之歌》《绿洲凯歌》《引路人》《年青的一代》，其中有导演对影片拍摄原因的详细陈述、创作手札、电影文学剧本、分场梗概，还有在影片实际拍摄时所用到的部分镜头分布图、场景图、分镜头剧本。除此之外，当时部分上级领导对影片所提出的意见、与赵明导演沟通的信件内容，其中相对完整的也予收录，以期为研究新中国成立后电影导演如何解读文艺政策、适应文艺创作新要求提供富有参考价值的历史资料。赵明导演的电影创作时间恰巧贯穿整个"十七年"中国电影的几次高峰，他的电影作品可以比较客观地反映"十七年"中国电影与国家政治生活的紧密关系。赵明导演努力将每一部电影的创作作为自己对新的文艺政策要求的学习，这就使得他在此阶段中所有的创作内容都清晰地反映着时代诉求和文艺发展的脉络。从中也能看出，赵明导演始终保持个人独特的艺术表现力和审美个性，以确保艺术表现的张力。

本书所收文献中尤具特色的是赵明导演怀念抗敌演剧队生活的内容，这为中国抗敌演剧队研究提供了丰富的历史资料。本书最后一部分多为赵明导演对生命中良师益友的回忆性文章。可以说，赵明走入戏剧领域的启蒙之作便是来自夏衍的文学报告作品《包身工》，其对赵明的现实主义创作产生了积极的影响。赵明导演与夏衍两人曾在抗敌演剧队中共同协作，排演出《水乡吟》《愁城记》等作品，在此过程中建立起深厚的师生及战友情谊，故在参加送别夏公的活动中，赵明导演字字含情，《一个剧影后辈的缅怀》一文情深意重，叙述了夏公对他的谆谆教诲以及两人间的生活趣事。赵明导演生前同样曾受教于田汉，两人曾一同被旧社会反动势力迫害入狱。田汉的赠诗"各为黎明啼尽血，等闲休白少年头"，其中所蕴含的韧劲成为赵明导演往后艺术生涯强有力的支撑。在西南剧展四十周年庆祝活动之际，赵明也书写了千字长文《与田汉老相处的日子》，回忆了与田汉相处过程中汲取到的为人处世和文艺创作方面的优秀品质。《令我永难忘怀的老战友》则是赵明导演为纪念友人吕复所作，文章详细讲述了两人之间面对重重险境、如何化险为夷的几件事情。赵明导演评价老友吕复"政治上坚定沉着，业务上多才多艺"，并表示吕复是自己人生道路上不可多得的榜样之一。同时被收录其中的还有赵明导演在西南剧展四十周年纪念座谈会上的讲话，他着重总结了参加剧展的意义和收获，其中间接伴有相关事件的回忆，饱含真情又富有激情，并对文艺创作的未来发展给予深切关注。

此外，为便于理解赵明导演的艺术人生，本书还收录了赵明导演申请加入中国共产党时的自述手稿，从中可窥见中国电影人对新中国文艺工作的强烈认同以及对进步事业的努力追求。其中还涉及赵明导演陈述他前期身处抗敌演剧队，到逐步深入电影领域，并对这项工作相对完整掌握的心路历程。正如前文所说，赵明导演在电影理论方面不懈探索，相

关内容也被本书收录，一共三篇文章，一篇是赵明导演前期创作过程中的自我反思，另外两篇则是他后期对新时期新影片《沙鸥》和《邻居》在美学形式和艺术风格方面的看法。

编者在整理赵明手稿和文集的过程中，深感原初文字形态的珍贵，赵明导演的一字一语被他写在当时的纸上，后人从其中修改、调整的文字能深切感受到他对每一部作品所付出的心血以及他严谨的态度，因此编者坚持采用"影印版"的形态来出版本书，希望向学界呈献原汁原味的历史资料。

在此，需要特别感谢的有很多人。首先是赵明导演的家人，他的女儿赵苏红女士非常尊重父亲，她在整理父亲留下的资料时能够敏锐地察觉到其珍贵价值，并能毫无保留地奉献给学术研究，实在是难能可贵。其次，感谢北京电影学院的钟大丰教授，正是他对这些资料价值的肯定，让编者有信心来完成这一艰巨任务。在本书编辑过程中，感谢上海大学硕博研究生王鹏超、商野，以及上海大学期刊社乐天编辑。还要感谢中国电影评论学会饶曙光会长以无私、开放的心态支持本书的出版。

本书的出版，意在使学界的视野再度聚焦于中国电影史的历史文本、一手史料，希望从微观史学的角度重新放大并分析纷繁庞杂的历史影像文本，在理解和研讨导演作品拍摄全过程的同时，更要串联起其依托历史时代和生命线所进行的书写。本书的出版不仅是对赵明这位电影艺术家的缅怀，相信更能够让当前的电影艺术工作者们有所借鉴。

<div style="text-align: right;">
黄望莉　罗子盈

写于上海

2023 年 3 月 6 日
</div>

编辑说明

一、本书以影印形式整理出版赵明电影创作相关部分历史资料，分"从寻觅戏剧到踏入电影""从联合导演到独立执导""尝试与寻觅""不懈的探索""永生的怀念"五部分加以呈现。

二、本书目录所呈现的文献标题，优先使用文献原标题，但因部分文献没有标题，或原标题意思不明、有误，为便于查阅，编者特予另拟标题，并在标题末尾标注"*"以示区别。

三、由于原稿的失误、时代的变化，本书影印文献及按原文所录内容，难免存在语言文字、标点符号、表述及提法和观点等不符合当前规范和要求的情况。例如，"八年抗战"应为"十四年抗战"，"地下党"应为"中共地下组织"，"建国以来"应为"中华人民共和国成立以来"，不宜用"维族"指代"维吾尔族"，不能用"全国解放"指代"中华人民共和国成立"。按现行语言文字规范衡量，文献中的错别字、已废止简化字等更是难以尽举。这些问题尚祈读者注意甄别。

四、本书部分文献明显存在残缺，在标题末尾括注"部分"字样。

五、本书文献罗列原则上以时间为序，同时根据各部分具体情况做适当调整。

六、本书部分文献已公开发表于报纸、期刊或图书，其出处统一标注在书末附录"文献出处一览"中。

七、本书资料主要由赵明的女儿赵苏红、儿子赵放人无偿提供。

目 录

第一编　从寻觅戏剧到踏入电影 / 1

 新中国成立之初第一份自传＊（1951年）/ 3

 申请加入中国共产党时的自传＊（1954年）/ 13

 难忘的演剧生活 / 18

 我当电影学徒的时候 / 45

第二编　从联合导演到独立执导 / 47

 《三毛流浪记》 / 49

 《三毛流浪记》分镜头稿＊ / 49

 影片《三毛流浪记》漫谈纪要（部分） / 166

 处女作：《三毛流浪记》——从漫画到电影 / 175

 《团结起来到明天》 / 181

 摄制《团结起来到明天》——一次重大的试炼 / 181

 独立拍片第一部：《团结起来到明天》——一次重大的试练 / 183

 《铁道游击队》 / 190

 电影文学剧本《铁道游击队》（五稿） / 190

 《铁道游击队》分场梗概（二稿）（部分） / 228

 《铁道游击队》二稿分场梗概 / 237

 对《铁道游击队》分场梗概（二稿）的意见 / 243

电影分镜头剧本《铁道游击队》（二稿）/ 247
我在《铁道游击队》拍摄中的心情 / 406
对拍摄《铁道游击队》的工作总结 * / 408
《铁道游击队》——从小说到电影 / 411

第三编　尝试与寻觅 / 419

《凤凰之歌》/ 421
《凤凰之歌》导演创作"总结"（或称"手记"）提纲 / 421
谈《凤凰之歌》（赵明）/ 423
《凤凰之歌》第2场和第69场镜头分布图 * / 428
第70场 青山翠谷（外景）春·日 / 430
《凤凰之歌》拍摄总结 * / 431
公司领导审查样片的意见归纳 / 434
陈西禾等对《凤凰之歌》的修改意见 * / 435
《凤凰之歌》补戏方案（张骏祥）/ 442
《凤凰之歌》的问题在哪里？（摘抄）/ 453
《凤凰之歌》修改计划 / 454
《凤凰之歌》——追求独特风格中的偏差与失误 / 456

《绿洲凯歌》/ 463
《绿洲凯歌》（暂名）电影分镜头剧本二稿 / 463
对《绿洲凯歌》二稿讨论的意见归纳（海燕电影制片厂文学部）* / 589
导演对《绿洲凯歌》剧本的分析 * / 593
《绿洲凯歌》分场提纲（部分）/ 595
王玉胡给赵明、陈岗的信 * / 604
看《绿洲凯歌》样片后各方意见 * / 613
 1. 周扬、民委、陈荒煤的意见 * / 613
 2. 对《绿洲凯歌》剧本二稿的意见 / 614
 3. 《绿洲凯歌》修改方案 / 620
 4. 《绿洲凯歌》增补镜头 / 624
 5. 陈岗就《绿洲凯歌》在乌鲁木齐上映的反响给赵明的信 * / 625

6. 漫谈《绿洲凯歌》（提纲讲稿）/ 630
 7. 赵明同志的发言 / 636
 8. 在两条战线斗争中摸索前进——《绿洲凯歌》导演手记（部分）/ 641

电影《绿洲凯歌》放映后的评论 / 642
 1. 彩色故事片《绿洲凯歌》（《上影画报》）/ 642
 2. 绿洲红旗高举——评《绿洲凯歌》（李超）/ 644
 3. 看了《绿洲凯歌》以后（师陀）/ 646
 4. 新品质的成长（沈求）/ 648
 5. 《绿洲凯歌》电影评论摘录 * / 649
 6. 谈《绿洲凯歌》的导演构思（赵明）/ 653
 7. 《绿洲凯歌》——建国十周年献礼片，又一次新的探索 / 656

文学部对《黄沙绿浪》（《绿洲凯歌》续集）的意见 / 670

《引路人》（未成片）/ 679

《引路人》导演创作构思 / 679

《引路人》场景图 * / 687

《年青的一代》/ 689

《年青的一代》是怎样从舞台搬上银幕的？（草稿）/ 689

《年青的一代》是怎样从舞台搬上银幕的？（整理版）/ 693

《年青的一代》电影文学剧本（草稿）/ 731

北京地质学院一班来信 * / 877

天马电影制片厂《年青的一代》摄制组抢拍序幕部分分镜头本 / 885

《年青的一代》修改方案（林家肖家整理本）/ 892

4月4日听取地质学院师生意见 / 928

上海市电影局上报给文化部对剧本《年青的一代》的意见和文化部的批复 * / 932

看《年青的一代》样片后各方意见 * / 936
 1. 张爱萍同志对"年青一代"的意见 / 936
 2. 珠影厂导演组谈样片 / 938
 3. 演员组漫谈影片"年青一代" / 941
 4. 略谈《年青的一代》电影改编中的几个问题 / 944
 5. 听《年青的一代》全部乐曲演奏后（乐团）/ 945

6. 乐团对《年青的一代》样片的反映（摘自他们配音乐时决心书） / 947
　　马厂两级领导人对"年青一代"定稿的意见 / 949
　　《年青的一代》样片修改意见 / 954
　　写在《年青的一代》影片上映之前（为《中国银幕》而作） / 956
　　评影片《年青的一代》（胡思升） / 963
　　《年青的一代》——从话剧到电影 / 969
　　清理我的创作思想 / 990

第四编　不懈的探索 / 1003
　　克服导演艺术处理上的概念化、公式化倾向——社会主义现实主义学习心得 / 1005
　　新人、新作、新收获——谈影片《沙鸥》的艺术成就及其它 / 1013
　　耳目一新，新在哪里？——漫谈《邻居》新意 / 1018

第五编　永生的怀念 / 1021
　　忆抗敌演剧九队是怎样坚持战斗的——怀念周恩来同志 / 1023
　　一个剧影后辈的缅怀 / 1027
　　与田汉老相处的日子 / 1031
　　在"西南剧展"四十周年纪念座谈会上的讲话* / 1035
　　令我永难忘怀的老战友 / 1041

附录一　赵明告白* / 1042

附录二　赵明年谱 / 1044

附录三　文献出处一览 / 1060

第一编

从寻觅戏剧到踏入电影

新中国成立之初第一份自传*（1951年）

十八岁。 年轻人觉醒了。

一九三二, "一二八"以后春节, 上海工商学一律罢于停课。我和几个同学是于继续和墨团通讯, 参加了红十字会的救护队, 去战地救护伤兵。在这一次轰炸之战缘中, 唱着了不少勇气战斗力, 战乱也谷你在秘书组织工作, 后来研究所已被日寇炮火炸毁, 我出狱上看到一片断墙残壁的废墟, 我被老校长等招去学习, 到团队员责人谷径等预商不继续……在学校里搭搭的……先生, 我们都很积极的团员, (徐金山, 姚时晓猪两) 我自导演会排演"三块钱"等剧。

后来团员负责人阻止, 我们就预备换同, 另行组织……剧社, 参加学校演出。这时我因愿意……, 因我善用评书等, 在医院就没有体养了半年。年利我回上海……。叶浅, 秘书……的工作很紧张无之已经辞去, 同时我父亲想……从学院……, 比较好发。所以我就走了上海美术专科学校学习画画, 同时参加美专剧团, 作蚕碌的演出。到这时, 由于我对新理论和社会科学有了初步的理解, 同时结合剧团工作——当时演的戏都相当进步, 曾在此回家大学演出过时我运看许多学生的破坏和殴打。——使我已向旧的思想观点进……步的……, 而陷送新的社会建设一种更纯的革命……国思想和画界成为了色素。那一年春天, 剧团负责人王姐一同决会注意, 离开了学校。我我悄悄地给学到团, 举行了一次会演。会演学校方和特务学生雷用种种手段来吓唬我们, 破坏我们。但我坚持坚持, 因为我靠了大家的团结, 把公演终于举行了。这事顷亦给吴……演书"家色之人"等了提升的发挥, 摔在的举措……。这更使我意到的新勤, 这更想了革经走到的工作信念。

手写稿，字迹潦草，难以完整辨认。

同时参加了南京的剧联小组。小组负责人是罗白音用轩，组员有钱铮、品陵、袁逸、淡萍（即关天）诞春萝等。
一次我害不到罗白音的约拿，和我一道去民教馆工作的施若荣被捕。我即时去找他儿，他被一个陌生人带去，一夜没睡的通宵，我告诉了罗白音，当时由南京创联派袁逸到沪正等福电讯，我也瞒着馆民教馆的领导买党科
说以有事去他老伴小徐的同为室，同时我思想上倾为同害南京参加抱春萝一病逝，这次列席
不能去卖许多最后，尤其是我回到南京不久，又要当局又不会注意，所以我经继续空事工作。第二天黄剧青一人走汽车来找罗白音，同时不电话去我说：到那找不到罗白音。附近溜步，我感觉到子事立密虞，我还没有理到家，傍晚，正整去意时，来了一个陌生人，把我带去了。汽车内，他一定要带我到罗白音，说他知和罗现有一面之后，不知道住地。结果他把我押到宪兵司令部和我做了事本，绑我戴红梏，要我自首结果，我即一根挺挺，只把引淡萍的同志回柳息，又他学馆的书，代理现创主个秘密（因为淡萍已去日本）别的什么也不知道。结果那夜也非不会得来，就把我送进拘留所。一进拘留所就遇见了针强。我暗告他说我们不说话，于是从此我在院里的包围中等到，国防国民党中央组织部四人来和我来了几次话，我终是把之原态度，不承认。

拘禁一段（弊）难友实陆的老嫂的也来威胁我，（这样做）一个多月，那管他挣扎着。那里知道绝春萝、南京剧联全部同志梅先生，被捕在内的罗白音（他也终于被捕了）钱铮、王逸、同袁和女兑（出狱绝晚了，后又被捕）都已坦白章，写甘言书，我气急地地乱眼了。当时我的心最大的顾虑不怕苦是死是来好坏势不怕定要被分布上海同志的关系书，他一定我是不能估制的。

因为我当时的革命立场和气节可以说没有确立，但隐蔽战线的恐怖是我内心所不齿的。结果我胡乱地写了几个名字，其中也有也方领导过我们的组长尼也毕亚的同志老董（已改名，被国民党杀害）。

这时从南京到上海的同志都已先我释放。我又顾虑说还有罗之都己转到南京。我罗之是一个可以做国民党员，他通过国民党中央组织部调查科的负责人徐恩曾，搞了个证据，终于在我住狱三个多月的油所之后释放了。

（我在那个伪装柔弱的特务的威胁下，写了自白书。我说我是一个爱好艺术，不懂政治的青年，过去的接受，今后接服从三民主义，为实现三民主义而奋斗"之数句词可耻的东西。）

这其实一次严重的考验，当时如果换上根有同志们所说同志说也许这样做了，他也就忍情地拼下，办什停吧，至少你不愿真心去奋，说明你坚定不移的方向。把这背叛革命立场丧失革命气节的行为看成是一个背叛我手段，这一方面因当时我对政水平的限制，一方面也是由于我自己的修养的始缘故。

这天子件之后，我回到江苏师大读书。因为国民党特务还经常监视，我没有把上海同学带走书，怕累到上海朋友接触，于同学们不利，于我自己也不利，所以我就在苏师整整了一年，读二年文，关入艺术，完全受害害者在在付特务的监视。

次年上海明星影片公司二厂成立，我从报上看到消息就写信给二厂加亲负责人应云卫，要去工作。不久我进了明星二厂，主要是做工作。除编剧写工之外，不等加任何活动，因为特务从我家师打听到我在上海的工作场所，还到我住宅来查，继续监视我。我很警惕的他跟他避免他们的联系，过了一些时期，不见什么动静了，我才又开始戏剧片的部，尝试改写路刑人物，要剧了本。

了去加电影联络经常

这是一份手写稿，字迹潦草且有大量涂改，难以完全辨认，以下是尽力辨认的内容：

这时期

但觉冤屈

在1936年，我不知道党在私联的组织是否还存在，~~还是没有找我我也没有找~~ 就这样于二师毕业后，组织了业余实验剧团，担任~~了~~导演工作，~~并吸取了参加党团的~~...了大部分

1937年，伟大的抗日战争爆发时，我~~率~~业余实验剧团~~~~~深入~~同时，全~~上~~海剧人参加的"救亡演剧队"响了抗战的~~号~~炮！我是参加的一员，从这时起，走上了一个新的阶段。

八·一三，上海业余~~~~剧团在上海救亡协会领导下，组成了两~~~~个较大的演剧队。我参加了其中一队，~~~~进行长期的演剧宣传工作。这~~~~时期，一脱出了抗日~~~~，别的什么也不懂，工作艰苦，精神饱满，专心演出，沿京沪线，而苏，沿津浦线，而到徐州，~~~~地人民团体争相邀请，~~~~到1938武汉军委政治部三厅，演剧队~~我们团体突然地成为抗日~~~~一路~~~~中的一个有力组成。这时我才着重地意识到我们原~~~~是中国共产党领导下，从事革命文化~~工作，和当初在剧联~~~~领导下，~~~~一样的。这种思想产生在我从徐州~~~~回到部队演剧工作，~~~~~~~~~~~~登载着周副部长（即周恩来同志~~~~对演剧队同志的谈话，更~~~~明了家庭的阻挠，从郭沫若同志~~~~我~~~~回到队伍里去）。这以后一直到抗战胜利，始终和团体在一起，坚持抗战演剧工作，经过湖南，江西，广西，贵州，四川许多的部队，乡村和城市。前两年蒋介石还表面上抗日的时候，我们演出用副部长的指示"劳军、民众，军队部队"~~~~演~~~~的前线和后方之后，三九年以后，国共矛盾～～～～的工作方针也逐步明显，一方面坚持抗日民主运动，一方面注意保存力量，继续抗战，以待时机。~~~~领导人乃陈~~同志，他是周副部长的常委我是除~~脱离太原的时候，此

[手稿页面，字迹潦草难以完全辨认]

这是一份难以完全辨识的手写稿影印件，以下是尽力辨读的内容：

没有认识到组织生活和政治生活的重要性。

45年抗日战争胜利后，46年从四川回来，回到上海。由于家庭经济负担的原因，和在团体内感受到事业的苦闷，我离开了团体，参加电影导演的工作。先在国际影业公司当副导演，拍了四部影片，并和严恭合作主导了一片。直到49年上海解放，告一段落。

在这期间，我的全部精力都用在拍新片上，所拍片子多都带有某种程度的进步性，但严格地说，在国统区的接受审查的创作工作是不自由的，资方选材是投机的，新片的政治质量都不高。

我在这样的工作环境当中，政治上依然没有什么开展，不过更加自觉到自己是于苦闷的一员，要在党的直接领导和培植之下，才能起到一种自觉。我深深深信心，期待着解放。这期间我由崑崙表兄蓝马同志介绍和 _____ 丁力同志接上，有一些关系。（现在电影厂工作）

49年解放前夜，上海地下剧影协会成立，我参加了筹备迎接解放的工作，（和人民宣传队）不久，于完成筹备工作的"毛流氓记"将出台，我和 _____ 同志一起，转入了中央电影局。

十月以来最大的惊喜是解放。由于伟大的祖国和中国历史的大变革，党的政策及其领导和组织的力量以空前的鲜明姿态有力而确切地昭示了我，新华书店的满坑满谷的书籍、每日新刊物和新鲜的任务，中国共产党、毛主席在这种高度统一的领导及……使我高年盖在云雾里的眼睛陡地发亮了起来。我从来没有这样清楚地看见了共产党，看见了毛主席，如今我将这样地看见了工人阶级的领导和中国革命的实质。过去都是抽象化，理想化，不能联系实际，看见党的领导没有从彻底的革命实践，在一方面参加革命的潮流和组织中，但是否能全心全意地改造……
参加革命而已。

从1915到1951，回顾这三十六年的历史，1933年之前不写说它，1933年后，在党的直接间接领导下，从事戏剧电影工作以来，可以分作四个阶段，第一阶段是左翼联盟时期的组织了。关于剧联的组织，思想单纯，工作勇往直前，但党所给的教育，阶级教育却没有经受过。因此在白色恐怖中经不起考验。第二阶段是从业余实验剧团到加抗日战争的全部过程，这一阶段抗战热情高涨，但进一步的政治觉悟却不够，工作在党的间接领导下，自己没有取得组织上的结束。第三阶段是解放战争期间我在香港与今之重庆商要的是搞统一战线，思想上谈不上有什么进展。第四阶段是上海解放后进入中央电影局在党的领导下从事重组银行的新片摄制的时期，要到我是作为一个非党员来，没有取得组织上的结束，但那时思想上几乎不加控制。第一阶段是我的政治生活的开端，第二三阶段政治修养虽有引导，政治修养仍于混沌，第四阶段是了解放的狂喜，政治要求和认识上却要求大大地提高，这是一个新的阶段的开始。

49年之夏在北京，电影局的几位老同志曾和我谈过组织问题，当时我认为解放不久，思想上还生疏，好多问题不时地感受和酝酿，其好深是个快睡醒的人，他已经认识到将要生长什么事，但他一定要好好的看一看，他还要试一试自己的体验，看有没有力量这样干。我回答那两位好心的同志说：先把完这部戏，嫁妆大事一下再说。

现在我必须明确地认识到：没有共产党的领导人类的会有我的幸福的开端，没有解放战争是推动社会前进最大的动力，我们知道许多至爱的平庸跨度极深，为之靠近跨度，同时使自己不断地迅速化，才能坚持奋斗的把革命进行到底。（跟先有不同的问题是经新阶段的再跨进，）而且不是靠一个人的单纯感情可以作到的，必需有组织，有纪律，有教育。而已，统一领导是不可行！

有带到主义的深入学习

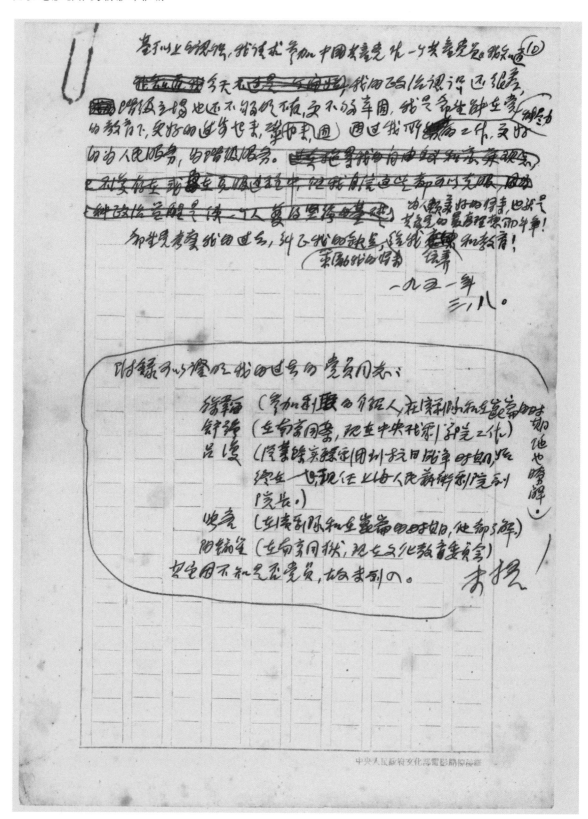

申请加入中国共产党时的自传 *（1954 年）

市交社大戏院演戏，被警察局逮捕，拘留两星期全部交保释放。这以后，因生活困难家庭又嫌弃我，接流于三月间起徵到一个由伪出版商办的三和出版社作义务付编辑，同时由徐韬同志介绍参加了上海左翼戏剧联盟，李铎生所办之艺廷匡以值救养之人的排戏。（以上证明人徐韬现在电影局）

一九三五年二月辞去三和上海出版社工作，到南京民众教育馆代理吴天同志（原误吴江）的戏剧职务，两星期后因南京的戏剧组织根（南京文化总同盟）被破坏，我和雅白音，舒强五军同志被牵连入狱，在首都宪兵部拘留了三个多月，最后由于本身缺乏韧气节，写了悔过书并由我叔俞鉴璋务力营救于六月间交保释放。（证明人舒强现在中央戏剧学院，阳翰笙现在中央文化教育委员会，雅白音，现在上影厂）

这次事件之後，我父亲带我回到家去，闭户读书半年多。次年（1936）七月由应云衛⑩同志介绍进了上海明星影片公司第二制片厂蔡楚生处担任佈景助理工作，于翌年（1937）二月转入上海业餘实验剧团任置景，直到八一三抗日战争在上海爆发後剧团在上海文化界救亡协会领导下，编成上海救亡演剧队第三、四两队，我属第9队，走上①抗战剧运的道路。（证明人舒强，邓和白，左志楚，吕复—上海人民艺术剧院副院长）

上海救亡演剧团第四队于一九三七年十月被编为国民党军委会政训处抗敌剧团，我随团溯江西上，从事流动演剧工作，曾在芜湖，安庆，九江，武汉，大冶，石灰窑等地的部队，乡村，工厂，矿區及学校演出，我经常是午幕后之作，同时兼作一般宣传并参加集体创作。

一九三八年9月，剧团到徐州台兒庄地区作帶军演出，被日寇包围，自行突破封锁线，经苏北裹下河地区退

3.

到广州。再由广州经广西、广州（因武汉路经泰州沦陷）回乡省亲一月，赶奔周团体，团体已改编为前军委会政治部（国共合作时期）抗敌，演剧队"第二队"，里在长沙工作，我任秘书，协助队长及几位同志进行政治部份舞台编导工作。

此后，由于政治部的调查团体党发后，改属第十九集团军和第九战区长官司令部工作，在江西、湖南两省战地及后方流动演出，亦曾到长沙数次。我除作编导外，兼任队附，曾编写独幕剧"火车转了"、"末尾从黑"、"望"及四幕剧"告别"，导演"胜利进行曲"（石凌鹤编剧）"凄凉记"、"水乡吟"（吴祖光编剧）"杏花春雨江南（于伶编剧）"雾重"（宋之的编剧）等至一九四三年年底止共五年间团体一直秉着当时政治部周恩来同志的指示"深入国民党队进步民众"，为抗日战争而努力。但是自皖南事变后，国民党反动政策更加加剧，团体的活动就受监视，不但工作不易开展，而且随时有逮捕袭击，幸我们的演出在群众中威信很高，而且有很多将领对我们的印象都不错，加之我们工作的谨慎，所以没有遭受损害。在此期间（大约一九四O年）为了保全团体，团体内大部份同志不得不遵从区政治部命令集体入国民党，我当参加集团入党仪式，没有收到党证，这时，团体的番号已改为演剧宣传九队。

一九四四年参加在桂林举行的西南八省戏剧展览会和戏剧工作者大会，并约同抑冲合演后，即因战局变化，转辗自湛西场勿子贵阳，有时暂夜休整，我因病在重庆医院沦陷了三个月，没随队流动演出至一九四五年日军投降，一九四六年号召下，应编者号召逐渐转移到电影工作岗位。（以上九肇，吕恩证明）

我的参加电影工作是抗日胜利后导演的"遥远的爱"，一九四六年底到二队派去一地实习协助遥远的爱"拍摄，后来担任了昆仑公司的助理导演。后又协助史东山拍摄"八千里路云和月"，有于一九四七年正式担任国泰影片"无名氏"（杰之澄导演）的副导演，中电部片"幸福狂想曲"（陈鲤庭导演）的剧务部，昆明影片"哑哑

导演"（后改正导演）的联合导演。一九四八年二月份已正式参加了崑崙影片公司任副导演，在年底以前编助陈鲤庭拍摄了一部《丽人行》。

一九四九年一月到十月，助蔡楚生导演了一部"三毛流浪记"（阳翰笙编剧，和严恭联合导演）十月以后，和原崑崙的导演编辑、演员酝酿筹拍《团结》一片时到中央电影局，我于十一月间接受了"团结"的导演任务，派赴上海工作，这是我的生命中划阶段的开始。（以上证明人：阳翰笙、陈鲤庭、徐韬）

解放前十余年来我的认识始终模糊，大资产阶级剧团的腐化倾向，单纯搞技术，对于革命风暴，几乎是不闻不问，而且已一直还怀著遥远色彩，自以为是极进步，高人一等。醒起后为其呐喊动唤，恐怕自己也会被看作另生追的憎望。"团结"的摄制工作是给我的第一个锻炼，由于作家的帮助和党的教育，使我懂得了不少关于党关于工人阶级的认识和革命斗争的道理。同志、解放战的现实教育更起极大的作用。

一九五一年春天，于"团结"工作将结束时，我提出了入党的要求，又于同年暑假参加到重队工作里后中逐步提高了这个认识和决心，当结合部青年。

一九五一年四月和艾明、云寿、萤盖三同志为准备新副本"学毛选"为目的连烟台、青岛草地，体验生活，又至北京和电影局领导反映的思想充实学习。以地区配合历史向导。（所以等级低误去的有传这时已经作）并经组织上于九月间作了结论。同年十月和萤盖同志一同去参加上海比区土改，十二月转到沅股工地，陪上海分配来工地工作的队伍参加这此继续的所需工作，体验生活，并于告一段落后陪底工间作，了解不正确作风，了解统度，到一九五二年二月间返厂。

一九五二年三月，于参加组织三反运动中认受了细致的思想整风学习后，受党接受任务，和杜印、王宏、萤盖三同志生一地，为准备拍摄未来的新片"车轮驭扬向前"到鞍钢山等铁山

别作其它的估计。代主席陈毅来函参加工会文教工作，五月间调来，筹备参加第七届国际电影节的工作。（以上证明人：司徒慧敏）

一九五二年七月随中国电影代表团出国，参加由捷克举行的国际电影节，后遂访问苏联两星期，于九月底回国。此行很受了些爱国教和国际主义教育。（证明人：王震之）

一九五二年七月同年十一月，回院参加党委动员的党员八项标准条件的学习，对党的使命和对自己的认识有所提高。

一九五三年一月再改参加了台湾教影组织的一批重点审读片任务，三个月间片特殊生活。后到博士上过了五一段，参加了五次大队工作。三月出席全国电影艺术工作会议，受党的组织和家院生活的培养，于九月间出席第二次全国文代会议，接受了摄摄"三年"的任务，至一九五四年九月基本完成。

1954国庆节

难忘的演剧生活

难忘的演剧生活

赵 明

抗战八年,我在演剧队的生活是相当丰富的,从"救亡"到"抗敌",我经历了全过程,受到不少的锻炼。除了解放战争期间由于我转到电影工作岗位,离开了演剧队这个战斗集体以外,我的青年时代最深刻、最鲜明的印记就是"演剧队"这三个字。我在演剧队虽谈不上有多大作为,但和同志们在一起,在党的领导下,艰苦备尝,忧乐与共,许多现象是终身难以忘怀的。我很想倾诉衷肠,但由于篇幅所限,这里只能摘取我回忆中的几个片断,作为对演剧队建队50周年纪念活动的一个小小的奉献。

长沙归队

1938年10月下旬,长沙市灵官渡长郡中学所在地,住着一个演剧队——原军委会政治部抗敌剧团改编过来的抗敌演剧队第二队。这个队刚从武汉随军委会政治部机关撤退下来不久,正在排演剧目,准备开赴战区工作。某一天下午,忽然来了一个不远千里而来的老战友,和同志们重新聚首,这不是别人,就是在徐州突围后和同志们已经阔别数月的我,久别重逢,真是异常的高兴!同志们互相拥抱,问长问短,都很庆幸我的顺利归来,其实,我的归来并不顺利,而是经历了不少艰难险阻,是很不容易才和大家见面的。这得从徐州突围后在苏北泰州县境和大家分别时的情况说起。

我家距泰县约30华里，我自东向西步行约3小时就到家里，家人——父亲、母亲、伯母、妹妹——见面既惊又喜，惊的是我一身农民打扮，身外一无所有；喜的是我从战火纷飞中归来，竟然安全无恙。我同家人说明经过，大家自然都感到欣慰。我本想在家停留几天，添置一些衣服铺盖，就赶往上海，和团体会合，不料这一回家就身不由己，种种情况就把我拖住了。首先是二老不忍心让我这赵家的独子再回战地冒生命危险；二是希望我早日成家，同逃难来我家居住的亲戚结婚，了却"终身大事"。这一下可把我难住了。我一方面耐心说服二老和我妹妹，一方面同吕复保持联系。经过几番周折，矛盾斗争，加上环境并不安全，日寇随时有来犯的危险，地方杂牌游击队游而不击，根本无力抗拒敌人，我既不能保护老人，也不能保存自己，我留在家里只能束手待毙，那又何必呢，主要是由于我向往团体和抗战到底的决心，终于我摆脱了家庭的束缚，以去上海图谋职业为由（当时上海租界尚未沦陷），蒙骗了老人，离开家乡，重新回到了上海。

我抵达上海时，团体早已转香港、广州回到武汉。我在参加了一些社会活动并筹措了一些旅费和行装以后，便又告别上海。重新出发。这时南京、安庆早已弃守，敌寇分数路向武汉进攻，武汉已岌岌可危。我一面担心着徐州突围的重演，一面急急忙忙乘海船赴香港，希望早日经广州赶到武汉归队。

去港前，听说香港码头很乱，盗窃分子十分猖獗，不料我就果然碰上了。下船时，甲板上忽然有人打架，我两手提着行李，挤在人群中，稍微注视了一下，下到汽艇后就发现我身上的皮夹子被偷掉，幸亏我把钱放在两处，没有因这伪装的打架使自己落到囊空如洗的境地。

在旅馆和一个到内地参加抗战的青年朋友同住了一夜，第二天早上就看到港报号外：日军在大鹏湾登陆，矛头指向广州！于是我一刻也不敢停留，便同那青年作伴，马上乘轮渡到九龙，购票登上自九龙赴广州的火车，期望赶在敌军之前到达广州，然

129

后再迅速转赴内地。不料车行到中途，又因前方发生情况铁路中断，火车折回九龙，弄得我们全车乘客都进退不得。幸亏这时珠江的虎门要塞尚未封锁，于是我们又改乘轮船，溯江西上。据说这是封江之前的最后一班轮船，以后的交通就完全断绝了。

船到广州，广州已十分吃紧，我们在码头上经过盘查，在旅馆里又经过严密的搜查，俨然有如临大敌的气氛。我当夜就去《救亡日报》社找夏衍同志打听团体的行踪，遇到周钢鸣同志，他告诉我团体已撤至长沙，让我急速到长沙报到。这样我们便于次日又登上了粤汉路火车，挤在避难的人群中，在软卧车箱的走道里找到一小块容身之地，暂时安顿下来。战时的交通本来就是这样紧张混乱，我也习以为常了。

翌晨，车抵株洲附近时遇到敌机轰炸，我和那同伴以及许多旅客一起，匍伏在铁路附近田野里，只听得先是弹如雨下，接着轰轰爆炸，如地震雷鸣！株洲是粤汉、湘赣、湘桂的枢纽要地，敌人是不惜狂轰滥炸，大肆破坏的。这一炸，附近的铁轨都翻了天，弹坑距离火车头很近，火车肯定是不能前进了。所幸乘客都没有伤亡，只好放弃火车，徒步奔湘潭，改乘小火轮，继续前进。我们随大流，乘上湘江轮船，抵达长沙的时候已经是黄昏时分了。

这次为了归队，长途跋涉，所经行程不亚于徐州突围前后。我的旅途和同志们所走的道路，基本上是相同的，所不同的是我遇到的艰难险阻，有过之而无不及。首先是家庭关，其次是交通关，战争的炮火紧随我的身边转，有时来自海上，有时来自空中，处处都险遭不测。和同志们谈起来，大家都感到庆幸。

团体的经历也不平凡，从历史发展的角度来说，这几个月中确有了重大的变化。我们团体的番号已从抗敌剧团改变为抗敌演剧队第二队。这是在武汉的军委会政治部第三厅收编当时在汉的抗敌救亡团体和流亡青年组建而成的十个演剧队之一。当时我党军委副主席周恩来同志已经出任国共合作后的军委会政治部副部

130

长,郭沫若主持第三厅,田汉主持第六处,演剧队便是在他们的领导之下,实行国共合作,抗战御侮的产物。郭沫若在他的抗日战争回忆录《洪波曲》一书中曾经这样写道:"他们在编成之后到分发到战区之前,在昙华林受过两个月的军事训练。这些大抵都是意志坚定、富有自我牺牲精神的青年,待遇不用说也是非常菲薄的,然而也一样地甘之如饴。他们在分发到战区以后,所经历的各种艰难痛苦,那真是罄笔难书。他们有在前线上阵亡了,有的病死了,有的整个队坐过牢,经过不少次的改编、淘汰、掺杂、分化,有的番号取消了,有的完全变了质。但有的在七八年的炼狱中一直维持到了胜利以后。"我回归的这个队便是这样的一个。这时队的成员和骨干人数约占原抗敌剧团的一半,其余半数编到抗敌演剧队第一队去了。一队队长徐韬,二队队长吕复。二队补充了若干新同志,男的有洪道、高重实、刁光覃、查强麟(夏淳)、陈家松、许秉铎、许之乔、潘祖训(卫禹平)等,女的有朱琳、于因、洪露、蔡宣等,原在鸡公山青年军团艺术组任教的沙蒙、水华、严恭三人带回了几个学员,其中有欧阳儒秋、徐光珍、梁国璋(梁菁)等也来参加了二队。队的实际人数超过了编制,以后也经常是这样。我作为一个老同志、新队员(在武汉建队时我的名字已经在册,这都是吕复的安排),来到同志们中间,自然是说不出的欢欣鼓舞。从此,我又开始了我的演剧生活的新阶段。

两 赴 湘 北 前 线

1939年秋末,我们奉命从江西新喻调到湖南长沙配属第九战区司令长官司令部政治部,驻长沙市北留芳里一所弄堂式的房子里,暂时在这里"安家落户"。这所房子原是湘雅医院职工的住宅。湘雅是美国人办的,美国人已回国,屋顶上还遗留着美国星条旗的标志。我们大家照例打地铺,分住在楼上楼下几个房间里,在今后的一段时间里就以这里为基地,开展城乡和湘北战地的演剧工作。

131

司令长官薛岳是一个对文艺工作不感兴趣的人,我们在长官部演出,他没有什么热切的表示。相反,在市区公演,我们却得到普遍的赞誉。我们当时演出的剧目主要有《家破人亡》、《三江好》、《壮丁》、《谣言》、《人命贩子》、《一心堂》、《闹元宵》、《水车转了》等,还有一些抗日救亡的歌曲,长沙文化界、市民、学生……广大观众的反应都很热烈,长官部的一些幕僚和普通官兵也还是表示欢迎的。

1939年很快度过,转眼就是1940年初春了。在兄弟队八队同志们的热烈欢送下,锣鼓喧天,我们队全体离开留芳里,走向湘北前线。季节虽然已是初春,天气还相当寒冷,同志们都穿着灰棉大衣,戴着军帽和斗笠,女孩子们特别爱用面油,把脸涂得光光亮亮,准备迎接寒风的侵袭。此行经金井、平江一带到长寿街,都属第二十七集团军驻地,总司令杨森在安庆驻防时曾同我们救亡演剧队见过面。他是著名的多子将军,当时他即夸称他的子女可以组成一个管弦乐队。他还是第九战区副司令长官。我们到达他的司令部,他自然不免礼遇款待一番。他带我们参观了他特设的跑马场,亲自表演了骑术,并让我们试骑他的高头大马,险些出事,我幸亏对骑马稍有经验,还能冒险试骑着在跑道上来回跑了一通。他说他将来老迈退休以后,就以当一个养马场的场长为满足。

此行为时不长,除了在每一个军、师、团所在地作例行演出外,没有什么特别深刻的印象。后来不知是由于部队调动还是九战区政治部的调遣,我们就返回长沙留芳岭了。这是1940年第一次赴湘北劳军。

同年6月,我们又第二次去湘北,去的部队同上一次不尽相同,我个人感觉得比较深入,已经进到湘鄂边境第一线,能够看到日军阵地里的敌人。这里不妨根据我仅有的部分日记,叙述一些具体情况。

这次行军的目的地主要是金井一带第十五集团军驻地。第一

132

天下午动身,行30里,在望仙桥宿营,第二天行60里,到上杉市,当晚即装台演出一场戏,慰问"铁肩"队。演出节目有《新年大合唱》、《攻城记》和《盐》。《新年大合唱》是歌舞剧,《攻城记》大概是活报剧,记不清了,《盐》是写敌伪收买老百姓遭我打击的一出小喜剧,是上次湘北之行的产物,是我根据采访的材料编写并排演出来的。这是第一次演出。我是这次行军的前站人员之一,又是这次演出的主持者,相当吃力。我在日记中写道:"这是一次突击工作,虽然没有进一步和观众交流,但从一部分官兵的反映上已然可以窥见我们的演出效果。当工作完毕,同志们收拾起舞台,道具,提着未点完的汽灯,步回宿营地的时候,大家都带着愉快的心情和疲乏的身体兴奋着……。"

第三天,我依然是前站人员之一,"路过高桥镇,见到过往部队,骡马,军械,匆匆穿过小街,馒头在饭店里蒸发着香气……可惜身边没有余钱,肚子只好忍饥挨饿;……走在狭窄的小路上,迎面过来不少辎重兵和民夫,有的捎着扁担,有的推着小车,都有着一副坚苦不屈的沉毅的面颜,因为烈日在晴空中放射着光焰,每个人的眉头都深深紧锁着,我看着他们毫不迟疑毫无怨愤的表情,深深感动,不觉忘了饥饿……。"我琢磨着:"我要用'前站'这一为大家服务的工作方式,鞭策我永远努力向前的决心和对人类生活的爱的一小基点。"从上列日记中的片断,可见我当时的心情。就在这一天傍晚,我们到达了金井。

在"第十五集团军军事会议"的场所,我们挂上了"军委会政治部抗敌演剧队第二队"横幅,我们的劳军演出开始了。这次演出的剧目有《人约黄昏》、《最后一颗手榴弹》和《水车转了》。《人约黄昏》是根据苏联剧本改编的,《最后一颗手榴弹》的编剧是一队的张客,一队没有排演,我们先把它排演出来了,在上次湘北劳军中曾演出两场,得到广大士兵的欢迎和赞誉;《水车转了》也是上次来湘北演出的剧目之一,这次是再度演出。观众中有关总司令,七十九军和五十二军的军、师首长,还有我们比较熟识的一

九五师师长覃异之，他到后台化装室来看望我们了。覃师长比较年轻，他很重视文化教育，他的师素有"文化师"之称，在全军射击比赛中，他的师荣获第一名。我们自从上次在湘北认识他并在他的师里帮史东山拍过电影以后，可以说是老相识了。当时皖南事变尚未发生，国民党反动派即已很歧视我们演剧队，企图打击和破坏，覃异之曾在暗中保护过我们。1949年全国解放后我在北京遇见他时，他是国民党的起义将领之一，他曾把过去的这件事告诉我。现在他是全国政协的常务委员。

在金井，我们还演出了独幕剧《盐》和三幕剧《烟苇港》，另外还排演了洪深的《包得行》第二幕，取名《开拔之前》，人物众多，全队人员都参加了。

在金井附近单家坝驻地，我们认识了国民党中央通讯社驻九战区的记者胡定芬。此人阴险庸俗，表面上对我们很热情，实际上胸怀二心，对我们有看法，我们也就利用他对我们感兴趣的一面，为我们写文章作些义务宣传。从他的言谈中，我们还可得知一些有关国际国内时事的信息，当时我们常在战地流动，报纸是不易看到的。当时，在国际上，德寇已发动闪电战，攻陷巴黎，法军溃退，英伦震惊，在国内，日寇正沿长江两岸西进，宜昌失守，陪都重庆已感到威胁。至于北方的情况，特别是敌后广大革命根据地的情况，则不得而知。

在金井附近南阳庙又演出了两场，招待这一带的乡民，新剧目《开拔之前》作处女演出，成绩不错。

"为了采访前线出击的材料，充实战地生活，吸取写作素材，我久已向队长要求，赴湘北鄂南五十二军所属各部队巡礼一番，恰好杨集团军也正向崇阳敌后出动，一时不预备要我们团体去，所以乘此时间的空隙，我再次向队务会提出，获得了同志们的允许，与张溥仁同志联袂偕行，于今晨5时出发。"这是我1940年6月28日的日记，标题是《抱着胜利的信心，走向最前线》。

途中冒雨涉水，行100里才到平江，第二天继续往北行，行70

134

余里，到达第二师师部；翌日会见赵师长，长谈数小时，收获甚丰；接着，我们的足迹便逐渐到达第一线。

下面是我《在第一线的战壕里》(标题)写给一个同志的信：

"从师部寄给同志们的信收到了吧？答应给你信，可是一上前线就忙于接触丰富多采的战地生活，简直抽不出时间来，实在太匆忙太疲乏了。今天给你写这封信，是在成千上万的蚊子包围下写的。

"……我们已到火线三日，第一日在通城正面距城6华里的前进阵地；第二日从正面向左移动，第三日在通城侧面鼓鸣山前的我军阵地。在这三天中，奔走在烈日之下，身体是异常困倦的，但精神旺盛，见闻所及，处处都使人兴奋，忘却了劳苦。

"鼓鸣山在上次冬季攻势中，曾有过较大的战绩，对于《回敬春酒一杯》（报纸通讯），我们不是都曾感到过甚深的兴味么？这次次清清楚楚的看到那个地带了。我们攀登在鼓鸣山对面的前哨阵地上，在一个监视哨旁边，把敌方的工事、营房、炮垒都巡视了一番。敌人白天不敢出来，只有拂晓或傍晚偶尔出来活动，他们对于我军的射击技术有些胆寒了。我们的士兵却精神饱满，充满着胜利的信心，非常愉快地生活着。他们和我们谈话，态度十分坦然，即便是新兵，都满不在乎的样子。……所见的官兵给我们的印象都非常乐观。他们孜孜不倦地研究着地形，挖掘着工事，层层设防，天然的屏障（丘陵地）显得曲折而复杂。

"虽然每天都有零星的枪声和偶发的枪击，但战区军民的镇静简直出乎意料！在正面防地约半里路以内，有着安居的乡民，在侧面防地的工事外，和敌军对垒的两军之间，也有着执锄耕种的农民。他们为了生活，自管自地劳动着，好象完全置身于战争之外似的，而且确信着枪弹只有从他们头顶上飞过，根本不会伤害他们。这一方面可见前线的稳定，一方面也潜伏着一种危机——乡民不仅没有畏敌心理，有的甚至会受敌利用，暗中作了敌人的便衣探子。不过，也有相反的情形，我们的谍报员有不少是乡民

135

担任的，他们每天进城去，带回不少情报。我们访问了一个保长，他是我军的情报组长，给我们谈了不少情况，给我们留下极深的印象。象《盐》里表现的那种地带，我们也去过了，在我防地外围，一个大空隙当中，一个孤村，破瓦颓垣，残败不堪，只见到两家人，都是老弱病残，困守在破败的小屋里，十分凄惨。我浮想联翩，不禁构思起一个独幕剧的轮廓来……

"在前线，灵感极多，可惜没有时间写，速记个大概都感困难。这次我发现不少诗的题材，太美了！战地的黄昏，一个指挥官的梦，塞公桥畔……已在我的情绪记忆中刻划下难忘的字句。一个团长处心积虑地想拿下通城，早已定下了慎密的作战计划，甚至连攻城的材料都已经准备好，就等着命令一鼓而下，但正当他跃跃欲试，准备一显功名的时候，总的计划突然变更了，他在失望之余，恋恋不舍，常常跑到阵地上，一个人伴着孤松，打望远镜，痴想。

"哨兵的神态是太可爱了，我每到第一线前进阵地，都愿意伴着他——年轻的哨兵，依依不舍地细谈。有时一句不讲，就伏在他身旁一同监视敌方阵地，有时他首先发现敌人，就轻轻告诉我，象看西洋镜似的津津有味。可是敌人的炮口正对着我们哩！就在鼓鸣山顶上，两门山炮正在工事里对我们瞰视着。

"我爱哨兵，他象猫扑耗子似的的注视着敌方。他袒露的臂膀和腿脚（因天热故衣冠不整）显得特别粗壮而有光彩。我和他并肩站立着，感到十分亲切，简直忘了当面的敌人是可能随时打来一发子弹击碎我的脑袋的。他给我讲夜晚放哨的情景，我又醉在他的叙谈里了。……他们除了一天两哨，整夜出巡以外，别的时间都是休息。工事后面的掩蔽所里，内务布置得很整齐，有的士兵没有事自动去帮农民舂谷子，有的爬上树梢，摸两只小鸟养在战壕里，生活竟是这样和平宁静！可是毕竟是战争的环境，谁知道什么时候战火又要燃烧呢？……

"夜深了，明晨4点就要出发回师部去，不能再写了。祝你

136

健康愉快！——7月4日，夜，于鄂南左港。"

从第二师师部到一九五师师部，又是一番跋涉。本想通过覃师长深入一下一九五师部队，不料一九五师和整个五十二军忽奉调南移，他们将去云南接受"远征军"的新任务。于是我和溥仁只好改变计划，随大军南下，中途归队。这又是一段新的经历。全军官员在一座山谷里集合，聆听了军长张耀明的讲话，然后全军出动，浩浩荡荡沿山野大路向南转进。开始我们跟随一九五师师部走，覃师长骑在马上看书，俨然是一位儒将的样子。他还招呼我们吃喝，把我们当做客人。后来我们的步伐跟不上，逐渐掉队，终于脱离了师部队伍，成为"散兵游勇"了。途中干渴难熬，在路旁小店里喝了一杯糖开水，简直象救命水似的。最惨的是当夜到达宿营地平江县城时，整个部队都已吃过晚饭，进入梦乡，就我们二人到处觅食，毫无所获！当时只想找到一点残羹剩饭，填填肚子，可是只见炊事班的空碗勺，不见一点食物，最后只好忍着饥饿，找个地方卷宿一夜。

第二天，不知是哪位首长开恩，给我们预备了两匹马，送我们回金井驻地，可是当我们到达金井单家坝驻地时，才知道我们队已返长沙，于是我们就利用这两匹马，直奔长沙留芳岭回队报到，我们的前线采访任务就这样算是胜利完成了。此行的结果除了比较深入地体验了战场生活外，我写了一篇通讯，编了一个独幕剧。通讯在长沙《阵中日报》发表，剧本没有排演。

以上就是我们在1940年驻在长沙留芳岭期间两次赴湘北劳军演出的概况，当然，这主要局限于个人的角度。

严酷的考验

《水乡吟》是我们钻研夏衍剧作的第三个剧目（在此之前，我们演出过他的《一年间》和《愁城记》），时间是1943年春，地点是长沙彭家井。这里距留芳里、麻园岭，还有湘雅医院都不远，就在城北近郊。

这一年的春节是新中国剧社和我们共同度过的。他们来长沙旅行公演,在演出工作和学习生活上都和我们有不少的交流和相互促进。我们一方面协助他们演出或和他们联合公演(如《大雷雨》、《钦差大臣》、《黄白丹青》等),一方面在学术研究和业务观摩上相互切磋琢磨。这对我们团体"磨练技术,积蓄力量"的指导方针是很一致、很有好处的。这时九战区政治部已经不支持也不放心让我们到战地工作,我们只好留在战区后方钻研业务。

关于《水乡吟》的排演,无论是对于我们队或我个人,都是一次极其严酷的考验,经历了不少困难和甘苦,经历了失败的风险也饱尝了创作的喜悦和成功的欢欣,令人陶醉!

下面,根据我残留的日记摘抄几节有关《水乡吟》排演情况的原始资料,以示这个戏的排演与演出,对于我们的演剧生活,特别是个人生活,是起着多么大的影响。其中甘苦是不言而喻的。

其一,"白音昨夜看《水乡吟》排演后曾赋诗一首述怀,今录全文如下:

 垂柳迎风笑靥盈,
 水乡深处白云停,
 愿君记取江南好,
 执著横磨扫敌氛。

 ——3月24日夜,观赵明兄排《水乡吟》,事毕外出,吟月自湿云中穿透,春夜尚寒,忽有欲言者在,率成短章,不计工拙,以赠明兄,聊博一粲。"(3月25日)

其二,"昨晚排演中发现一个新的困难,就是联星演梅漪在和颂平碰面的一场(第二幕),由于剧本规定的心理过程表现不够,动作设计不多,错综复杂的心理变化很难掌握,人物感情总是出不来,使排演一时无法进行,最后不得不暂时停排,给导演与演员一些时间,充分酝酿。……

"今天在排演之前先对了一遍第二幕的词,就梅漪这个人物

138

的心理过程和情绪起伏,作了一番分析研究,结果这幕戏的高潮在对词中就逐步出现,使我们大家的创作情绪立刻旺盛了起来;接着按调整了的调度方案排演一遍,精神集中,一气呵成,人物感情十分饱满!我不禁满心欢喜,深感到排戏必须有这样的火候才显出创造的乐趣;而且作为一个导演必须要帮助演员对角色有充分的理解,才能和演员密切合作,相互发生启迪作用,举一反三,有如水到渠成,加速成功的进度。……"(3月28日)

其三,"关于第三幕的设计,我在《导演手册》里写过……颂平和梅漪幽会的一场主戏我感到十分重要。我把它分为五段处理,除开始的一段为求一般的清楚放在主要的演区外,其它四段都按照情节和情绪的发展,逐步由抑而扬,由晦而明,演区的转移和动作调度恰恰和上述发展情况相吻合,颇有丝丝入扣之感。两次运转牛碾,一坐一立,别有情趣,这是舞台设计和导演计划相融合的一个例证,导演而兼布景设计在这里也是一个成功的因素。……"(3月30日)

"第三幕戏的排演结束了。在夜晚总排之后,参观者被激发出由衷的掌声,第一是剧情动人,其次大概是由于排演的谐和。一般反应认为这是已经排成的三幕戏中最好的一幕,同志们都很喜爱它。

"戏是比昨天强了,白天拉着蒋军、联星对了一遍词,把我的不满足之处又说了一遍。在排演中,联星的感情就进一步丰满了起来。其中有一节在柳树下谈到生与死的挣扎时深情流露,使我自己都被激动得流泪了。……蒋军演颂平相当成功,在表演方法上颇受劳伦斯·奥里维在《鹃血英魂》中的形象的影响,诚恳朴素,在我们的排演场上大概要算是相当独特的了。……今天参观排演的以两团体的女同志为最多,女同志最重感情,她们的反应也最强烈。白音说:'这样的剧作者、导演、演员和观众,恰好是难得的和谐统一,其结果的感人是必然的。'(大意)排演结束,大家散场后,我独自留在排演室里沉吟良久,面对着代用景

139

物，不禁心醉神痴。……"（4月1日）

其四，"《水乡吟》第四幕的地位大致确定了。戏非常短，一会儿功夫就走完了一遍，简直有些令人难以置信；尤其是结尾淡而无味，估计观众决不能满足。我感到这里隐伏着一种失败的危机，不免为这个戏的演出担忧起来。……"（4月3日）

"今天排演之前，我把结尾增添了一场戏，将颂平、漱兰处理成为出走，同时用裕甫的慈祥和漓的叮咛送别他们，调和空气，并用四个人的'再见'表达几种不同的心情，最后让梅漪一个人留在屋里，在远远的枪声和隐隐的雷鸣中闭幕。这样处理的结果在人物关系上比较清楚，加上远处枪声可以暗示动乱的环境，象征颂平、漱兰的前途正是面向斗争。……这样的艺术处理，在排演时是证实它的功效了。"（4月4日）

"联星的情绪已逐渐和角色溶为一体。小梁的漱兰到现在一直还在犹疑僵化的困境中，走不进潜意识之门去。下午最后一次排演后，她由于创作的苦闷，抑郁地哭了，一个人躲在排演室的角落里，忧伤地沉默着……

"我这几天身体感到很虚弱，肚子老是饿，有气无力，可是袋里不名一文，常常忍受着饥饿，跑到伙房里摸索一下，打一个转，依然瘪着肚子，十分难受地撑过去。晚上大家去湘雅参加音乐会，我一个人踌躇了半天，终于只好躺在地铺上，盖起被子，睡觉完事。脑子里反复出现有一个同志离队时说过的一句话：'我们是处在半饥饿状态中。'"（4月5日）

140

其五,"通过今晚的总排,可以看出,戏的忧郁和哀伤的氛围是相当抓得住观众,但调子太沉,高潮的趋向不够严紧,加上结尾过分伤悲,在主题的表现上就失去明朗性。白音根据四幕戏的总的印象,认为在导演处理上偏重抒情的成分多,而对于超主题的表现就不够清楚了;再结合王逸、汪巩、吕复等同志的意见,大致上需要作如下的修正:①加强革命的欢愉的一面,在人物性格和情绪变化上纠正漱兰的忧郁性,添加梅漪最后转变时的轻微的快感,使对革命斗争的向往和憧憬表现得比较热切;②节奏和速度约略提高,适应上述的要求,给与观众一些乐观的展望。"(4月8日)

"经过几天反复排练,今天已是《水乡吟》预演的日子。大家一早就忙着装台,跑服装,发通知,推销戏券。我支撑着疲惫的身体,帮着向路他们涂了两张景片,午前就统统运到剧场去了。我的症状很有规律,中午一过,马上就寒热并作,躺倒在铺上。工作和情绪侵蚀着我的身心,我想着第二幕戏如何改得更好,想着万一我不能到剧场去的时候,今天预演将会沦为什么模样?!为未雨绸缪计,我写了一张条子给舞台监督汤仲和,舞台装置陈家松和队长吕复,告诉他们我的病状,提醒几点关于舞台工作的注意事项,并把发烧之前匆忙写就的《幕前的话》草稿交人带到剧场去。估计这样不幸的消息传到剧场时,他们一定非常焦急,但我病倒了就顾不上这些了。……大概下午3点钟光景,我的烧退了,在高烧中我想出了一点修改第二幕'碰头'一场戏的办法,亏了它鼓起我的勇气,又挺起腰身,壮着胆子,雇了一辆人力车,赶到剧场去。……在布景里面把第二幕的这一段戏重新改排了一下,加了几个动作使梅漪与颂平的见面更多一些踌躇与惶恐,把戏剧性提升到较高的境界,看起来不太平板单调了。可是为了排这一段戏,我又出了一身冷汗。

"好不容易忙到8点钟才宣布开幕,我带着精神恍惚的神态在幕前作了一个简短的发言,只见满头的水蒸汽在苍白的汽灯光

141

晕中缭绕，我的心和整个身体都衰弱得不成样子了！

"看预演的观众约有七八十人，舞台上只有汽灯一盏，配上稀薄的天幕上的电灯光，舞台气氛显得死气沉沉，丝毫引不起兴味。第一幕在沉闷中过去，第二幕才比较开朗一些，第三幕平板而无生气，第四幕结尾拖泥带水，始终提不起精神，……

"失败！失败！我耐着郁闷和焦躁的心情在观众当中挨磨着，我为戏的索然无味而担心，我为舞台工作的简陋草率不安着，这经过多少时日的梦想和花了多少心血的劳动，仿佛一切都落空，我是焦头烂额，完全堕入惨败的困境中了！我一个人不声不响地离开剧场，坐车回队，心想着明天的公演也许观众看两幕就要'抽签'，而整个演出卖座的情况，很可能是一天不如一天！我没有勇气再去看它了，我要疗治我伤残的身体，听候上天的裁判！……最后我精疲力竭地躺下。"（4月15日）

"……上午在湘雅医院检查身体，照了X光，听凌医生他们用英语评论和指点胸部的神态，我已经明白我是一个T.B.患者。凌医生说：过两天再谈吧！我说：不用了，反正我早有预感，休息好了。凌医生说：对对，当然是休息的好喽！就这样我就被宣判为我们队的第七个T.B.患者。其他六个同志是查强麟，冯立诚，史玲，于因，梁明，张北宗。他们有的是老病号，有的是新发现的，这也是个可怕的危机啊！

"由于精神和肉体的两重原因，我没有去剧场，我只看了看报纸上的广告和两篇应景的文章，并和舞台工作人员谈了谈有关'光''景'的意见，便躺了下来。自己感到身上的体温显然是超出了常态。

"夜晚，同志们从剧场回来似乎都带着兴奋喜悦的神色。赵媛第一个跑来告诉我：'今天的戏很好，观众没有抽签，他们都纷纷议论着，好象对这个戏很感兴趣。'我说：'算了吧！'心想这也许是她故意安慰病人，但好多同志都纷纷跑来证实，我心里才感到一阵舒坦，暗自思忖道：这大概真是一个奇迹了。"（4月16日）

"……《水乡吟》没有亏本，也没有'抽签'，第三天的观众比前两天还多。我亲自去作了一次最初的也是最后的观赏。我获得证实：即使是象《水乡吟》这样的'冷戏'，只要通过细致的艺术处理，特别是真实而细腻的表演和新鲜而优美的舞台装置的烘托，观众的兴味依然可以很浓，而人情的冷暖，特别是美好感情的描绘，对于人们精神生活的审美作用是不可低估的。通过《水乡吟》的演出终于成功，我愈益增添了这种信念。"（4月20日）

以后不久，经过队务会的研究，决定让我们几个T.B.患者分头疏散，易地疗养，从此我就开始了我的病休生活。

参 加 西 南 剧 展

1944年2月15日至5月19日，在被称为西南文化中心之一的桂林举行了一次盛况空前的西南八省戏剧展览会。我们队经过一番努力，多方争取，终于十分荣幸地胜利参加了这个盛会。至今，我们队参加过这次剧展的人，谈起来无不神采飞扬！

我们队是怎样参加西南剧展的呢？

剧展筹备委员会主任委员欧阳予倩曾以当时广西省政府主席黄旭初（大会会长）的名义，向九战区司令长官薛岳发出邀请书，邀请他担任大会的名誉会长，同时并邀请我们队参加。其它有关战区和省政府的首脑都复信表示愿意"共襄盛举"了，可是薛岳却不予理睬。这就为我们队参加剧展一举设下了难以逾越的障碍。我们队是配属九战区政治部的，一切行动都要受这个政治部的约束，当我们向战区政治部提出参加西南剧展的要求时，我们遭到断然的拒绝。开始，战区政治部以战区的划分为借口，反对我们跨区活动（桂林属四战区范围），我们就以四战区的剧宣四队曾来九战区长沙作"宣访"演出为由要求回访四战区桂林；接着他们又声称：怕我们的好演员到桂林后被人挖走，我们为此作了"一定回来"的保证。与此同时，我们集中力量，用短短20多天时间，突击完成了10大摺图表画片，12个精致的模型，

143

将我们抗战以来从事演剧宣传的各种形象和文字资料汇编成一整套展品，在长沙市内举行预展，一方面邀请战区主管部门"莅临指导"，一方面在长沙各界，特别是文化界造成声势，使社会舆论都同情赞助我们，甚至使反动战区政治部内部的某些人也不禁表示赞扬。当时，我党地下组织的指示"力争参加"和队内全体同志的决心"参加即是胜利"在指导思想上起到了决定作用。当时我和吕复都是西南剧展的筹备委员，我具体参加了我队舞台美术模型制作组，不分日夜，连续战斗，真好比是一场战役，做到了满腔热情，全力以赴。就连当时在队上年纪最小、仅17岁的冯宝诚都在短时间内画出了30多幅素描，作为我们的战斗生活纪录，参与了资料预展，博得了不少观众的称赞。有的观众在留言簿上写道："你们能够战胜工作，必能战胜敌人！""愿诸同志本着过去艰苦卓绝的精神，毕生从事艺术运动！"这些同志和朋友的鼓励，真使我们感激万分！还有一件事值得回叙的就是我们的队长吕复同志曾在这艰难险阻的时刻三上南岳，向某些九战区著名将领，过去我们在战地演剧中结识的比较开明的人士（如罗卓英等）发出呼吁，在他们的声援和社会舆论的影响下，当然最主要的还是靠我们自己的努力，战区政治部终于不得不勉强同意了。回忆当时我们所处的情境，又何尝不是"鸡鸣直似鹃啼苦，只为东方未易明"（诗句引自田汉同志为剧展献诗）呢？当然，我们的目的不仅在于参加剧展，而是为了更好的宣传抗日和民主，巩固我们的阵地，扩大我们的社会影响，这一点我们是有足够认识的。

我是首批携带展品到达桂林的人员之一。我们住在一个中学的课堂里，床位是用课桌拼凑起来的，这在我们已是习以为常了。我们先到的几个同志首先忙着展览会的布置工作，在我们装置舞台模型时，有的团体看到我们的模型制作得十分精细，就连忙改造加工他们的展品，以免相形见绌。

剧展内容分三大方面：戏剧工作者大会、资料展览和剧目会演。大会在新建成的广西艺术馆礼堂召开，资料展览也在艺术馆

内举行，会演则在桂林的三个剧场同时进行。剧目一共有数十个之多，光话剧就有22个。我们除参加大会和资料展览外，演出了两个剧目并观摩了若干剧目，因为剧目繁多，同时还要忙着自己排戏，所以未能全部一一过目，但主要剧目大体是看到了。

关于这次参加剧展的意义和收获，由于战局影响，兵荒马乱，我们队当时没有来得及作全面的总结，就个人的感受和记忆，不妨概括为以下几点：

一，检阅了我们以抗敌演剧队和在桂林的进步演剧团体为骨干的戏剧工作者的力量，巩固了我们的队伍，增强了我们的信心，同时促进了我们与各地广大戏剧工作者的团结和友谊，使我们在为抗战服务、为人民服务的革命征途上愈益坚持团结，坚持抗战，坚持进步，坚持斗争，为争取抗日战争的最后胜利和人民民主而奋斗到底。

近千人的大会开得热情洋溢，气势磅礴，正如瞿白音、田念萱两同志写的文章《回忆西南第一届戏剧展览会》（载《中国话剧运动五十周年史料集》第二辑）所说："对于企图以投降代替抗战，以分裂代替团结的国民党反动势力，客观上是一种严正的示威。"主观上，我认为正是一次壮丽的大会师，再动员！

在大会上，我们听了欧阳予倩和田汉两位老前辈的讲话和几个团队负责人的工作报告，使我们懂得了广大戏剧工作者在各条战线上茹苦含辛，发扬韬励的战斗，不仅贡献了他们的聪明才智、健康和血汗，甚至还贡献了他们的宝贵生命（如坚持"戏剧游击战"的刘保罗和在徐州突围中牺牲的赵曙，还有为抗拒国民党特务的控制和迫害而自杀的李虹），戏剧工作者究竟是不是一批所谓"大傻子"呢？不，从抗战建国和广大人民群众的要求来看，他们正是一群热爱祖国，忠于人民，坚持进步，坚持斗争的"壮绝神州"的坚强战士！这些，我们戏剧工作者是应该引以自豪的。

我队同志当时所处的环境正如其它几个坚持在国统区战地工作的团队一样，反动统治的政治迫害，监视与破坏，工作上的限

制（不让接近广大士兵）和生活上的窘困（经常是贫病交加），是被折磨得有些精疲力竭了，虽然斗志犹坚（如争取参加剧展的经过），但毕竟不免有些疲惫或消沉了；通过大会的启迪和再动员，受到教育，得到鼓舞，从而增强了信念，决心在今后的征途上更坚定不移地和兄弟团队并肩战斗在各条战线上，度过那艰苦的战争年月和黑暗时期，直到抗战胜利，人民胜利。

剧展以后不久，日寇发动了对湘、粤、桂、黔数省的疯狂进攻，我们没有能够返回长沙就辗转在湘、桂、黔沿铁路各地，边宣传，边撤退，在国民党军狼狈溃退的洪流中，在敌军炮火的轰击下，度过了那一段极其艰苦而动乱的日子。我们队在这次大撤退中的表现，如在柳州城防地堡中给守军遍送大饼，在难民群中演唱《往那里逃》，在敌机轰炸下护送演剧器材，同志们之所以那么坚强团结，临危不惧，斗志昂扬，这一方面与我们长期受党的教育和实际锻炼有关，一方面也和参加剧展所受的鼓舞不无联系。

二，交流了从事抗战演剧的宝贵经验。通过互相观摩、学习探讨，增长了业务知识，提高了业务水平和战斗力，也增强了信心。当时我们队因受环境限制，在工作上以积蓄力量，磨练技术，并以中、小城市演出为主，参加剧展使我们在这方面得到锻炼，在业务上开阔了眼界，对于今后毕生从事戏剧艺术的探求，具有极深远的影响。我们和兄弟团队特别是新中国剧社的同志们在剧展进行中切磋琢磨，至今还留下难忘的印象。

我队参加剧展的两个剧目，一个是我们自己编写的反映战区军民合作对敌展开火热斗争的三幕剧《胜利进行曲》，一个是夏衍编剧的反映孤岛青年苦闷和社会面貌的四幕剧《愁城记》。两剧风格迥异，前者粗犷泼辣，富有战斗气息，后者细腻深刻，具有质朴而隽永的艺术特色。对这两个剧目的演出，我们都抱着接受考验的心情，因为《胜》剧在艺术上比较粗，原是集体创作，突击赶排出来，虽经多次演出，在舞台实践中是相当熟练了，但毕竟是粗线条的宣传鼓动色彩较浓的作品，能否满足作为西南文化中心

146

城市桂林观众的较高要求没有把握。《愁》剧在桂林曾有兄弟团队演出过，我们自己在这个剧目的排演与演出中虽有所探索与突破，有一定的水平，但拿到桂林舞台上和观众见面，在和兄弟团队的演出对比之下，能不能收到应有的效果，也是没有把握的。结果，两剧演出后都得到相当的称赞，当时的评论权威所谓"看戏十人团"（以田汉为首）都给予我们演出的两剧以成功的评价（当然也指出我们缺点和问题），使我们深受鼓舞。如果说，在此之前，由于我们地处一隅，见闻比较狭窄，业务比较贫乏，信心有些不足，那么经过这次展览和演出，经受了考验，信心是大大增强了。

三，促进了我们与广大戏剧工作者之间的联系，扩大了社会影响。当时我们所有戏剧团队分散在各战区前线后方，各自为战，很少联系，大后方文化艺术界许多前辈又很少见面，这次剧展把身居大后方和前方战区的若干戏剧工作者团聚在一起了。大会能够开得热情洋溢，气势磅礴，盛况空前，在一定历史时期内也可称为绝后，确实不易。为了庆祝剧展开幕，作为桂林文化界有影响的人士邵荃麟同志曾在报纸上著文说："……这次大会名义上虽然是展览，然而最重要的意义，恐怕还是从这盛大的演出中间，去认识和评价这几年来戏剧运动发展的成果，去接受抗战戏剧运动中的经验和教训，和从这里去重行肯定今后戏剧运动的方针和方向，以及研究戏剧艺术上的各种问题。"我觉得促进联系的意义也即在此。

原属军委会政治部的几个演剧队四、七、九队集合在一起了，本是亲兄弟，但分属几个战区，不易见面，这次在桂林会师了。可惜配属六战区的六队（原八队）和其它兄弟队因交通阻隔，和地区、建制的关系没能来，我们（原二队）和六队（原八队）在湖南曾以"二八队"见称，是亲密的演出伙伴，《胜利进行曲》最初的公演就是二、八队联合举行的，这次没有能重新合作，当然是一个遗憾。

147

戏曲团队平时更少联系，只是由于田汉同志的领导和启迪，在湖南期间有些接触，这次剧展有京剧、桂剧等剧种，互相观摩，互通声气，也使我们在业务上获得一次向传统学习的机会。

学校剧团是剧运的一个重要领域，这次也有所接触了，广东中山大学演出的英文剧《皮革马林》，可以说是别开生面。

其它还有傀儡戏、马戏、杂技等，各剧种展览演出共达3个月之久，真是一次盛大的节日和聚会！

现在回忆西南剧展能在抗日战争胜利之前的那么艰难险阻的岁月里，在国统区胜利召开，不禁由衷地感谢剧展的创议人和主持者们的远见卓识和重大贡献。出面主持大会的欧阳予倩和田汉两位老前辈固然值得我们永远崇敬，身居幕后出谋划策的中坚人物瞿白音同志更是值得我们称道。他作为大会主任秘书的辛勤劳动和一大批参与筹备工作的人员（主要是新中国剧社和桂林艺术馆的同志）的辛勤劳动，都值得我们衷心感谢！至于中共地下党组织的秘密领导，在政策策略上的英明指导，不消说更值得我们崇敬和感激了。

建国以来，象全国文代会这样盛大的以及类似的文艺界的集会已经多次召开，其规模和意义之巨大，和西南剧展当然不可同日而语；但作为文化界的一支方面军，在特定的历史阶段，象西南剧展这样的集会，应该算作是革命戏剧征途上一次胜利的大检阅而载入史册。这个问题在1984年3月在桂林举行的西南剧展40周年座谈会上，已得到与会同志的充分估价。今天，参加过西南剧展的"戏剧兵"们正分布在全国文艺战线各个岗位上，有的虽已年逾古稀，离职休养，有的也已步入老境，正待离退；但在党的关怀和人民的期望下，无论处境如何，怎样为社会主义的文艺事业，为四化建设而发挥余热，持续奋斗，不愧对时代和历史对我们的要求，这是值得我们深思的。

田汉同志在剧展以后不久，曾在一次会晤后书送给我这样一首诗：

148

> 举酒橙湖各慨慷，
> 送君明日返潇湘，
> 乾坤风雨尚如晦，
> 再奋啼声催曙光。

早在1935年，我当时只有20岁，曾和田汉同志一起被关在国民党的监狱里。出狱之前，田老在我的一本《日语读本》扉页上题赠了一首诗。其中两句是"各为黎明啼尽血，等闲休白少年头。"事隔近10年之后，他又以"乾坤风雨尚如晦，再奋啼声催曙光"的诗句来勉励和鞭策我，他对我这个晚辈的情谊使我终生难忘。今天，时代不同了，乾坤日月已是一片光辉，可是他老人家谆谆教诲的精神，对我仍没有失去它的指导意义。

难忘的革命友谊

演剧队是抗日救亡，从事以进步戏剧活动为主的革命文艺团体，也是一个充满了革命友爱的大家庭。我在这个"家庭"里工作、生活、战斗了9年多，许多珍贵的往事是历久不忘的。其中一段关于我从湘、桂、黔大撤退到卧病重庆南山，最最难忘，因为这中间充分体现了我们演剧队同志之间极其深厚的革命友谊。

那是在1944年下半年，我们队参加了西南剧展以后，由于日寇在湖南发动了进攻，不久就打通了粤汉路，向湘桂路上的桂林柳州一线进逼。我们队边撤退，边工作，在参加了"保卫柳州"的宣传演出和国旗献金大游行活动后，就随着"十万人流"撤至黔桂边境的六寨、麻尾两个乡镇驻扎待命。当时的局势十分混乱而危急，国民党军节节溃退，人民群众完全处在水深火热之中，饱尝战乱流亡的痛苦，我们队也不例外。队长吕复一度因病去独山就医，我和一个小分队在宜山工作了一段，旋即因战局恶化而转返六寨、麻尾，准备全队撤退。当时我们队因经费无着，生活困难，部分同志竟不得不在六寨开小饭馆，或在难民群中叫卖茶水，用

149

来补助大家的生活。当全队大部分同志以一辆小板车为交通工具，一面轮流推车，一面长途步行向贵阳进发时，少数体弱多病的同志即化整为零，分批搭乘四战区运输总队的便车撤离六寨、麻尾，向贵阳转进。我因协助驻军处理一起车祸（一辆军车将一名躺卧在公路边的伤兵压死了）被留下来，直至敌军炮火已经打到六寨，我才匆忙随运输总队的最后一辆卡车撤离该地。开始，我尚能挤立在卡车驾驶室外边的踏板上，手扶车门，冒险前进，后来卡车因负担过重，木炭的动力不支，中途"抛锚"修理，我就不得不弃车步行，和成千上万的难民走在一起，餐风宿露，颠沛流离在黔桂路上。当时老百姓称黔桂路为"见鬼"路，火车停驶，公路拥挤堵塞，有许多汽车停在坡道前进退不得，有的因机件损坏，被美军推倒在路旁山谷中，行李箱箧遍地皆是！有一天，我在山路旁野地里露宿，当时的气候已近严冬，我仅靠腰间一束草，面前一小堆篝火，卷缩着疲极的身子，和衣而眠。山中的气温特别低，一夜过来，篝火早已熄灭，我身上竟盖满一层雪花，全身冻僵，醒来后已不能直腰抬腿。经这么一宵冻卧，我就病倒了，发高烧，拉肚子，简直已不能再前进一步。这时我就想到全队的同志们，不知他们的安危吉凶如何，他们是否已安抵贵阳？途中是否遭到敌寇或盗匪的袭击？敌寇是否已向贵阳进犯？……等等，并深感离群独处的苦楚，我勉力撑持着走了一段路程，走走停停，正当体力衰竭，难以为继的时候，幸亏遇上另一辆运输总队的卡车，它是在中途修整后继续行驶的。我商得司机的同意（这主要是靠老关系，我们曾在柳州给他们总队演出过多次，否则非有"黄鱼"——金条不可），好不容易爬上装满物资和乘客的卡车，挤在一大堆难民中间，摇摇晃晃地挣扎前进（木炭汽车的行驶声显然是在挣扎）。

这时，据后来了解，全队同志已陆续安抵贵阳，除了两个同志在麻尾乘车时遇到飞机轰炸负伤外，大伙都安然无恙。队长吕复已病愈归队。他们天天派人在汽车站停车场伫候我的踪影，几

150

乎日夜不断！他们听到有的熟人传言，说我在途中遇炸牺牲了，可是同志们仍在停车场不断忙守着。

我倚坐在卡车上，不时盼望着贵阳，盼望得见同志们，可是几百里路程，那是多么难熬的时刻啊！一天晚上，我所乘坐的卡车终于到达贵阳汽车站了，停车场一片昏暗，在嘈杂声中我听到有两个人在呼唤我的声音："赵明！赵明！"我忙应声："哎！我在这儿呐！"说着我眼泪就不禁要流出来，向两个跑到我车身旁边来的九队同志扑去。我连滚带爬扑倒在同志们的怀里。我已不能站立，一位同志就把我背在身上，另一个人扶着我，到达我们队暂住的一所学校里的地铺上，将我放下来。我这一躺下，就再也起不来了，一切活动，吃喝拉撒都要靠别人护理，因为我已经衰弱不堪了。

吕复特派队里的一位年轻力壮的同志庄云光承担我的特别护理。庄云光同志是一个既热情又踏实的广东青年，他日夜守候在我身边，大小便由他抱，看病由他护送，服药由他喂给，他代表了全队同志，尽心尽力地照顾我，比家人还要亲切！当时日寇已侵入贵州境内，贵阳也岌岌可危，可是我竟象回到了家，感到极大的温暖和安慰。

没过几天，我们队奉命调重庆休整，吕复征求我的意见，问我：你是跟队走还是留贵阳治病？我坚决回答：跟队走。我心想：我死也要死在队里，和大伙在一起。于是，一辆卡车，在车棚里靠近驾驶室的地方，用平台木箱垒起一张卧铺，我就躺在这"舞台装置"上，登上漫长崎岖的川黔公路了。我的病经过在贵阳的几天调治，虽然稍稍稳定了一些，但仍不能适应行车的颠簸，一开车就感到发烧，吐不尽的痰液，吐出来的东西都是冰凉冰凉的。庄云光同志一直照顾着我，抱我到车棚外去大小便，同志们让我吃一点东西我就吐，特别是梁国璋同志把她喂孩子的奶水挤出来给我喝，我也立刻吐掉了，简直是滴水不进！路过遵义时，我已支持不住，同志们去车站附近宿营，我一个人躺在车上，一个勤

151

务兵老李陪着我。就在那天深夜，我忽然感到心力衰竭，心脏怦怦跳动，浑身盗汗不止，我自觉是病危的症状，就对陪伴我的老李说：你快去告诉队长和同志们，我不行了。一会儿队长和同志们纷纷赶来车站，看到我病危的情况都围着卡车团团转，有的忙着去请医生，有的去商店设法买来成打的毛巾，替我擦汗（我记得那是张葵同志），亏得车站离城区不远，不多久请来了一位医生，给我打强心针，注射葡萄糖，进行抢救，总算我命根子长，抢救及时，不久病情就转危为安，渡过了一场凶险。后来听说吕复当时就发了一封电报向我住在沦陷区的家属告急。其实战乱时期，关山阻隔，哪里知道这封电报能不能递到呢？

卡车在遵义站停留了一天一夜，等前方公路上排除了塌方险情再开车前进。这样在川黔路上经过好几天的辗转行驶，经过若干险道才到达重庆。车到重庆南岸海棠溪，我根本没有看见重庆，就由吕复通过重庆文艺界的人士孟君谋、金山等同志的热心引荐，用担架送上南山协和医院，住院诊治了。

在南山医院我住了将近3个月，病体日渐好转。刚进院的时候医护人员看到我骨瘦如柴，形容枯槁，都认为我寿命不长，难以治愈。不断经过治疗和休养，两三个月就能下地，而且体重增加很多，显然已基本恢复健康。这和同志们的悉心照顾以及重庆文艺界人士的关怀爱护是分不开的。我得的究竟是什么病呢？据我的主治医生诊断，是肠炎和肺结核，是战地长期奔波劳累和撤退途中受寒的结果，一旦得到治疗和休养，自然就会见效快，恢复得快。

在南山住院期间，有两件事我将永志不忘。第一件是在我住院不久的时候，在重庆文艺界召开了欢迎并慰问我们队的座谈会之后，我们尊敬的前辈夏衍同志特为托吕复转送给我一大盒美国友人送给他的多种维他命药丸，给我增加营养。当时这种药品国内稀有，我得到它真是万分高兴！我在病床上阅读了当时正在重庆上演的夏公新作《离离草》剧本，反复吟诵着篇头引用的白居易

152

诗句:"离离原上草,一岁一枯荣;野火烧不尽,春风吹又生",饶有情趣地欣赏着剧情和人物,一面吞服着香味醇厚的维他命丸,一面给他写了一封感谢信,感谢他的馈赠和作品所带给我的生的气息。说实在的,夏公的关切连同他的新作,在我养病过程中真是无比珍贵的滋养!

第二件是1945年1月20日,正当我在过30周岁的时候,队上的同志每人送给我一只彩绘的鸡蛋,作为庆贺我的生日礼品。蛋壳上画着他们每个同志参加新排演的歌舞剧《新年大合唱》的脸谱,还有题词、诗句和签名。这是别出心裁非常有趣的礼物,我把它们陈列在病床边的茶几上,真是琳琅满目,美不胜收!护士们看了都赞不绝口。我把这些鸡蛋一一欣赏,隔了好久都舍不得破食,简直象是珍宝似的小心保存着。后来怕日久变质,我就把蛋壳上下各开一孔,放在嘴边慢慢吸,那滋味啊,真妙不可言!——主要是能保存标志着革命友谊的外壳,同时尚能吸取其内在的营养。

另外是全队同志除了极个别的以外,差不多都经常轮番来病院看望我。老李始终守护着我,照顾我的一切,这不消说,连肺病患者查强麟(夏淳)都勉力跋涉10余里山路来探望。同志们不辞劳苦,从驻地中央摄影场经黄角桠再拾级攀登南山医院,这段路程来一次要费不少时间和精力,是很不容易的。有的同志(如沈海星)特为带来手风琴,为我演奏我最爱听的《蓝色多瑙河》名曲,有的同志(如李玲)唱着自己改编自《李大妈送鸡蛋》的歌,在我床边表示慰问;有的外地来的同志(如演剧四队的赵光沛)来到重庆后一听说我病倒就不惜辛苦,爬上南山来亲切慰问。这些同志都情深谊长,给我留下难忘的印象。至于我的亲密战友,当时地下党的支部书记、队长吕复同志,经常为我的疾病操心劳累,那就更不消说了。

最后,当春花初放,天气逐渐温和的时候,我被同志们迎接出院了。住院费医药费全部由重庆戏剧界抗敌协会资助的款子支

153

付，主治医生的治疗费则借金山同志的情面全部免缴。

于是，一场重病，九死一生，依靠同志们的热心救治，终于闯过难关，挣来了比较健康的体魄，重新投入战斗。当时，抗日战争尚处在"风雨如晦"时期，正如田汉同志为西南剧展题诗说的"鸡鸣直似鹃啼苦，只为东方未易明"。"曙光"正有待我们以不倦的战斗勤催奋促。

（本文是作者的回忆录《剧影浮沉录》上篇的一部分）

我当电影学徒的时候

・电影回忆录・

我当电影学徒的时候

赵 明

我正式参加电影工作是1946年末1947年初帮应云卫导演《无名氏》，我当副导演。这以前也曾在电影工作上有过一些接触，那就是1936年当应云卫导演影片《生死同心》（阳翰笙编剧）时，我曾在该摄制组当过一名基本群众。此后，1946年陈鲤庭导演《遥远的舞》，在拍摄过程中，我曾带过一部分演剧九队的队员参加他的摄制组和史东山编导的《八千里路云和月》摄制组做基本群众演员。由于我对两部影片表现的内容,有些生活是比较熟悉的,所以能在摄制工作上出一点力，也受到一些熏陶，取得了一些知识。对我个人来说，连同《生死同心》的拍摄，可以说是受到了电影业务的启蒙教育。

《无名氏》在开拍前还没有一个完整的剧本，有的只是一个粗略的故事梗概，而且多半是在编、导心中，还没有见诸文字。那么摄制工作是怎样进行的呢？根据我的记忆，先搭好一堂戏的布景，然后向剧作者（于伶同志，他当时正在病中）拿来一场戏的剧稿，由导演口头上分出镜头，我记录下来，把它整理成一张单片，这就是投入拍摄的唯一蓝图了。临拍之前，在化妆室里，把这场戏的对话交待给演员，有时是按拍摄顺序逐个镜头逐次交待，有时到现场还要按导演提示即兴修改，随意性是很大的。在三十年代，听说有这样的导演，他在拍戏之前，把分镜头剧稿极其简化地记在香烟盒上，在拍摄现场他就凭这香烟盒指挥调度。应云卫导演的作法是比较进步了，但在四十年代，象他这样简单的作法也还是少有。那么他究竟靠什么来实现导演意图，完成影片摄制工作的呢？我以为就靠"胸有成竹，即兴处理"八个字，应云卫在导演业务上具有这种特点。这两句话八个字是一对矛盾的统一体，对我是有所启发的。

在他这种方法的指导之下，我以为最难为的是演员。演员必须具有充分的适应性和灵活性，在规定情境下，按导演要求即兴表演，计划性和主动性是很少的。这部影片的演员主要有秦怡、姜明、周峰、康健等，我当时就对这些演员暗表同情。

我的任务就是围着导演转，每场戏的剧稿都是我到于伶同志家去取，取来后念给他听，然后他谈分镜头的设想，我记录下来，整理成文；然后就是发通告和现场布置，美工方面缺什么我就给他补什么，跑道具间，跑美工室，甚至还要亲自动笔，画一点什么招贴画之类，以补陈设之不足。应云卫导演他有一个习惯就是拍夜戏，每天晚上进棚，第二天清早出棚，都是通宵达旦，有时要连续二、三十天，我这小伙子都受不了，他却精神饱满，不知疲倦。这一点我的印象很深刻，因为我跟他一部戏下来，体重就减轻了十多斤，而他却依然如故。

陈鲤庭同志是我在电影方面的第二位导

· 59 ·

师。我跟他当副导演，先后是两部戏。第一部是陈白尘编剧的《幸福狂想曲》，第二部是田汉编剧的《丽人行》。这两部戏的摄制过程，在导演业务上对我的影响是很大的。陈鲤庭导演的创作态度十分严谨，对表现技巧和影片风格的探求，以及对演员动作和镜头组接的琢磨都极其认真，反复推敲，孜孜不倦，曾给我留下极深的印象。在每部影片拍摄之前，他用在导演构思和导演本写作上的时间很多，常常整天坐在咖啡馆里，从朝到暮，不断地苦思冥想，进行写作。在这种时候，我往往也坐在他的身边，随时听候他的咨询。他每有一点想法就先说给我听，参考我的反应，他再决定取舍，落笔。这样做可想而知，对于我是极好的学习机会。

他身体不好，常闹头痛，要吃止痛药。睡眠也不好，要吃安眠药，显然是一个神经衰弱的人。可是他工作上始终勤勤恳恳，永不懈怠。有一段时间我和他同住一间屋，有一天他早晨醒来，很疲乏地对我说："唉，我又作了一夜的梦，敲了一夜石子!"这句话含义深刻，我历久不忘。我曾对有的同志说："他在艺术上确是一个永远埋头敲石子的人!"

在同演员的合作上，他是很善于启发诱导，而且善于调动演员的积极性和创造性，集思广益，进行人物形象塑造的。他在这一方面的合作者多半是比较杰出的老练的演员。《幸福狂想曲》是由赵丹、顾而已、黄宗英、张翼主演，《丽人行》是由赵丹、黄宗英、沙莉、上官云珠、张翼、蓝马等主演。在摄制过程中，导演与演员切磋琢磨，创作气氛较浓，这一点，我认为是影片取得成功的重要因素之一。当然，导演的创作构思和比较细致的创作处理，还是起决定性作用的。在这个过程中自然我也学习了不少东西。

陈鲤庭导演对影片的场面调度(演员调度、镜头调度)和画面处理十分重视，在他的导演本上有铅笔勾划的草图，现场处理时一丝不苟，总以实现他的意图为满足。在这一方面他的随意性是很少的。例如，一个纵深镜头，开始是拍前景某甲和后景某乙两人的中近景，后来推向后景某乙一人的近景，他总是要求镜头的推移迳直向前，画面自然从两人的中近景转变成一人的近景，在推移过程中，摄影机不得作任何调整摇动，以保持画面的稳定性和准确性。这个要求看来很简单，在没有变焦距镜头没有移动轨道的情况下，移动摄影主要靠推镜头框，寻找准确的移动线是很不易，很费时费力的。为了实现导演的要求，往往就要我这个导演助手和摄影师反复挪动镜头框和移动车，反复试验，直到实现画面要求为止。据我的经验，一般导演很少这样要求，而陈鲤庭在这些地方却要求得很严格。看来这只是细枝末节，无足轻重，但也由此可见他在影片造型处理的各个方面是极其认真的。

从拍《无名氏》到拍《丽人行》，从跟应云卫到跟陈鲤庭，这就是我跟专家当学徒的经历，这里我不想对两位前辈导演作简单的评比，因为他们的情况不同，境遇不同，修养不同，趣味不同。前者使我初步了解电影生产工艺的全过程，对电影导演业务有了一个全面的初步的接触，而且经受了一些执导的锻练(主要指某些不重要的过场戏而言)，打下了一些实际工作的基础；后者使我在艺术创造上有了进一步的学习，在艺术修养上有了进一步的提高；两者作为我进修导演业务的阶梯是不可分割的。回顾他们对我的使用和培植，我将永远感谢他们的信任和帮助。

第二编

从联合导演到独立执导

《三毛流浪记》

《三毛流浪记》分镜头稿 *

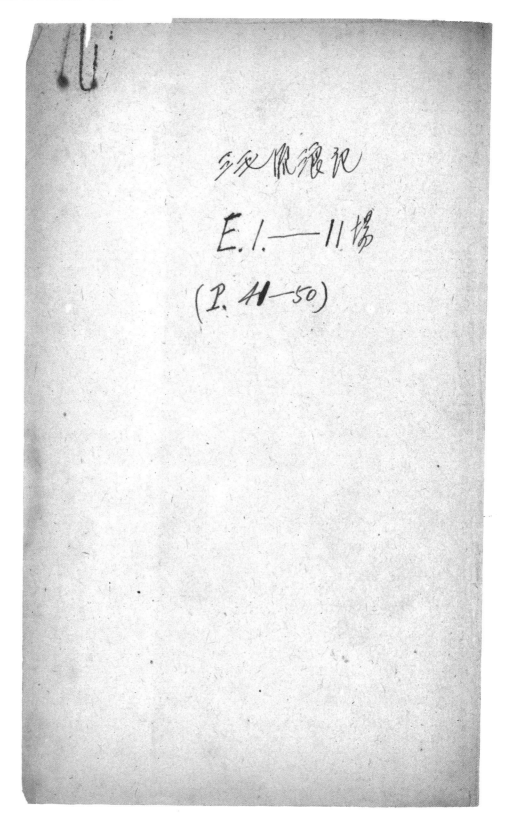

A1. 宽阔马路（日）

1. (F.I.) L.S. 清晨，都市刚从醒过来，行人稀少，马路显得特别宽广。老爷车，一辆一推的卖菜装出黄疏的三轮货车辘辘地穿过，间有一两乘上学生的脚踏车迎着晨风，轻快地飞驰过。……（Dis）

2. (Dis) C.S.（跟）两只滚动的 车轮慢慢地在不平的碎石路面上逆跳着—— 小家里的

3. S.L.（跟）一个清道夫睡眼惺忪，推着垃圾车慢慢前行，走到知地推垃圾旁边，放下车子，顺手拿把铲子，两臂一振，一铲子垃圾倒入车中。——空外传来个孩子喊呼声……

4. C.M.S. 清道夫：（回颈，揉揉眼，莫明其妙。）咦！清早……（又一铲垃圾地匀车中。）

5. C.S. 车中连哭带喊，撕撕搭搭地传来一阵呜咽声，接着，顶顶垃圾，双手乱挥乱舞着，撑爬出起一个的孩子——三毛。

6. C.S. 清道夫（大吃一惊）他怪的！

7. M.C.U. 三毛：（这才发现垃圾车自何方，气愤气地，顺手地拿起上身上搂下来的垃圾向清道夫直撑）是你呀?! 像还惊人。 李外

8. C.S. 清道夫：咦！（又到笑出声）骂什么呀，你？

9. C.S. 三毛：（理直气壮）睡觉。（跳着爬去车外，抖抖身上的垃圾，迈目昂去，走不几步回头看了清道夫，又大模大样的走远去了。）（成S.L.）景外的

10. C.M.S. 清道夫：（一直看看景外三毛远去的身影，思索不解地）M.C.U. 啥么么……！（两臂一振，一铲垃圾地向近镜头的景外。Dis——镜头推成C.M.S.

②

A2. 市区某街甲（日）

1. (Diss) L.S. 车水马龙，人声喧哗的中区某街。三毛在人
 流车丛中躜进躜出，躜到一垂大楼的墙角，（成M.S.）
 靠在墙上，擦了擦饥饿的肚子，打也精神，
 向前走去。 (Diss)

A3. 卤味店门口（日） ← A3 (生冷食)

1. (Diss) M.C.U. 满脸红光，肥胖异常的掌柜大司傅正把
 一串刚出炉的火烧波，烧鸭，使哼捶上架子。(Pan)
 一大堆大堆的各色卤味，热气蒸腾地放上桌。镜
 头摇到橱窗的玻璃上，一个紧贴的圆形的
 三毛的瞳孔正在饥涎欲滴地观光着。

2. C.M.S. 橱窗外，三毛把脸从玻璃上退下来，两手擦
 净水蒸气的玻璃，再伏上去看。

3. C.S. 一个硕大的生品盘一块烧鸭，大司傅拿起一块
 卤肉给客人看，客人摇头，大司傅顺手就把那块
 卤肉塞进篮里去。

4. C.U. 塞进的卤肉和大声过量的三毛的脸。隔着 (鼻镜)
 玻璃把他的脸隔住了，他硬了一下连忙退下去。

5. C.M.S. 退后两步，朝春卷紧紧生，帘帘然蠕動。身后一
 个人新走进卤味店，弹簧门猛然打在三毛的屁
 股一撞，把三毛撞出景外。

6. M.S. 三毛被撞走好几步，努力站定，回身点点谁身
 错锁，不见 ——

7. M.S.→C.S.门内空无一人。(Pan) 橱窗里这么多的鸡
 鸭火烧卤肉，还有大司傅的红光焕发的胖笑脸。(推)

8. C.S. 三毛：（愤怒）我不饿！
 <u>这卤鸭我甭菜不吃</u> (Diss)

A3. 饭店前岭（日）

1. (Diss) M.S. 一群小叫化拥在一排玻璃窗下，哦く喳ぁ，
 L.S. 向里望视。（镜头拉去，成L.S.）去兜铠店的
 招牌和行人道上行而考的三毛的身影，他好
 奇地走近他们。

2. C.M.S.　一个大手的胳膊伸長颈子，垫也脚尖去包囲
 看，看不见便一齊一姚的全神贯信去窗户里。另叙
 两个——上拉着一气，还是看不见，最後两个人肱辺
 方式，一个代倒，一个驶到他身上，慢く异地去终
 于看到了。这幸运的小叫化转过頭来衔看下面
 涪会律製用嘴做的鬼脸，引得大家都顏羡和不
 学也来。

3. C.S.(Pan) 三毛极羡膝子克亮，但自知人短无半气扑着， (Pan成C.M.S.)
 乃奔看西看看中了行人道上連边着高上的一棵樹，
 樹旁靠着一时高青開係的乃卖报纸的書架子，他(进身)
 便逼上两当爪上樣樣居高臨下地看过去。

4. S.L.　玻璃窗里，一时桌子上，对坐着一位男客和一 (洋毒等)
 位女客，桌上星羅棋佈地擺啃了大小九种的金蝶
 ——热炒、冷盆和麵点。侍者左旁也伫着一下，把
 两只頭大的盆子和麵碗停了下，擦敷了下手。(镜头
 擺小)下面那佳贴哈高含的小叫化喊了一声"快活，
 同律肩上一擠而下，五六个人像一陣風似的向寄地
 的小卖館擾而去。（镜来擺浪）

5. C.S.(Pan) 三毛仍耍住害や急地唇挟上加下，叙姚中將
 美之倒为翁事袋瑶翔玉地，使侵頭傍异整瑶書 (小書)
 着的近视毒贩大吃一驚，眼见王毛逗去——（镜
 头擺成S.L.）渐進の美里。

6. M.S.　 铠店岭外，五个小叫化子拿着洋鉄罐，磅磁
 硒，围着侍者喧声呼吸："请长慧，斋敦！请长慧
 ……"三毛撑着挤進核们——
 (背身)

7. C.M.S.　这才看徯几个小叫化抢着分配那份剩菜
 和骨头。

④

侍者：拾什么？捧那—别三！

三毛—号—

8. M.C.M. 三毛误以为侍者是在骂他，被之一瞪，不屑地走开去。(至C.S.—Diss)

A4 至第2页

A5. 烧饼摊挂前（实A）（日）
C.M.S.

1. (Diss) M.C.以侧去炉的烧饼，一个运气迟来地被钳了来出卖，油煎似的。(镜头摇高) 三毛的背影闪过烧饼摊，闻见香喷，不由自主地停下身来。(成C.M.S.) 走回来看。(镜头拉低，仍成C.M.S.现去烧饼挑老板漫腰和面的背影) 小瘪三甲绕之去前靠近三毛，甲瞪子够他一下，眨眼一看背着身的老板，示颂事地做——叼一块烧饼就吃。三毛看着他，他用光勉励加三毛，三毛摇头。小瘪三甲转身扬长而去。

2. C.S. 三毛目送他去远，又回过头来，(Pan—现烧饼和三毛平行画面) 扭头镜实烧饼，突然伸进一只手抓住他——

老板：(OS) 干什么？

3. C.S. 老板的摔镗画面。(Pan—现三毛和老板对话画成上下角)

三毛：(平静地) 看么。

老板：到什么了。

三毛：看么也要钱吗？(将来不会的意发行情目)

4. C.S. 老板的正面和三毛的背面。

老板：哼！你想偷，说！(抓住三毛的手一使劲) 偷了没有？(逼着三毛号之过脸，二人掉换地位，成三毛正面，老板背面。)

三毛：哼！(大气) 拿三毛会偷人家东西?!(将老板的手打开)

老板：说，烧饼呢？

三毛：(解放剥开) 你看！

老板：(尴尬) 呕！(自拿他的烧饼)

5. C.M.S. 三毛：(2Z将一块茅地上衣，字模—) 咦—！(却歌自去，走不敢当。(成M.S.)—但头印召石重着老板拿烧饼捶作势警高。(呈前背影) 三毛仪一溜烟地逃去。(成L.S.)

(Diss)

A6. 菜市場 (日)

1. (Diss) C.S.—L.S.—片"唏之啪"的鐵板声响中，一鍋生煎饅頭热剎之的冒着热氣。(鏡頭摇開—)—排食品飯攤—賣豆浆的、搖飯桶、蒸牛肉的…、煮黃油餅的、油豆腐細粉、蒸包子、油炸排骨等……一名式色香味俱佳的食物伸展到菜市的人羣中去。持住攤前面有買菜回去的娘姨、和工嬸走過，也有努力撐摸的人在吃着豆浆和剛剛買不久熱乎乎的東西。鏡頭摇着，出現摇晃而來的三毛．(S.L.)他走近生煎饅頭、(C.M.S.)嘴唇咀木，眼見一个饅頭被送進一位吃者的嘴里，故意不看撐頭走過。鏡米續拉一堂奴住素，滚熟的包子吃香—龍包子剛從爐間籠蒸、熱氣蒸騰，迎着三毛撲來，三毛一咬牙，憶到桂中去．(Pan搖—C.M.S.)—販裝送氣的居摆的送賣三輪車擋住他的去经，三毛偏眼睃了一下、覺或李斯經狀的那油豆心，急忙繞過地，走向對街去去。果然。

2. C.S.M. 脆嘴还後縱鏡，迎面一陣香氣撲來，三毛氣腋—看—(接明) 于蒸油餅炉子，圍2角，焦黃、油潤欬滴—大塊蒸油餅正泛散着香氣。三毛不由的絲了絲鼻子、用手指掐住鼻孔艰侚—收把咸了鼻孔塞住、毅然不顧一切地加快脚當前行—(鏡頭續拉、三毛走成 C.S.—M.C.U.)當前撲过裝着油氣的壁子，踩在身上冒热氣的三輪車木空繞，擦着身上放在嘴边的顏好大乒乒的撐絲團，威生碗里挑生漉子上的青香細絲；直烂都龍罩看陣人埶烟，這景似不绝拥来、使三毛絕绝地嗓啊氣，漢性當包眼腈，漫无目的向前進．(成 C.M. —叠印 Diss.—)蹬咏、油鷄、爐魁、义绞、大堂子醇、金条、生燕镁米、加籠包的、鍋貼、水路浸、亨派撲而來：蒸油餅、蟹壳黃、烏色、大鐮、黄餅、月餅、……成碲的、車輪似的飛地疯颛面来；塔着氣味混乱的一圈：水餃、油条、豆浆、細粉、糯米飯團、肥豆鶴、末就生一块、有的慢悠悠的一繭一挑、有的巡风撲抑似的、擺罢生姿、撲而巡来又疫庄近来。以上種之人們覺都體随着香料叶黃声响和柔微都市的音楽噪音，最發美为一声輕歌似的叫卅、震撼了惑、升使三毛的面

(cut) 影象逐渐暗(O.F.)叠去景外。(cut) A7. 市区车路乙(日)
1叠 C.S. 铁链专的三毛惊慌回顾(后面)
2叠 S.L. 一货汽车紧紧急刹车乙擦着三毛身尽大吼一声猛撞而来。
3叠 L.S. 三毛发楞,一辆汽车急刹住,车中跳出司机,
3A 奔近三毛,一宣骂三毛事例。 M.C.U. 三毛被打落头昏眼花,哭哭如何。
4B. C.S. 司机:(大骂)格什罗!瘪三!你要寻死吗?!搞车吧
 你不听见啊!镜米摇下,三毛坐地,多力地询问望。
 叠. (车看,司机坐进汽车,一声歇,随着三毛身前,噼拍一
 声含。)一股烟,向景外驰去——。
5叠. M.C.U.—C.S 三毛一瞬动里,用手擦擦眼睛,望去一道大向地,
 哭之地(镜头摇成C.S)瞪着地面,开用手按着肚皮。
6叠. C.S. 地面上彷佛还摇着(一连串的叠印)油条,大饼,麻
 包,细粉,生鱼,罐头,烧地饼,香囤包,屠场,但景象稀薄
 动作慢地褪下去,几乎看身多矮。——突然,一个新象清楚的
 肉包子逐景外滚进。
7叠. C.U. 三毛一楞,不信自己的视觉,摇摇头,再看。
8叠. M.C.U. 包子刚刚滚定,一丝不差。
9叠. C.S. 三毛急忙地跪爬厨厨而,搞也包乙飞窝送进,当里突然
 传来一声什么喵!干什么?! 三毛住嘴回首。
10叠. L.S. 一个玩狗的大小爷,左手棒着一挂包子,右手撑着收银,
 乙坐猎侯一只猛狗凶猛地审查。(或M.S)
11叠. M.S. 三三惊着,起身正欲逃遁,猛狗已逼近身边,莫有仇视
 有气愤地将包子向狗摊去。
12叠. C.M.S. 狗嘴一张,咔什么吃着,地回到大小爷身边,摇尾。 (成S.L)
13叠. C.M.S. 三毛狠狠地抢着空空的手用地在裤里的膝
 上擦一抹,走开去。 束头挥带,(Dis)

(Dis) A8. 市区车路丙(日)
1. S.L. 一部汽车停在车路旁中,司机乙在俯身修理机件,三
 毛吃力地走近表定定地观看。
 司机二(询三毛不经心地。)喂,小瘪三,推一车子。(自着
 走到车尾,准备推车。)
 可是三毛不机理睬,侧自端详着车身,彷佛要找出地什么
 搞别如印似的。
2. C.S—MC.U.司机二(不耐烦)喂,给你讲,推一把呀!

(handwritten manuscript — largely illegible scan)

手写稿影印，文字难以完全辨识，以下为尽力辨读内容：

14. L.S.（俯拍）三毛大喊一声向路人求救，一手撑衣，一手撑拳，连头带脚指实东西，私急别三一场恶战，把急别三打得晕头大倦，纷纷四散。批示小瘾病头-人披柳把急别三扑倒在着，你看着拿回东西。

14之 C.S. 三毛撑衣.
14之A C.S. 三毛撑拳.
14之B M.C.U. 三毛用头向-别三撞撞.
14之C M.C.U. 三毛脚踢.

17. M.S. 一个胖人一爷叔，口也叼着一支烟捲，靠在墙袋捏手上观战，时已不觉去前几步— (C.S.)
 爷叔：（口里三毛赞赏）嘻，也有了行！（香撑烟捲走上前去.）一脸大汗

15. C.S. 癞痢头快快冒烟，狠狠地防御着袭击.
16. C.S. 三毛瞪着气，英勇地虎立着，气咽逼人.

18. S.L. 癞痢头心有不甘，奉舍着不敢近前的急别三，做着阴狠毒辣的怪相，又一步之通上前来— (M.S.)

19. C.M.S. 三毛坏博献奇，一昂头一瞪头，向乘机所癞痢头充值地撞去，（镜头Pan摇）冷不防一只粗大胳膊似的手将三毛提住，三毛掐求，还没看着谁家就不着一切，奋力一挣，（退拉成 C.M.S.) 来人的手气又捏痛，子气痛容中间被捧出，挥子直莹下去，低剥了一件酸汗呢壳大地连蹲着隐感。挂脚管经痰着

20. C.S.-CMS 向胖人挤去，忙合开嘴，似好意又似恶意（滑画）一把抓住三毛的细胳膊。（镜头推成 C.M.S.）

21. C.S. 癞痢：爷叔，这个小东西很利咕地老搭饭！
 别三甲：还要打人.
 别三乙：他将的不是好东西！
 众别三随声似和，低之而上.

22. C.M.S. 胖胖人好像没有听见，似零怪地切视着三毛用另一只手摸着他头上的三绺毛—

23. C.M.（背面）三毛莫瞪一莫莫似其妙的瞇眼睛瞪眼仰视着.

24. C.M.S. 众别三也继续景的围拢上来—
 爷叔：（哭笑大乐）滚开！
 众别三初耳摸不着（跌脚头），及见爷叔对他们没之优势起欺你什么的四面散开去.
 （有底向东责他们目己）
 爷叔把三毛轻到一也，（镜头Pan摇）用家生他身上

(手写稿，难以完全辨认，尽力转录如下：)

握了握，再把拳头他脑前一举肾——
爷叔：（走来，赞赏地）好弟弟，叫啥名字？

25. M.C.U. 三毛警惕失措，不敢回答。

26. M.C.U. 爷叔：（以为他听不懂上海话，打些官腔）你哪里来的？

27. C.U. 三毛更不敢响。

28. C.S. 爷叔：（不耐他一把抓住三毛的破汗背心，将三毛提起）你哑吧不讲话！
三毛酥极，一眼看到爷叔脑前的握紧臂——

29. C.U. 一条青筋龙行带在将军臂爪，作势要打。（正面）
（长圆）

30. C.S. 慌乱挣开身，独身飞跑。三毛一声尖叫。（成L.S.）

31. C.S. 爷叔：（背面）哈哈哈——
爷叔：（正面）——哈哈，（一阵大笑过后，不晃对远去的三毛在冷笑） (Diss)

A9. 市区马路丁（夜）

1. (Diss) M.C.U.—L.S. 亮着的路灯，（摇下街灯）空荡的马路。
路上没有一个人，抵有三毛的拖长的影子摇摆着前进。
他徘徊了一下，看中霓虹灯，跨进一个陌生的方美。

2. S.L. (Pan) 美的墙根横七竖八地睡眠了人，（摇）三毛走进寻歌
M.S.—L.S. 搜寻一席之地，不料被地上一个发眼辗转的人睡
见，抬起身大喝："滚开"！接着的个人渡过去，三毛抵
有缓迫走，(Pan)去寻美空去。

3. S.L.—— 三毛一个人，顺着墙壁，在街道上漫无目的的向前走
着。(成M.S.镜头摇物弄也一座大楼的铁门外面的水
泥地上，一道已经睡了一堆老的四个人，另一边空着，
三毛走进去想找寻路下来，受外名道："干什么"？三毛回首
一看，乃的别三块补破薄子和一卷报纸走进去。三毛
也投，别三的席子也重铺下，另一别三想目而视，三毛只好
让开去，继续向前有气无力的渡着。（镜头续摇成S.L.
跟拍）远处得汽车声，身后一辆吉普车坐着一个中国军机
一个美军和四个军女郎相互旅拥着发古谷浪而笑声风驰
宫掣地驰过，三毛"唉！"了一声自顾自先玩。（Diss）
（追送汽车远去成）（镜头转停）在C.M.S.

4. (Diss) C.M.S. 另一段街上三毛空空的走着，他的眼睛
一条野狗卷着尾巴也花街上
束束地迎面之地走来(摇闹)三毛

(Handwritten manuscript page — illegible handwriting, not transcribed.)

手写稿,字迹模糊难以完整辨认。

冷不防一捲报罩在三毛头上蒙了一蒙。

9. C.S.　纤人：小赤佬！侬拿阿拉的报纸来做啥?!

10. C.S.　纤人一手夺过三毛手中的钞票，一把将报罩往三毛怀中一搡，掉头就不顾而去。
　　　　孩子：（捏着三毛手中的钞票）侬还要不要？
　　　　三毛：（摸了一下，剩下[钞票]）不要了。
　　　　孩子不屑地翻了眼去开，三毛拿着一份报罩坏了地瞪着，他那来报罩乙线去开，身后擦过一个孩子的身影，（手不释卷响）引起他的注意。

11. S.L.　纤人追上，那孩子一手拿着一个玻璃铁罐，手拿着一报小纤鐡，弯身一停腰地立地上捡着香烟蒂，看着身由匠而远。

12. ⑫S.L.　三毛看不懂他是为了什么，跟墙随后走了欲去。 不着

13. S.L.　那孩子不捡一支烟草，继续往前走。

14. M.S.　三毛要性立後面跟着，翼着他一个究竟。（挂遇）

15. S.L.—C.S.　那孩子一直走到一家卷烟摊前面（镜头推进成M.S.）把一罐子烟草倒进烟摊中的搪瓷盒，摆烟摊的路了摸个置，摸出几块钞票来给了他。三毛看了走进跟见那孩子後身地去了，不由地看着手以那孩子的远走的身影，转过身来，（镜头推进成C.S.）用手上的报罩，捲成一个喇叭筒，眼睛朝着四面地下，也哇样搜寻起来。

16. C.S.（摇摄）地下，一个烟草弹进了，三毛敏捷地進焦，捲进 ？L.S.裏頭，放進报罩简里。（镜头挂间）他目光注意着地面，向给人烟敢的地方搜寻着走去。踏弦

17. C.M.S.　他走入鬓包饿進磴走，一桔头，看见一个纤罩里烧的经人的手中，的平截着烟草许状要吞喜了，于毛他手性停下，引给那毁将刚的烟草，等到一下子烟草弹去了——

18. C.S.　刚扇他就被三毛争進拢他，一桔头，又一个路人的来香腰喜的子好像要放去拿那烟草抑的陲地伸進，三毛敏捷地将纸简同上一盖，準備摇往那烟草，可毛——大概毛固为货價陸時，叫荤地

19. C.M.S.　烟根在出高，那人首身生着欲烟市便将"哗"了由一声，某一摸，从得那正拋弃喜的烟草，就在三

(handwritten manuscript, illegible)

3. C.S.　三毛看得出神，心中跃跃欲试，不由的向前走了两步，镜头Pan退，一个力气大的牛崽把推着部车子从他身前擦过，他看了看眼下的一部车子切得也很好大推，便迎上两步使劲推起来。(拉C.M.S) 衣衫褴褛地挥进一个骨瘦毛长的汉子，把三毛一掌推开，使自推车而去。三毛气愤愤地望着望外——

4. C.S.　那汉子摇过钱子向塞外三毛过也投去凶凄的一瞥。

5. C.S.　三毛实在气不过，使那汉子去但便上前理论。
三毛：我推的车子，你什么抢我的？
汉子：(搡护语) 饿唸地方卖抢？——该唸人骗头？
三毛：什么牌头不牌头？你不心推，我不可以推？！
汉子：(把三毛一推，坐倒在街沿上)哀那娘个屄！
O.S. 猪头王！
三毛愣愣地坐在街沿上呆了许利，不服气地也起身，直向桥脚奔去。

6. M.S.　他不管三七廿一，搭上一部三轮车就，埋头使劲地往上推，(镜头推远) 推不两步，摇地旁边也有一个瘦子小牛崽也在推着。
小牛崽：哎，朋友，谢谢您啊！
三毛相应不理，依着一股劲地埋头使劲推着，小牛崽见他真的不把柄，也状：哎陪他，同有成节地腰隙有力，陪他前连推着。车子推到桥顶，小牛崽已经娴熟地推起来套套车中向前军，三毛却一个发觉，埋头向前，直到车子快速地脱离地的手向捕那便悄把不等，他才忽然停怔，可是却军已经展至小牛崽子中，小牛崽和另一个孩子一齐大笑。三毛自觉侧骨，又気地向桥即走回去，小牛崽看蓉和地寿率，也跟着赶去。

7. S.L.　桥脚下，一部三轮车坐着一个媽人相自子的孩子，还带着许多服裝盒子、玩具汽球之数，正因没有人推，三毛使连恒跑上，却巧又和小牛崽同时到一起。

8. C.M.S.　小牛崽：(愤怒之地把三毛一推) 去你，你猪头痈！

手写稿，辨识有限，尽力转录如下：

二人一手搀车，一手作势，都对自己僵持着。

三毛：（他不示弱，把袖子一捲）那路？要谁先推呢！

9. C.M.S. 车夫：（扛着车身，使她稳住不动）哎呀，你们到底推不推？不要打棒啊！

10. C.M.S. 二人仍在僵持着，一个大孩子走过来看见他，向小牛儿使了眼色，拉走他，意思是说：你让他推去。小牛儿鬆开手，三毛胜利他把车子推出辙床。大孩子忍不笑地和小牛儿嘱咐了两句，指着小牛儿暗之跟上去。

11. C.S. 车上的孩子们玩着小三轮车，参者欢笑声起哄，硬撑到旁边，三毛又在吃力地用劲推，已经汗流浃背。（镜头拉摇——）
 妇人：（O.S.）加油三，快走！
 三毛看她一眼，拭把汗，再出力推——

12. M.S. 车终于推到桥顶，他停下，伸伸手，不料那妇人刚把票子掏出就被旁边窜出来的小牛儿一手抢过去，妇人开去发蒙，三毛可火了，他一把抓住小牛领颈，拳就向他的鼻子挥去。

13. C.S. 小牛儿挨了一拳愤起大呼，三四个大孩露三号他身后拥挤来。

14. C.S. 被惊动的癞痢头撑开两个孩子，上前看。（成M.C.U.）

15. C.M.S. 三毛双叉两手叉腰，气乎地雄立着。

16. M.C.U. 癞痢头：（眼睛发腥发，完全视图）嘿！这小子使就是那个抢饭的！

17. M.S. 有几个孩子一听此言，不由前都作势就拥上来揍东。有地咸了一声"揍他！"他们便一窝风地拥上去（摇混）将三毛围在里住。
 小老大：（走之走近）哎呀！（分开众挤三）孩子，这才对，这叫"不打不成相识"，你们让开，我来问他。（走近三毛）

18. C.S. 小老大：你是要推车子不是？

19. a.S. 三毛：（相之他）"嘿，怎么样？

20. C.S. 小老大：那你懂不懂规矩？

21. a.S. 三毛：什么规矩？

This page contains handwritten manuscript notes that are too difficult to transcribe reliably.

手写稿，字迹难以完全辨认，尽力转录如下：

10. (叠印) M.C.U. (推浪) 三毛不断地推…… ⑬
5. (以洁) M.S. 三毛轻快地推车，推向镜头 (成 C.S.以洁)
6. (叠印) C.S. 三毛摇过来养爹的动作，迅速地走开去。(以洁)
7. (叠印) C.M.S. 三毛又快地推车，推向镜头 (成 C.S.以洁)
8. (叠印) M.C.U. 三毛摇过来叔公摇奔的动作，一架脸，偏开去。(以洁)
9. (横推浪) C.S. 车轮不断地转，(叠印 9A, 9B, 两镜头以洁)
9A. (叠印) M.C.U. 两脚踏步——
9B. (") C.U. 一手推辨罢……推不动
11. C.M.S.—实景，三毛使劲推着一部车子，身体前倾，两脚踏实，可是车身竟纹丝也不动，小狗又匆忙走来，见状都上一把，可是车子依然不动如故。(小牛儿小特子把来）赤车伙，帮剩头地插进来，四人一股儿有，翻剩头喊）一声"一、二、三！"车子缓慢地动起来，向前推进。
12. C.S. （镜头推浪）他们使劲推着推着，汗水都流出来了，(摇开) 车上坐着一个其大无比的大胖子，一腿捆住，两手抱胸，叼哨雪茄，大模大样地若无其事。
13. M.S. 延 车子推到桥顶，四个孩子同时松开手，三毛正欲伸手抑我，不料车夫已经追上三轮，车子朝桥滑动。三毛慌急一把抓住车篷上的帆布——三毛: (大声喊叫) 你不统辨！
那胖子大声叫骂，急坐身上揶揄，可是车子已经滑去镜头——
14. L.S. 连带三毛，从扁一股地滑驰到桥的那边去。
15. C.S. 小狗，小牛儿瀛剩头傻傻怔视。
16. C.S.-C.U.三毛已经摔在桥脚下，他悠悠忘读着头顶上的大霜，掩着针辨"达~"地哭泣。(以洁)
（镜头推进成 C.U.)

B4. 河边 (傍晚)

1. (以洁) C.M.S. 三毛披着身上的衣裳，一五再十，看样子不算大，地临小快器，借坐在园干上，再把身体朝下最舒服地休息。(镜头拉开成 S.L.)
2. L.S. 远处的小老大汽轮驶过来，许多孩子们个个跳艇地推和特鬼地穿份庆志，围到小老大身边去。

(handwritten manuscript, largely illegible)

手写稿难以完全辨识,以下为大致内容:

C1. 僻静马路（日）

1. (F1.) L.S. 清晨,三毛独自嬉戏而行,由远而近。(至S.L.) 马路后头传来一片孩子放学时的笑声,伴随着一个大皮球滚到三毛脚边,使三毛停下步来。

2. C.S. 三毛一见,顿感兴趣。

3. C.S.（俯拍）俯身拾球,一只穿球鞋的小脚急地奔进来一踢,皮球被踢开了。

4. S.L. 一个穿着美丽花裙的童装的小学生从三毛身前跑去踢球而闹,接着从后面又有一个小学生背着书包急奔快地从三毛后旁擦过,追逐那前面的孩子。

5. L.S. 两个小学生一前一后奔向空旷的远方去。

6. C.S.—S.L. 三毛惆怅若失,很羡慕地望着外两个小学生远去的背影。（摇拍成S.L.）羡慕地向前去。——(Ø渐)

C2. 学校门口（日）

1. (Ø渐) L.S. 巍峨的建筑,铁门紧闭,旁闪了一个很小的绿往里进去。溜球的小学生捧着皮球和书包去进校门。三毛跟着走到附近,停下步来,眼望着他们走了进去。

2. S.L. 三三两八的男女小学生,牵手搭肩地嬉笑欢快地彼此招呼着向小学。一辆三轮包车停下,车上一位母亲牵了一个自己的孩子——

孩子:（下车问母亲辞别）妈妈,再会!（也向校门内走去）

3. M.C.U. 三毛看到这些情景——

4. M.S. 不觉接近学校门口,挡住了小学生们的道路。小学生一个个走进地把三毛推开。他摸闹他又走近,走近又被推闹,终不能让他走上去看个究竟。一个毛孩段说啥房已去,一见三毛这种情景便向三毛推来。

校役:走开!小瘪三。

5. C.M.S.　三毛一步三回头，一步踉跄地退了两步。一位父亲搂着5岁大的孩子从三毛身边走过，三毛突机一动跟在那位父亲的身后也走进校内。

6. S.L.　经过门房老校役身前，老校役看了所见，三毛机灵地躲到那位父亲身后混了进去。(D izs)

C3. 校园内 (日)

1. (D izs) M.S.　一块横牌写着"儿童乐园"四个大字。镜米摇开，排木栅前，三毛走近，摇住栏杆。(成L.S.)

2. C.S.　门里面注志。

3. L.S. (Pan)　校园内，一大群男女儿童在游戏——有的在溜铁梯，滑滑梯，跷跷板，骑木马，有的在打球，跳绳，跷跷板打弹子……都在嘻嘻哈哈，兴奋地笑。

4. C.S.　三毛睁着的眼睛，忽忽地看着，无限向往，忽然看到——(推着柏毛)

5. M.S.　冷地上看见的两个小学生，先生一付很善意亲切地盛着，他们认是那么继续哈笑，像快乐的天使。(镜米快摇) 另一边，一匹木製的长老鸭上，骑着两个像洋娃娃人一样两女孩子，她们鼓掌一齐笑着。

6. M.C.U.　三毛看的眼热，两手紧紧地摇住铁栏杆再看另外那个盛微笑着的孩子。

7. C.S.-M.C.U.　两个小学生你追我盛着，镜头在下摇上，祇剩两隻手摇住绳子不断的摇摆。(推远)

8. M.C.U.　三毛的两隻手摇住栏杆也使劲的摇摆。(镜米摇下) 三毛已经晓之情之进入梦境中——(D izs)

手写稿影印件，字迹模糊难以完全辨认，大致内容如下：

C4. 校园内 (D)

不是操场上

1. 暑 (M.S.) M.C.U. 同样的位置，三毛回头看中握着的已经足够牢在上 S.L. 的绳子，他将信将疑的看了看，摇了摇，果然不错，于是也登——(摇成 S.L.) 在空中一甩一甩，下面的许多孩子都鼓掌欢呼——

2. 暑 M.S. 三毛看着他们，越逗越有劲，拿出更大力——一松手一蹬，他们当中，够在唐老鸭上的那些孩子特别高兴无比

3. 暑 M.S. 从上景外——一靠在人丛中的木车背上猛力的晃动起来。众儿童被到起来

4. 暑 C.S. 唐老鸭身上的那孩子高兴得发狂。

5. 暑 M.S. 三毛看见自己的器具已经和大家一致各同样，欲在爬木架上摇也。

6. 景 M.S. (L.S.) 一个倒翻斗，屁进沐坑里去，他拉起(Pan 成 L.S.) 一口气跳过十多根圆是影的长绳子——

7. 景 C.M.S. 握住这正飞来的皮球，用力往下一摔

8. 景 S.L.(快摇)(Trick) 人和皮球合时弹到空中——(镜头摇起)

9. 景 C.S.(M) 刚巧落在滑梯顶上，(Pan 跟)——从滑梯下去到地一碰——

10. 景 C.M.S. 跳上了脚脚结束，校园痞地也 (摇跟)

11. 景 L.S. 左右转过

12. 景 C.S. 两手跌蹄摆颠起来，手一伸，握住铁横杆也——

13. 景 L.S. 又来一阵大晕起来。众儿童也跟着晕(摇晕他们)

14. 景 C.M.S. 三毛的衰落形，一下子蹬得太高了(向上摇跟)冰摇看高高竖立的童珠架——(字幕中)秋雾

C5. 校园内 (D)

(Cut in) M.C.U. 不是，沐撞着了铁栏杆。三毛一只手高掌住头顶仰高着痛摸了摸一下，头顶已经发起一个不小的瘤了。另外鼓掌声继续着，三毛看痛了看，紧闭开眼睛看干的一只手，沿着铁栏杆(Pan 一)向校园里走去。(成 L.S.) 木板册 学园门口

他走到门口最后敲阻挡使及气进，校园内 两个小学生倒地飞削走乱而进。三毛停一下，但弄得在位者，于是迅速地向里边挤去。

2. L.S.　　三毛直奔滑梯，刚爬上几号，被附近的孩子们发现，大叫："小瘪三！"一群儿童纷纷围拢来——

3. C.M.S.（微微）三毛僵立在扶梯上，回首看着正在围拢来的孩子们，其中一个一就是□□□□教训的那个（L.S.）课□出三毛——

小学生：小瘪三！

4. C.S.　　小学生：我在车站上看见他的。　　【已狱晚些】

5. 回（S.L.）一群儿童们都也围拢来，有的大声吆喝，有的切人引导："小瘪三！小瘪三！瘪三瘪三！"一个瘪三！甚至捞手剧脚嘻嘻的向镜头走过来——（镜头摇俯，现大三毛的背影 E.M.S.）三毛仍信呆立在扶梯上僵持着"哈哈…"镜声响了，众儿童轰的一声各自奔向课堂去，像一群鸟被凶猛的猎人"指散了似的。

6. L.S.　　校园内静悄的，空洞之极，只有空寞着的教室也和三毛孤伶伶的慢慢走下扶梯的身影。

7. S.L.（跟）三毛慨伶伶地走下扶梯，走过木马，走过爬索架，走过教歌架，但她对于这些都毫无兴致，还是走向课堂的方向去。（成 L.S.）

C6. 课堂内外 (四)

1. S.S.　　一排玻璃窗，三毛慢慢地走近，垫起足尖，尽尝口望进去。

2. L.S.　　课室内，靠窗的坐着一排小学生，他们正在聚精会神呆鸟乐到地唱着歌，照着老师用指挥棒指着黑板上的歌谱和歌词：（声一）

3. C.S.　　歌谱和歌词："读书乐，读书乐，读书真快乐！……（了咯）

4. M.C.S.　隔着玻璃窗，三毛似乎也望得出了学习，微动着嘴唇，跟着歌声的节拍，轻人摇摆地身体，突然窗外传来一声老板的O.S.："出去！"

5. M.S.　　老板说：小瘪三！你凑什么热闹？！（一边也三毛就往外推——（成 C.S.）
三毛：（低弱地挣闹）看不得？！（又大模大样地走回去）

6. C.S.　　老板说没有想到三毛还有这一手，一惊之余一

7. M.S.　　试进上前去，一把抓住三毛的后领就一股

手向外拖，三毛被拖住直向上仰。(镜头Pan摇)
终被拖得倒挫到大门口，将他一推抛出。铁门关。

8. C.M.S. 三毛被摔倒至地，爬起身直向前奔，西面的铁门"呼"地一声闭上了。

9. C.S. 三毛：（愤怒、疑虑）呼——！(Q.O.)

C段7. 闹市断粮（日）一镜拍

1. (Dis) S.L.—L.S. 团旗飘扬，乐声喧壮，"庆祝儿童节"的横幅大标至空中飘荡，(镜头拉开)小学生们挂行队伍阔步过来。一群发束妇女的男女儿童各披的领，戴着各式海军帽、空军帽、线绒帽，绕着各式绑带，或拿着或扶着，作浪潮似的翻腾着，欢呼着。要青要的儿童们的伴奏，要训的歌声齐响但由面外。(镜头右Pan向快)前面的儿童们高呼"庆祝儿童节"！

2. S.L.(俯)(左向快Pan) 一部红色敞篷车堆满了快乐的儿童，挥手地喊："庆祝儿童节"！主人丛中闹过。(左上向快Pan—)

3. S.L.(俯)(左上向快Pan) 车成排的颈拥上边，一家西餐馆的阳台上，一群儿童欢呼鼓掌。(左上向快Pan—)

4. L.S.(俯)(左上向快Pan) 颗搭至灯笠于兵与四颈于上，一排豪华隐宅上的儿童们欢呼鼓掌。(下向慢Pan—)

5. L.S.(Cp-俯)(下向慢Pan—) 高耸的大楼正面挂着巨幅长的标语："儿童是国家未来的主人翁"(镜头续Pan)专现蒙上马路空中铁拉着的广播器喇叭(成C.S.)重复着标语上的语句："儿童是国家未来的主人翁"(歌声响起)"我们要爱护儿童，培植儿童，尊敬儿童..."(Pan现仰着脖子顷听的三毛成S.L.仰拍)把他们养成一个堂堂正正新中国主人！未建设我们的新国家，创造我们的新生命..."——"

三毛今天已经换了一身全部的装扮，不知他从哪里弄来一件宽大红吧的儿童装上身，肩头和肘部破了两个窟窿，胸面敞的地方搁开了，他背后像有几颗破布带连至屁股处，裤腰紧上了布条，最至是御胞布，手下放手些转的花面茸不多被剥了大半截，隐好了全部屁股着。这时他作仰高昂，不羞挺地仰听，连同大

当儿戏里主人自己的样子,得意自得而去。(镜头Pan到喇叭播喇叭后C.S.——Diss.)

6.(Diss) C.U.—S.L. 商店门头的扩音器,广播继续着,镜头挂着国旗下,三毛背弟锣丝,木摇太鼓,走街串巷小休摊浮巡礼,他走过面饼店门口,大师傅正捏着一些着着热之点心,三毛初以为是给他太嚼,及见大师傅根本没有把他看在眼里,也就自发思前边向,连写一一好像一点也不把这些糕点看在眼里。
广播声:"……儿童是生养有发期,我们要使青年的人翁目强加壮,要给儿童们充分的营养,不能让他们挨饿,要给他们肯有维他命,蛋白质,暗防,铁贵,钙贵,得牛奶呀,鸡蛋呀,蒋糖啦……"

7. C.U.—S.L. 一大箩橘子和一大堆水果远到一条字子手里镜头挡同,三毛走过一家橘子和水果店,从而而被挡在侧贵了橘子和果的宝贝和见女,三毛视着眼睛,风向小孩子手里拿着橘子中直直之着。——因而他心想他春的是橘子和水果。
广播声:"……还需要给他们好的橘子和水果,因为橘子和水果里也含有很多着养,对儿童们很有营……"

8. C.S.—S.L. 橱窗里(Pan)神气活现的木童儿,穿着会武童卷——出现,(桂)三毛羡慕看了一眼,学他地模仿一个木童儿的等挂姿势,摇一摇自己被闲里的皮袄,叹气自已的绝。
广播声:"……同时我们要给儿童们温暖舒适的衣服穿,不要让他们受冻,要保持居室整齐清洁,养成儿童的若卫观念和良好习惯……!" 叹元气自绝地

9. C.S.—C.U. "……要要学的给他们书读:"镜头摇左一车"儿童乐园"橱窗去视,一群儿童们捧着花大绿色的书车正看着望挤去看,(M.S.)三毛也家浑又挺立在一群扑闹霎的儿童们之中,仿佛自己一个受过文化教育的大人物一般撑一拳中山发品首阅当。镜头快Pan左—
广播声:(不断)"观看他们白知识,苦着他们的果摊,使他们从书车里学习氛城为一个现代化的公民"

10. L.S. 镜头快Pan—学校小儿拷着挥摆(书脊)和议的国旗,快乐的儿童们辉煌的去看,三毛追着几步,一会之及被摊击看儿童们行性书籍,再是三毛很实骨实到的挖也啊笑向学校里面注之,向众儿童们望之—
广播声:"……(至学校里接受一切近代科学,文学,艺术哲学,种之种之的教育,使他们善身建全,真之成为未来中国的主人!魏曼的又老父剧科捞们!……"
镜头摇到架在学校当中铁柱子上的广播黑喇叭(C.S.)

本页为手写稿影印件，字迹较为模糊，以下为尽力辨识的内容：

场8. 宣布街头

广播声："……今天是全国儿童的节日，（大声疾呼）我们要使每一个儿童都得到健康快乐的队伍里！"

01. C.U.—摇摄—L.S. 镜头自大铜号的喇叭口里摇去，望接广播词，铜号大鸣，一队童子军在画面下方列队前进，镜头望他们肩头摇过去，远处的街上挑逗着成群的欢笑的孩子们。

02. C.M.S. 三毛夹在成群的孩子们当中，急迫笑着欢蹦。

03. L.S. 童子军的行列迎面而来，（空旷背景），军旗团旗撑起前头，鼓乐齐鸣，大号、唢呐、大鼓，小鼓、短笛……合奏着鸣鼓轻快的进行曲。有的喊着："一、二、三"！歌声笑地唱行到中国儿童节快乐，排空欢迎。（队伍走成排过镜头的M.S.，手和脚的动作，特别明显。）

04. S.L. 三毛看着，不由的而脚随同队伍的步伐移动也来。（原想对到侧面望着，队伍中的孩子们招呼也），挥手，不知不觉加入跟着队伍旁边一同前进。（成L.S.）

05. C.M.S. 同样的角度三毛跑着了，一电侧着头注视旁边队伍的行列，（镜头推跟）忽然看见队伍里有一个空缺，他迅忙一跃身挤上去，摇了进去。

06. O.S.（摇跟）三毛精神焕发，他旁边和台前面的童军们都朝对他注着，但他竟不觉察，一股劲前进。

07. C.S.（摇跟）号兵鼓着嘴使劲的吹。

08. M.C.U.（11）三毛是鼓气撑，也鼓他的嘴。

09. C.S.（11）鼓手挺起肚子，使劲的打。

10. M.C.U.（11）三毛好意的仿形，把手两个拳头挥舞摆摆，像是一个鼓逐鼓。

有谁低声喊口令："广播儿童节要爱护儿童！"

11. C.M.S. 三毛和童子军：（全喊）广播儿童节要爱护儿童！
（摇跟）有人：（O.S.）儿童团忘未青年的主角！
三毛：儿童是—（结果童子军被后面望青的教官喊住）
教官：稿三！（一把抓住三毛，镜头摇定。）
三毛挣扎，仍回归队伍，（镜头Pan跟）但始终被教官使劲拖出来——

12. C.M.S. 三毛象疯人的说不出话，又腰转立手跳半失处有不甘，一咬牙又继上前走。（去景）

13. M.S. 三毛向前街进，队伍已经走远；远远传会军团的鼓声还在响着……——

14. L.S. 华丽的水果商甩三毛（快之地奔跑去）(Diss)

（僵立3秒天终于一）

C叠 9. 闹市街头（日）

1. (Diss) C.S. 广播器喇叭。
广播声：（软弱地，不像是真实的广播，而像是罪恶的回音。）"要给他们水果吃…"

2. C.M.S. 三毛诡主生摘果店前，看看老式橱窗坡上，一隻只把着的标价牌换去，减进一塊新的，靠近这上面已值不
③（数字）3 ~~毛~~ 三毛动手摘生口袋里，十个搭头显疲惫，根下远去，慢之的扭动。(Diss)

3. (Diss) C.U. 无线电收音机。
广播声："要给他们水果吃…"像些更有气无力的。

4. C.M.S. 收音机下，水果摊头，三毛懒之地走过，虎边摇着一个播室，他望望摇位，一看，原来是人家会去的空波。(Diss)

5. (Diss) C.U.—M.S. 门头上的扩音器。
广播声："要给他们温暖，给他们漂亮的衣服穿…"
镜头拉开三毛走近橱窗，向里一望——（俯拍）

6. C.U.(Pan) 穿在木童男身上的童装上一塊标价牌写着¥100,000,000,000,00…… 镜头摆过去围经红，好像没有止境。

7. C.M.S. ~~三毛~~三毛两手往口袋里使劲一伸，~~~~~~~~
把两个儿袋上一拉，两片儿裤布翻了出来，擦擦他不面对这串天文字的数字，只测高手，顽苦石蔑聊寞地

8. (M.C.U.) ~~~~ 漂亮的收音机。
广播声："要给他们…"
三毛：（伸进一个头，折断）呸！(Diss)

C叠 10. 玩具店门口（日） 一些
1. (Diss) S.L. 三毛悠然漫步而来，(成C.M.S.)镜头摆向右玩具店橱窗，摊柜里，横七竖八尽是各式大小漂亮的洋俱乐。镜头推近，一个顶大色男孩子，躺在一堆铁床上，被盖齐全，十分美觀。（成C.U.）

2. C.S. 三毛对这引起了兴趣，隔着玻璃去摸去观看。

10. 僻静乡治（日）

1. (Diss) C.M.S. (继续俯) 树枝上秋风摇着落叶，三毛的细发纷乱的迎着风向，主画面上方摇入而行。在他接近画面时镜头摇退，越摇越露出衣服更加破烂了的三毛的全身和空旷的街道背景。(成 L.S)

2. S.L. 人行道上，有花匠在为棕榈树裹扎稻草，三毛抱着双臂，抖索地缓步走近，挨近树榦，亲昵地看着。一阵风吹散了地上的稻草，三毛把破衣向怀中掩紧，弯身取了一把……

3. M.S. 花匠：(警觉，见他手中拿回) 干什么？
 三毛指了指胸前，气愤地看着他。花匠看他可怜，给了一把稻草给三毛。

4. C.M.S. 三毛：(接过稻草，喜出望外) 谢谢侬！
 他把稻草绕了一绕，当腰带束在腰间，转身又匆匆走。(Diss)

5. (Diss) S.L. 一个穿大衣的行人，带着烟斗卷远之走来。三毛背向走近他，在他们二人擦肩而过的时候，那行人从怀里摸出一块手帕，一不小心，把一叠皮夹失落在地下，使自顾之急行而去。三毛蓦觉——
 三毛：(回头向画外叫) 喂！皮夹掉了。

6. S.L. 行人未听见，仍径向急行。

7. S.L. 三毛：(捡起皮夹，撵上西向，成 C.S.) 喂……喂！

8. M.S. 行人突然发觉皮夹失，急转身蹲身，回向地面寻找——(成 S.L.)

9. M.S. 一眼看到三毛手中的皮夹，使抢上西向，夺过皮夹，不问情由，举手就是一把掌——

10. C.M.S. 把三毛打倒在地。
 行人：(O.S.) 偷我的手！——(弯身进来，又把他抓起) 扁子种敢去！
 三毛这才明白过来，努力地挣扎……
 行人：(不放，也并迫问) 拧即！……小瘪三！……偷到眼睛啊？

（29）

　　路人纷纷聚上围观，旧相识爷叔"气派"地搂着闹名人，走近行人。
　　爷叔：（把行人的手一隔）甭客撂了，侬个劳么事曾朝侬说话了。（行人不理，他又进一步，凌好气地）喂，朋友，侬到底要哪能？

11. c.m.s.　　行人慑于威势，看爷叔气色不对，再看看三毛，误以为他们原是同伙，就放开三毛，悻悻而去。三毛赶忙跟他们而卸去，被爷叔拉住。
　　爷叔：（拍拍他）勿要怕，好了，好了。

　　路人散开，三毛又困惑地望视这位旧行人的熟友人。信（？）地上捡起三毛打扇的破蒲扇，铺三毛拨上。

12. c.s.(?)　爷叔：（抚摸地）侬还跟侬我啊？
13. c.s.（他脸）三毛看着他，颓不定，摇着头。
14. c.s.(?) 爷叔：（更亲切地）勿要怕，跟了吧，跟我啥饭吃。
　　~~三毛本来就爱带，受感未等不放弃舍口饭~~
　　~~等啥，脸上不由得流露出喜；三毛终究向~~
　　~~跟去。~~——（Diss）

12. 爷叔家卷堂（日）

1. (Diss) m.c.u.—c.s. 三毛捧着一大碗白饭，狼吞虎咽地大吃。（轻闹—）爷叔生生鲁界给三毛夹了菜吧，他送到他碗里。菁也爸送上把枇杷笑（搀）扶四女人）卧左爷叔肩颈上绝有笑未他看青。
（欲看老绝衣）爷叔：吃肉，侬量吃，别客气。
　　三毛：（一把扒钣刺嚼他）谢谢侬…

2. m.s.　　冷房片一闹，走出一个比三毛膛大的孩子——阿根青他洞堂外的三毛瞟了一眼，嘴上叼着的香烟狠狠地吸了满口，弹了出去。

3. m.s.　　爷叔：（向身後叫阿根）阿根，侬来。（阿根装装地走到爷叔面前）等他吃好了饭，侬拿身衣服给他换一套。（阿根唯之杰民）

4. m.c.u.　　他看根收下衣裳，不怀好意地向三毛苓笑（唱）
　　~~m.c.u.~~ 三毛也善闹，嘴憨憨地向阿根傻笑…—再摇成

本页为手写稿，字迹模糊难以辨认。

8. C.M.S. 阿根作鬼脸状,把金镯挂在自己的短袜上装洋人,滑天雾给另外的三毛看。

9. C.S. 三毛感到极大的哭恼,(摇)爷叔和奴仆着急的在笑。

10. C.M.S. 老三猛敲阿根的头向阿根指之手,(挣而)阿根(无公)还上,他们相互搏身而坐。

11. C.S. 老三高兴地又把阿根身上的镯夺回到自己手里。

12. C.S. 阿根则把老三的皮夹夺到自己的手上。

13. C.S. 老三又生气笑就闹架觉皮夹没了。

14. C.S. 阿根又同时查觉金镯没了。

15. C.M.─C.S. 三毛大哭,(在这闹)爷叔拿去一支自来水笔插在三毛的口袋上,拍之他,推他坐着。
爷叔:你也去等一会。
三毛:我不等。(很赖着坐下)
这时那女人挤坐在三毛旁边,一只手慢慢往自己的口袋上面摸着绳线,一坐一下,十分敏捷。
爷叔:我让阿根敎你。(推她)
女人:去!(又推三毛一把)

16. C.M.S. 三毛唔新地身(看到)(羞愧地)阿根身旁——
爷叔:(O.S.)在心你的钢笔,不要给他偷了去。
三毛刚转回头,小心地摸了摸钢笔的口袋。

17. C.M. 三毛大吃一惊,(摇下)手插开口袋上已空之处。

18. C.M.S. 三毛惶感不安地看阿根,阿根正在诧异地向他瞪视着。三毛的视线盘在桌外的爷叔。

19. C.S. 爷叔也在作状向他瞪视,(摇到斜方圈那女人)好象毫不留心地学了地看着,拉着她头上的线。

20. C.U. 钢笔撑在女人的衣裙上。
O.S. 大笑声:哈哈、——

21. M.C.U. 三毛奇怪。

22. C.M.S. 爷叔:(笑得神经极地)哈哈——
那女人把钢笔取下往另外三毛的口袋里一塞——

23. C.S. 落在三毛胸前,被他急忙接住。

24. S.L. 爷叔:(也见)阿根,你爸敎他服气。(作了个

男顺，还自不接，女人走三随分——(Diss)

D4. 当堂 (日)

1. (Diss) C.S. 12只大小不同的沙袋摆齐放到地下。
2. C.S. 阿根：(持如身卒)来，我教你，看着。(伸开两指倚身钻过一只沙袋，从地顺举起放顶再缝弯地敏身)
3. S.L. 阿根：你来，钻袋小的。
 三毛：(倚身成了下) 巴了几节有不好受。
 阿根：这玩的生分配儿，你先学会了这一套。(掮起袋)来看…(以手指作钻袋状)巴了。
4. C.S. 三毛：(举指疑问地)这是作什么？
5. C.S.— 阿根：这个你都不懂，这个就是——(向三毛胸口一撞，两指夹出那三铜崽)跑出来！
6. M.C.U. 三毛：(眨眼大惊)你要我学到几见了都不难！
 (Diss)

D5. 爷爷家卷堂 (日)

1. S.L. 三毛急匆匆地跑进卷堂，绝到石库门，闯进大门。爷爷和毛三在厢房"出现。
 爷爷：哎久久不见哥，那里去？
 三毛：(停步回身)要你学打手，学不难。
2. C.M.S. 爷爷：啊，(继迫笑迷之地)你吃饱了，穿暖了，你还不想练？(袖子一捋，现出臂上的三爪龙，向前击)
3. M.C.U. 三毛—眼看到
4. C.U. 爷爷肩上的三爪龙似手都在代势模卖。
5. M.C.U. 三毛四侍地去，心已闭上，急慌闷，向后不错，与脊倚在门上，眼看着爷爷的起手臂—纹龙逼近他的眼前。(Diss)

㉝

L.S. D在闹市（日）

1. ~~（dis）~~ ∧電車站附近，行人擁擠，絡繹不絕，一部警車駛進。阿根拉着三毛靠近窗（C.S.）邊等，似之走向車站附近街道去。 老三殿後押陣

2. M.S. 阿根和三毛剛欠站定，回路看書報攤上有一个穿中式大衣的漢子正在背身看報。(S.L.)
阿根：（低声）去！快去，那穿大衣的。
三毛回头看了看，不顾意地挨上几步，又停下。
老三~~~~卷~~挤着等的地走过他，挨着根之的一脚—

3. C.U. 踏在三毛的脚上。

4. M.C.U. 三毛一痛，几乎叫出声来，阿根的面孔凑近—
阿根：（低低地見声）招摆！（恨恨地走去）（韵）
三毛咬着牙走近書報攤，穿大衣的背边。(C.M.S.)
伸手，又放下。—打抖声

5. M.C.U. 泄氣地昂着頭，眼光勉力向底处地瞥视着，忽然看見—插着的

6. C.U.— 書報攤上一本兒童畫報"兒童樂園"，镜头推進，封面上印着一群兒童在游戏，他们都很高興，不一会兒就活自（玩起来），有的骑雞翅，有的读書报，有的唱歌跳舞，抄角瞪呆代看，就像是挤围铁栅外看見也的一样。~~Trick~~ ~~(他之的血肉)~~

7. C.U. 三毛頭鎖至前胸了看得入神，忽然一截烟灰掉落至他领子里，他被燙得—抗伤颈子，一看—

8. M.C.U.—C.M.S. ~~那穿大衣的~~嘴上衔烟捲正在夷地

眈之的望着他。镜头摇下，~~~~走~~~~ ~~三毛~~ ~~~~的下眼光，~~伸出双臂— ~~看又拉穿，成~~ C.M.S. 伸出手，刚里伸進大衣口袋，那穿大衣的却弯下画报，轉身去了。三毛成伸着，因为太失所望，一时竟忘了绕他走，阿根走進至他的身上重重地揪了一揪，~~把他拉~~起~~身~~ （摆摇头开骨）

9. C.S. 阿根：（揚看三毛的耳多大罵）招摆！（看了看秋，用下颊一指）还不绕到快去！
三毛两眼含淚，急急地向一个行人走去。(摆摇成S.L.)
老三跟着保護他。

手稿影印，文字难以完全辨认。

在一个衣裳入时模样的中年人，穿着一身崭新的中山装，一手拿着眼镜，另一手从身上掏了点东西。忽然~~他丢回~~转身发觉

中年人：哎呀！糟糕！我的东西给丢掉了！
一个路人：什么东西呢？

6. C.M.S. 三毛蹲坐一边，手里横视那一地东西——

7. C.U. 翻开——一块老票，一块票方和小数钞票。

8. M.C.U. 三毛一手拿着支票和钞方，一个全看钞票，不由的付意识，车边听到——

9. M.S. 中年人：（表气地去上衔诉，问那向路的路人）一块要方，一块钱，还有一块…那么好那么的呢！（突变着脸，色求他的）家里病人还要吃药，你看糟糕不糟糕？!

10. M.C.U. 三毛若有腋听看，看着钞票，又看之钱方，不由地动引同情心，把钞票和钱方叠立一忆，走向身外那中年人去。

11. M.S. 中年人正在四面作着的搜寻，三毛走近他。
三毛：（递上东西）老伯伯，这是你的东西吗？

12. C.S. 老三和阿根一眼看见。

13. M.S. 中年人：（拿过东西，喜去洼外地）啊！谢谢你，小朋友！谢谢你的好意！（拿出两块钞票送给三毛）这个给你零碎吃吧。——
三毛摇之头，大大气地昂首满果地去闭了。
老三和阿根走进（成C.S.）报之地看着走外三毛走知胃影，眼睁去去。（DIS）

（不接D8，在下页）

85

㊱

D58 寄望(警察)

1. (F.I.) OMS 嬰兒的哭声中，挑去鏡頭的暗老院板縫破缝里透進。三毛睡在地板上，側着頭望着，她回事摸了把服無克，又把头埋乙地哭起来。她多给地爬也身貼，还有伤痛，双手使她不能支撑。她撑身立墙上，墙外传来難回的啼声：哦乙乙，哦乙乙……

2. M.C.U. 她靠近板墙破缝向外窥看。

3. C.S. 籬笆墙脚下，一隻老母鸡在唤着一群小鸡，小鸡离擁而青，老母鸡眼此间嚷着。(另用也约纸小狗) 一个母親的 O.S.指着孩子……镜头 Pan 上——

4. M.S. Pan 上——一个母親抱着孩子在一架小楼的窗户里，拍着孩子，唱着看着，面孔貼着……

5. ~~M.S.~~ C.S. 三毛抑地看不去了"妈"地一声悲傷地扶上哭了。哭着乙乙，躺到地板上有一些殘缺不全连环图画，他把地模起来，信制度乙观着。

6. C.U. 连环圖画本的封面，上面印着一个挥着鬼腿的大侠和大侠擅权地乙起了大堂。

7. C.S. 三毛拿起封面，兩眼发直，以神附体，一挥手怪眼凍擅青，縱身跳起——

8. S.L. 拳打，一腳踢，一不小心，身上剑痛青慰，一拾腿抓痛澈心肺，站不住，仰天挥倒下去。他又哀乙地哭起来。

9. C.S.—C.U. 三毛神春沮丧地慢乙坐地，动地者挥大侠擅权地起了，一手按住肚子，一手捂住低垂的膝——又志狮氓撼开。遠乙传春汽车声，声音漸近，刺激神叫，接着声音擅大，大侠三毛狂乙沉着汽车中指也起，镜头拉近至也"大侠擅权起飞"成 C.U.——
Out Focus—— (dis) (底へ虛線的墙地)

10. (dis) C.U. Focus in——三毛脸警士服装，镜扫开手执大毛糖，地腰刺敏，小狗扔小牛兒，儒三甲，乙两步同乘一部飞行堡垒涉入茂乙的开去——一陣岂士

(乌纶播雲)

11. L.S.—S.L. (警报茭充堂擅雲) 三毛眼車氣警士一腳路開大门,擁濟行進, 镜頭 Pan 很, 三毛遠住節搬抓是一搞, 遇见何根俊乙一条, 同时指揮众人把地们两个擅也, 开揭毀茭堂内一切陣殷設备

(手写稿，辨识有限)

㊳

8. m.c.u 摆正三毛直起身,看着阿毛提动的绳子,伸手一拉,绳子一直滑下去,又一探料子拴到他的颈前,(送了他份大礼),他也怀一拴,装道,来了。

9. m.s. 老三阿根在他们身旁提了提,他们忽用摆出准备他去,三毛感到装罩的料子,独去很快乐奉着的，提了提大衣。
 顾客甲:(o.s.)哎,怎么没见坑。料子!
 三毛回头,爷叔的身体摆向去。

10. c.m.s 顾客乙:毛刚外的?
 顾客甲:(回头,目光住家料身外的三毛)
 顾客乙急过来(摇级)抓住三毛(乙顺去向的)住看三毛的装束又不敢判吾。
 顾客乙:(指责)这孩子是哪家的?
 爷叔,(大模大样的走近)吃了饭?
 顾客乙:(不敢冒昧)刚才是儿少儿拓料子。
 爷叔:句要搞七捻三,啊!(向三毛)去,阿弟左村给老。(推着孩去开)
 顾客甲乙怀疑地互看了一眼,老三阿根也装着好奇地走近看,和他们一同望着外去去的三毛他们看。

11. s.L. 三毛和爷叔已经跟阿装去一起,大模大样三人一排向出口去去.注意看乙,三毛的大衣下边露去一截料子,而且越露越高,几乎拖着地面。

12. c.m.s 顾客甲乙和老三阿根同时大叫一声。
 顾客甲:(大呼)捉扒手!
 老三:(也大呼)捉扒手!(拉阿根一把,转身向后怀势慌惊地跑去,⊗和顾客甲乙背道而跑成 s.L,入群大乱。)

13. ⊗m.s. 爷叔一惊抽迎,撞到了旁边的模特兔—

14. c.m.s. 模特兔碰着了一往牌方立,咿咐大大钤声

15. L.s. 铁库大乱,爷叔侵入人群中抢夺兔宾和去.

阿姨没追上就玩过，老三坐西瓜车向岔道追，阿姨加在货甲撞到菜摊，又一摊水果翻身。挣扎着之市旧世——

16. S.L. 三毛拖着一大截绳跳，跑过市里，后面一群人追之——（成L.S.）

17. S.L. 在个筑壁街道上，三毛跑向一边，阿报迎着追来的一群，问另一边场景，人群转过，追到底追去。

D10. 某大百货公司门行口（日）

1. S.L. 三毛屈坐地片，拾身乘车。
2. C.S. 一个睁大的内警察出客晓，急忙——
3. S.L. 跟踪追去——（成L.S.）

D11. 市区马路（马行马止）（日）

1. L.S.(S.L.) 三毛由远奔近，惊觉见上末带横，教去求扑地逼向屋隆身份而来的内警挪去，内警横飞衣料，顷容家逍不接。——毫。

2. L.S.(S.L.) 在一个转角处，三毛脱下大衣，抄不清红色白向自锡筒奔去的内警一挪，逃出转角，内警大衣横空跟踪追去，一毫。 不顾 转角

3. L.S. 一座洋房的前停着一部汽车，车中司机下车打瞌睡。三毛自远奔狂奔而来，一见汽车就很熟意地找向，钻身进去。内警喘息追奔，不见三毛踪影，四周搜索，大戒不解，走近汽车——
在一参比给俱乐部的路上
内警：（向司机）慢！朋友！问罪！

4. C.S. 司机：车中探着本"亭了向驶笑"，睁开眼，糊糊地做咒？
内警：（贵近）一个小扑车，倒儿跑来，看到没有？
司机：（推了他，大到之地）没看到。
内警：我看见他是向自中跑去的——
司机：（不耐地）是没有看到。
内警：（奔李何） （镜头接接跟）

5. S.L. 很快四面看了，再续着车上去一圈，（飞不致奔向

㊵

车的右底下伸出，解开紧挨在铁丝，把两侧的衣服中捣（出），往自己的大衣里面一塞，走开去。

6. C.S.— 车内，三毛轻入拉也见，向外张望，司机身体一动，他又忙缩下去。司机又打起瞌睡了，三毛再
 ⟨挣扎⟩ 了试探着也身，发现老三和阿根走近他又闪躲他。

7. 真. M.C.U. 老三（OS）立个好阴那他跑了，必异他跑不了，举突叶
 ⟨三毛偷听⟩ 他一定半死来戏！
 阿根（OS）怕木林·凉！
 三毛：（低声）唔！ ⟨回回客2没有什么，快⟩

8. C.S. 司机一惊，又醒3，看了半镜表，摇—摇风内，把车子启动。

9. L.S. 汽车向着车路的远方去——— （F.O.）

E. 1.

西直街道　（日）

1. (F.I) C.S.—S.L. 某西药房橱窗里一幅印着睁笑孩开抱着胖胖孩子的"娘多"的广告画，画前围列着"娘多"奶粉……

2. C.M.S. 地就在药房门口，人行道旁横陈着一排—五六个挂牌出卖自身的孩子，在出卖列的末尾，"有科学养育儿童长大"的招牌下，三毛骨瘦如柴，他自知留气微更形消瘦，衣衫破烂，一付苦恼狼狈相！

一个穿着皮大衣的妇人走过三毛面前，三毛向她抬手，指指胸前的招牌，表示兜揽的意思。

那妇人大腹便便，见三毛依觉揽状，同情地摇头走开去。

三毛失望地望着那妇人走了，三毛向玻璃画欲寻找买主。听见一老人广告的声音：(O.S.)

3. M.S. "我们家能养活不了这孩儿，祇要您大发慈悲，惠然收留他，他食暖衣。"

一个胖发傭模样的那人问出卖小孩的老

（手写稿，字迹潦草，难以完全辨认）

手写笔记，难以完全辨认，尽力转录如下：

2. C.S.　三毛木坐不动，脖领瘙痒，还打着喷嚏，使他感到异常不舒服。他摸破盖以收——

3. M.S.　室内慢慢亮（摇）室中摆放一小方桌东上坡摆静全，旁看一个大军国之（再摇）再复小桌上烧队着两食接的。主角的孩子一只猪银似的摇篮，篮中有大骗的鞋十数双。（再摇）镜中一个三毛四身爬来。地麻上生着。他作了一个怪相，含了一个怪声张嘴

4. C.S.　狼狗向他瞪视。

5. M.C.U.　猫咪向他尝鼻。

6. C.M.S.　三毛怎么诒的逐床壁生，不敢动弹。

7. S.L.　厨师托进一大盘推牌的食物，由客至三毛身前走过。三毛眼望着——

8. C.S.　食盘晃过面前。（摇起）

9. M.C.U.　心里说不出的焦急。

10. M.S.　厨师把食盘里的十几块鱼肉排的摆在一张长桌的圆桌上，主每碟饭望边上辞牛奶，口中"诺"、"嗳"讴声。

11. C.S.　群箍桥去摇篮。（大摇）

12. C.S.(摇)　国主逢国客上大咲。（摇上）三毛躺着看，口水直流。
摇

E5 卧室 (日)

1. C.U.—C.S.　一盘的帽蛋糕，一杯牛奶。（怪声）

（刚之吵过架性缩回话看好哼过来）

三毛 饥饿似尽，摇着肚子，双眼大睁。奏妇律进手青把他垣回步

2. S.L.　妻妇：（一面瑞详看三毛，一面向律主生夸的胖女宾）这孩子真怎是怎呼？

（说指宴地。）

陈女佣：都打碎也了，气很好的人等他多久。
贵妇：眠敏哟？
陈女佣：眠敏极了。
贵妇：咋话哟？
陈女佣：他就频道咋大人的话。

3. C.M.S. 贵妇：喂（又打量三毛一下，比较好声气地）
"你不要叫三毛了，叫"侉一好"。

4. C.S. 三毛：侉宣？我不要。

5. M.S. 陈女佣：（连忙递眼色）要听大人的话！（摇头，摇之肾）
三毛转头看蛋糕。

6. C.M. 蛋糕盒及和牛奶。

7. C.S. 三毛回头。
贵妇：也不要叫我李李，叫"婷——咪"！
三毛："婷......——（眼睛看到贵妇手中的狮子狗）

8. C.M. 狮子狗躺伏在贵妇身上，正生打肥电。
三毛："婷......—咪"！（猫睡眼抬头）
(O.S.)

9. C.S.～C.M.S. 贵妇：（高兴地）哎，Darling!（抱住三毛）这样才对。
三毛在贵妇怀上直瞠眼，努力挣扎着看着蛋糕 [正要] 颁痛。（绕过抱起蛋糕）
贵妇：（又紧拥三毛）毛孩子你不要叫他，
也不要理他，你祇属于我身边，要听我
的话，包你吃得好，穿得好，知道吗？

10. C.S. 陈女佣侠眼色。

11. C.S. 三毛回头。
贵妇：好，去吃吧！（推开三毛，镜头摆跟）
三毛：（笑弯表了一嘴吃蛋糕）谢谢侬！（一伸手抓起蛋糕）

手写笔记，难以完整辨识。

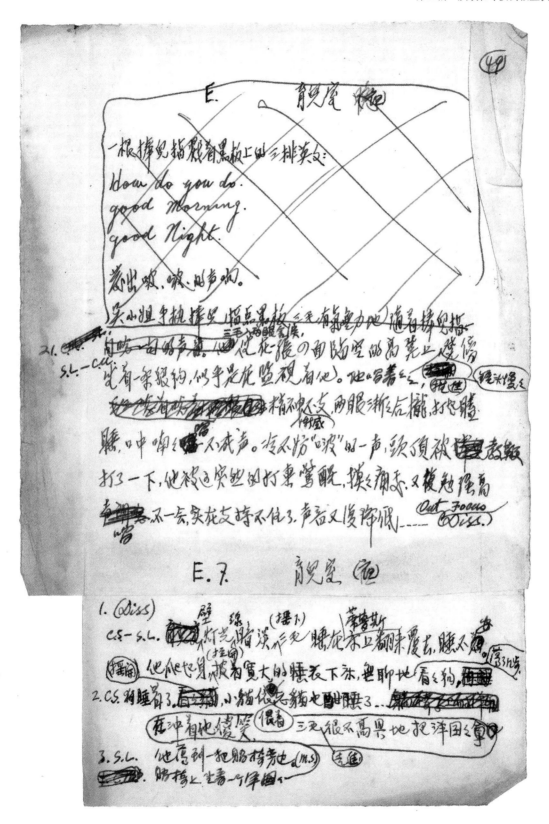

翻了个身，继续睡觉了。他稿到一个垂下的草帘
慢看，（试又上）有意地挡得严慢——

E8. 围墙外 (一根卷队队站岗，小卡车

1. M.S. 岗队在高大建筑下的三个露三，破砖瓦坏的
灯光一闪，脸窗限出向里塞一番。
2. L.S. 观车去之，三毛空地一小支顺中颤露。
3. M.C.U. 三个隔着茶子向外注视。
4. L.S.（俯）嵌刺线他们快跳地支近围墙来。
5. M.C.U. 三毛捕之破坞秀,发现无人,大春) 的的到！
 嵌刺线！小卡车。
6. S.L.（俯）他们同学喊: 三毛！三毛！真的气你啊！
7. C.S. 秀此的三毛很不象离细力,每每钢气外
 还有一道铁居书拥摊将他隔住。
8. C.M.S.(俯)嵌刺头: 喂! 三毛,你想! 你真有办号,《昆到
 长空你漂了！
9. C.S. 三毛: 别找了,我在这里爱累,给不去春,你
 春适头!
10. C.S. 好时行: 有吃的没有? 我们春快饿走了!
11. C.S. 三毛: 确了,给你们一下。(转身走去

E9. 育婴堂

1. S.L. 三毛踏过身去走向厨房行.片间不同,又走之春,
 空空的直锅,春到——
2. M.C.U. 锅里的剩下的饭
3. C.M.S. 他用铁针把剩饭包起,抱出到车上去.(甜姿）
 三毛:（向外）
 E.10. 围墙外 ⊗ 嵌刺线接着,很好给
 吃吧,这是我剩下的饭了。(转急包抛去)

E 10. 围墙的外

1. C.S. 嵌刺头:（接着饭包）苦他捧到至脸跟前。
 (三人狂之《春》）
 小卡车一排持士兵,三毛八

2. C.S. 三毛: 自家人,带里声,咱天爷的老天大
 信意,你们再春啊——！ (OD位)

E11. 育婴堂 (内)

1. (OD位) 三毛蹲之腿之地船下,脸⊗上挂之
 徽笑,像是听完一楼快喜的明春。(OO位)

E12. 客所（夜） 重要节奏音

1. (Diss) C.U. 一烫请柬，上面印着："国历X月X日为小宠儿
 廿十岁诞辰，敬备酒筵，恭候光光！……"（叠印）

2. S.L. 彩灯高悬，高朋满堂。贵夫妻大礼服立在门口迎
 （喜宴音乐）宾，以待诱骗。贵宴侧目望外，贵夫
 名遽步向（扶梯）（之中）走去。（摇成L.S.）三毛于喧闹
 喜乐声中被贵妇牵引着上扶梯上去哭，含羞答答
 羞答一片……

3. S.L. 三毛吓的直倒退，贵妇贴耳给他说了两句话，挥
 看他一身无气下扶梯去。 和贵夫二人一齐

4. C.M.S. 几位肥肥瘦瘦的盛装贵妇人站在一旁笑嘻嘻地端
 详着。
 甲：（大为感动地）哈！包了袭裟真酷
 乙：嗯……又漂亮，又大方，气颜堂堂……
 丙：一脸聪明相

5. S.L. — 贵妇：（已经走下扶梯）来，给你介绍伯母姨妈阿姨见人。
 嗯，这是钱家姐姐，翱彩。
 三毛俊俊地瞧了一眼，钱家姐姐笑不可遏地
 翻引要来。（镜头紧张一）
 贵妇：（捏根住嘴唇瞪地瞪着看的女人）这是钱
 家姐姐，翱彩。
 钱家姐姐笑不可遏地一翻彩，三毛却不动声色
 视若无睹。
 贵妇：这是陈家阿姨，翱彩。（指着一位盛装体样的胖
 妇人，暗贴在三毛臀子上一按）
 张家阿姨暧暧昧昧地一矣矣，三毛也好奉命似诚地也
 里捏见了一下。

6. C.M.S. 几位胖胖瘦瘦的妇人不禁争口结舌起来——
 甲妇：（前兄笑声争亮）哈么……这个孩子其聪敏！
 乙妇：（大为感动地）嗯……又漂亮，为大方，气颜堂人……
 丙妇：（紧接）一脸聪巧相！（向身边的人）比你强！
 一声失颤震抖的嗓音：（O.S.）哎，你们还没有看到吃，

7. C.S. 丁妇：（瘦的精兮，打扮得像个妖精。）自孩子才像我
 们那么好呢！你们看，像一个模子里倒出来的！

8. C.S. 贵妇：(画外一切的大笑)哈哈哈哈……(笑到最后，同家外的丈夫一膛服)

9. O.S. 贵夫矜持地凝视着，不动声色。

10. m.s. 三毛一手被贵妇牵着，怎想也挣。靠边看一妇人伸手递给三毛一个封袋，接着你身边的都打开荷包。音乐声又高亢也来。

11. C.U. 世界们的手连续递进会式见面礼——金圆银元，钻石，美钞，水货，小元宝…… 三毛的两只小手应接不暇。
贵妇：(O.S.)不要客气了，一点点敬意啦？……谢谢海将，谢谢阿姨……谢谢，一切都……

12. O.S. 贵夫：(眼见身外三毛手中的钱财，矜持地微笑着)谢谢，谢谢！

13. 玛莉、丁姨：(递过见面礼，自家外叫)玛——莉！
玛莉，就像她姐姐一样，打扮的妖里妖气，毛笔写十二四的妇人的样子，进来会客。
丁姨：看见之后叫漫海阿哥！

14. C.S. 玛莉：(扭怩地一偏头)漫海阿哥！(接着一声笑，一媚眼)

15. C.S. 三毛经受待爱似的也一偏头，一脸尼的笑，一膛顺。
贵妇：(O.S.)拉手呀。
三毛想不出哀拿钱，眼晚翻上翻下，脑子里现出演语机的声(引. O.S.) "How do you do?"
三毛：(机械地拉手) How do you do?
不料，玛莉，及妇人们的欢笑声中竟扑进镜头。

玛莉在妇人们的欢喜声中竟扑进镜头，扑在三毛身上，双臂抱住他，对半他的面颊，疯狂地一吻！三毛吓得要死，挣脱身，面颊上已经多了一个红的印痕。哄笑声数番声大作——

16. m.s. 贵族指挥证似也青又自觉有贵一个哭者的样子。

E13. 餐厅 (夜)

1. L.S. 长长的大餐桌上，布满中式佳肴美酒、洋酒啤酒，众宾坐定.四围贵宾陈座，三毛高踞一角，加冬人和贵妇另坐两边，众仆侍侯着。
 贵夫: (举杯) 现在先任意交际一番。(Diss)

2. (Diss) M.C.U. 三毛以优雅姿大开，一只手握着盘子，一只手抓又摇进往嘴里喂着，加叶额没又蒙藉，这时北角另手抓三毛。仆役的手进来搬盘子，三毛抓搞不放.后见送进来一盘食.乃菠菜似海，端起偏盖直往嘴里倒。
 M.C.U. 一只高跟鞋对准三毛的脚重一踩—

3. M.C.U. 三毛"哎唷"，放下盘子，探过旁边衔进来的调菜。
 C.S. 每加地的旁边者，(拉开) 贵妇另生根又地睨着他。(Diss)

4. (Diss) L.S. 席散，三毛站到解衣，一边往廊子阁走上来
 (成C.M.S.) 解开纽子，裁开领带，这才舒了一口气。
 尽俊一个踉跄进到阳台上，他摇摇晃晃向站直摇摆，他向欣一看—

E14. 围墙防外 (夜)

1. S.L. 围墙外，瘫痪钱，的狗子，的半迟，等等一堆，正至向莫也望。
 瘫痪钱: (压低嗓子) 三毛，你们来哪！

E15. 客厅 (夜)

1. C.M.S. 三毛客欲，北向阳台的一端走去。

E16. 客厅 (夜)

1. S.L. 三毛另之回进客厅旁边的小客室去，坐的有一将络战军人大明着，背向镜头。
 贵夫: (径闪客里伴上一美e) 慢者, (三毛停步) 来!

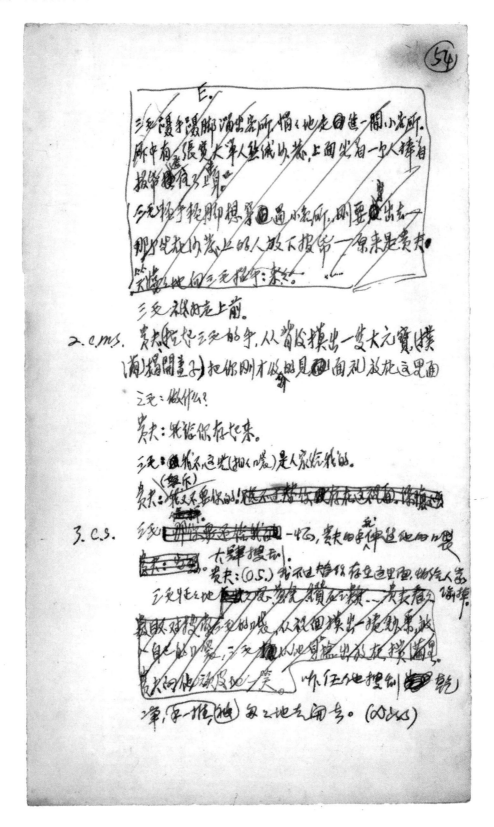

E·17. 舞厅（底）

1. C.U.—S.L. 两只手在琴键上飞舞，弹出一串轻快的音音，镜头拉开，——一位老乐师精神奕奕地弹奏着。丁婷颜笔地走在架台上，看着乐谱，手一掐琴停此，开始用她特有的尖锐发抖的嗓音向来宾报告。 〔妈手划〕

丁婷：亲爱的兄弟们、女士们，今天是卢伯伯四十岁生辰，我们能够参加这个盛会，真是感到万分的荣幸。现在由少女素贞唱一个歌曲，这歌曲名字叫做"寻找我爱你"。

（乐师们大鼓掌。）

2. C.M.S. 刘震男（扭捏地走近贵婷）太太，女爷呢？
贵婷：什么？
男僕甲：外面客很多……说是少爷的朋友…
贵婷：朋友？……请进来，请进来。（手一掐乐师情停，你歌唱完后继续弹奏。）（摇头成尖头）
男僕欲去又止，视线退满向，硬着皮而走向吴女娘。

吴女娘：四（手上拿着歌谱）你看见少爷没有？
男僕甲：我怎么知他呢？
吴女娘：你那么笨，下趟我是他的帮凶了。（急急走开——四池）

3. M.S. 吴女娘在钢琴面生下，抬起开歌谱。
丁婷：(O.S.) 现在是卢伯伯的我唱—— O.My darling！
一阵掌声。吴女娘起身离席。

4. C.S. 贵婷摇星田硕。一女僕走近。
女僕：刘震太太）都找遍了，就是我找不到少爷！
贵婷：找不到！找不到！（快些护身 Dis——）
（大哭）但是！你们当的外边等等！

E.18. 厨房（夜）

1. C.MS. 三毛打开冰箱把全部食物——使喂面包, 香肠, 鸡腿, 羊排, 酒卷, 蛋糕, 烤鹅, 烧鸡, 奶油…一例の吃完, 烧服而食。厨司进来, 见大惊。
(60次以上)

E.19. 卷所（夜）

1. S.L.（续）贵妇气冲冲走上楼梯, 众仆哈陪。

E.20. 走廊

1. S.L. 走过走廊, 走进卧室走。（或 C.MS 出景）

E.21. 卧室（夜）

1. C.S. 贵妇叫仆去推开房门, 进入卧室, 众仆陪色俗进。

2. S.L. 一看房内空无所有, 又急又奇过房间, 向另一边抓去。

E.22. 走廊（夜）

1. S.L.（推进）贵妇饭饱, 各仆陪公众急而走, 瞎（或C.S. 混成 L.S.）走下楼梯。

E.23. 楼梯（夜）

（贵妇叫部辛饶众仆的部急速下楼, 楼梯下 实足）

1. C.S.（摇推镜） 事复仆鸡面前停步。

2. MC.见儿. 贵妇怀了一下, 再看——

3. C.S.（偷摇）迭楼梯的地道通地下室的口, 揭连有几块面包…

4. S.L. 贵妇示意众仆止步, 独自走下通地下室的楼梯。

(handwritten manuscript page — largely illegible cursive Chinese notes)

8. C.U. 花猫扑碎。
9. M.S. 小狗子和小牛鬼迎刺一根⊙圆柱奇也，一男仆追进，小狗子迎去，小牛鬼绕着圆柱绕圈子，男仆们气发画，来去奔赶。
10. C.S. 爹夫：（搞手画脚，气愤急跳）你们这些蠢材！捕得揍快打呀！打呀！打去去呀！
11. S.L. 众宾客惊慌逃避，从画跟来一起痛三锋揭而去，有的男陪岩女仆人各执毛号捉棒，司的是，卸方镜玻。
12. C.M.S. 椅桌玩杯光，从这众痛三纵衷而去……

E.26. 围墙内外（夜）
（快摇跟）
1. L.S. 众痛三向围墙迎窜，众仆急持刺器随谷追棒，而室捡物奔进——
2. C.S. 汪之狂吠。
3. M.S. 三毛捕阻一男仆，不许追子，入男仆不理，三毛上前拿过司的尧，左膝盖上一澶而踏，摆身作决閗状。 （小狗子）
4. M.C.U. 男仆一惊。
5. C.S. 一棍棒子打下：（摇摇）小狗罗锁被 身仆一闪，打中，身上披的蓑装布掸尾地上，他已欲回身奋取，油猴狗吠迎。三毛迎累拦也——
6. S.L. 众痛三巳从四去围墙，狂奔而号。（晚远）

E.27. 袁所（夜）
1.(20ers) S.L. 袁帔了堕，大牡石主候倒也（摇闹成L.S.）袁所内空之阔之，框见夫妇二人各坐一方，相对不语。（雅住慢之成S.L.）

男僕甲：（喘息着急进）老爷、太太，屋子里到处都搜过了，没有一个叫蓉三，他们的班都被打跑了。

2. C.M.S. 贵夫：你们这把混蛋！你们这把草料！怎么会让那个蓉三逃走的！！

3. C.M.S. 男僕甲：不是我们……是的少爷……

4. C.S. 贵妇：（連忙打断他）的少爷吗？

5. S.L. 男僕甲：在外面。
贵妇：教教他进来。
男僕甲：是。（正敬礼出）

三毛已挟着那块破烂布块气地走进。

贵夫：（厉声）的东西！那些的蓉三是怎么让他进来的？

6. C.M.S. 贵妇：（急忙地忙道）还不着你骂，让来问他。叫他，到姆妈这儿来。

7. C.M.S. 三毛傲慢地不动。

8. M.S. 贵夫：我一看这办法就知道他是一个蓉三。
三毛：（紧握拳头）谁是蓉三？你才是蓉三！你把人家这我的钱都抢去了，你才是个蓉三！坏坯子，大混蛋！

9. C.U. 贵妇（一惊，为三毛的胆流大吃）

10. C.U. 贵夫脾气的草料，这这个，这是不得了起来，这个的蓉三是个不好！！！

11. C.U. 贵妇：（颤抖地）这个！

12. C.U. 贵夫：给我把这个的蓉三赶出去！！

13. C.U. 贵妇：你敢！究竟是我的。

14. C.U. 贵夫：名誉是我们，我不愿有一个的蓉三在家里给我丢人！

15. C.U.

13. C.U.—C.M.S. 三毛：对不起，我还不配高攀

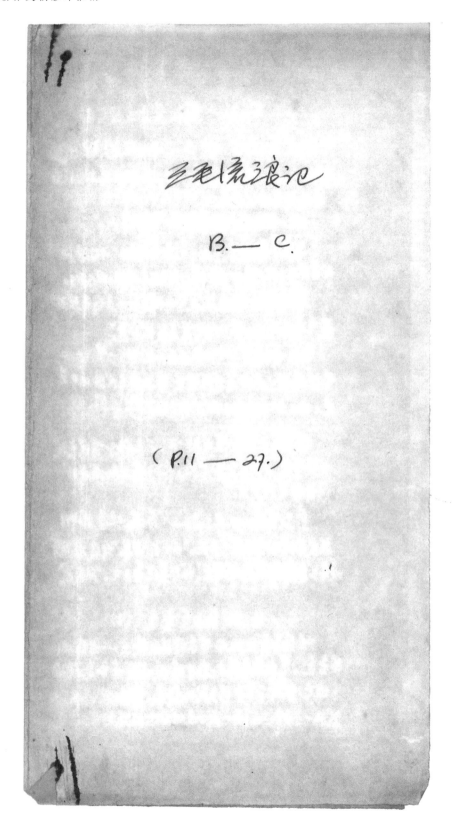

（手写稿，字迹辨认有限，内容从略）

(此页为手写稿，字迹潦草难以完全辨识)

② 1. 布庄马路 （日）

秋风萧瑟，倚傍在樱树的枯枝上残留着的二三枯叶，随风飘摇着，一片枯叶在秋风中飒飒地颤寒……（化）

三毛披着回草在砥砺了一片棉絮般大小的褴褛的羊毛着衣，抱着双肩，抖瑟地迎着秋风，在马路上凌来踱去……

人行道傍，有花匠在樱树枝上捆稻草，三毛踱过树旁看见。

又一阵秋风，三毛把破衣向怀中搜紧，看见地散落着的稻草，伸手取了一把……

花匠发觉，从牙牙中挣出："啥东西…"

三毛猫腰缩着，无措地看花匠，花匠狠狠地夺了一把稻草给他："拿去！"

三毛抓过稻草，连忙走开："谢谢您…"他把些稻草在破衣腰间，花匠托着树枝装扎。

一个穿中装大衣的别人，布有着烟，从三毛身边急奔跑过，腰间掉下一只皮夹，三毛看到皮夹："喂，皮夹掉了！"别人未听见，仍拚命急奔，三毛捡起皮夹赶上前："喂…喂…"那别人突然转身，望见地上的皮夹子了，忽乘跑回来张找，一眼看到三毛，手捧皮夹逐近他，抢上两步夺过皮夹，不问情由举手

就走。把三毛打倒：" 小扒手，一揍那狼一小瘪三"

三毛被别人打倒在地头晕目眩，撑扎也来，强朴别人拉着过不放："啥人是扒手，啥才是瘪三……"由于别人意料评，迎击乏无，三毛究因人小，气力不够，又被别人辞倒："小扒手，到工部局去。好向爹娘领吃官司，小扒手"。这时路人越乏围观。三毛这次身地肥不想来了，口中嘟乏地："阿拉跟你到巡捕房里去评理……"别人一把之三毛从地抹起"走"。

人丛中挤出了一个肥胖高大的白相人，很有势派地拦角众人，向别人："别要揎了，侬搭仔路子，亨曹落脱，就好了。"

别人独狠地："不行"

白相人很轻松地皮笑肉不笑地："喂，朋友，侬倒在要那能？"

别人情怕白相人的威势，放开三毛，怪笑叩着……三毛上前拉住："不行，侬搭唉捉住之路吃算个小扒手？"说着是了别人两拳。白相人一把拉住三毛："小兄弟，算了……算了。"三毛停手又腰怒视别人背影。

白相人很赞状地看三毛，替三毛拾起打架时择死地下一块破烂图麻布，为三毛揩土很亲热地："侬也混得熟啊？"

三毛看乏地，很想不把，……摇乏头。

白相人更加恨地亲切地："小弟，饿了吧？跟我吃饭去！" 察结常

三毛心里胆急还不敢相信，应是地是着白相人

白相人笑脸相迎，从眼里，搀着三毛的手"走"

数谁保吃饭去！"

三毛向小姊：" 傻丫头又哭之看。"

小姊似乎看見三毛，破啼為笑。"啊—花鼠送兒，謝天謝地，難為你小弟弟。"

三毛也笑起來，阿根見狀，拉着三毛："下車"。

D. 8. 電車謠及弄堂口。

電車停下，阿根拖着三毛下車。拉他跑過一家糖果店時後映的記身出。——

三毛被打得目瞪口呆。

阿根一把抓着三毛的衣領"回去不賴飯！"

D. 9.

2.

3. 车驶到底下地上。吴欣佳书威严的一声——
贵夫：(O.S.) 干什么?!
男夫搅着贵妇 进等光的汽车。
小鹭：(惶恐地)没…没有什么…(退以向旁)
贵夫：(回来向拳欣揭手报呼)别逼了,别逼了。(登进汽车)

E6. 汽车队

1. C.D.S. 车协到实搓黄各式厚娃之,夫妇俩的汽车 向动。
贵夫：(埋怨地)这一个不好看,那个不聪敏,到底 你要抱个什么样的孩子呢?
贵妇：(把前回贵的那个洋国之抱生身中)我惶, 我惶,包己你圈经见,那是你的拗的搭,(披嘴)都是信等上的人,我才不要惶!(身体一捏动)

2. C.S.← 四黎围乙间,三毛乙宿安坐挂下祖防窜着
3. C.S. 贵夫：好这么!那偶—
贵妇：我表的票,你那些见视威的心,你的不知道?!
贵夫：那你自己去找吗。— 你看,(随手指车故)

4. S.L. (桥洪拍景)一群堆三轮车归的席三,五生观望。

3. S.L.　电车站，一部电车停着，大群乘客乱轰轰地上车，三毛一股劲向人丛里面挤，挤呀挤呀，终于挤上车又挤出身来，手里拿着一把东西，慌急慌急的四顾电车将要开去的方向跑去——镜头Pan成L.S.

4. C.M.S.　阿根见罗不对，急忙赶去。（去景）

5. S.L.（推跟）三毛拼命狂奔，不料电车跟着开去，险他身

阿根：（很着急的）呆，看打孔络！……再赶！
三毛擦着眼泪……（Diss）

8. (Diss) S.L.　昏暗里，暮色的笼罩下，三个东奔西跑的身影幽灵似的人影——（Diss）

C.M.S.　D5. 弄堂
1. (Diss)（仰拍）黑暗中，门开，一线灯光射下，阿根铝儿，爷爷殷俗，领着三毛正要下楼——
爷爷：（拍着三毛的肩膀，含笑鼓励地）好小鬼，加！
（他们向镜头走来爷叔的巨大腿 迎近镜头——）
　　　　　　　　　（cut）

阿根：（指着三毛的鼻孔）好呀罗！（拿，全的，用下颚往上挑一挑）还不给我快走！
三毛摇头——
9. C.S.　两眼含泪，垫包脚，急急向一灯给人换号（镜头Pan跟，慢慢的到嘴唇，C.S.到S.L.）不同情也不悦的爷叔把之撑身而走。
10. C.S.　三毛一弯腰，手上多了一个皮夹，万毛腿俗着了一只
11. C.M.S.　三毛吓得直叫，双脚乱跳，车停撑跟，把包把皮夹递冷一掷，双手将上裹（抖动一彤 扭扭高腔，就势 灯金探照亮，高腿幽走——Pan跟L.S.
　　　　　　　　　（Diss）

E2. 某大百货公司

1.(Diss.) L.S.—门庭若市，仕女如云，西装革履，礼帽大衣习以为常，穿着整装的三毛穿着肥伴觉大的大衣，昂首阔步而进，镜头拉跟成 S.L. 爷叔领着三毛到处瞧着……（Diss）

2.(Diss) S.L. 绸段柜前，爷叔停步。

3. C.U.　把三毛的小衣襟一拉。

4. C.S.　理理三毛直竖着，爷叔走开。三毛接近捶拢(Pan跟成 C.M.S.)看两个女人的捶布看的吸大衣袖子下，悄悄两块绸子塞进大衣里面去，两眼末写，不要走开——（两个女人还在选）

5. C.M.S. 店员甲：(时指针到注意爷叔)喂，中了邪魔种子！
店员乙：(目光一注意，向三毛走者，Pan跟成 M.S. 一把抓住三毛，但看三毛的装束又不敢斟酌，于是骂声)这孩子是哪家的？
爷叔：(大模大样的走进来)哼事体？
店员乙：(不敢肯定，问甲一)是不是刚才的？

店员甲：(怀疑—)
爷叔：(摇三毛一把)走，阿姨在敲屁股啊，到处乱跑！(回身走)

6. C.S.　店员甲：(切么地)对不起侍先生，这位小少爷……刚才这儿少了两块绸子……
爷叔：(返身不耐地)啥—物事？搭七关三！

7. C.M.S. 店员丙，一个年迈五十，面貌慈祥的老者，见状走前一步，弯腰问三毛，Pan跟成 C.S.
店员丙：(温和蔼地)小朋友，偷晋到没有？
三毛：(吞吐了一下)不是我随便拿的，是我爷叔叫我偷的。(两眼金侯，以透视人。)
店员丙：(大吃意外)爷叔？

三毛要装零也—

8. M.S.　爷叔已一溜而出。撞倒柜也的模特儿—

9. C.M.S.　模特儿摇者—住脖太之，胖者又跛叫一声。

10. L.S.　顿时秩序大乱，爷叔混入人丛中跟着兔尖而走，"捉强盗"之声四起。

11. C.M.S.　三毛警惕失措，混人丛中，沿着人声的方向巴爷叔走。(Pan成 L.S.) 警铃长鸣，警笛四起—

12. S.L.　从门口，三毛变声出门，玻璃插弄

13. C.S.　一个胖子白的警察出现，拿此

14. S.L.　跟踪遁走——(伏L.S.)

E3. 某大百货公司
　　　　　　盆门口

E4. 市區街道（公司附近）

C.1. 争夺撕破

1. (Diss.) C.M.S. (推拢镜) 争夺上,秋风扫着落叶,三毛的细瘦的光脚迎着风向,走画面上方墙边而行,当他横过画面时,镜头Pan银,逐渐露出衣服严加破缩了的三毛的全身和空旷的桥头背景。(L.S.)

2. S.L. 三毛缩紧着身子慢之走近桥哨。(至C.M.S.)镜头Pan开——群的穷三乙在推着几部三轮车尾接脚进到桥上来。(S.L.—M.S.)镜头Pan银三轮车横过画面,视东大和秃音的面部,可见穷三甲、乙、丙,两手肩挂哀,推着车子走过。

3. C.M.S. 三毛醋羡外三轮车被推上桥头。(完成C.S.)

4. M.S. 几个孩子接了钱!一个老回来,从袋子把手中的一件勃票和衣袋里摸出来的一叠钞票放至一把,膜出把去讨生的神情,走向桥头扫脚去。三毛走进,视线跟着他的狗分们,(C.S.) 心中十分羡慕。一部三轮车又被他狗们推过,挂着又是一部刚进镜头,三毛就猛然扑身进去中接住车子来,可是刚推过而穿哈也就发现另一个孩子——穷三甲已经在奋力推车。(见三毛——)
穷三甲:(吃惊)哎,又,朋友,谁相至,哼!(成 C.M.S.)
三毛狼狈缩手让开去。

5. S.L. 三毛沿着走到桥脚,找到一部没有推的三轮车。

6. M.S. 用力推也来,两方的穷三—乙,丙,气势沟沟的迎进——
乙:(将三毛飞倒至空) 去走!哼,地方都拾了,你眼睛生了?
丙:也不看见急人的地界!
说着一个追上前面的三轮车,一个接上旁边的车子。

7. C.M.S. 三毛敢怒而敢言,他起身,向桥头睁视着。

8. C.S. 勃票乱飞……
9. C.S. 车轮立转…… }从桥栏外望着轮胎的白银……

10. S.L. 三毛缩紧着走到桥栏边,抱着膀子,孤伶伶的看着。一部小三轮车和小穷三推车而朝子投射在他的脚下。一张钞票飞到他的脚跟前,三毛俯身——

11. C.S. 忙地下抬起。(镜头Pan到迅速迎迎进来的小狗子。)
小狗接过钞票和袋里的一叠钞票放至一把,手指佐至唾沫,一五一十的数也走。三毛眼巴巴的注着。
小狗子:(向勃票,扫算下三毛)你那儿去的?
三毛:(用晓膀胁接之,勇胺的一方。)
小狗子:你好藏呢?

(handwritten manuscript, largely illegible)

(handwritten manuscript page — largely illegible)

16. 癞痢头苦笑着,(S.L.)再看三毛呆人的看着。

小老大:癞痢头,你好吗?

癞痢头无言僵立,小老大一脚人逼近他,镜头推近。

小老大:(带着要搞的口吻)今天又没有去吧?……又是赌钱赌掉了,喝酒喝掉了?……(拍之,左右啼了两记耳光,打得癞痢头直摇晃。)

18. M.C.U 小老大:绕眉一天让郝叔叔瞧瞧你吃根骨头,看你还去不去动哩!

—大耸耸肩背上一揣,大摇身向陋巷口去走(L.S.),巷口铁匠铺子里又叮之咚之的打出铁声,火星四散着(意..过渡)打铁声和火光中,镜头推过 癞三(C.M.S.)推过小狗子和癞痢头,(C.S.)最后落在三毛的胸像上。(M.C.U.)

(d is)

C.L. 穿街村顶

1.(Dis) L.S. 平景,桥脚下,一辆半三轮车歪斜的立着,癞三给之摇上,三毛跟此中,帮上一帮车子,向前推去。

2. C.S. (挂张) 一个大胖子和一个小胖子都塞在三轮车内,镜头略Pan,三毛伴顾低画,上气不接下气他使劲推着。

3. C.S. 癞东伏推着另外一部车子,一点也不费气力,对着外面三毛做着轻笑。

4. C.M.S. 三毛推车到桥头,大胖子等不等候,将果壳瓜木搅出一堆壳子零向空中,三毛摇过一看,原来是一地的零。

癞三果儿和癞痢头(嘲笑他)哈哈之……
小狗子:(走进,向窗外驰去的车子)也碎人!(挽零摸着三毛去零)

5. S.L. 又是一大串三轮,三毛进景自之,摇,看一部坐着一对青年男女的车子,堆光摇身义奉。

6. C.S.(挂张)三毛依偎着那个坐在男子的肩湾里的女亲.

三毛:谢々儂,小担!谢々儂,小担!……

男的:(看见女的给眉,也摇去一地大瓜子,看也不看丢给三毛)去々,癞三!

㉓

三毛捏住雲子往包飛驰而去的三輪後个鬼臉，小狗子走近，看了三毛手中的雲子，得意地搖开口筒，伸出一个大母指。
　　　　　　　　　　　(Diss)

7. (Diss) M.S. 三毛推着另一部首車男女双生的車子前進。(画左)
8. (剧进) C.M.S. 男的悟到雲子被三毛擒住。(画右)
9. (画进) M.S. 三毛推着另一部男女双生的車子。(画左)
10. (剧进) C.M.S. 又一些钞雲全送三毛的手里。(画右)
11. (叠印) C.S. 三毛推車，三毛擡錢，三毛的双脚踏着車子，三毛的一雙手伸出擡錢。(C.U.)

12. C.S. (摇跟)夜，三毛推車，推着之久，鏡頭拉开成C.M.S.,去見車上两个酗酒的水兵。
　　三毛：(摇剥一身,打着举個的英哉)"三克迪,宴,三克迪,宴！"
　　水兵：(摸去一些雲子,丢在地下) Get out！

13. C.S.
　　三毛拾也雲子,站立端详——
　　看见,廠麻顧第一个发现,高呼起来(味,"呵哈"
　　声,引也小狗子和别的雲三甲卍而的注意,直向三毛搶去。鏡头Pan现三毛和别的雲三(个)。
　　廠麻頭：(顽子羅住三毛手中的钞雲,仔細一瞧)美鈔！
　　美鈔！七個美鈔！
　　众雲工鼓掌欢呼。　　　　　　　你聖住寬重!
　　廠麻顧：(華高興描意)他搶的,三根毛,你真好運気啊！(說者搓三毛的头一番)

C.S. 露三幕

1. M.C.U. 廠麻頭：(举也酒碗)来,乾一杯！
2. M.C.U.-S.L. 三毛擧也一雙礦砒杯,悦里面的剩酒一饮而尽,鏡头拉开,一群小露三正在蘆棚里擠地大嚼。三毛现在沟而先太弱了酒。(生正露也的)
　　三毛：めた太,給我筒兩杯！
3. C.M.S. め老大：(坐在一堆竹擋上,華杯痛饮,笑对大众)你们看,三毛才来没有多久,既也不聯話說給香島,你们且把嘗賞部給之他！(廠麻頭生在台面,侧平作著。)

（手写稿，字迹模糊，难以完整辨识）

C6. 癞三弟

1.(Dis) L.S. 早晨，癞痢头咬着烟和三毛肩挨着肩，高兴地放声大陌卷走。(CMB. Dis)

C7. 闹市

1.(Dis) S.L. 他们走到街角，引颈散闹市——

2.(街招) L.S. 一家大建筑门儿，两部汽车驰来，三毛兑头要进，直奔停下的汽车。

3. CM.S. 三毛把一部汽车的车门拉开，垂手站立一旁，里面走出一个人的身影，(要过) 三毛身前。

三毛：谢谢偿老板，偿老谢……（一伸手接过几张钞票，车转身向上门，对含笑的司机做个鬼脸）

司机：（笑骂）搪癞三！（开动车去）

三毛：（一板脸，耳闻间见又有汽车跟进，连把扇递上去，拉闹门——）（画出）

4.(画进) S.L. 大公司门儿，贵妇浑身皮毛，手捧着个大皮包儿，向停在街旁下的汽车走去。镜头 Pan 银，三毛眼疾手快地抢前闹门。(成M.S.)

贵妇：（一怔，厌恶地骂）搪癞三！（用手绢搪住鼻子，登进汽车去。）

三毛：（彷徨她忆起曾生什么地方看见过，故装不闻车门，把半截身子伴向车内，一面抓头，一面伸手）偿老偿！偿老偿！

贵夫气进，一把悻三毛揎去，登进汽车去去一时钞票飞，闹车驶出。

三毛：（捡好钞票，向驶去的车）呸！——（画出）

5.(画进) S.L. 街他，三毛捧着一束鲜花，对几个外国式打着浮绅浮的外国客，挽着生意走前去——m.s.

三毛：Halo!Sir! the flower, very good, very good!……

后面两个癞痢头也围上去——

同声：（举花）very good! very good!……

一个笑接过三毛手里的花，掏了一时钞票给他，镜头 Pan 银成 c.m.s. 癞痢头还要缠不舍，另一个笑

醉鬼"吼"的骂了一声,给摇镜头一"叭"咬去抱他摔倒在地。(M.S.) 三毛气愤不平,操起弹弓对準那逃去的醉鬼射气一下,醉鬼中弹,颠倒头和小狗子都哈哈大笑集中到三毛身也来。(画去)

C8. 穷三毛

1.(画迭) S.L. 他们哭泣的向老进陋巷去。 F.O.

C9. 穷三毛

1. F.I.(Diss) C.S. 芦席棚口风雨在吹打着,镜头Pan下,三毛侧坐在棚边,眼望雨天痴痴的发呆。镜头Pan完,小狗子亚用他纸做的罐罐盛着棚顶漏下的雨滴,再Pan完—颠倒头躺在地,而脚朝天抵住棚顶,显去百无聊赖的样子。镜头拉远成M.S. 颠倒头拿也隆上捡着的烟头抽,呛之咳不成调子的哼起来。景效传来一个汉子的歌声—

 O.S.:"小呀小兒郎,揹着书包上学堂,不怕遗人笑,更怕肚子吃给饱哪,没有书包要儿郎。"—(放"小兒郎"词曲)

 小狗子:"听,又在唱他的'兒郎'"。

2. m.o.u. 三毛凝神谛听,歌声继续—
 O.S.:"小呀小兒郎,揹着书包上学堂……"(Diss)

3. (Diss) M.S. 三毛家(插景) — 三毛的母亲替三毛揹上书包,戴好帽子,送他到门口,(远)又遇见三毛的父亲回给三毛做的给他书,抱起三毛,亲吻他一下,夫妻俩怀着欣慰爱意且送他念去—(Diss)(三毛妻风中)

 (歌声:"……不怕古的蹦,不怕风雪狂,更想穷人健初拿哪,没有学问多睁眼瞎狼……")

4. cut in S.L. 鄉村的学片儿(插景) — 三毛揹着书包信一些鄉村的路上念书,(到门)(M.S.)路旁学校围墙上,写着尊师重道"的大字标语,三毛望着××的学好的悟上已经挂出一条"……××大隊解本部"的布标,一个棱様的兵士,向三毛挥着命去。(Diss)

 (歌声:"……小呀小兒郎,揹着书包上学堂,不想大受制,不换学堂念……")

5. (cut in) S.L. 三毛家(插景) — 父亲被两个樣兵用绳子绑着捉去,母亲告之要求被捧倒儿此。

(handwritten manuscript page, largely illegible)

14. C.S. 癞痢头：(一边担着，一边摇着似乎的抱歉叫）"我们是快乐的兄弟！大家伙儿团结在一起..."（向影外的狗子三毛招手，镜头摇到的狗子和三毛一CMS，他们也一齐笑着。）"不分你，不分我"...

15. S.L. 癞痢头、小牛皮：（合唱）"...一爱大家把手青携..."（癞痢头一个箭步地扑到的狗子身边，镜头Pan跟，拉也的狗子和三毛，节加他们的舞蹈，四狗子也跟着齐唱起来。）"我们是苦难的兄弟，大家伙儿...在一起..." 流浪

16. M.C.U. 癞痢头：（手指自己）"不分我"。

17. M.C.U. 小牛皮：（手指对方）"不分你"。

18. CMS. 三毛：（也学着担着青，跟唱）"一爱大家把手青携"。

19. C.S. 癞痢头、小牛皮、小狗子、三毛，他们一个接一个从镜头面前跳过，一边反复地唱着"他们是快乐的兄弟"...

20. S.L. 他们越唱越欢喜，越跳越起劲，终于一个不小心把头顶上挂着的盛满雨的铁罐子打翻，洒得满头满身的雨水。他们大笑。

21. M.S. 搭在芦苇棚门口的一大群小露三也都拍手大笑。
小老大：（O.S.）"别闹！别闹！"（这时雨已停止）
谁叫了一声：（O.S.）小老大！（笑声聋停）
小老大披着油布衣，出现在门口。

22. CMS. 癞痢头他们四个刚才笑声，没有觉到的老大迫使笑容齐，"搭了一个，都不电的"连忙招呼：小老大，小老大...
小狗子：小老大，昨两天你还生病呀！

23. M.S. 小老大：（走进棚）喂，我特地来找三毛去了。（一起眼生生接望上）三毛！

24. C.MS. 小老大：你的好运道来了，我都替你高兴哪不行…（见你去，我跟你去。（正欲起身）
三毛：（冷冷地）我不去。
小老大：（太出意思）哎，为啥啥哇？
三毛：去，去干什么？

25. C.S. 小老大：（不吃了）干什么？！喂，你包的子想吃一辈
 子稀三饭么？老实说，是你小老大立逼学你，他
 是你爷叔眼盼着你，才叫你去的呀！像那些
 筝呀，——（指棚外的一群像三们）

26. C.M.S. 小老大：就是来撞头求我，我还不叫他们去呢！
 你他穷强欲挣什么整子气呀！（起身挺立肩
 部以上出景。）

 三毛不敢违抗了，只好苦丧的听着，腼腆地
 怕去去。小老大像押着犯人似的退去。镜头推
 近，小相s额前画出相型——（D以ss）
 (成C.S.)

 ## 七、爷叔家・客堂

1.(Diss) L.S. 小老大带着三毛走进，石库门，装着朱截木栅的
 小天井上至面搭起了顶棚，横晒着几竹竿衣裤，
 阴引气天棚上的天窗里透进来一些微弱光外，客
 堂是阴沉沉的看不到一丝生气。他们二人走近成 S.L.
 小老大：（指着客外，笑对三毛）喏，这就是我爷叔。

2. C.M.S. 爷叔坐在靠前一排帆布椅上，抽着烟，正对三毛
 作惊愕的注视。
 爷叔：我，…你还说是我吧？ （也跟着叫了一声）

3. C.S. 三毛：（看见爷叔的，有点惊忙了）啊！…爷叔！

4. C.M.S. 爷叔和颜悦色地迎到三毛跟前，摸着他头上的
 三根毛，向立旁边看的小老大说：
 爷叔：他就是你说的三毛？
 小老大：（连忙取笑）是吧。
 爷叔：哦，我早见过了，很聪敏也很胆大。（向三
 毛，摸着他的肩膀。）你怕不怕吃苦头？
 三毛：（很乾脆）不怕！
 爷叔：你真愿意来学自行车道？
 三毛：（犹豫）他看了小老大一眼，小老大去希貌身
 体舒住他，他也好像心里有的答应）
 愿…愿意。
 爷叔：（满意地）好。（也身竟软搭成M.S.向小
 老大）那你就把他交给我吧，我有让对报
 多教教他。（现景跟随爷走去，镜头Pan摇）
 去掉的镜头。

5. C.M.S.　办老大像是做完了一件事，轻松地瞧着画局
　　　　　　身上粘的泥浆挣扎，回首看三毛，——镜头Pan视三毛。
　　　　　　三毛：(怀疑地)喂，办老大，你爷叔要我书学的
　　　　　　倒底是什么纤道呀？
　　　　　　办老大：待一会你就知道了。　　(——阿根)
6. S.L.　　从房门一角走出一个比三毛更大的孩子来，他向窗
　　　　　　外三毛瞟了一眼，见到地上的烟蒂捡起来，狠狠地
　　　　　　吸了两口，手指一弹，将烟蒂弹出窗外去。
7. C.M.S.-M.S.　三毛看得出神，回头办老大，办老大不在笑嘻嘻地想叫
　　　　　　着看阿根走进院来，满不在乎地抬了抬下颌。
　　(镜头拉开) 至零分着提示老大————(朝三毛身边一站)
　　　(阿根：毛。)　　　　　(出了)

B.3. 客堂。

1. (dis) M.S.　(俯拍) 三毛根阿根挣着爬上一道黑暗的扶梯，
　　　　　　(镜头拉跟成C.M.S.) 进入一间暗灰的客堂。(但说)
　　　　　　颓奇差油没有窗户，只有残破的板缝和屋顶偏
　　　　　　下的光也出客间内污秽的景象。电灯一亮，爷叔背
　　　　　　坐坐在一修放在墙角的桌上，手里拿着一根皮鞭子，
　　　　　　轻轻地挥着。
2. C.M.S.　　三毛：(心中暗吃了一惊，胆怯地向着外爷叔)你要
　　　　　　教我学什么？
　　　　　　阿根走身三毛悠悠然走出景外——
3. M.S.　　爷叔：(地烟会一按给走进景的阿根，嘴叨烟，轻轻
　　　　　　地说) 与差事。
4. C.S.　　三毛：(不懂) 什么叫差事？
5. C.M.S.　阿根：(一副大人象，两手摇在裤袋里，斜着烟卷，斜着
　　　　　　的他低头) 别人辛苦挣来了，也照，之差事就是……
　　　　　　(西字撑去做抓扒钱状。)
6. M.C.U.　三毛恍然，结在咬嘴。
7. C.S.　　阿根哈哈一笑走到爷叔旁边。(镜头Pan跟)看了
　　　　　　爷叔一眼，爷叔不在理会的看着三毛的反应。
8. C.U.　　三毛：(坚决拒抱) 这个我不做，我学不会。
　　　　　　拍！——一把耳光把三毛打倒在墙脚下，(M.S.)
　　　　　　爷叔的巨大背影御进镜头，手挥皮鞭——
　　　　　　爷叔：你敢！
　　　　　　三毛噙住气，突然像耗子似的钻进桌下，等到门

手写笔记页,字迹难以完全辨认。

旁擦过，车过一束，车旁有一个女乘客的尖锐的呼叫惊呼声："啊呀！——不得了！不得了！快加紧……完蛋了！——"三毛一面奔跑，一面回顾。

[快停车，快停！]

6. M.S.　电车卖票打铃，车子停住。靠着铁栅边，一个穿黑绸衫裤，手挟包裹绸装绸下人摸摸的老太婆哭得浑身动弹不得，员命狂呼——
老太婆：快停！我的钱，我的钱掉完掉了！……快，快，快！……
卖票：啊呀！我说您这俊性命都陪上啊！下去不去！（闹门边地下车去，打铃。车开）

7. M.S.　老太婆（哀哀败败地哭着裹着）哎呀——三百块，三百块，……我出卖了钱赚来的啊……我……我……（一面摸着袋儿，一面到处搜寻）我家里兒子媳妇一大把……都靠这个钱做命的呀！……这怎么得了呀——！（哭个不停，向栅杆上靠去。）

8. C.S.　三毛若着脸看看身外老太婆哭泣。
老太婆：(O.S.)……你们哪一个做好事的帮我回去啊！……我的……钱走
三毛看手里的一把钞票，脸上说不出的难过相。

9. C.M.S.　老太婆力不够气，坐倒在情根下，怆地呼天，哭个不止。三毛走进至地身前摸摸，看到没有别人就把一捲钞票走到她身旁。
三毛：老婆婆，你看，那是不是你的钱？
老太婆：(一見大喜，打開你榜)呀——！谢天谢地！阿弥陀佛，阿弥陀佛！——

10. C.S.　三毛也哭也笑地笑把看，可是笑不久久，眼前彷彿看见了然里——

11. C.M.S.　阿根脸色铁青，一步之走近看（走 M.C.U.）对镜头两把耳光

12. M.C.U.　三毛被打得目瞪口呆。
阿根：（一把抓住三毛的衣领(O.S.)回去再说！(七姿势向镜前·拽— cut out)

D.8. 师父家门堂

1. (out in) M.S. 从镜前向地上一摔，三毛一个滚跤——
2. M.S. 透过三毛的主观感觉，镜头由下而上急走摇 Pan,

爷叔抓阿根灵魂由上方云降到下方,斜看复入威胁着。爷叔之半身,(CM.S.)举起皮鞭怒吼(闪镜头)挥下——阿根一声啦地挑此空气。

D9. 宗堂

1. C.M.S.-L.S. 三毛猪绑至墙角,一个斜角窝形型的镜头拉开,至房门外成L.S.。

爷叔:(O.S.)饿你三天三夜,看你还学不学规矩!

阿根站至门边暗中,又无把门"砰"地一声带上,

—片漆里——三毛哭声中—(F.O.)

(以上乙段8场63镜头)
(" " D " 9 " 79 " ")
19场142镜头

㉘

D.1. 僻静马路 (日)

1. (Diss) C.M.S. (微俯) 马路上，秋风摇着落叶，三毛的细瘦的光脚正看风向，东西迎上方端着而行。当他横过直路时，镜头摇跟，迎面骑马衣服宽加破烂的三毛的全身和空旷萧条的背景。(成L.S.)

2. S.L. 人行道上，育花匠正带着手把在树裹扎稻草，三毛抱着双臂，抖索地缓步走进，挨近稻捆，痴痴地看望。一阵风"吹散"地上的稻草，三毛把破衣向怀中搂紧，伸手取了一把。

3. M.S. 花匠发觉，侵他手中夺回。
 花匠：干什么？
 三毛指之腰间，气愤地看着他。花匠看他可怜，另了一把稻草给三毛。

4. C.M.S. 三毛：(接过稻草，喜出望外) 谢之慢之——
 他把稻草绕了一圈，当腰带束在腰间，转身又踏之走去。(Diss)

5. S.L. 一个着大衣的行人 ~~喜喜~~ 华着香烟~~从~~ 远远而来 ~~毛他带行而进，地摸出衣袋里搁出手帕，一一抬头来吞噬在三毛眼前，待~~ 三毛背影走进。(成C.M.S.) 那人漫不经心地掏了掏手帕，使从三毛身边急行而过。三毛发觉脚步有异，停步低头看——

6. C.U. 在三毛脚傍边，掉落一个皮夹子。

7. C.S. 三毛：(转身向画外镜前叫) 喂，皮夹掉了。

8. S.L. 行人未听见，仍往前急行。

9. S.L. 三毛拾起皮夹急跟上前：(成C.S.) 喂，…喂…

10. M.S. 那人突然发现皮夹去，慌转身快步向地面寻找——(成S.L.)

11. S.L. 一眼看到三毛手中的皮夹。(景前C.S.) 抢上两步，拿过皮夹，不向打电筹手就是一把掌。——(接去景前)

12. C.M.S. 把三毛打倒在地。
 行人：(O.S.) 力狼三，撞那狼，抓他手！(俯身进

手，又把三毛拉起）送侬到自己庙去！

三毛这缘似白世寿，努力地挣扎……

纤人：（不发，边打边骂）搭那！……稳二！……侬生眼晴啥？（纤人努力拉上堤坝）

13. C.M.S. 人丛中挤出白相人——"爷叔"，气张地把纤人的手一挡，并罢搞了，像个做事弗马虎俊，就骂。

爷叔：<

纤人不理。

爷叔：（反进一步）喂，朋友，侬到底要哪能？

14.

纤人慑于威势，放开三毛，怎步支去。

三毛：（上前理住）不行，侬为啥打人？为啥骂人扒手！

纤人体势回身，三毛差过两泰 被爷叔挡开，爷叔向纤人挥手挥拳去。

爷叔：勿关事，搞了，搞了。

D.5. 闹市

三毛立有身子缩在一个夹逢中间，渐渐地睡，瓜实把脸刻着，镜头拉开，原来把花抢顾脖後，一剩一包，一旁一如两个胖体，把他挤得头上冒汁！一个警察走也来，一把把拉住。

警察："喂，地方来做野什麽，带别的话什么？"

阿根夹着一件被秋匆匆走进，向警察无失捷腮，四拾哼不也，急把三毛也来。

我们把着三毛贯站上安，急也地责识他。

阿根："你要再失一次员，也心回去睡员枕！"你带一指那三毛北景。

D.6. 电车站

电车站，一部电车刚传下，失郭案家正北，蜂拥上车，阿根领着三毛一股劲向人众里面挤，挤咕，挤上了车。

D.7. 电车中

电车厢内，乘客挤得有如沙丁鱼一般，阿根钱着三毛拼到挤在一位怪牌的少婦身边停下，那少婦一手拴着一小孩，一手扶电车上的藤拴，生身像还立着一个十岁左右的孩子。阿根见查到她揉裹的手帕色，瞎了三毛，含了又不言，三毛又敢连捆花单翠捧中，三毛伸稍搞承，他少婦身上擒，扒剥那手帕包，少婦猪菔看紧急放下吊为藤拴手的手，摸摸裙，查觉手帕也着了，叫："哎哟，我的东偷拿了！"

(手稿页，字迹难以完全辨识)

2. S.L. 学校门外,闭着一扇的铁门,三毛走近,看到没有人能挤到他过,向里睡觉。里边隐约露出摆动的物品和欢笑的孩子们。

3. C.S.—(S) 三毛看了倒是挺挣不住,侧眼向两边偷瞟了一下,轻轻地也腔子蹲着衣裳,大摇大摆地走进——(镜头拉很成S.L.)两个小学生追、他的面前追逐而过,三毛停了一下步,但并没有引起他注意,迅速地向 内溜去。

B5. 校园内 (日)

3. C.U.（一张贴着#300,000,000的）祥图之床下,(Pan)牌号打了一叉义。另一个牌子写着"G.Y.100."

4. M.C.U. 三毛?拿着玻璃上的汽干画水摸不清耳腔,行为看G.Y.的笔画,用一个拍头在玻璃上描画着。

4. C.U. 三毛心想:呀,这是什么意思?不是钱.生?不是再一看
5. C.U.

毛就往外施——(成C.S.)
三毛:(使劲地挣扎)看不见?!(镜头Pan银成S.L.)
拍紧把三毛信的铁门里揉去去——(摇高成S.L.)

6. C.M.S.(偏)三毛被拌倒在地,爬起身向前御——铁门那里"呼"声响上了。

7. O.S. 三毛(愤怒地捷主)哇!——(Dis)

冷不防一把报罩里三毛的帽上盖了一盖。

9. C.S.　行人：好家伙！偷哪咋口的报罩来卖铜细?!
10. C.S.　行人一手掠过三毛手中的钞票，一手将报罩往三毛
　　　　 头上一撇，掉头不顾而走。
　　　　　 孩子：（看着三毛手中的烟蒂）你还要不要？
　　　　　 三毛：（捏了一下，丢下烟蒂）不要了。
　　　　　 孩子不乐意地翻了服老闹，三毛捧着一个断报
　　　　　 罩呢呢地呆看着。

　　　　 B2. 外同延 (日)

1. S.L.　行人道上，一个手捏破铁罐开拿着一支小行勤
　　　　 的孩子飞步一弯腰地在地上拾取香烟蒂，由远
　　　　 而近。他走到三毛近边（成 C.M.S.）一弯腰把三
　　　　 毛的脚撑开，从三毛脚下捡起半截烟蒂，继续地
　　　　 走进小铁镜，自管自去闹去。三毛听得着嘩氣，
　　　　 可气对包孩子的举动发生了好奇心，不禁继续走去。

2. C.M.S.　手上捏烟蒂前，那拾烟蒂的孩子抱一罐子烟
　　　　 蒂倒进摆摊子的小拢盘里，摆摊的四拨给
　　　　 个塞给他几张钞票，这时三毛已经他身份走近，
　　　　 眼见这情景完全促成，不禁对那老闹奇的孩子发
　　　　 生羡慕的神视图。

3. C.S.　他回转身，从袋里摸出那些零报罩，把也捲
　　　　 成一个刺叭筒似的，拿在手上，动也哆筋走。（从出）

4. (Ostro) C.M.- S.L.　镜头是措写烟线勾手和报罩裔
　　　　 挂闹，三毛地在行人道上线等一弯腰地拾地者
　　　　 烟头蒂。他走入人丛中撑进向老折走。(成 C.M.S.)　捨
　　　　 了地上的4烟蒂，开跨发着人卷子中的香气下烟。一下子
　　　　 4烟蒂委出—

5. C.S.　闷啃地就被三毛敏捷地捡起，塞搞，埃进
　　　　 刺八筒里。

B1. 市區拂晓

⑪

三毛流浪记之场

1. (F.I.) L.S. 笼罩以着晨光的天空全景。伴着稀的叫卖声和刷马桶的嘈杂声在斜射的几条淡蓝的阳光中构成都市之晨的序曲。（镜头横拉）古现出"铜床大王"橱窗下的垃圾车的近景—C.S.—货堆连车箱边缘上坟心重睡的两毛状—微身向景外望而去。车箱里随传出三毛的O.S:"喂…喂…哼…哼!"一种带娇的嘹声, 车箱上画浮现出一个慈祥的母亲的幻影。（叠印—C.S.）母亲搂模三毛, 三毛动带着欢快的嘹声投进母亲的怀抱。车箱外的027号

—片晚家的孩子的笑声惊醒此梦, 三毛和母亲的幻影随之笑去。三毛自己也走在熟悉的废车箱里抬起头来. O.S. 笑声继续着…

2. C.M.S. 两个小学生, 穿着整洁的夏的童装, 揹着书包, 走在车外的三毛

天真地嘻笑着, 问着外的三毛

3. C.S. 三毛: （羡慕气的打着沪语）笑晓杨东吗的!

4. M.S. 两个小学生相了3-4忆, 仍禁遇不住笑去去了, 手拉手并身去了。三毛看着他们的背影, 爬出车箱来,也许早晨的天气还有些寒意, 把衣服披定紧, 也想这两个孩子真讨厌, 把人家的好梦吵醒, 不禁回过头去, 看着那两个的学生远去之东。（D:xs）

B2. 校园门口 外连 (日)

1. (D:xs) L.S. 小学生的会唱声中, 繁华的人行道上, 三毛, 一个诗般的剪影, 随着一列短之的铁棚干的钟围墙逶迤而来。歌声由小而大, 由大而止, 接着是一阵孩子们的嘻篮, 使三毛不由的停下身来。围小学校园的连校

2. C.M.S. 三毛走近了美园墙, 撑住铁棚干的里面望去。

[手写稿件，字迹难以完全辨认，内容大致如下：]

阿根从墙角取出大小沙袋，轻放在墙中地上。"来，我教你，看着"伸出两指钳住一只较大的沙袋，从地钳举过头顶，从头顶慢慢地放落到地下。"你来，钳只小的"拉三毛也钳沙袋，三毛不歇钳："这个我觉得不好玩。"

阿根装皮笑脸有意地："好玩的还在后头呢，你先学会这一套（钳沙袋）就会钳……（以手指作钳窃状）"

三毛看阿根奎钳窃状疑问地："这是取什么？"

阿根吡剔地："这么你还不懂？这个，就是扒儿手！"

三毛恍然大悟："要我学扒儿手！我不干！"

阿根："你吃了饭了，穿暖了，你还想不干！"

三毛倔强地"哦，我不干！"说完跺脚从楼梯下跑，跑过院里，跑到大门，用力拉开大门。

爷叔阿根老三快追在客堂窗口，爷叔命令便服包冬喜老三上前阻止三毛。老三作意正前……

三毛用力拔门闩仍不能开，老三走近把三毛领回天井中："小子，这个地方，是来得去不得的！"

三毛闹着仍然依在大门裡。

[旁批框内文字：]
爷叔走近三毛膝前，
能追上三毛眼前，

青龙爷叔的脸

挽起衣袖
露出臂上刺花
青龙，三毛回头
一眼看到青龙大
吃一惊，刺得他
浑身发抖

D.4. 角布（电车道附近）

电车道附近，行人来往，络绎不绝，一部电车驶过，阿根拉着三毛老三尾随押送，趁景，老三回电车道附近说张飞云

授原稿81.6.7（三）

改武稿9.4

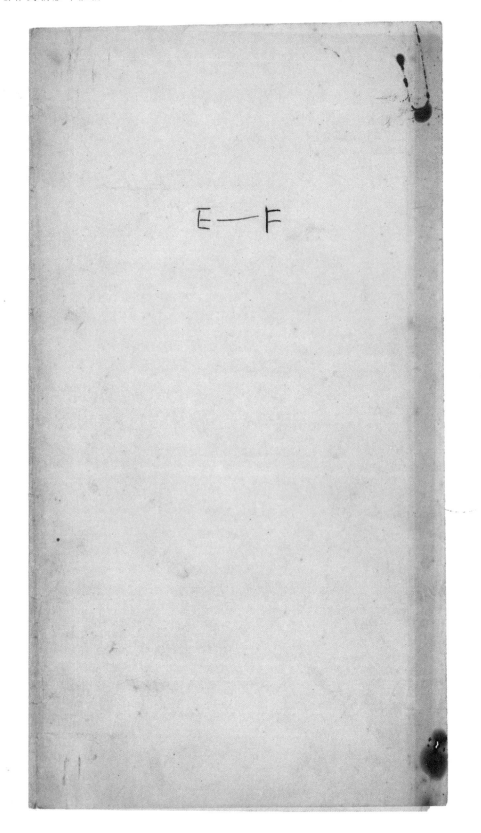

手写稿，字迹难以完全辨认，尽力转录如下：

贵夫：(O.S.) 孩子到底都是，抓着你肩膀。

5. C.S.　贵妇：什么？小孩三我也要？哼！——

7. C.S.　贵妇：哼，小孩三我也要！抓紧该么好，我一样收养养，
　　　　特表摇养大了，出来混家，也怕不比你强！

6. M.C.U.　贵夫：（无可奈何地）好，好，好。——
三毛在等个他　贵妇：（尖声尖叫）呀——！（把一个腿伸住，
顺了一声，知道　　像是咬着什么怪东西似的）
不好，急此捏
住着。　　　　贵夫：吃惊。

8. C.S.　司机踩刹，停下车来。

9. C.U.　一只穿着高跟鞋的脚在三毛的脑脯上试撑着
　　　　路直，镜头Pan 很（终于 找着了）得到三毛的面
　　　　部，三毛蜷缩在坐垫下面，以至慌忘地躲避那只
　　　　高跟鞋的轻踩，不料一下鼻子给鞋么撞着，三毛
　　　　打喷嚏。——

10. M.C.U.　吓得贵妇又急急收起，收起了她的腿，大战惊，
　　　　大呼喘什声。

11. M.C.U.　贵夫和司机同时伸进头来向下看，同时一怔！

12. O.S.　三毛在贵妇脚下，高抬着她的蜷缩着。

13. M.C.U.　司机：（大怒）啊——捣特佬，扒电车！怎么争
　　　　　下车，（开《车门进等》）准备驱逐。——

14. C.S.　贵妇拖起三毛，三毛用被遮捂眼，好像刚
　　　　睡醒的样子，同时口中响着有声，不知说何字。贵
　　　　妇好奇地感把三毛拉坐腿上。

15. C.S.　司机：（停止动作）刚才有人找他，一下下就来。。。
　　　　贵妇：（O.S.）胡说！

16. C.S.　贵妇：（声质同快）（向三毛，柔声轻问，像是的吓
　　　　着了他）你怎么进来的？（车子开动）
　　　　三毛：（走么糊涂）我，我…睡着了，不知道…我…
　　　　贵妇：好孩子，我问你，你怎么爬跑到这个汽车里
　　　　睡着的，你家呢？
　　　　三毛：（坐立不安）对不起，我要下去。
　　　　贵妇：别，乖孩子，问你，你妈呢？你爸人呢？
　　　　　——爱，说啥，别怕。
　　　　三毛：（不答）
　　　　贵妇：（叫四一下，看了他一个酒孔）说呀！别害怕！

手写稿，内容难以完全辨识。

手写分镜稿，字迹难以完全辨认，尽力转录如下：

> 贵妇：（向贵夫）亲爱的，继续开我们的派对吧，你的朋友
> 你的歌喉，今天，都是请到，还者都要失陪的，总找事做
> 贵夫耸肩上楼。（内心）

3. S.L. 众仆像从好梦中被狗撕了椅，吓叫一样，成群四散，狂吠而奔。

4. M.S. 三毛吓白一阵后，又缩了回去。
 贵妇：（把他从车内摇出来，低声——）别怕，乖。
 （向众介绍）三毛少爷。
 音乐起——乐。

5. S.L. 众仆奇作笑意，有的鞠躬，有的欠身行礼——
 众仆：（齐声高呼）绐少爷请安！（及贵妇挥手而止）
 镜头Pan摇，横摇，众全室琴声一般，待
 三毛摆上秋千，摆子进去（儿S）

E8. 贵寮卷所 (日)

心不满

1. (Diss) L.S. 男仆甲引三毛进卷所，众仆随后立左边
 观着。三毛目睹宝色，心理动摇，服眈回瞻，拥他
 而走，搞新者心间隐藏，大摇大摆的走进——

2. S.L. 塔顿快些，脚下踉跄着一番狗，吓的三毛爱叫一声，保快
 让开，另见一看——仔细

3. C.S. 原来是一只瓷狗，和真的一般，立在地上。

4. S.L. 描摇三毛错身再走，面前出现一个比三毛略高的大
 理石塑像——小天使，天使的背上展开两只翅膀，
 向三毛张眺着。三毛看得出神，绕着小天使赏玩一
 圈——
 男仆甲：（先进）少爷请坐，（视呼三毛向一个古老靠椅走去。）
 三毛一面看着小天使——随往那靠椅上一坐，不料
 一个动道把三毛弹倒走远，脚下一骨，直向一座落地
 无线电摆去，——

5. M.S.—C.S. 三毛眼看要摔倒，男仆甲接着看上，躺于就地，三
 毛正好一屁摔在他的上身上，群仆终之的皆前围？
 搞起来。跟出原来是电卷么怪事——
 三毛：（乙惊喜度渐息，抬头向无线电——）呃！(QU问)

E9. 浴室 (傍晚)

1. (Diss) C.U.—S.L. 三毛发梳皂涨，回隻在他的颈部面部
 颈部搞摇着，镜头拉开——田个女仆围着三毛

㊸

飞至书橱陈列，三毛坐在镜子里失了主宰，贵妇见此一景，忙回身来，唤几比拨弹唇——
贵妇：(向几个捧妆粉盒的女仆)把我的香粉拿来，把雪花膏拿来！(一女仆急忙去拿)还有爽身粉，雪花膏！(2-女仆急去——diss)

2. S.L.-c.u. 三毛光着身子围着一块毛巾，被女仆甲抱着放在一沙发式圆形的弹簧垫子上，垫子下面装着弹簧，既站立不稳，被仆婢们拉着扶着，三毛眼看任她们摆布，用几块毛巾给他擦了又擦，搽了又搽。镜头推进——仆婢甲上摸粉，仆婢乙搽香水，仆婢丙擦雪花膏，仆婢丁宣司丹康，把三毛头顶的三撮毛梳得贴紧在头皮上，成c.u.
(diss)

3. c.s. 三毛被束以领结，穿上皮鞋，镜头pan上，上身已束好领敔，毛衣，飞至打好领带，三毛实在受不了颈子一仰，用力把领带一挣——

4. c.s. 贵妇：(见状急上前阻止，镜头pan跟)哎呀乖儿子！妞妞爸爸给送到一好家去人，他们要来看你哩！来，好领带，跟妈一起去吃。(独自替他打领带，——diss) (拿扫光眼)

(乘机高空) E10. 客厅(夜)
1.(Diss)(S.L)——宾客多云，贵客老婆太客庆。三毛围裳隐蒙华节中被贵妇牵引着走扶梯上去视。众宾鼓掌一作。

⑯

努力地向姜边的芳鄂—— 略Pan—— 小毛一看，她正在委屈地笑着。
(Diss)

9. C.S. 三毛对电席上像没主上全副。

10. M.S. → 三毛一眼看到，眼睛里秋差层出来。冷伤势利祖
前手上就这进了一星。他学会虚信殿眼——不料
黄妇的牙又进来陷枝。
黄妇：(O.S.) 别！(给他一口裁喝到细睛)这些好。
三毛怕怕地看着，略Pan—— 小毛恨恨报叫一偏珑，
一巧笑，一脂眼。(Diss)

11. (Diss) L.S. 席散，三毛临利解放，一洒秋)洒利隐兑上来，
(成 S.L.) 解间钮子，髮间领帯，这才舒出一口气。他挑
向花园去去(至C.M.S.) 姜边伸遥姜夫的手，悄然地将
三毛牵过来。(Pan张)
姜夫：(Sn韶绳毛地)利你房间里去！(他牵着三毛
去去)(Diss)

E12. 育兑堂(夜)

1. (Diss) C.M.S. 姜夫倚在情角倚身伤拿走一小的保险盒子。
姜夫：把你刚梳下的小元宝小黄鱼，煤珠美鞍拿去
来，放在这个保险盒子里，保险不会被偷掉。
三毛怕怕地夆出元宝黄鱼镁石之等……姜夫看
数目不对，搜索三毛的口袋，搜出摸去一捲钞票，
放的自己的上衣袋中。再搜，湖南不胜，纵之去。镜
头Pan张，三毛快之地夆开湖利一些小铁木姜鱼
(S.L.)

2. C.S. 揭开被子，统里面托已一个和三毛差不多大的
大洋国之。
三毛：小狗子，倚笑睡吧。(顺手又是姜边错之上按
士一下，歉了，按去她的假普，低像顏面钱，不
禁自觉得笑地)颠颠头，给隆小狗子，我甘一会
兑再来，(大人氣地)我要去散名人口。(Diss)

(旧瞻利) E13. 花園(夜)

1. (Diss) S.L. 三毛独自在草地上摘律着，他时而跳身似之，
时而摸彼藤颠头小牛见他们的爵间钮之隆，
继之步，——他跳作上埃在树材板上的酐欠睡——(L.S)
姜外任来一声津氣性的地长烟门的叫声——

"汤——姆!"三毛叫喊。

2. S.L.　咪毛:(含笑地跑前停主)汤姆,你喊什么?

3. S.L.　三毛:(气愤地)你讲书!(咪毛走进,三毛很生气地转过头去说)你不要叫我什么汤姆汤姆的,你叫我三毛吧。

4. C.M.S.(俯)咪毛:那么三毛,你叫我什么?

5. C.M.S.(仰)三毛:(顿了一下,(还有好像地)叫你咪猫咪!

6. M.S.　咪毛:(高兴极了,一跃起身,向三毛提议——)三毛,我们来唱歌玩玩好不好?(向三毛连忙报手,领着领去弄去,可是——)

　　　　三毛:不高兴。(懒懒地轻漫也张耳连走)

　　　　咪毛:(主要回身)我待一会要表演的,你要不要看?
　　　　三毛睬也不理大摇也走,他反更两摇摇摆摆,时古出进。

7. O.S.　咪毛:(带着哭声)三毛,你…不跟我好了。(她呜咽。终于大声痛哭也奔)

8. M.S.　三毛停边听住脚,一按:"哼"不表示理会。

9. L.S.　前面就是厨房,厨房里灯火透明亮,厨师和佣人们还在忙挥此接着。
　　　　一阵孩子的哀求声:(O.S.)给我碗,老板,做个好事吧!
　　　　镜头摇到花园围墙,围墙铁栅外,颜瑞铁(?)(给张着,流书着,在寒风中)
　　　　颜瑞铁:(手扶着铁端另一伸向花园里。)请你们行行好,老板,给此热饭给孩子吧!

10. C.S.　三毛吃惊地住脚,急向前—(三毛镜头Pan退)
　　　　①0. 继走近颜瑞铁,一看果然是她,急跑到颜瑞铁跟前—
　　　　(L.S.)

11. C.M.S.　隔着围墙铁栅栏,一把抓住住她。
　　　　三毛:颜瑞铁!
　　　　颜瑞铁:三毛!是你呀,三毛!(又惊又喜,对论是)三毛,你到此,你怎么搞到人家公馆来了?

12. C.S.　三毛:别提了,倒楣透了!被一个女人……怀的狗子呢?

13. C.S.　颜瑞铁:小狗子饿昏了!(没有吃的,又害口饿。

14. C.S.　三毛:我去拿人(急急此之间厨房走去)你等一会
　　　—L.S.

E14. 厨房（夜）

1. S.L. 三毛跑到厨房门口，满头汗地。司机出现在他背后，怒叫——
 司机：（怒叫）小瘪三！
 三毛慌忙逃走。（爱而礼地）
 厨司：（半笑半笑）要什么，小瘪。
 三毛：（眼光四处搜索）肚子饿了，要吃的。（童年看到桌上柴锅牛肉伸手想拿成C.M.S）急切
 厨司：（侧过身挡，恶朝地）那是狗吃的，小瘪。
 三毛：狗？——（不知所措，想了想，终于动脑筋，状去）（c心）
 ~~出门程话说，不禁掩腹笑声响起~~

E15. 花园（夜）

1. C.M.S 三毛把牛肉送到癞痢头身边。癞痢头接过就吃。
 癞痢头：（边吃边语）三毛，你他妈真运气好有办法，我们才倒楣呢！连住的地方都没有了。
 三毛：怎么？
 癞痢头：改字头砖头拆掉了。~~现在我们只长在牛棚他们说就住在附近不远的一个破库房里。~~
 三毛：那么的狗子在那里呢？
 癞痢头：就在附近不远。 镜头Pan跟
 三毛：我们看他去！（爬上围墙去看翻身去走远）
 （停半声——）
 贵妇：（O.S）场——梅！（三毛惊住）

2. S.L. 男仆甲（一眼看见墙上的三毛），哎，小瘪，怎么——？老爷你方才在我怎么？怎…还快逃地。
 （腾开双手攀墙手援）

3. C.M.S 三毛已一溜而下。（罐锅子里的牛肉）
 三毛：癞痢头，你先把这个带去给狗子去。我（附耳低声）我还要去拿去钱，给狗子治病。我连他治病。（癞痢头连连点头，三毛去了两步又回身）哎癞痢头，你叫小牛儿，小三儿，小狗蛋，阿四行他们都来，我们这里吃的东西多的很！（跑步跑回到去）

4. C.S. 男仆甲简直不相信自己的眼睛。刚奔来，快Pan——

厨师也瞪目咋舌，大大意外。司机气愤地面对前来看热
闹同志之顶，意思是说"又打不对，你相信了吧？"一阵哄然
大笑——（Diss）

E16. 育婴堂（夜）

1. (Diss) M.S. 门口，三毛刚踏上廊台就遇见迎面而来的一
贵妇：（一把抱住三毛的脖子）呵！乖儿子，妈咪！你
到那儿去啦？妈咪到处找你呢！来，乖毛妈就
要表演，快跟妈进去看。(嬷嬷嬷报的)

三毛：我还有事，等会就来。(想逃出门口)

贵妇：那么快啊！（响起一阵银铃似的笑声，怒与
(那儿乱) 当时差所去)

2. S.L. 三毛连忙跑进室内，打开橱门，
3. C.M.S. 拿出假陰描，打开箱子，
4. C.U. 箱子里空之，
5. M.C.U. 三毛气吃惊而大笑。(Diss)

E17. 厕所（夜）

休息倘的

6. C.M.S.　甲、乙、丙妇同时起立家，丙妇已经着急地不给
　　　　　相好孩子顺手一巴掌。
　　　　丁妇：（O.S.）因为我们的大阿毛跟大兒子一(鏡
　　　　　頭Pan到他们两位)重经费了不少也要找
　　　　　到一个像(高柏如微院般發的零寒)…… 全景擦的站位

7. M.C.U.　三毛眼睛似看着贵夫妇的化装，贵夫妇不爭气的鬥
　　　　　乙妇化装进拍看，又是一阵掌声──三毛焦急万状。

8. C.S.　丁妇：同时靠了他们两位的见義勇為，尤其是……

9. C.S.　(O.S.：)大兒子的惊犯，──(敬一杯……)他们也的
　　　　　带他作了一件蒸蒸事業！(掌声)
　　　　　贵夫孩持他向景外贵妻繼笑蒼機，三毛凄
　　　　　他的望接把上衣化装的一塊剥零輕巧一束係
　　　　　緣地走開去。

10. L.S.　贵妻大败家，三毛酒土养所，男傻甲急忙另一門走進。

11. C.M.S.　老爷师和小婦人铐笔，烟浮了半天，外面不绝的
　　　　　寒奇袍有俐抽烟气。鏡頭拾向，丁婦連在贴紅的
　　　　　家，急慌想起──
　　　　丁妇："咦！我的小毛呢！"

　　　　贵夫贵婦相继起立答礼，男傻甲悄悄靠近。
　　　　男傻甲：太久，对久節吧？
　　　　貴妇：（随便看了一眼）什么事呀？
　　　　男傻甲：外面有位客……说是对夕節的朋友……
　　　　貴妇：朋友？……還進来，快進来。(手势，向比
　　　　　　看向貴妻著笑機，──景外响地了輕快的笑声──)

12. C.S.　影傻甲飲言又止，進屋请请着，景外傳来的毛的等
　　　　　声嗓氣四歌声："偉大的过房娘！偉大的土房娘！
　　　　　……"的响。

　　E18. 花園(夜)

1. (dist) C.S. (搖拍)風声，樹影搖撲，略Pan成S.L. 三毛发人抱过花
　　　園草地，直奔園牆，鏡头Pan張──園牆外，已經
　　　搭鋪了天幕冷滾冕──旌旗锻，小半包，拇三毛，乙
　　　丙，和别的孩子們，他们都準備打歌，急待着他
　　　接。三毛来不及跟他们相見，急回身向屋房跑
　　　去。──鏡头Pan退成L.S.

E19. 厨房（夜）

1. S.L. 三毛奔进厨房，眼光一搜索，打开冰箱，把全部食物——香肠、鸡腿、排排、海虾……一样样倒入衣兜，为怕枷揽破一股，席捲而去。——厨裡之象

E20. 花园（夜）

1. C.M.S. 围墙铁栅处，一个之颗首急待，三毛奔进连忙挨次分发，用一个个地喊着他们的名字。他们都接过吞咽也来。[镜头摇推]

三毛：颠剌颉，扒狗子差么样？
颠剌颉：（笑喜若狂，一面啃着骨头）扒狗子不行啊咒！
他富死啦！
三毛：我们得快去！（他急忙爬上墙园）

E21. 厨房（夜）

1. ⓜM.S. 厨师和司机二人听见歌声哭之笑之地奔进来，看冰箱壶掩就倒住——儿冷气，猜着了儿。司机跟入地奔过来。

2. C.S. 打开冰箱，空如也有。

3. M.S. 厨师气之得引通花园的汽也——看 C.S. 达失服——看——

E22. 花园（夜）

1. L.S. 围墙外，三毛带着大家流倘兒踏——萬风地跑开去——

E23. 亮所（晚）

1. S.L. 音来兑上，崇涌奏乐，镜头 Pan 开 成 L.S. 贵宾们 围嘱挽也舞……——镜头速 Pan 去——

E24. 瘟三窝乙

1. (镜头连Pan进)L.S.——儿催限客倾颗的别整後簷下，垃圾桶壳也，两岁破席巳被风吹体筝拍作响。三毛颠剌颉儿牛羣和一羣孩绕之进之来处而出。

[手写稿，字迹难以辨认，略]

E27. 育儿室 (夜)

1. M.S. (摇拍) 绝利和生用己特的老妇身边,向告报告——
 仆妇甲:太々,到处都找遍了,记是找不到小少爷。
 老妇:"啊呀,你们再去找呀!再去找呀!"(急得跺脚)
 围上凑拢来的众仆妇们急又急、散开去,蚂蚁似的。

2. C.S. 老妇:(跟上两步)去呼司机阿王,大师傅阿贵,还有
 阿生,阿平,阿五,阿行,他们都帮忙找呀!(回身)
 "阿小,我的乖儿子……乖儿子……你到哪去了哪?"
 (立如铁床骨也来回搜索——成S.L.)

E28. 厨房 (夜) 围着桌子

1. C.M.S. 司机阿王和男仆甲正在紧急密商:——
 厨司:我算么好去请呢?太々的脾气你们是知道的,
 这样不成家的同事事情,唉……
 男仆甲:我要是现了太々一定要骂的:你为什么不早说呢!
 你为什么不看住他呢!……你也……也……

 司机:(摸立地脑有成竹地对他们两人望眼现望着。) 逗着说

 仆妇甲:(跑进,惊散他们的密商)快,阿贵阿平,还有阿
 王!太々要你们都去帮忙!
 厨司和男仆甲应声分头去寻,仆妇转身去,司机慢々
 地走开去——

E29. 卷厅 (夜)

1. M.S. 老妇坐袁夫妇,倒坐小铁凳持里,嗳々叹气,旁边围
 着一群老妻们。
 老妇:(哀叹地)这乖孩子我不容易见到,……急么地找
 出去一下,怎不会就不见了呢!……
 老爷:(同声)不会的。

2. C.M.S. 妇甲:这孩子聪明又伶俐,有头有脑,不会走失的。
 妇乙:这样的小冬天,他跑到那儿去呢?他一定绕
 家那儿的!
 妇内:你我们赶紧出去找,常之三天不见,不会呀,你不睡
 神呀,把那置去考。(哭声她的眼又抢去考。)
 妇丁:(O.S.)艾,你们还没有没去寻呢。

手写稿，字迹较为潦草，难以完全辨认，以下为尽力辨识的内容：

3. C.S.　妇丁：这孩子真喜欢我们大阿哥，他坐在我们
　　　　　大阿哥身上，那种亲热劲儿，简直像是一个亲
　　　　　生的！再说，像大阿哥店上这样解眼的客人
　　　　　一会钟也不肯离开啊！哎，大先生，你说是不是？
　　　　　（作出妩媚笑）

4. C.S.　贵夫：（什么意义，恭养地笑着，停顿片刻进上衣的口
　　　　　袋，口袋里面仿佛少了什么，用眼睛再瞧一瞧，他确
　　　　　知里面的钞票已经不翼而飞，站立不语呆事。司机娘
　　　　　凑进去在他肩颈低语了一句，贵夫跟着他（Pan）
　　　　　走出店外。（S.L.）

5. M.C.M.　你画的帐幔旁边，两个人剧切地谈话。
　　　　　贵夫："啦"……"气"字……"嗯"…"嗯"。

6. S.L.　贵夫掌着衣，匆匆地走进，Pan现在贵妇及贵
　　　　　妾们。气氛顿着。
　　　　　贵夫：哎，这气你闹的好儿子做的好事！他偷了我
　　　　　的钱，跟厨房里的叶1跟一块逃之夭夭了！
　　　　　（叫了）

7. M.C.M.　贵妇：（又惊喜）什么？！（重复）

8. M.C.M.　贵夫：你的好坏子儿一个孬三！跑了！

9. C.M.　贵妇：日噎哇，一时透不过气来。（大叫一声）

10. C.M.　妇甲惊惶失色。

11. C.M.　妇乙惊惶失色。

12. C.M.　妇丙惊惶失色。

13. C.M.S. 妇丁：（惊惶失色）有……这回事……好事情！（快Pan一）
　　　　　—S.L.　贵妇：（倒回靠搞成C.S.笑里，席斯的里地抚醒）
　　　　　你粉批！你粉现！（她用直指责我的贵夫，瑰茯
　　　他俩间着要　挂闹—去现贵夫和贵妾们）我的儿子气地一定
　　　进了她读书　子儿！她怎么会算去这种情？！……你安什么思心？
　　　　　—你有意栽害他！—好如你的径子气要进行
　　　　　害！你！你！！！—（逼着贵夫直退）

14. M.S.　贵夫半冷退（紧追）退到
　　　　　贵妇：（仍直指大骂）你闹直气飞流走抖抖抖湟，她不
　　　　　知道轻重高低，她不把我—（紧匡中晕）放在
　　　　　心上看在眼迟了！—（回转身，渹下腌笑个哨子，向
　　　　　景前去着—成C.M.S.）
　　　　　男仆甲：（哭咻咻地跑进来）老爷，大少爷回来了！

(手写稿，辨识困难，内容为分镜头剧本草稿)

贵妇：(一怔)啊！(忽转身) 贵贵们(尖声)叫我！
男仆甲：(指贵妇)我刚在廊上已遇见他——
贵妇：(立刻精神抖擞指丈夫)马上给我昇殿！
(蹬蹬地去了——)

15. C.S. 贵夫瞠目，司机搀他身出跟去看，又阔有成竹地去办。

E30. 育儿室. (夜)

1. C.M.S. 三毛披着蓑衣，带着雪花，怀抱二十七磅的婴儿放进了铁床里和洋囝"小狗子"同睡。(C.S.)
 仆妇甲：(O.S.)啊咦！——

2. C.M.S. 仆妇甲：我的乖囝少爷！不把人急坏啊哇！(直扑向窗外三毛来)

3. C.M.S. 仆妇甲：(扑到小铁床边，一看孩子笑：吃惊)这孩子是哪里来的？
 三毛：我刚在冷门口垃圾箱旁边捡来的。他没妈妈的，又冷——
 仆妇甲：(不暇细均，推三毛就走)快么，来么势配给了！
 三毛：(急抽身叫)我去。(拔腿跑)(向男走廊内)
 仆妇甲：(见蓑衣他的衣装念起)哎么——好少爷！——

4. M.S. 三毛刚出去走廊外，迎头碰着气急而来的贵妇，黑暗中她一把抱住三毛的脖子，把他搂紧怀中——
 贵妇：啊——！乖儿子！我的儿！我的亲儿娇的四好儿子！我的心肝！我的命！你回来啊？你捏不住你的好家，又回到妈的怀里来了！(说话中夹着一片吻"叭叭"声)你再把你妈妈气死狂！(又亲吻地大痛狂亲)
 男仆甲：(在贵妇身后)太太，外面冷，到里屋去吧。
 贵妇：(陡地撒手)对么，到卧所里抱去(回身示意娇正打开卧所的帘子，男仆甲听命——)给你的鬼爸爸看！——

E31. 卧所 (夜)

1. L.S. 男仆甲打开帘，一阵狂风中，贵妇抱着身披蓑印泥的三毛蹬进上现！给咳可机提起
 贵妇：给你的睁着大眼晴的御老头子看！

2. m.c.u. 贵夫大之一惊。
3. S.L. 贵宾们排成一字长蛇阵似的，挨次俯出头来，一同作吃惊地注视。
4. C.S. 贵妇感到空气不对，眼光斜乜下移，镜头跟之下pan，——三毛裹咚茶布袋，在寒风中缩立着。
5. S.L. 贵妇"哼"地一声像逃避尖酸恶味似的，用手绢掩着鼻子急与离开。
6. ~~C.U. (叠印) 贵宾们———~~（划去）
6. C.M.S. 贵宾大谈——叠印C.U.——切象细节，锣鼓细鼓，珠宝阿姨，甲妇，乙妇，丙妇，丁妇，咳叫狗，——群鸦鸣鹅喊地声。
7. C.U.—S.L. 贵妇在静默中睁着眼睛，镜头拉开——她带着疑眼一步又一步近膺问镜头三毛者——C.M.S.
（插入）贵妇：咚姐，你把衣服送给谁？（小声地怕叫着地）你怕我太累吗？你把我像买狼像狠情吗？
8. C.S. 三毛：我送给一个生病的朋友了。
贵妇：（以假款望）哟！乖观子，原来你已好心，要给病人，快之之，给她多多加衣服！
仆妇甲以任命着爱眼候主娘地，闻言立进港妇便身。
9. S.L. 贵妇：（嘻之地笑着问静观的苍宾们）你们埃怪不怪？这个孩子竟是这么好心，大冷天，把衣服脱给人家！——这、包真是、
10. C.S. 丁妇：（抚着家，浮之地）真亮隆隆心肠，跟我们一样地一样。
11. C.S. 贵妇：哈哈哈——（营过一切地大笑）
O.S.：拍止把巴掌声——
12. C.M.S. （披好礼服 ⊕ 戴着帽子的）左门迎面脸，贵夫对着三毛又是一记耳光，三毛一闪谁闹，摆紧作势——
三毛：你打人！
13. m.c.u. 贵夫：（压低嗓音，指口袋）我的钱呢？
14. m.c.u. 三毛：（P着笛地）什么钱？
15. C.U. 贵夫：你偷走了我的素钞！
16. m.S. 贵宾们纷之围拢——
完三：（O.S.）谁的？

17. C.U. 三毛：……是你抢去的！你把我的金元宝（水果鱼）都抢去了，还说我偷！？！
18. C.U. 贵夫们面色拍观，镜头迎接——贵妇就变卷去去。 到贵妇 ——甘乙于镜渐渐也
19. M.C.U. 一阵锣鼓响。 搜园子
20. S.L. 贵夫（象挺抓狂）倒霉，倒霉，竟色给你偷三回喜！简直是活见鬼！
 三毛：谁是痛三！我金球给我朋友的！（跳脚大骂）你才是痛三，你是痛三！爱当孤子！抓的冤！
 贵夫：（气破肚皮，痛心疾首地向下人行）你们还不快给我撵出去！
 仆佣束手无策，里面走去司机，一起把三毛义去。
 贵妇：（横瞪里教去）站住！（双手叉腰，挺胸四肚）
21. O.S. 司机：（你怎样讽〈他〉）太太，他是一个痛三，我早就认识他了。在菜市路，他摘车子，吃过我的耳光；在霞飞路，玩具店门口，我罢那5只洋娃娃的时候，他揭过我的藤椅；在南京路，他摘过车子，（作抓头皮的经状），这一趟人家〈投捉〉见手，他躲到我们车子里，现在逞无赖白钱厚
 贵妇：（无声东手）站上！ 房里的梦他都偷了，这种小痛三，你还要留养在家里吗？ 边向成C.M.S.
 贵妇：（422束天,哭 '笑' 气急败坏地）撵出去呀！快把这个小痛三撵出去呀！（从像捡上）
22. M.C.U. 三毛：呸——！（指骂司机嘴，横色跑下顶帽子，向象又贵夫妇扔去。 镜萤
23. S.L. 贵夫妇被扔帽击中。
24. S.L. 三毛拿起倘向地上的藏布袋往身上披，开开象家，向风雪中跑去。（成 L.S.）
 贵妇：（O.S.）笑声.
25. C.M.S. 他倒生紫檀里得心地痛笑（奸〉……
 仆妇甲：（O.S.）太太，本么，别「笑」了，小少爷还包呢？
 〈边〉抱看那个婴儿走进前来，成 M.S.
 镜张 pan 成 S.L. 仆妇甲

6. C.S.　衔过，雨经亮8的两双脚在雪地上跳跃，镜头 Pan 上，他们哼之地摇控着，互相吐着热气，吐着温暖。

7. S.L.　9、10个孩子围作一堆，挤在大棒蓬下，望着风雪不尽的出神动——镜头 Pan 上，情甸，水厕旁边，一个巨大竟局的冰柱。(dis 一)

(Diss)

F2. 室家客易 连风雪导绝 (D)

1. C.U.—S.L.　一个冰棒蒸蒸着热气，溶化了冰水，一滴一滴地滴下来，镜头拉开——一只吧子——一个烧着的电炉，一个水汀——哈 Pan 柱，黄婶抱着婴儿，黄夫抱着吃爪物，胎三姑贵婿中撑着汗，欣贵看满天的大雪。镜须拉出窗外，摇向马路远方(L.S.) 三个孩子——三毛,赖莉锐, 小狗子，披着麻布袋，挟着破帘子, 俯挤

26. C.U. 婴儿在襁褓中哭着。
27. C.S. 贵夫：（吃惊地）怎么！天，又是女！
28. M.S.（摇拍）贵贵们向贵妇•宣笑包围而上——
　　　　甲妇：（对贵妇手中的婴儿）这样少爷呀？
　　　　乙妇：这孩子聪敏
　　　　丙妇：这孩子漂亮
　　　　丁妇：（特有的尖颧卷舌的高音）这个少爷才像我们大陆城孩生的呢！
　　　　　　　　哄笑声—— diss
29.（diss）（摇拍）L.S. 贵宾贵夫们全体狂欢热舞—— diss

F1. 风雪凄楚（夜）

着我，我挤着你，顶着狂风冒着大雪，挂着汽灯轰动地
走着——
（F.O.）剧终。

以上E段 200米 31增
" P " 8 " 2 "
承前 ABCD 208 " 32 "
322 34
共计 E段 530米 66增

影片《三毛流浪记》漫谈纪要（部分）

影片"三毛流浪记"漫谈纪要

（一）

一九四九年十二月廿三日下午二時至六時中央電影局藝術處編導科召開第一次業務漫談會，出席者：陽翰笙、歐陽予倩、蔡楚生、史東山、陳鯉庭、張水華、嚴恭、趙明、王逸、盧犖、林藝、張客、孫謙、歐陽紅纓、吳祖光、舒非、趙明、王逸、盧犖、林藝、張水華、張客、林楊、花林杉、伊林、楊云慧、吴天、程季華、肖龍、草廿三位編導幹部漫谈主题是最近放映过的昆崙公司四九年正品陽翰笙编剧、赵明、严恭导演的"三毛流浪记"的闲始由导演赵明和编剧赵明、严恭草演的"三毛流浪记"摄製过程创作经过和意图以及摄製过程中主观所客观的种之困难并作了自我检讨指正虎女

中自己所察觉的缺点和不满是之宴继续着各加漫谈会的同志们本着互相学习的精神先后踊跃地发表自己的意见真实也有不同见解的争论但一致拥护这部片子在当时的改偏件下开始摄制的能够掌握严肃而正确的主题并且适当地运用技术基本上是一部进步成功的作品被肯定的优点和成绩是无可怀疑的不必加以纪录现在将大家对本片主要的意见整理下来，作为未来从事人民电影工作的参考。

（一）

二

1、阶级立场情感和阶级对立的问题

1、暴露和鞭打的对象：

三毛在片子中接触的人物很多,从衙门宣传而主流浪儿,可是表现压迫欺凌辱骂三毛的人物尽是那些自己受人压迫的中下阶层的人物,例如童军教官、学童、失票支的过路人、白渡桥上的流浪保姆、僕役等,而真正欺削三毛和其他下阶层的豪门官僚却反而轻之放过,没有把他们着重地表现正来,因此使人感到作者的鞭子落空了,该鞭打的人物通通而不该鞭打的人物却受到重之的打击。我们并不反对揭穿中下阶层人物的某些缺点,但更主要的要把此级社会中谁是最大的敌人(阶级敌人),谁罪恶最深指正来,如果不能抓住对象准确地给予打击暴露,说明了思想上对阶级记识和敌友判别正不十分明确。

2. 同情和喜爱的对象

照今天的片子来看，三毛是观众同情的对象是没有问题的，但是在戏中的三毛是不是也一样受到人们的同情和援助我们的答案是否定的，那么这尢就有一个问题了，说明作者认识这个社会的本质是不够深刻的，以致把中小阶层的人物写成面目可憎心地险恶的敌人对三毛没有一点同情尽是接触过三毛的人除了都打骂三毛连阶级友爱都没有表现戸女中除了一个流浪儿分给三毛半块烧饼给予小小的温暖之外对三毛有真喜爱和正就的全走有阴谋有作用的人物㐅乂扒手关和毛二十姐这些都是立场不稳坚定阶级情感不清因此匠为

（右侧小字）：另有一些光明面也值得考虑，那观众戈义的。

3.某些趣味观点的影响无意中把三毛作为讥讽的对象，例如偷布的一景不是拿三毛来取乐吗？连卖假的蛋糕的原理都跟沒有讽刺三毛拿他来开心似的，这说明这坊插橹事前对于怎样来同情三毛对诗三毛从思想上来检查是不够的确的而且不够把受三毛才使片子上存在部份不太合適的缺点。

3. 对立的阶级为什么要鬥争？

因写三毛既必要拿豪门来对比,来衬托就必须很好的布置精囚寓的设计使这两个不目的此阶级鬪爭才能使观众从这鬼得到啟示。

三毛被送入豪门的可能性留在下面再读，现在先读一读三毛这样的人物终苦在饥饿线上挣扎的人物一旦进入豪门享到暖衣饱食为什么还敢那样勇敢地放弃掉而世人再去流浪？这恐怕不仅是自由癖性受束缚能够解释得通的问题再说豪门官僚无事要三毛和流浪儿捣乱一通怎会那么轻易的放走他们而不加迫害这理由也不十分充份。根据这两点我们认为作者要把豪门与三毛来对比不过讽刺一乐而已根本没有接触到阶级对立和斗争的问题相反地因为这稿的诞利更冲淡了阶级斗争的必然性。

但性自由的发展而忽略了阶级本质这一点，三毛之所以会那

样貌然决然地剥下衣服冲出豪门,应该是起于阶级本质的冲突,换句话说作者应该强调统治阶级与被统治阶级是水火不相容的,这样地震开斗争,描写定那就更有力,更有意义了。倘若抓住了这一点,就不至于把豪门官僚写得那么温和善良,更不至于把三毛写得这样而没有根据了。这是阶级观点问题,也是基本的问题,我们应该谈到的退减无。

(二) 现象与本质问题:

1. 站在立场上来看现象

社会上有各种各样的现象,如果不是用马列主义的立场、观点(也就是无产阶级的来透视现象,注、容易把假像当为本

质有人认为观察现象是方法问题，只要有分析概括能力和方法便能探本其本质，而忽略了方法、立场，这是的统一性，试问没有正确的立场，忽么能有正确的方法呢，作为一个艺术工作者把社会上现象表现在作品中首先要站稳立场，否则就不能掌握现象不能批到现象的是非，也就不能指出真理所在了。

例为三毛到流浪儿在资产阶级看来是一群死有余辜的社会渣子，而我们为什么要写他们要同情他们这就是说站在我们的立场而来看这个就完全得出不同的看法，我们认为三毛这样的人是统治阶级造成出来的他们没有涌因此我们要同情他而且平等的他取得劳身机会改造自己自食其力不再流浪由

8

处女作：《三毛流浪记》——从漫画到电影

三、处女作：《三毛流浪记》
——从漫画到电影

《三毛流浪记》是我和严恭联合导演的处女作，在此之前，我们二人同属昆仑影业公司，都还没有独立导演过影片。我们二人联合是陈鲤庭向昆仑艺委会推荐的。摄制时间是1949年上海解放前后，大部分摄于解放前，小部分摄于解放后，是"跨时期"的产物。

电影剧本是由昆仑艺委会主任委员阳翰笙同志根据著名漫画家张乐平的漫画改编。经昆仑艺委会和导演研究，认为剧本反映蒋管区的社会黑暗，暴露旧社会流浪儿童悲惨生活是好的，但漫画在群众中已经家喻户晓，电影的形式应与漫画风格相接近，应以喜剧样式为宜。这时阳翰笙同志已因时局关系撤离上海，昆仑决定改请陈白尘同志（他也是艺委成员之一）代为修改，不料他修改一遍之后也匆匆离沪，接下来由李天济同志又修改一遍，最后由我们导演通过写分镜头本来完成，剧本的改编是经过这样一番曲折，花了不少气力的。

我们碰到的第一个问题是剧本和未来影片怎样漫画化？也就是赋予它一种什么样的喜剧形式？我们知道漫画和喜剧是最有群众性的一种艺术，它形象夸张，趣味浓厚，有幽默感，有讽刺性，是揭露黑暗，针砭社会落后现象的有力武

器；要引人发笑，但又不能低级趣味，尽搞些庸俗滑稽的噱头；要寓意深刻，但又不能有任何说教；要耐人寻味，发人深思，甚至要使人笑中带泪。我们当时都缺乏对漫画和喜剧片的研究，但从实际中所看到的电影如卓别林的喜剧片和劳莱·哈台的滑稽片，对它们的优劣高低是有所认识的，我们自然选择了前者，作为我们剧本和影片的基本格调。法国电影评论家兼电影史家乔治·萨杜尔论及卓别林的影片时说："卓别林的影片是唯一既能为最贫苦阶级和最幼稚的群众所欣赏，同时又能为水平最高的观众和学识最博的知识分子所欣赏的影片"（见《世界电影史》151页）。用我们的话简单地说，就是"雅俗共赏"。现在看来，我们的选择和理解是对的。其实，张乐平的原作漫画《三毛流浪记》就具有上述特点，我们的剧本和影片只要在原作基础上加以发展和再创造就行。我们搞分镜头剧本时就是抱着一本《三毛流浪记漫画集》反复揣摩，同时浮想联翩，进行写作的。

《三毛》漫画是从三毛在上海街头流浪开始，我们写三毛的出场就是从垃圾车中跳出。一个老年清道夫从上海习见的小街上，冒着晨雾，拉着一辆垃圾车，懒懒地走来，他走近一个垃圾箱，将附近成堆的垃圾用一把大铁锹铲进垃圾车里，不料三毛却从垃圾车里拱出，清道夫吓了一跳，正待责骂三毛，三毛却已睡眼惺忪地从垃圾车里跳出，悻悻地走去了，清道夫不禁哈哈大笑。这就是剧本开场三毛流浪的第一个形象。接下来第二个形象是饥饿难熬，再就是谋生乞求，闹了一连串笑话，但是笑中带泪，三毛的遭遇处处使人同情，三毛的性格也充分显示出来了。前面谈到漫画和喜剧的某些共同特点，还有一点比较更重要的就是人物性格和环境（主观和客观）的矛盾，这是更基本，更起决定性作用的。

三毛的性格是倔强的，正直的，聪明伶俐，机智活泼的，他想吃熟食店里的肥鸡、填填饥饿的肚子，却挨了弹簧门一屁股，跌倒在街上，他爬起来，气汹汹地对店伙说："我不饿！"他走过食品摊，满目都是美味的食品，他想吃没有钱买，只好闭起眼睛，装做没看见，可是美味食品的印象却在头脑中盘旋！他偶然发现地下有一个肉包子在打滚，他急忙捡起，不料被迎面驶来的汽车撞倒在地，还被汽车喷射了一脸油灰！他再拾起地下的肉包子，正要送进嘴里，却又被迎面而来的狼狗所吓退，原来这是狼狗的主人扔过来喂狗的食物，三毛只好将肉包子抛进狼狗的嘴里！他看见许多儿童抢着卖报，他也捡了一张赶紧叫卖，不料这张报纸却是过期的，没有捞到钱，没有买成食物，反而挨了一顿训斥！……如此等等。三毛总是不走运，和环境不协调，他虽然聪敏伶俐，机智顽强，但作为流浪儿，就不得不到处碰壁！然而他对于碰壁并不灰心，他还是顽强地流浪着，生活着。

表现三毛的倔强和正直，以下几场戏比较突出：他勇敢机智地夺过饭桶，饱了肚子，再和对方搏斗，战胜众流浪儿童；他推黄包车挣来的钱，不甘心受流氓小老大的剥削，宁可挨打，也不屈服，他被迫当扒手，发现扒来的钱包里都是当票和药方，还有几个零钱，他不忍心要，退还了失主，为此又遭了同伙的一顿毒打；他被富人买来当义子，生活极其富裕，可是他仍不忘众流浪儿童，在他的命名日盛典中，暗将众流浪儿引进富人家，大吃大喝，当贵妇发现众流浪儿童，驱赶他们时，三毛就带领大伙大闹富宅，吓得贵宾走投无路，气得贵妇贵夫上气不接下气！最后当主人要驱逐三毛时，三毛毅然脱去全身披挂，竖起三撮毛，将衣物全部抛掷给主人，扬长而去。这就是三毛的性格。三毛的形象至此已

130

达到顶点，他是既可笑，又可爱的。

三毛的机智最突出的表现是在他被迫偷衣料，逃脱门警追捕的一场。他在百货商店里狂奔，突然站立在一个儿童模型身旁，随手将模型的帽子戴在自己头上，盖住了三撮毛，俨然装着也是一个儿童模型的样子，骗过了警察，这个细节是十分有趣的。

《三毛》全剧还有一场重点戏，那就是庆祝儿童节，童子军——流浪儿大游行，那是我们为了将喜剧推向较高境界而精心安排的。

儿童节，童子军大游行，大街上广播喇叭里响着："儿童是国家未来的主人翁，我们要爱护儿童，尊重儿童"，童子军的队伍整齐地行进着。三毛看得出神，不禁随着童子军的步伐在鼓号声中原地踏步，接着不自觉地混入童子军队伍，竟然也英勇豪迈地大踏步前进！众流浪儿看得乐了，不料一个肥胖的童子军教练，却象老鹰抓小鸡似的一把将三毛揪了出来！原来象三毛这样的流浪儿是没有资格参加游行的！接着场面一转，三毛高举麻袋片，领着一群流浪儿，敲打着破碗破罐，模仿着童子军的行列，耀武扬威地游行起来，直到最后被警察的棍棒打散。这场戏从童子军大游行变为流浪儿大游行，是对旧社会的一场辛辣的讽刺，这是喜剧的精华，是三毛性格发展的重要契机，我们在摄制上也是列为重点的。

谈到摄制首先是主要演员的选择问题。三毛的扮演者，我们没有花多大气力就选中了昆仑的作曲家王云阶的儿子王龙基。王龙基当时年龄八、九岁，他个性坚强，聪敏活泼，外形同三毛有近似之处，而且，他过去曾因父亲失业、战争离乱，有过一段饥寒交迫的生活体验。我们找他来试镜头，一试便成功了。在拍摄过程中他很能理解导演要求并作适当

的表演，真可称为"天才"的小演员。

另外几个重要的配角如贵妇、贵夫、爷叔、爷叔妻、女教师等分别请林榛、杜雷、关宏达、黄晨、莫愁等扮演，都是本着漫画化和喜剧性的要求来选择的。其他次要演员和儿童演员也不例外。这里附带要提一笔的就是群众演员中我们请来了当时在沪的戏剧电影界的许多知名人士，著名演员如赵丹、黄宗英、上官云珠、莎莉、朱琳、朱莎等二十余位，参加了三毛（汤姆少爷）命名日典礼。盛大的聚会给我们这部影片增色不少。

关于人物造型，我们是请著名化妆师辛汉文同志设计，主要是三毛的形象必须和漫画吻合。辛汉文在三毛的脑袋上贴了三撮毛，脸上贴了一个圆鼻头，曾经有人认为这过分夸张了，但三撮毛和一个圆鼻头是三毛的形象特征，为了漫画化，我们决定大胆使用了。至于分寸是否恰当，当然还可以研究。

其他几个人物的造型也作了适当的夸张，如贵妇的爱娇，贵夫的愚蠢，爷叔夫妇的流气，女教师的古板等，结合演员表演和服装设计，在造型上也赋予他们以一定的特点。

这部影片的摄影开始是朱今明同志，后来因朱另有任务，改由韩仲良同志继续拍摄，他们两位摄影师的格调基本上是统一的。

美工是张汉臣同志，张是一位经验丰富的老美工师，他为贵妇家大厅所设计和制作的模型接顶是出色的。

回顾《三毛流浪记》影片的创作，它之所以取得一定程度的成功，主要原因我认为在以下几点：一、抓住了漫画化和喜剧性的艺术特点，对喜剧片的艺术形式作了认真的探求；二、着重人物性格的刻画，通过人物性格的矛盾冲突体

现人物形象；三、在技术上放手使用各种表现手段，在表现形式上比较生动活泼，四、我们都是初出茅庐，没有包袱，敢于探索，敢于创新，因为从漫画到电影，这还是第一次。

影片存在的缺点和问题，今天看来一是有的场景有些流于俗套，不够新鲜；二是结尾象是硬装上去的尾巴，画蛇添足。这一方面是由于经验不足，既是"处女作"就在所难免；另一方面是由于面临着上海刚刚解放，政治热情很高，在艺术处理上就不够严谨；这是应该引为教训的。听说在香港和南洋一带放映时把影片结尾剪掉了，这在艺术上倒不失为是一个明智的办法。

《团结起来到明天》

摄制《团结起来到明天》——一次重大的试炼

○ 张小望探（饰杨白）妹阿影

○ 工能让商张小舆（饰来周）记香委薰

摄制「團結起來到明天」一次重大的試煉　導演 趙明

「團結起來到明天」影片的攝製，在我們離開了老解放區的攝製工作開始了，首先，演員們半數來自老解放區的演員雖是攝影場的「老手」，但如何演出對電影業務不熟悉，新解放區的演員也是不熟悉的。幸虧在進入攝影場之前，演員們都進行了一個時期的工廠生活的體驗，而在正式攝製、甚至試鏡頭之前都舉行了一個先期的排演，這樣開拍不久就基本解決了這種不熟悉不平衡的狀態。比如飾演工人領袖、黨支部書記張世芳的孫掙同志，由於她在業務上的鑽研農兵的戲也是不熟悉的。

和演員同時期的工廠生活的體驗，而在正式攝製、甚至試鏡頭之前都舉行了一個先期的排演，這樣開拍不久就基本解決了這種不熟悉不平衡的狀態。比如飾演工人領袖、黨支部書記張世芳的孫掙同志，由於她在業務上的鑽研，她是第一次上鏡頭，但在攝製過程中，由於她在業務上的鑽研和角色的正確把握，與這同時她也逐漸掌握了技術。白楊同志飾演女工羣的正確把握，與這同時她也逐漸掌握了技術。白楊同志飾演女工羣衆中的工人羣衆的積極份子，她誠懇地體現了成長中的工人羣衆的典型，雖然戲的份量不算太多，但她生動而趨向樸實的演技也付與角色以適當的色彩。

影片中的幾個重大歷史性的鬥爭場面是我在攝製前所最感憂慮的。這些場面——不是實事的歷史事件，如果表現得不真實——那是會減低作品的說服性的。我誠心感謝參加這些大場面拍攝的工人們，學生們，和解放軍同志們！他們敷百數千的從工廠、學校、兵營同到我們攝影場來，用他們切身體驗過的戰鬥經歷，偉大的鬥爭熱情和忘我的服務精神，爲我們的影片增添了不少光輝的特質。工人兄弟姐妹們常常拍完了通宵的夜工還來幫我們拍戲，解放軍同志一會見扮演我軍，一

「團結起來到明天」這影片敘述了具有光榮歷史傳統的上海工人，在中國共產黨英明領導下，和國民黨反動派進行英勇智慧的鬥爭，經過艱苦曲折的道路，終於配合解放軍，解放了上海。因此影片的主題是宏偉的，——它企圖表明：「工人階級過去在艱苦的環境下，既能夠依靠黨的領導，團結一致，堅持鬥爭，取得了勝利；今後在黨和人民自己的政權領導下，也一定能夠克服困難，建設起我們人民自己的國家。」影片的內容是豐富的，——它環繞工人鬥爭的中心，同時還敘述了波瀾壯闊的學生運動，敘述了民族資產階級的覺悟和奮起，敘述了蔣美匪徒在我人民解放軍和廣大人民的打擊下的分崩離析。更重要的是敘述了蘊含的一般電影的製作規模上來說，都是一次重大的試煉。也祇有在人民政權的領導上的一系列的微妙問題了。這些，在目前中國才敢這樣嘗試。

劇作者黃鋼同志寫作這樣嚴重主題的劇本是夠大膽的，我被這工人階級偉大的革命英雄主義所感召，接受了這部影片的製作。經過相當長期的同劇作者在一起對劇本的鑽研和有關材料的搜集與研究，靠了上海市委和總工會的直接指導以及各級工會實際工作同志的懇切幫助，同時也靠了我們攝製組內部以編、導、演、爲中心的緊密合作，我們用集體的力量訪問、調查、修改、討論、再修改，解決了當

张世芳（孙琤饰）和特务头子周高明（阳华饰）。

令见扮演敌军，那种高度的纪律性和责任心，更保证了我们许多困难场面的顺利拍摄。而供给我们拍摄主要外景的纱厂方面，更给与了大力的帮助。这里我还要特别提起的是演员同志拍摄电大场面时，他们对这部影片的贡献是慷慨得惊人的。这里我还要特别提起的是演员同志们发动"反美扶日运动"一大场面时，临场帮助指挥，如拍摄外滩一大场面时，两千有组织的学生队伍和数以百计的伪警和骑兵，和无数临时聚集起来的路人观众，就都在以主要演员为骨干结合全组工作同志组织起来的指挥纠察系统下，一一迅速地摄入了镜头。

在摄制这部影片的工作当中，我曾企图扫除过去从美英毒素电影中所可能感受到的不良影响，可是实在说，我今天的能力还不能从具体的作品中辨别我这一次的努力究有多少收获？我希望一切环绕主题，能以朴实、清楚、有力的表现方法透过工人的英勇斗争和党的英明领导把剧作的主题思想袭达出来，能给今天的

观众一点有益的鼓励。我不希冀作空洞的形式技巧的玩弄，或限于自然主义的细节的追求，我宁可失之於"粗糙"，也不想失之於"雕琢"，因为影片叙述的是万千群众的翻身大事，是工人阶级及其政党和广大人民一起为自由幸福而门争的史蹟，它需要有与这相适应的雄伟的气魄和粗犷的笔触，而这正是我所缺乏的。

现在影片经过几番修改，和观众见面了。"大众电影"编者一定要我写些心得，我祇好作如上的坦率的自白。我想这是一次重大的试炼，它距离成功还很远很远，但年青的人民中国的电影还祇通开了万里长征的第一步，在它的前面，正开展着无限广阔的远景，─—伟大的祖国的命运和人民的命运，关系千百万人的生活、祖国的命运和人民的命运，在今后更多人的不断的试炼下，尤其是在党和人民政府的培植下，在人民群众的热烈支持下，随着整个社会生活的发展，一定有它辉煌的成果。我们祇有加倍的努力！

独立拍片第一部：《团结起来到明天》——一次重大的试练

四、独立拍片第一部：《团结起来到明天》——一次重大的试练

1949年10月，我被调到北京中央电影局，参加了一段学习就接受了在上影厂拍摄一部影片的新任务。这部影片是由老区来的黄钢同志编剧，剧名《团结起来到明天》，是写上海工人运动对敌斗争的，规模相当巨大，我抱着全国解放时极高的政治热情和工作愿望，不计成败，就带着本子和副导演万鑫同志一同，来到上海电影制片厂开始进行筹备了。

在筹备伊始，剧本经过上海市委和总工会负责同志审阅，除了得到很大的鼓励之外，还发现一些缺点和问题，需要进一步修改和加工，这些缺点和问题都带有方针性、原则性，非在剧作上加以解决不可。于是便在上海党和工会领导同志的关怀和指导下，发动全组主要创作干部（这时演员已经陆续备齐），结合深入生活，投入剧本的修改工作，运用集

133

体的力量，分别作社会调查和个人访问，搜集材料，研究方案，供剧作者与导演集中参考，进行修改。这项工作花的时间只有半年之久，大家不辞辛苦，接触工人及其干部至少有百名以上，成效是相当可观的。

黄钢同志在《谁是真正的创作者？——给工人观众的信》一文中写道："……如果没有上海市总工会以及沪东、沪西党委对于此剧采访中的协助，如果没有中纺十二厂、中纺一厂，以及申新九厂工人负责同志对于我们在了解材料中和导演、演员体验生活中的帮助，如果没有以上三厂和其它很多工厂的工人同志们对于我们提供了许多丰富的、系统的、切身经历的斗争生活的材料，怎么能够想像，会有此剧的创作呢？"实际上上海工人阶级是实际创造并参与创作这一剧作的主人。至少在剧本题材的思想政治性和剧情与某些细节的真实性上是如此；而这一切都离不开上海党在地下时期和解放初期的英明领导。

这部影片的摄制，对我们新解放区的电影工作者是一次重大的试练。影片题材重大，它叙述了具有光荣历史传统的上海工人，在中国共产党英明领导下，和国民党反动派进行英勇不屈的斗争，经过了艰苦曲折的道路，终于配合解放军，解放了上海。影片的主题（最高任务）是宏伟的，它企图表明：工人阶级过去在艰苦的环境下，既然能够依靠党的领导，团结一致，坚持斗争，取得了胜利；今后在党和人民自己的政权领导下，也一定能够克服困难，建设起我们人民自己的国家。影片的内容（剧情）是丰富的，它环绕工人斗争的中心，同时还叙述了波澜壮阔的学生运动；叙述了民族资产阶级的觉悟和奋起；叙述了蒋美匪徒在我人民解放军和广大人民的打击下的分崩离析；更重要的是叙述了党的领导上

134

的一系列方针、政策、策略问题。这些，无论从政治思想上和摄制规模上来说，都是一次重大的试练；特别是对于我这样一个政治、业务水平都比较低的新手，更是一次严重的考验。

在紧密依靠各级党的领导和工人同志以及摄制组内部以编、导、演为中心的密切合作之下，剧本存在的问题是逐步解决了，可是在创作过程中，对某些创作问题，编导却很不一致。如在人物塑造上究竟是以工人领袖张世芳为主还是以工人积极分子彭阿妹为主的问题，曾经争论不休，相持不下。我们二人当时都写信请示了中央电影局艺术处负责人陈波儿同志，她给我们作仲裁，以明晰的思想和娓婉的笔调指出了这部影片应当以张世芳为主，这才解决了问题。这个问题说明我当时的认识还相当幼稚，还没有充分理解党的主题和党员形象的重要意义，但组织观念是有的。

在摄制工作上首先遇到的难题是，演员们半数来自老解放区，对电影业务不熟悉，新解放区的演员虽是摄影场的"老手"，但如何演好工人形象也是不熟悉的。幸亏在进入摄影场之前，演员们都进行了一个时期的工厂生活的体验，而在正式摄制甚至试镜头之前都举行了先期的排演，这样开拍不久就基本解决了这种不熟悉不平衡的状态。比如饰演工人领袖、党支部书记张世芳的孙铮同志，她是第一次上镜头，但在摄制过程中，由于她在业务上的钻研和对角色的正确把握，与这同时她也逐渐掌握了技术。白杨同志饰演女工群众中的积极分子，她诚实地体现了成长中的工人群众的典型，虽然戏的份量不算太多，但她生动而比较朴实的演技也赋予角色以适当的色彩。其他几个配角如饰演彭小妹的李明，饰演老方的铁牛，饰演小张的张雁，饰演杨发娣的周伟等都比较称职，特别是几个反面人物都是很老练的演员，演

来各有特色，可惜工委书记的饰演者，由于剧作和我们导演处理的不当，没有收到应有的效果，这是我们全片在人物塑造上最最失误的地方。

影片中的几个重大历史性的群众斗争和战斗场面怎样拍好，是我们在摄制前所着重考虑的问题。这些场面都是采自真实的历史事件，如果表现得不真实，那是会减低作品的说服性和感染力的。我衷心感谢参加这些大场面拍摄的工人们，学生们，和解放军同志们！他们成百成千的从工厂、学校、兵营开到我们拍摄场来，用他们切身体验过的战斗经历，伟大的斗争热情和忘我的服务精神，为我们的影片增添了不少光辉的特色。工人兄弟姊妹们常常作完了通宵的夜工还来帮我们拍戏，解放军同志一会儿扮演我军，一会儿扮演敌军，那种高度的纪律性和责任心，更保证了我们许多困难场面的顺利拍摄。而供给我们拍摄主要外景的纱厂方面，特别是申新九厂，更给予了大力的帮助，他们对这部影片拍摄的贡献是慷慨得惊人的。例如敌军铁甲车为了镇压工人斗争，撞毁铁门和水泥门柱的场面，由于九厂负责人的建议，就是采取用实景真干，让铁甲车直接撞毁真正的铁门和门柱，冲向厂内千百个工人群众！这里我还要特别提起的是许多基本演员同志拍摄重大场面时，他们事前帮助发动群众演员，临场帮助指挥，如拍摄外滩"反美扶日运动"大场面时，两个有组织的学生队伍和数以百计的伪警和骑兵，还有无数临时聚集起来的路人观众，总数不下五千人，就都在以主要演员为骨干结合全组工作同志组织起来的指挥纠察系统下，一一迅速地摄入了镜头。这场戏的镜头数，经过剪辑有三十余个，化了一天半时间，断绝交通，用四台机器同时进行拍摄。摄影师李生伟同志亲自掌握一台手提摄影机，在混乱的人群——

136

骑兵和学生群众中，近距离抢拍了一组惊险镜头，为这场戏增色不少。另一台摄影机在高楼俯拍的镜头也比较出色。此外，在现场维持秩序的军警和交通运输部门同志的紧密配合，也是值得称道的。

关于影片的艺术处理原则，由于自己经验不足，在摄制前曾审慎地决定：一切环绕主题，以朴实、清楚、有力的表现方法透过工人学生的英勇斗争和党的英明领导把剧作的主题思想表达出来。在表现形式上不玩弄技巧、或限于自然主义的细节的追求，宁可失之于粗糙，也不想失之于雕琢，因为影片叙述的是万千群众的翻身大事，是工人阶级及其政党和广大人民一起为自由幸福而斗争的史诗，它需要有与这相适应的雄伟的气魄和粗犷的笔触，而这正是我的缺限必需努力追求的。我记得在摄制组的创作讨论会上，我曾经阐述过这一点。

经过四个月的紧张劳动，又经过几番修改补拍，影片终于在1951年初春和观众见面了。当时我在"新片展览月"的一篇文章中写道："这是一次重大的试练，它距离成功还很远，但年青的人民中国的电影还只迈开了万里长征的第一步，在它的前面，正开展着无限广阔的远景，伟大历史的主题，动人心魄的主题，关系千百万人的生活、祖国的命运和人民的命运的主题，在今后更多人的不断的试练下，尤其是在党和人民政府的培植下，在人民群众的热烈支持下，随着整个社会生活的发展，一定有它辉煌的成就。我们只有加倍的努力！"现在距离《团结起来到明天》拍摄的年月已经四十年，个人努力的结果虽很微小，但整个国家电影事业的发展与进步，却取得了辉煌的业绩，许多重大题材（包括现代题材与历史题材）的影片以及题材虽小，意义和成就却十分

137

巨大的影片，已经脍炙人口，甚至已誉满国外。这证明我们当年所看到的远景，不是虚幻，而是现实，这很值得我们大家自豪。不过也要看到，我们今天的成就，距离全国人民和世界人民的期望还很远，还要作不断的努力！

关于《团结起来到明天》影片的缺点和问题，在样片修改中和影片完成后，经过各级有关领导审查和群众鉴定，已经明确的有如下几点：一、群众场面强，人物形象弱；二、正面人物呆板，反面人物生动；三、表现群众成功，表现领导失败，特别是工委书记的形象不真实，不亲切，是影片最主要的缺点；四、表现护厂斗争不如表现罢工斗争有力；根据这四点，可见影片的缺点和问题很大，而成就是极其有限的。可是领导和群众包括国外群众，如在捷克斯洛伐克举行的国际电影节和工人电影节上，为什么当时还对这部影片表示极大的欢迎和热情的鼓励呢？主要是从政治上肯定影片题材和主题的重大意义，而且这是全国解放后第一部正面描写工人运动和群众斗争的影片，而且规模比较宏大，是值得赞扬的。在剧本创作和修改阶段，上海市委领导曾这样鼓励我们说："你们的工作是有意义的，这是在我们电影艺术上，为上海工人作的第一桩事情；今天，这样的创作，还是在摸索之中，因为你们没有参加当时上海的斗争，……你们已经用了很大努力作这工作，象这样写作困难的题材的作品，我们不能要求它一开始就有百分之百的完善，只要政治上没有主要的错误，大体上能真实反映现实，就可以了。这样搞出了这部作品，走了第一步以后，剩下的问题就可以为以后这一类影片去吸取经验教训，好逐步提高改进。"象这样恳切的懋勉和鼓励，对于我们真是极其宝贵的鞭策。

这部影片在艺术上之所以存在如此众多的缺点，概括起

来说，编导缺乏生活是主要原因。首先剧本基础薄弱，没有提供丰富深刻的人物形象，剧本素材都是从调查访问和有关文件中得来，缺乏第一手的感性材料，如工委书记这个人物就是一种概念化的虚构，缺乏生活依据；加上导演处理的不当，将他置身在一个大型的钟表公司里，脱离群众，脱离实际，主要靠听汇报，发指示，指导群众斗争，这就造成严重的不真实。另外，张世芳这个人物表现得比较单调，比较干巴，缺乏多方面的性格刻画，其他工人形象也比较一般，比之某些反面人物，就较为逊色。在导演处理上，我的主要问题是思想上满足于纪录性，只求正确，不求形象深刻感人，重视群众场面，抓雄伟的气势，但缺乏足够的驾驭重大题材的创作组织能力，以致影片的情节结构上有些失去均衡，总之是不完善，不成熟的。

在影片后期工作阶段，对修改方案，曾得到党中央宣传部门负责同志的关怀和具体帮助，这对于保证影片在政治上基本正确是重要的因素。

影片完成后，参加了当年在捷克斯洛伐克举行的第六届国际电影节和工人电影节展览映出，一般获得好评。这对于促进国际交流，使国际上特别是兄弟国家增加对于中国的了解，是起了一定的作用。

《铁道游击队》

电影文学剧本《铁道游击队》（五稿）

六、煤車上、鐵路上（煤車型外景搭景夜）

一列煤車從棗庄中兴煤鑛開出來，在夜色里前進。

列車經过附有电網的煤鑛圍牆，經过逼說鬼子尚崗哨的車站，經过一座挂有日本太陽旗的碉堡，就馳進原野了。

这时，在急馳的列車上，從颤抖的車身兩边，爬上來几条黑人影，他們攀上煤車頂，用手推，用脚蹬，大塊的原煤，紛紛的抛向車外。

另一节車上，看守煤車的日本鬼子，正坐在煤塊上，整理被風掀开的大衣，忽然發現煤車上的人影活动，急用手电筒照射，一道雪白的光柱，正照着小坡年輕的、帶有几分稚气和驚恐的面孔，小坡忙把头一低，只听到"磅"的一声射击，子彈从他的头頂飛过。

手电的光柱在煤車上交縱的射來射去，有时迎照着彭亮紫色的臉臁和魯漢黝黑的面孔，"子彈在低空里呼嘯。兩边的鬼子向这里集攏。

一个鬼子向小坡扑去，被彭亮用煤塊砸倒，另一鬼子又向彭亮扑來，魯漢罵了声"奶奶"用煤塊向鬼子砸去。

彭亮向小坡，魯漢低叫着："快下！"

他們正要下車，列車"鳴鳴"停下。

彭亮和魯漢從車的兩端很快的沿着抓手和脚蹬跳下來，小坡下到一半，褲角被車的机

（日本人在坊 不开枪打！）

— 1 —

你留在路基上，这时守军上的鬼子端着刺刀向他扑来，他急忙放了一枪，从草上跳到路基下，然后爬起来，看着彭亮、鲁汉向西北跑去。

小坡喘息着，跑向山坡上的松树。

刘洪憋足气喘着绿色在窗后，他紧瞄着小坡的情景，用大拇指把匣子枪的大机头扳开。

小坡跑到松树边，由于疲劳，突的扑跌在地上。刘洪忽的窜出来，用有力的左臂把小坡抱在腋下，右手提着匣枪，迅速的转过一个山角，在一丛灌木下的大石下，隐蔽起来。

一道电光照来，刘洪有力的眼睛和黑色的枪口，在对外瞄视着。

鬼子在松树四周搜了一下，向远处打了一阵枪，就回去了。

小坡伏在刘洪的膝上，刘洪抚摸着小坡的头发，低低的叫着："小坡！小坡！"

甦醒过来的小坡，抬头望着刘洪的脸，怔了一下，他满脸的惊愕，马上消散的显起来，他兴奋的叫着：

"洪哥！是你么？"
"是！"
"你回来了！"小坡握着刘洪的手："你，自从你跟游击队进山以后，我真想你呀！"
"你还有点长高了！"
"你还进山里么？这次走，可要带着我，我现在生活没办法呀！"
"我不回去了！"
"真的吗？那太好了！咱们那的人，都很盼望你回来呀！这些时孔家也困难了，有家难处，我想到……你既然回来，你看咱们干吧，大伙都眼你干！"
"放心，有你们干，就是！"

刘洪拾枪又别进腰里，和小坡从大石下走出来，他们向紧在草站后边的陈庄走去。

在走的路间，刘洪问小坡："王福现在家作什么？"
"他前些时从山里回来，和大伙扒了几次鬼子的军车，现在混造军站给鬼子捧小草。"
"好，今晚咱找死询他家里去。"

刘洪和小坡从一道缓坡上跑进一个空院子，院子中央有个小露滩，烘柴旁有人在烘焙，这院子里烟雾腾腾的。

刘洪低低的招啬着小坡无池在燃烧的小窗。

"谁？"
"我，快开门！"

门开了，刘洪和小坡通去，王福再把门关上。

鬼子的骑兵从他们屋后的街道上奔驰而过，远处响着枪声。

王强说："这太好了，我就不愿再调单拍上去跟鬼子进小学了，老弟，你说了，我过去在山里当队长，现在在鬼子脚底下当起老头了。"

刘洪说："不过跟面金得暂时在村上，多了解敌人的情况，使队伍组织起，你再回来不迟。为了任务，要忍耐吧。"

王强愤愤的说："是啊，要不是为了任务，我跟你回下去，每天和鬼子打交道，心里真不是味！"

正说话间，突然听到外边有急促的脚步声，一群鬼子骑兵从炭屋上空飞过。

王强忙把灯吹灭，对刘洪说："我去看看动静！"

王强俯在栅栏门边，外边有人在墙上用石头敲出了三下，王强重重的回了下，外边又还了一下，王强脸上的紧张神情缓和下来，他慢慢的把栅栏门拉开，彭亮和鲁汉进来，王强忙又把栅栏门关上，急问：
"怎么这么晚才来啊？"

彭亮发愁的说："小坡丢了。"

王强笑着说："真是这样么？不……"

鲁汉放松王强的手，低低的但是愤愤的说："我恨眼看着三个鬼子追着他还说不会理。"

彭亮也在说："我们找了半夜，都没有下落！"

王强在夜色里眨着眼，依然领笑的说："啊！是这么会事啊！"

鲁汉不满的说："你再别不紧不慢了，这不日子司怎么办呢，你尽说老洪来了，怎么现在还不来呢？"

王强说："是会来的，且慢慢再说吧！"

他们走同屋里，王强按着刘洪了火来，哄亮的灯照着里别，出现在彭亮、鲁汉的面前，同人为刘洪的突然出现惊住在那里。

王强在势劲的笑着说："怎么样？我没说错吧？！洪哥来到了！"

彭亮和鲁汉同刘洪的跟前，拉着刘洪的手真挚、激动的说："老洪，你可回来了！真是我们的想你了！"

刘洪说："是我回来了，哈哥见面我们又在一起生活了！"

彭亮说："今晚小坡也丢子捕了，真是他在，看到你该多高兴啊！"

这时小坡正像在刘洪习的身影里，听到彭亮的话噗嗤笑出声来，刘洪往旁边一闪，露出了小坡，惊笑的彭亮、鲁汉约同的喊出："小坡，你怎么逃出来了呀！"

小坡说："是洪哥把我救出了！"

大家都坐在一条炕沿等的书桌周围，每个人的眼睛都望着刘洪，彭亮为首说：

"这生活再忍不下去了，你同等带我们干了吧！"

鲁汉用拳头捶着大腿受活刘洪激动中的衫，说："老洪，也难我，支枪吧，这样偷偷摸摸叫鬼子继续这里想活，有了枪咱去他个你死我活！"

小坡在旁笑着看刘洪说："洪哥！看你可别怎么了给我支呵！"

王强对大家说：「听我说吧！」大家静下来。
刘洪说：「是的，我们要活，就得和鬼子战斗！秘密的同志是组织起来……」

三、打洋行队（6）（？）

鬼子小队长，头上裹着绷带，立正站在冈村队长面前，冈村怒视着他的部下。
「你的头怎样了？」
「叫小鬼打的，可是我……」
「笨蛋！」冈村打断了对方的申诉，怒吼着，「你应该学会动脑筋，这些人抗军在
火车上面像会飞一样。」
小队长：「是的，这里是一群飞虎队！」
冈村：「你要把铁路沿线上丢清楚！架起草后巡逻，加强警告，明白了么？」
小队长点头会意：「明白了！」

一列火车的尾部在夜影里渐渐消远，铁路同侧有着黑色的人影，在清理着刚才火车
上掉下来的物资。大家正在照顾搬运着一批中国人，同铁路后边的兵营走去。
冈村指着钉在木椿上的中国人叫一群热狗扑欧——阵阵哀号声由军营的厨房里，王强孪
着号梅，从铜丝网外面望进去。他眼睛含着泪水，充满仇恨，鬼子巡逻队走过来，
他悄悄的溜走，向冈庄走去。

王强进了洪屋。这时刘洪正坐在火盆边，刘洪问王强：「车站上的情况怎样？」
王强：「敌人敌人开始抓我们队叶的人了，我们这些人都暴露得差不多，是有危险的
敌人马上就会冲到冈庄！」
刘洪摇着眉头在伍的说：「山里指示我们马上搞队叶的掩护！」
王强眨着小眼说：「用什么掩护呢？」
刘洪望着门外的丛林，正在沉思……

三、布置的计画（7）

大清晨，冈村带着鬼子气呼呼的在月台上来回走动，特务队整装待发。
冈村向摸三指比叫嚣：
「马上出发搞围庄，把没有队叶的游民都给我抓起来！」
一队了鬼子带着刺刀，越过军站站庄之间的小街，向围庄扑过去，鬼子小
队长带着他的小队紧进搜的街道上边喊喝的，正吆吐吐吐的喊着。

他们的两边写着斗大的黑字：

「义合烧锅」

人们的叫骂声，推着挤着拥挤来买酒。

伙计拿着大秤杆，在小山一样的烧锅边发货，一句话要喊好几遍，嘴里嘟囔着：

「二百三……二百五……」

刘洪站在柴垛前，在抽着烟，不住的向熟识的人群打着招呼：

「郑掌柜！常来照顾！」

这时老王头正在小炭屋里告诉同伙喝酒，猜拳，浓烈的酒味，随着猜拳行令声涌到屋子里。

鬼子小队带着几个鬼子进来了，刘洪忙点头微笑，像待客人似的，伸手向小炭屋引让：

「太君！快到屋里喝酒！」

王头听到外边的动静，忙陪酒离席，由了炭屋，一见小队长，殷勤故作热情的说：

「太君来了！你要看上我的朋友大大的，现在我的朋友开炭厂，请我喝酒，咱们来干！」

小队长的脸上的怒气消散，有了笑容，他推辞说：「我的公事的有！」

王头说：「喝了酒再去！」陪着鬼子一行，这才上来，拉着王头向小孩使了个眼色。

小孩忙去上烟，并划子洋火，为鬼子点上。

鬼子小队长坐下来喝了同盅，笑着说：

「你们良民的好，皇军的保护你们发的！」

大家可和小队长碰杯！

（以下切为内）（夜）

小炭屋里烟雾腾腾，灯光昏黄，刘洪把分成一打打的钞票，分给彭亮、鲁汉、小孩手里，一边说：

「别乱花掉，给家里多留点，作生活费用！」

鲁汉接过票子，最顶上点由苦焕甘来，他带诙笑的哈哈笑着对刘洪说：

「掌柜的……」

这个称呼把旁边的王头、彭亮和小孩逗笑了。小孩笑着说：

「你怎么这样称呼老洪啊！」

彭亮也说：「这样叫法真难听！」

鲁汉说：「我这就试着玩，咱们的生意这两天可真兴隆！」

刘洪脸的向着大家说：「别以为咱们这有吃的有喝的，就万事大吉了，弟兄万记着：我们这买卖是什么人开的，是怎样开起来的，忘记了这一点，我担保随时都会送掉大家脑子！」

听到这里大家的脸都严肃了，最后刘洪以斩钉截铁的口吻说：

「我们这不是商人，我们从来也不懂这生意经，咱边来到人的变！这样干，主要是对付鬼子！」

王头眯着小眼说：「老洪说的很对，可不能马虎！」

彭亮、鲁汉、小孩都七嘴八舌的说：「这同是正经话！」

"可不能忘記！"

"我們隨時都準備和鬼子幹！"

这时炭屋门一闪，冯老头进来了。刘铁馬上把他拉到身边，低低的問：

"山里的情况怎么样？"

冯老头說："現在敌人正准备向山区扫荡，为了襲你們馬上行动起来，司令部最近即派一个政委来……"

听說山里又派人来，刘铁和王福說："这太好了！"

冯老头又說："根据地馬上就要遭人反扫荡了，可是部队還缺快武器哪！"

刘铁以怀念山区的神情在低低的說："是啊，应該弄些武器送給自己的部隊！"說到这里他突的抬起头来，用鋭利的目光看着王福說：

"你在車站上注意一下，发現有武器可搞，咱們就搞它一批，山里需要咱們也需要！"

王福点头說："行！"

四、事站的仓（外）（夜）

夕陽西下。
王福和工友們在月台上装草。

四下沒有鬼子的岗哨。
他扛着一个細長稻捆，有两支鉄槍露出来，王福眼睛馬上发出喜悅的光輝。他身上像增加了力量，身子一踪，就跳到車上。他政許多沿草捆的旁边。

貨物司車关了鉄門，一边在車上纏鉄絲，打鉛斷，一边对王福說：

"推到三股道，跟晚上九点黑車掛走！"

王福眨眨眼，欢快的回答："好！"說和工人們推着裝完的草用車皮往西滑行。

五、多九街啥色（夜）

黎明的夜，寒风呼嘯。
繁庄站西路旁边，老涙躺在小饒裝里。
远处車站上有火車的叫声，鉄軌上映着蒙蒙一样的白光。渐渐白光的到来，鉄軌发亮乱乱的声响，顯然是火車开过来了。

刘铁把眼跟着机头的目光檢在虎視眈眈的瞪里。

火車带着巨大的轟隆声，像劳軍冲过来，礼軍裹卷出来的一朵朵烟霧罩住了从車底卷出的熱風，吹得稻捆紛紛旋轉，像是从地上坡拔起似的。刘铁像猎人一样躲藏在那里，眼睛直瞪瞪的跟着急駛的列車——一節，二節，三節……过去了。

当他看清后边只有两三节车厢了，他闪开窗景，蹿上络着，一边避着风，一边靠近铁轨的石子，只测骤后三四节车了。他闪过两节客车的窗部，眼望着透过来的尾部的旦車号，只见他身一缩手臂，闪电一样地抓住黄铜手，紧握数秒，身子像一只鹞子抽上去。当飞动的车身和激风迫使他的身子飘起的时候，他急迈右腿一脚踏在前一路，右脚落在后踏板上。

灯他的身子恢复了平衡。　　（大意事如外建物等）（闪海湾夹的速续特
他隐在脚踏板上，掏出了手枪，在向上男望客车上的动静。

军门里边的小走廊里，一个鬼子兵披着披肩，正来回踱着，军外寒风飕飕，他缩着身圆，用来回走动来热绚寒冷。

刘洪把枪又塞回腰间，从客车尾部跨到铁闷子车身的一角棱上，身子成大字形，搞着冰冷的軍身。

他的手树着铁钉，他的脚跺在寸把宽的搞槽上，顶上的骨筋正与大的井住下流。

脚下的车轮在磷磷鸣响，敌风扮着他的衣服，像是把他抬起词軍底份身除骨，他挣扎着，身形从「大」字到「一」字，从「一」字再到「大」字，慢慢向右边军门边够动。

摸到拉铁门的把手了，全身疑绿松，从縣勺由老虎钳一卡的真铜斯祖钳线。

他拉住铁门把，用脚跨門都在征力一拉，铁门裂开了，造这边，他鑽進這，鎖門口的机抢草搞得同。他用脚一蹬草捆级搞出去。

接着他又抓住一个草捆搞出去。

一捆，两捆……

木箱也搞出去。

大机车长鸣，军要進王辆的了。　大意待过（的过外要）（假）

刘洪从車上临下了，他站在霜路上。

他急往同踏路走了，在路边上找到木箱，起來又找到草搞就睡腹下。

前边有黑影。「拍拍」刘洪击掌。

「拍」「拍」小孩回古两声。

小孩江着一个草捆和一个木箱向刘洪走来，一見刘洪就米奋的低說：

「洪哥、都是檢到一！」

「小声点！」

不一会，儿亮，登齐也訪紅着草捆和木箱走过來。魯廣一見老洪就說：「看武器，令后該和鬼子干一場了！」

刘洪說：「这是不能久待，馬上到同边去。」

他们走出一街地，在一个小澤里停下。

刘洪坐遥小溝，他掏出一支烟，吴小孩遞着火光点着，小孩看词他一口氣吸了半截，才知道刘洪確实很疲勞了。

突然從聚處軍站那里射來一道自光，一阵突然聲，一个鬼子的巡路兵托牛开來了。

高村和五六个鬼子坐在车上，上边架着机枪，他限燈向着这一帶侧掃著，只是一發现人影，就用机枪扫射过去。

刘铁把讯(信)递给梁在滑沿上，向于军跑摧……

六、东北多（？）（夜）

冈村必恭敬的立正站在他的公司的办公桌前，小林讶队长在狠狠的申斥冈村：

小林："你知道么？梁在是军的屯兵基地，现在天皇就队正在由动员围攻鲁南山区，在这后方却经常发生事情，你的特务队，污辱了皇军的尊严！"

冈村村："最近我正加紧军上军下的警备，清查户口，已侦察出些根柴……"

小林："这是洞彻的，你要主动起来……"

影苑和小坡在傍晚的街道上，杂在人群里走着，一队荷实弹的鬼子列队而过，突然一声响哨，鬼子回头散开，包围着行人，进个人搜查。

两个鬼子走到影苑和小坡跟前："良民证！"

影苑和小坡从腰里拔出手枪向鬼子打去，两个鬼子应声倒下，他们转身跑，鬼子打着枪追出去，他俩边跑边打，拐进一个小巷里，在夜影里不见了。

夜半屯工人诞了，深漾的通过为鬼子把守的大门，走回家去，鬼子握着刀。

黄好在进行搜查，一个经搜查后，放敌跑去了。

鲁广粟在人群里，黄好真视他，一旅走移，拔出手枪一撞将黄打闹，鬼子听到刀枪，刽他，在枪声中，人许敌散，黄粟在纷乱的人许中跑进去。

黎明的军站上一片混乱，鬼子死尸的抬柴，一辆汽车从举行的门口抬出来。

在还没清晨暮重的夜的街道上，鬼子的兵在挑鹏，高藏鬼子的警备军，摩托车顶上架着机枪，也正发盈弛驰。

一辆摩托军过后，刘铁王瑶、小坡等人身上着着血迹，提着枪从夹道呈尾起来，又段另个异胡同里，刘铁对影苑和鲁广说：

"梁在一程目示大，咱份两路辞出去！"

他们分尚段邀融影量。

七、医院的外（夜）

荚广的知院墙上几个异影一闪，刘铁、王瑶和小坡跳墙进院子里，他们靠词共蛋的灯光，异的摆着枪，悄悄的走过去。

王瑶低的对刘铁说："谁点的灯？"

刘洪把烟头扔到一边，灯下坐着一个穿农民服装的青年人，坐在那里低低的抽着烟，当这农民打扮者一听到开门的声音，目光相遇，刘洪和王强几乎惊叫了出来，他俩扑上去，象是拥抱起来一样，紧握着对方的手，也低低的但激热的说：

「李正同志！你什么时候来的呀！」

李正说：「我来了好一会了，是跟着老头子来的。因为有急事，他连夜又跟随城防的劳林瘦去了。这个女人颇能干，是我们一个可靠的关系！」

刘洪问：「山里部队怎么样？」

李正：「一切还好，只是最近敌人扫荡山区，根据地抗日军民遭遇大规模的反扫荡，生活比较苦些。」说到这里他用细长的眼睛上下打量了一下刘、王，幽默的笑着说：

「你们又去干好事了，是不是？」

刘洪：「是的，干了一下。」

王强把食指勾了一下说：「敲这么些鬼子！」

李正：「干得好！你们这些时干的好热闹啊！是的，为了配合山区的斗争，今后我们要在这里展开更大的战斗。」

刘洪：「山里的命令带来了么？」

李正：「我带来了。」说着他掏出信给刘、王，又说：「咱们又在一起战斗了！」

(空)

灯光下，李正坐在桌子旁边，刘洪坐在他旁边，队员们以各种姿式，坐在四周。队员中除了彭亮、鲁汉，还有其他几个队员。脸腋色都是严肃的。

桌子上放着账本、算盘，还有叠得一份份的钞票，这是分账的场面，也是开会的场面。

刘洪站起来说：「现在由李正同志宣布司令部的命令。」

李正从桌后站起来，拿着一张纸看着念了一下说：

「从今天起我们这支游击队」宣布成立，鲁南军区司令部命令：刘洪、王强为该队的正副大队长，李正为政治委员！」

李正把那张纸头放在油灯上烧掉，他又对队员们说：

「现在故人正在疯狂进攻我们的根据地，山里的军民正在遭受着日寇的三光政策，摧毁一切，烧光，杀光，抢光，我们应马上行动起来……」

听着山里的情况，刘洪、王强脸上都露出焦虑，苦涩的神情，队员中也引起来压制不住的对敌仇恨，鲁汉气愤着，他掏出烟袋，对刘洪说：

刘洪问：「你等什么？」

鲁汉正要点烟，李正拦住他说：「先等一等，李正在讲话。」

刘洪：「我急坏了，我要再干出去打鬼子的门！」

李正说：

"敌人叫嚣打得敌人溃不成军，和稻草人一样，这样反倒起到配合山里的反扫荡的作用。我们应该造成敌人的错觉暴露自己。我们要打，就要打得敌人不要紧闭打不得胜仗！"

正说话间，刘洪在窗栅栏边偷听的小孩，突然推开炭屋门探头进来说：

"敌人清查户口！"

李正马上坐下来，接着算盘来："算吧，乱啊。"大家也都抬起头说说笑笑，彭亮说：

"喂，房先生，我该分多少呀！"

李正一看说本五，摸了一下算体来说：

"你分三元五！"

"鲁汉计和七角酒钱，该分一元七！"

鲁汉同去接钞票。一阵剑声，阎村站在门口了，大家都商起来，男子叫把手仲起来，鬼子端着刺刀监视着人们。

每人都出示民证，闯村看了李正，彷佛特别注意他，闯村仔细的看着李正的良民证，口里念着：

"李正！管帐先生！"

闯村带着鬼子走出去以后，李正对大家说：

"我们现在已经是有武器的战斗部队了，这样赤手空拳的敌人搜查是危险的，我们要马上分散活动，以免发生意外！"

刘洪点头。

另一天夜里，炭屋里的人在收拾东西、藏武器。

鲁汉一边捆绑着一边对彭亮说：

"看样子半夜开火走这里了！"

彭亮："现在咱已经是部队了，命令可得服从啊！"

队员甲以埋怨的口气说："咱们的炭广开得正兴隆，每人都能混吃上家子饼，就有鱼烧豆腐了，看看又要走了！"

鲁汉："我看就怪咱那个管帐先生，太胆小怕事，打鬼子他怕暴露，鬼子一查户口，他就要商开！"

队员乙过来说："走的太突然了，把家安顿一下也好呵！"

这时刘洪和李正、王强正坐在炭屋里，王强说：

"队员们都有点舍不得离开炭厂。"

刘洪望了一眼李正说："是否可以再待两天，看看风声。"

李正："不可以！"说着他和刘洪、王强走到门口，指着眼前的碉堡、铁丝网耳边

不断传来枪声。

李正看了一下手表，时间是差五分不到十一点，就对刘洪、王强说：

"大队长，还是按我们原定的计划马上出发吧！"

刘洪果决的说："好！"

九、当铺特务（内景）

墙上的钟，时针指着十一点。

在台灯光下，岗村呼呼的坐在办公桌的后边，一个女特务正把情报送到他的眼前，并且低声说：

"我们有确实的材料证明炭厂是共党的地下组织！"

岗村面有喜色，看完情报就匆匆的从公文夹里取出一打像片，他一张张拿在眼前端详，里边有刘洪、王强、彭亮、小坡等人的放大照片，最后他从户籍上揭下一张李正的。然后向村挥着手对女特务说：

"你马上去传达我的命令，特务像火速出动，我要将他们一网打尽！"

鬼子如临大敌的带着匣枪和战刀，他命令身边的鬼子：

"把门包围，梁上都架上机枪。"

岗村带着一票鬼子站在栅门边。

"把门踢开！"

一梭子弹也打过去，特务停住喊：

"不要乱动！把手举起来！"

里边没有声音，鬼子用刺刀把门弄开，岗村抢着冲进去，屋里只有炉的火在燃烧的。

这时刘洪和李正带着队员们大家别着短枪已走向村边的小道上了，后边跟

"鬼子扑空了！"

鲁汉望了望在前边埋头疾走的队长说："那岗村可是个能人呀！啥事他都能估计到！"

列车行进。

方林瘦瘦是一个很文静的有着一双美丽的大眼睛的少妇，她拉着四五岁的凤儿，她的眼睛是那么锐利的瞟着车厢两边的押车鬼子，鬼子把

枪都竖挂在板壁上，几个懒懒的坐在那里，她还是无意中注意押车鬼子那边的动静。

她又到另一个车厢去了。

一个鬼子用手指着她母女吼哮着：

"你干什么的乱走？"

芳林嫂一看旁边有空坐位，急忙拉着事头的厕所笑着回答：

「小孩要拉屎呢！」

这时，凤儿也憋得捧着她的腿哭叫着：「妈──我怕──」

芳林嫂哄着凤儿说：「不要怕，太君是和你玩的，快走吧！」

她笑着向事头走去，又推厕所的门，低低的说：「里边有人，再到那一间吧──」

她俩又向另一间军走去。

10. 芳林嫂家（内 日）

芳林嫂家里。

李正和刘洪站在芳林嫂面前，李正说：

「多谢你──你的上事侦察，给我们的帮助很大！」接着指着刘洪介绍说：「这是我们的大队长！她要亲目见你，代表全修向你致意呢？」

芳林嫂用含着敬佩的热情的眼睛，注意着刘洪的脸，「啊！」一声说：「这是大队长吗！」

这时，小孩正在墙角和凤儿玩耍。凤儿听他们调和刘、李谈打鬼子的事，就跑过来，对刘洪说：

「伯伯！你们还要打鬼子么？」

刘洪拉着凤儿的小手说：「是的，我们随时都准备着打鬼子──」

凤儿跟说：「要狠狠的打，给爸爸报仇──」

凤儿的一句话提起了芳林嫂压在心深处的哀伤，她的眼睛马上湿润了，但是她强的性格压制住涌出的泪水，她对刘洪和李正说出了最恨自己心酸的语调：

「她爸爸是叫鬼子用刺刀刺死的──」

没等刘洪回答她的话，她鼓动的对凤儿说：「你爸爸叔叔都是很厉害的，鬼子见他们就吓得逃掉！」

凤儿抱着刘洪的身子高兴的说：「叔叔，你太好了！」

芳林嫂把凤儿抱起来说：「叔叔开会打鬼子，你别捣乱，咱们到厨房去给叔叔们烧热水喝！」

刘洪望着芳林嫂抱着凤儿离开，望着她的背影对李正说：

「她是个能干的女人！」

李正说：「她会和我们这种敌人斗争的！」

刘洪说：「来──咱们研究斗争吧，打票车的战斗马上开始！」

三、峰岭站（外景 夜）

月台上的电灯已经亮了。站名牌上"峰岭车站"四个大字，票房里当当的打着钟声，这说明客车将要进站了。

买票处的入口处，鬼子两旁的刺刀对着进站的旅客，一个中国特务在搜着每个旅客的身子。一个乡村老头没有给旁边的鬼子钱，鬼子拍拍就是两个耳光，血从老头的白胡子上流下来，被拖到旁边揪去了。

一个穿着长袖戴着礼帽化着商人打扮的队员，两手提着点心，满脸笑容的向鬼子敬礼，稍稍摸了一下就过去了。最大胆的鲁广也是商人打扮，他肩间夹着老头被打掉的帽子，憋着一股怒气，因此汉奸就特别仔细的搜着他的身子，他用臂弯伸着，一只手提着酒壶，一只手拿着烧鸡，鬼子摸着他的腰间，酒在半空中悠悠着。

"鲁事长，快点啊！"

先进去的队员催着鲁广，鲁广看了一下他的眼色，知道要他马上摆脱纠缠，他忙堆下笑脸，把酒和烧鸡，送到旁边一个鬼子军官面前：

"太君：米西 米西！"

这样才缓和了局面的气氛，鲁广点头哈腰的过来了。

参事……从（鬼）楼嘻……（空）

鲁广一进车门，看到一个立领装（？）有一个鬼子坐着，他看到草板壁上的稳形匣子，就知道是个小队长，仿佛鬼子进口处的鬼子特别使他憎恶，而眼前的鬼子又觉别值得尊敬似的，他向鬼子的小队长很熟悉的鞠了一个躬，就在鬼子对面一个位台上坐下。

开始，鬼子小队长因为和中国人生在一起，颇有些诗厌，可是当他需要放在音小木桌上的酒和烧鸡，他又温和下来了。所以鲁广把很好的台烟油出第一支递上来的时候，鬼子小队长也就微笑接过来了。鲁广擦着划着了火柴，殷勤的为鬼子点上烟，鬼子就显得温和多了。

鬼子："你的什么活？"
鲁广："开药广，峰岭队。段庄有我的兄，上次我来皇军的公司是二百瞩的省一。"
鬼子："买宝贝钱大的？"
鲁广："皇军赏赐钱大大的，我的小！"
鬼子："你到那边的去？"
鲁广："到苏州！"

鲁广看着鬼子的眼睛继续在酒瓶上转，就站起来打开了酒瓶和烧鸡的纸包，说下来大腿，送到鬼子的面前：

鲁广："你我朋友大大的，米西 米西！"
鬼子："不不！"

鬼子虽然推却嘴里却流出了口水，就拿过来了。鲁广把酒倒进茶杯里，递给鬼子。

鬼子："你的大大的好！"

他们就喝起来了。鲁广在喝酒间，回头望望车厢那头，看到那个队员也正在和另一个门口的鬼子在吃着点心，一块谈笑着。

这笑声引起了车厢里中国旅客们的不满，大家都以卑视的眼光在盯着他们，有的还在低低的议论着：

"你们还算是中国人么？这么下流！"

火车急驶着。

远远已经看到前面的大烟囱了。

鲁醉酒口摔手便向另一个车厢，他跟四坐押车鬼子的身边谈笑着：

"今天押车的鬼子都很高兴，因为在他们身边都有同他们许好的中国人，他们很高兴的说："大东亚共荣圈"话语实现了。"有的在歌唱，有的在赋诗："死拈烟！"

火车进了一个站了。

站台温度表外边。路基的黑暗丛里有两个人影在蠕动。靠近站的机车上的探照灯，还在铁轨上像两条银蛇。

刘铁和参苑同人都露着短枪。刘铁向车站望了一眼，就回头对参苑说：

"火车快开过来了，这次要看你这立逃跑队的司机身手了！"

参苑："好久没有练开车把手了。趁开车酒传我们可可试我说说只猛的飞向南了。"

车站上传来两声鸣鸣的机车长鸣。铁轨上白光摆亮，轰轰作响，列车开过来了。

刘铁："从南边上你从路那边上，记着先开着，不要吓清自己人！"

参苑："好，司机的位置在这边，我从这边上。"

刘铁向参苑吩咐后，就窜进一个沟洞，回南北云了。参苑仍然在原处。

列车像半黑山样，带着火大的声响碌碌开过来了。参苑迎着开来的列车朝路基上，当机车轰轰闪过的时候他一招手抓住车上的铜把手，就跑上去了。

参苑在踏板上露着身子停了一下。他慢慢的上爬头，从司道同之间，看到那司机旁边待着一个鬼子。参苑忙低头。只听到"那那那"声，迅速的车身忽然震动了一下。当他再抬起头，看到鬼子司机躺在踏板上。参苑马上窜上去，坐上司机的座位，握住了已经失去主掌的开车把手。

刘铁对中国人司机说：

"工人兄弟！我们八路军不是怕现在你怎么办呢？是帮助抗日呢？还是顶替给鬼子？"

工人说："我是中国人，我恨这了鬼子，我愿帮助抗日！"

刘铁说："好！"

就对参苑命令说："加快！"工人用大锨向锅炉里送煤。

等车的人（改换字的地位一段）

彭亮扶着鲁英跟着列车在列车前进。
列车在鲁英、林忠等人和押车的欢笑声中前进。
彭亮通过小玻璃窗望到远处的摇旗拉了一声汽笛。
王溥站在月台上，儿子端着刺刀，在维持秩序，旅客们都提着行李，望着远开来的列车。
彭亮哈哈微回过头来，向老洪打着招呼：
「王溥站到了！」
刘洪像发怒了似的抢着铁锹向前一撑，像指挥他的勇士同敌冲锋一样：
「冲过去！」
彭亮把车把手立刻调快速度，又拉响了汽笛。火车怒吼着，带亮着身子，急飘过王溥站的月台，向远方飞弃。
王溥站上的鬼子和旅客都带露惊的脸色，望着飘过去的列车尾部，有的在说：
「火车怎么不停呢？」

孔楼站（改换字的地位一段）

三孔楼附近，李正和芳嫂带着一部分武装和主力部队伏在地上。
当李正望见远处对来的机车探照灯光，他向部队下达完命令：
「准备战斗！」
战士们都握着手中的枪，望着渐渐靠近的火车。

枪车的外（的地外一段）

彭亮坐着驾驶室看着列车在前进。
刘洪从侧面的小门出来，扶着扶手走到机车的前端，风刮着他的衣服，眼前的铁轨像两条银链直在他的脚下抽来，他提精神望着前方。
三孔楼在望了，他把直往右上方一举，"哔哔哔"的数是三枪。
彭亮从玻璃窗内看到了队长的手势，听到枪声忙把军门一刹，急驰的列车震动了一下，放慢了，他用手拉了一件，"嘿"的声音，一直传过了整个列车。

列车的外（的地外一段）

列车内一阵混乱，旅客们都为王溥不停车而吵嚷着。
「王溥站怎么不停车呢？我要下去呀！」
「是司机喝醉了酒么？奇怪！」
正在和鲁英喝酒的鬼子，正看到的吵嚷，车内的骚动引起了他的注意。他喝红了的眼睛里，也充满了惊异的神色，他忙爬到窗上向外望了一会儿，「王溥的没停车？」当见子当队长一同转头来，看着鲁汉从腰里掏出一小纸包，他想：又是什么可口的东西？他用眼睛瞪着，只见鲁汉一扬手，纸包飞向鬼子的脸上，一股刺鼻的石灰味，飞迷了鬼子的眼睛，鲁汉把鬼子一把抱住，跟鬼子用力地摔在板上。

鲁汉在地板上和鬼子翻滚。

另一端的队员也和另一个鬼子滚在地上。

所有客车内的旅客，都被刚才和他靠近的中国旅客抱翻在地板上。

刚才车祸过鲁汉的旅客，现在看到这情景，倒惊叫起来了：

"他们怎么敢打鬼子呢？这不是闯了大祸了？"

"他们喝醉了打架吗？"

"莊稼到另一个車厢去，离开这是非之地吧！"

草外路基上，王强和小坡及另外几个队员跟上渐渐放慢的列车。

王强和小坡从两端进了二等车厢开了混乱的旅客：

"乡亲们！让开路！"

王强走近鲁汉和鬼子搏抱在一起的地方。

王强："鲁汉同志！抬起身鹞不了他！"

鲁汉站起来，鬼子正要挣扎，王强"砰"的两枪，打死了鬼子。

另一端小坡也打死了另一个搏打中的鬼子。

鲁汉、小坡都从车上跳下，混下了的旅客从两边房门一些草窗消逝。

列车里响起了碎坏声。

列車正停靠在三孔桥的高坡上。

几个内军从列车上跳下来，想逃跑，被李正带的部队抓住了。

乘客们都集中在桥下。李正站在桥墩上给群众讲话：

"同胞们！我们是共产党领导的八路军，袭击火车，为的是惩诫日本兔子，希望今后大家多帮助自己的部队打击侵略者，把日寇从祖国领土上赶出去……！"

这时小坡和山几个队员把标语贴在各车厢上草厢上出现了鲜明的口号：

"中国共产党万岁！"

"八路军万岁！"

"打倒日本侵略者！"

"中华民族解放万岁！"

东西两个方向有机枪声响了，子弹顺着空白的探照灯光柱的射来，在低空里叫啸。李正最后对人群说：

"乡亲们！敌人马上要来报复了。你们停在这是危险的！我们掩护你们向四下分散回家吧！远处的可以从其他站上再搭车走。乡亲们再见吧！"

敌人的铁甲列车向这事开来。小坡部队长指挥着激烈的炮火，向着票草的那边倾泻着。

第二编　从联合导演到独立执导

对面远方也有探照灯光柱和炮声传来。

那边的装甲列车也开过来了。

两列铁甲车在中间会合。

小林的铁甲列车终于停下了，因为前边的铁轨被拆了一段，列车开不过去。

小林指挥着士兵从铁甲车上下来，伏在两旁草丛上，在射击着冲过来的敌人。

刘决带着部队伏在临路的铁轨边阻击着敌人。

票草的两边，王颐也带着队员在断下的铁轨旁边阻击着敌人。

两下对射着。

旅客在他们的掩护下，纷纷逃远处的夜色里去。

李正招呼着部队从列草上撤退跟莉草里。

"同志们尽量多搬下来一些活着的东西的部队一道向北山脚下走去，衔衛的隱在夜色里。

刘决和王颐带着队员搬下来了和活着东西的部队一道向北山脚下走去。

三、

炮火声字幕：

"他们这样能合了山区的反蒋武装，他们的反蒋斗争能打敌人进行后方调兵的企图，能打反共内战的阴谋；可是敌人又能从山里调两个旅的兵力在铁道两侧。

秘密和陇西的国民党部队联系。

吴他反共的朋友从蒙古的走圆过漠这支刚生长起来的人民抗日武装——"

隐过铁蒲路，向高邦前进。

炮声的夜前方的山脚的村庄的。

刘决对李正说："敌人的炮火还在响，可是我们已经跳出来了，今后要在陇西津浦干线的斗争了！"

李正擦望一下月光下的欲朗景色说："这里山明水秀，是个好地方！"

月光映照甜甜囲田水鸟在沼泽叢草上飞起，队伍在湖边的一个村庄边停下，王颐对李正说："队员们很疲劳，这且正是敌人的经隐，你应该让部队在这里休整作战斗准备！"

李正说："听说陇西有国民党部队，我们要提高警惕，隨时作战斗准备！"

刘决对李正说："我帶着小坡同劳司林後家去通系了解些

当地的情况，马上就回来！"

李正和王颐说："好！"

刘决帶着小坡沒进夜影里。

刘决帶着小坡在夜色里走动。他指着前边的村庄对小坡说："听说陇西国民

军也到这里驻過，我们調研劳司林家去通系下情况！"他们就向村边走去。

上有大队人马过来。
有沙沙的脚步声。
大道上几条黑影向这边跑过来。
庄里正要出去，突然庄外
他们手里拿着短枪，在庄口令：
"什么人？"
小坡和那伙人蹲下，不来就完了。
小坡站起来："那一部分？"
入伙："你哪一局？"
随着骂声："叭叭！"打过两枪。
老次低低说："顽童把小坡拉了，把他往庄里跑，后边的蒋匪军一边打着枪
边喊："不要跑！打死你！"

子弹雨点样打过来，一个军官喊："不要开枪，抓活的！"
老次一回头，后边子弹像雨点样打来，他举枪"砰砰"两下，蒋匪军倒在地上，这时他已
跑进庄。刘洪闪在一个短墙边。

"队长！队长！"
小坡伏在刘洪的身上叫着，他用手摸着刘洪右臂，血从那里流出
"不要紧！"刘洪扶着小坡进到屋里，刘洪又跌坐在地上，刘洪命令着小坡：
"去！把队长找回！"

这时四下里都响成一片，小坡爬着从墙洞里爬出，用枪打着扑上来的敌人，有的敌打开其
他的庄外蒋匪军大队也散开了，在乱叫号。

× × ×

小坡把刘洪拖背上往外稍，就在庄里跑了，后边追着子弹击古着
芳林嫂一见小坡稍同去出现在芳林嫂的门前，他在墙上爬了两下，又把门塞上。
芳林嫂在屋里给刘洪包扎伤口。
外边狗叫人马声响成一片，各家的钩声在响，芳林嫂的大门被砸得像要炸裂似
的，凤儿吓哭起来。

"怎么办？"小坡望着芳林嫂及屋周围。
"屋里不行！跟我来！"
芳林嫂吹灭了屋里的灯，小坡搀着刘洪他们到院子里去
这时大门砸得更响了。芳林嫂急忙跑同屋里，把凤儿抱起来，故意把屋门故
得吱吱的响，一面喊着："凤儿别哭！" 把凤儿哄住了，芳林嫂才向
大门口："哪个半夜三更乱砸门！"

"妈x 快开门！不开进去杀了你们！"
大门打开，挤进来为首的一个军官提着枪，点着芳林嫂的头问着：

第二编　从联合导演到独立执导

"娘们！你为什么不开门？"

芳林嫂：「你搞好了几没哪？俺当又是鬼子呢！」

蒋匪军官：「有人逃来么？」

芳林嫂：「什么人啊！咱们刚起来哩！」

蒋匪军官：「别嘴硬，搜出来再说。」

蒋匪军官朝了一屋子，刚刀灯下发着蓝光。蒋军官瞪眼瞧着芳林嫂徘徊在老娘的床边。

怀里搂着凤儿，老娘从被窝里探出头来问军官说：「我听门响就害怕凤儿他爸被鬼子用

刺刀挑死的呢！」

芳林嫂：「老总们行行好吧！可怜俺们娘儿几个孤儿寡母的！」

蒋匪军官曾任在桌上一拍：「少费话！什么鬼子鬼子，我们是来打八路！」

芳林嫂：「什么？」

蒋匪军官：「八路！刚才有两个跳过来了，快交出来！」

芳林嫂：「咳呀！老总！咱们庄稼觉，知道什么七路八路的！」

蒋匪军官：「好！你别嘴硬，搜出来我剁你的皮！」他把手中的檐一摆：「搜！」

饿狼一样的士兵在屋里四下翻腾起来，手电筒照着屋角、床底，刺刀捅了粮屯、粮食

流了一地，一个蒋匪军涨开盛衣的木箱，从梁上摔下来，砸破成洞，还是没有。

士兵：「报告连长！两个屋都搜了。没有。」

蒋匪军官：「到院子里搜！」

老大娘拉着向外走的士兵因为提了一个衣包。

「官长！这个给留下吧！」

正要走出的连长向老娘瞪眼瞧着。涨子芳林嫂眼快，上前一把拉过来哭着：

「官长别叫他糊地老树了。」手电筒已照到满园子，刺刀在里乱戳着，小猪在电光下惊恐着。眼看就要照到瓜架上

了。芳林嫂机警的跑到连长面前说：

「官长！别的都可以不留，这只小猪给留下吧！等来年官长过来，俺杀了给老总

们吃！」

连长脸上略有笑容：「这还算句人耳的话。」他马上命令士兵：「回来！」

外面传来一阵哨音！士兵跑进来敬了个礼：「报告！营长命令集合！」

他们脸上又像狼一样，一齐出去了。

等芳林嫂把大门关好，扶出来走到猪圈后，把地瓜秧抱起，对洞里说：「他们都走了。」刘洪

被小坡扶着出来。刘洪脸在床土。芳林嫂用被子围在他的身上。刘洪的伤势虽然很重，但还是很有感激的

眼光望着芳林嫂说：

"你——好样的！"

芳林嫂说："别说这些，快喝口热汤吧！"

芳林嫂用匙子把热汤一口口的喂到刘洪的嘴里。小坡在旁边望着芳林嫂低低的说：

"我得去报告委——啊！"

芳林嫂说："你去好了！"

小坡担心的望着刘洪："队长怎么办呢？他这样我怎能离开？"

芳林嫂："你尽管去放心好了，我能掩护你们两个人，就能掩护他一个人。"

小坡从怀里取出一个手榴弹交给芳林嫂，边解释着用法："打开盖把小指伸进铁环，遇见敌人一鄂出去就是！"

芳林嫂：："你快去吧！用着这个东西就迟了！"

小坡捷猎的出去了。

三、芳林嫂家（O.O）

芳林嫂的屋子里

李正和王强、鲁汉、小坡在谈话，望着刘洪说：

"我们的队长领着我们打鬼子，他是无比不平的绞敌英雄，鬼子再修碉堡没有他——

一根毫毛。可是他和我们在一起在这个民党反共军里，我们要记住这个仇恨。"

小坡说："是要记住这个仇恨，这反动军队不抗日专反共，我们决不能和他们打搅这些鄂外战斗不能打，胜利不会——"

鲁汉奉着说："劝劝和他们不打搅这些鄂外战斗，现在中心问题是保护住队长——"

李正说："不能这样，我们绝信不过天的时候——把伤养好！"

王强："我愿留下照顾队长吧！"

听说要留下王强，鲁汉都要求留下，保护刘洪，李正搞头说：

"人多目标闹太大！还是隐蔽安当！"李正接着恳念望芳林嫂大家也以同样的眼光望着她："我代表队道谢你，因为你以自己的勇敢和机智保护了我们的队长！"

芳林嫂："这还不是应当的么！"

李正："现在刘洪队长还是应处在能保得住他不出事就是我死了，也要把他保住！"

芳林嫂："敌人请放心只要有我在就能保住他不出事！"

李正对王强说："我们到这里的事，没有谁看见，敌人的前次搜奇要残酷艰苦的斗争。

我们将是一番严重的——队员们今后要提高警惕，分散隐蔽的活动。"

王强点头。

〔四〕尚村住处（内夜）

临城县某村。电灯明亮。夜的远处山边不时传来阵阵枪声。

尚村坐在办公桌旁，在翻看魏洪的照片。对旁边的小队长说：「这个飞队长是谁？」

小队长听罢：「是一编实情报，他在宙庄附近被国民党军打伤了！」

尚村听罢远处的枪声，向他问道：「国民党今夜还在湔边么？」

小队长：「是的，天一黑，荫蔽副的皇军旗令来，他们就接着上来，我们交锋的反复劇了三天三夜！」

尚村：「可是没有打到这个飞队，难道连这个负伤的队长也找不到么？」

尚村沉吟了一会，低低的说：「荫蔽清剿的动静太大，我们一出动，他们就知道了。」

应该以短装对短装，以便衣对便衣侦察。」说罢他抬头对小队长说：「加强临城和湔边的便衣侦察，我一定要捉住这个飞队长。」

小队长：「是！」

〔五〕劳林家（内夜）

草屋外的半夜的寒风呼呼的吹，小妆在大门边。

屋内当门烤了一堆火，劳林递给刘洪一包袱。

劳林嫂：「敌人扫荡，在湔边藏了许多站点。」

刘洪：「是呵，我们要从这里开始进行这要组起斗争的―」

劳林嫂：「再艰苦我也要和你们一道斗争！」

刘洪点头说：「好―好！」

君鳳兒，坐在旁边的鳳兒听到刘洪的称赞，在学着刘洪的口气：「好―好！」刘洪和劳林嫂望着鳳兒，互相对望着笑了。劳林嫂对鳳兒说：

「叫伯伯―」

鳳兒连声喊：「伯伯！伯伯！」最后竟喊成「爸爸」了。

刘洪脸上阵的羞涩，正在包裹的劳林嫂抬头偏词一边。鳳兒笑望着他俩说：

「怎么了呀？」

劳林嫂：「我去给伯伯煎碗喝―」說出去了。

刘洪把鳳兒紧紧的抱在怀中。

劳林嫂端進一碗热汤給刘洪喝了宛，說由去到大門边对小妆：

「我来看看你，到里面喝碗热汤暖暖！」

塞风呼啸着，天上飘着雪花了，芳林嫂坐在门边机警的听着外边的动静。

她走进屋里，看着刘洪吃了一点，大半碗还剩在那里，芳林嫂就急切地问：

「怎么吃这么一点呀？做得不可口么？」

刘洪抬了抬头，望着被风吹得唰唰响的纸窗，在低低的说：

「队员们在这荒野里，待在野外不知怎样了啊！」

小妩镇看着李正、王强进来。他俩身上都是泥污和雪渍，显然白天晚上都在和敌人战斗着。

李正对刘洪说：

「现在敌的头子们边反复梳扫荡，队员们不能停止，日夜和敌人周旋，得到情报敌村已知道你修正加紧在各栏补的，这样下去，你这重危险还是很大的！」

听到这个情况，刘洪气得牙格格的响，额上的汗珠直在下流，芳林嫂在旁边也绉了眉头。

李正又说：「现在我们要采取主动，敌的头子不是都集中在前边，这么我们要转变在这里做动等挨打的形势，决定由去，在铁道线上给他一个大的袭击，把河边的敌人调动走了！队长你看怎样？」

刘洪果决的说：「我同意这个决定！」他惯性的用右手抽出槍对李正说：「我准备好了，咱们一起和敌人干！」

这震动了芳林嫂她急忙站起来，按住刘洪说：「这能行呢？你的伤还没好！」

她瞟了一下刘洪隔的脸色，知道他不行动的

「你能行么？他还不能行动！」

李正对刘洪说：「你要在这好好把伤养好，这样才能队员们安心，用着队长气自出马，队员们也会按队长的意图去完成战斗任务！」

王强也在旁边说：「你区队好好休养，外边的事我们就行了！」

李正对刘洪说：「一切都照顾了，就是有一个问题还未解决，想和你商量一下」说：「我们需派一个人到隐蔽去那边的地下关心，取得迟杀、侦察一下情况。」

芳林嫂就挺身而出的说：「你们同这不熟悉，还是我去一趟吧！我要装扮在站上卖了一下」对刘洪说：「那里还有我的舅舅，很容易的，像这样我都造去了」。说到这里她又以爱抚的眼光打

× ×

李正、王强走后，芳林嫂一边给刘洪翻看药和日用品，这样边不正好么？」

「最近我也打算去趟，借给他员点药，吃的饭我给你们准备好了，你在家小心同工！」

刘洪抗像的望着芳林嫂，看的刘洪说：「你放心，临城我很熟系，不会有什么问题的！你要多注意自己！」

六、桃村 (夜外)

芳林嫂揣着一包煎饼，向着敌的岗哨的闸门走去，她一边回头来对在身后的凤见说：

"铁胆哪！马上就到家了，奶奶在想你呢！"

芳林嫂向敌的岗哨出示过行证，鬼子在证件上的照片对照了一会的算放她过去。

"你从那里来？干什么？"

芳林嫂说："我到苗庄小孩糕家去借粮了哪！变在家病着，没苦吃。"她说着放在地上的煎饼说："这不是借了一斗粮食推了这么多煎饼，能够吃几天！老总饥们吃么？你们站岗学苦，我给的香又脆！"最后芳林嫂笑着敌放她的煎饼，敌的缉兵就放她过去。

芳林嫂和凤见到村口上忽然看到有行人都惊恐的往边上躲闪。她一抬头，向村带着他的洋狗和几个等队员，向这边凶恶的走来。她惊惊见洋狗呜的扑上来，她急把煎饼筐子放在地上。凤见吓得抱住妈的腿直哭叫："妈妈！我怕！"

芳林嫂安慰凤见："不要怕！太君不会咬我们！"

向村恶狠狠芳林嫂，洋狗的煎饼抓打撕，乱咬。芳林嫂从筐上摸了同包煎饼，含着辱的对向村说：

"它是吃煎饼么？"

洋狗只在煎饼上喫了喫，听向村一声口哨，又跑回主人的身边，和主人一道跑别的处去了。

芳林嫂抹了一下脸上的冷汗，歎了口气，旁边一个市民低的对芳林嫂说：

"芳林嫂！你真是个傻大姐呀！你知道向村的洋狗会吃你的煎饼么？它吃活人肉哪！同村白天黑夜里整年中国人，都是用这只洋狗咬！真吃一两青米居在桌上！"

芳林嫂笑着说："我说它不晓肉，只因着煎饼捏！"

行人说："你的胆也实在够大！一般人碰上那会吓昏哩！"

同村一个等人记录的灯还在旁边的风图外边，还有野的，正唱鸟的。芳林嫂离任务：

芳林嫂："我们的说总局上要在苗家源上，沉重的打击敌人！"说着他对最旁边的中年工人说：

"老张同志你在月台上打埋伏等火车遇过可兵在这里的情况，马上报告。"她又对另一个自脸青年工人说：

"小李！你在南河房听哨，遇到敌的停车的情况，你县立即发号令行事！"

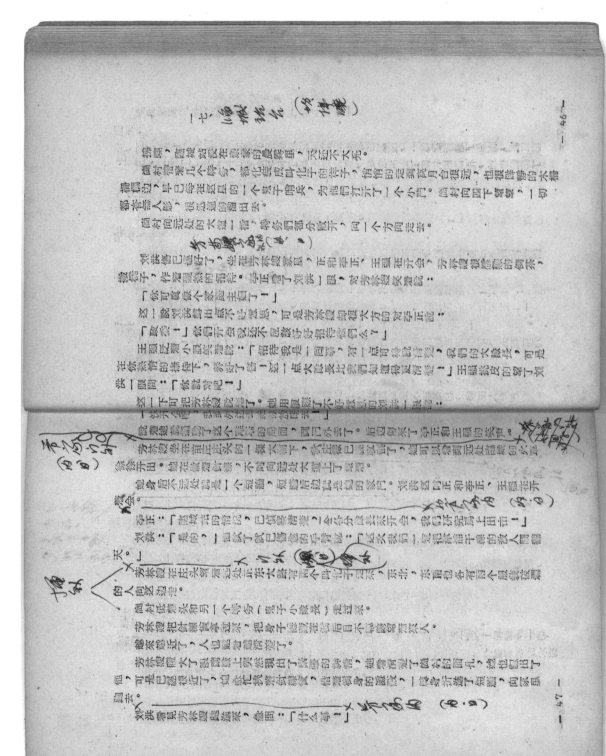

此页为手写体剧本原稿扫描件，字迹模糊难以准确辨认。

刘铁对芳林嫂说：「同手榴弹哪火了。」

刘铁从地上拾起手榴弹，一看后都没有拉出。他笑着说：

「你看！没拉弦，当然不会响啦。」

芳林嫂：「真着急，你赋我抱，我心一急，就扔出去，谁知道忘了拉弦。唉！」

刘铁：「虽然没有炸死鬼子，可是你哄他那个世渴受的……」

芳林嫂：「向村头上赶起了一阵……」

两人说笑着走去。

八、临城车站

晚霞映着临城车站，处石聚急撤离状态，月台上加强大敌的情景。

碉堡上有机枪伸出，车站两边梁上机枪处处显得杀气腾腾。

小林在鸣警临破警备中队长在屋当门，小林对他吼着：

「要加强警戒！」滨着又说：「向村已为天涛了吼，我要马上打电报要上级派大军来。我要亲自指挥，把这做捣毁地区平清飞虎队！」

当小林鸣号的时候，鬼子值班站长，正站在月台上，打旗工人老陵，提着红绿灯，走过去。

「北上的兵车和南下的军用草正在这里交错！」

鬼子站长说：「让草用草先通三段道，等北上的兵车开过再放它南行！」

老陵点头说：「是！」

一列军用胶篷草徐徐开进站，进了三段道停下。

军用草刚一停下，从其边天稿稿的暗处，过来三个皇军的身影。他们走向机车，化装的刘铁和彭亮跳上汽车，小林留在边暴戒和退溜。

中国人的司机和司炉，一看到刘铁和彭亮，忙喊别日听「太君！」

刘铁用拳嘴示对方。低声的说：「不要响！站在旁边。」两个嘴话的傢连用简单

充堡上司机都位。

一切是静默中的预备。

工人老陵提起红绿灯站在鬼子站长身边，他向南望着，离来的兵草正向这边急驶，远的鹽看到豹隙灯光了。他对站长说：

「兵车快进站了！」

站长：「它不在这停的，你打绿灯信号！」

老陵把绿灯显点亮起线，当草长转身向办公室走去的时候，他把绿灯向三段道的机车

（空）

刘铁看到灯光的信号，叫彭亮把探照灯灭了，并向小孩低叫：「准备！」

小孩向远处的闷罐那里吹了一声口哨。

青年同工（就是看见劳林瘦的那个）像的撅了一下闸，本来是合正道这尖。嗟一声合过来了，（这样就可以开出去了）

刘铁挥了一下手给，对彭亮下命令「开车！」

机车喘了一下气，就在前庭，小孩蹲就抓住火车头路上脚踏板上，当机车勤过闷房

外 →

时，他对青年工人说：

「谢谢你，快到苗庄去吧！」

青年工人点头说：「我也要参加部队了」

月台上的鬼子站长，发现二股道这的火车开动了，回头找老骚，老骚已不见了，他急摘

红灯，吼叫着：

「快停下！两条的车要撞了！」

的人员都露出睡眼口呆，都在叫着：「这是怎么会事？怎么出车了！」

站台上的人在叫：「快停车，要撞车了！」红灯摇动，阿叭吹，可是列车并不

撕 → 听这

一套，驶继续开出去。

小丁林听到叫声跑出来，鬼子站长向他报告：「不好了，两边都要撞了，这翻车怎么

另开？」

叭军车上第五

小丁林急叱着向机车手：「打！」

一群鬼子向开出的列车追去，机枪向列车的尾部扫去，但是却挡不住列车的行进。

（译你和生 守瞭那里用廿m 炮 向冲过来的鬼子扫去，鬼子纷纷倒下。

写的歌）

「快开！」

彭亮加快了速度，从车前窗望去，对面开来的机车渐渐变大了。

兵车在向这里驶行了，车上有鬼子的身影。

彭亮忙回头说：「跳下去！再晚就下不去了。」

刘铁、小孩都爬上下来，用枪指工人说：「快下去吧，这列车马上就要翻车了」

工人下去，他们也跳下。

两列火车向一处飞驰，兵车的鬼子司机，发现对面的列车，吓了一下眼，要下去，

可是晚了。

然隆隆……两个机车撞在一起，列车挂向半空，又跌下来，又是一阵一样的巨响。

接着是一片静，然然许久，绝久不息。

九

烟雾中出现字幕：

"演兵草店后，铁道游击队以微山湖为依托，在津浦干线微山湖地区，准备大力回剿我根据地区。"一系列胜利的战斗，敌人的反

铁道游击队和鬼子们正在激烈的战斗着。铁道游击队守河西的小高地，鬼子都伏在河南岸的树林里。子弹在河上空叫嚣。

敌人等树林檎枪也都换上步枪在射击着。刘洪端着一挺机枪在稠密的向槐树林里的鬼子扫射。

有些鬼子被打死，可是铁道游击队也有伤亡。

一股敌人从西边的小渡口冲过来，鲁广带着几个队员冲过去，打倒了几个敌人，可是他也一颗榴弹下牺牲了。

刘洪看到鲁广牺牲，他气得暴跳如雷，一边端着手中的机枪像疯了一样向敌群扫射，一边命令着队员们："给我打打！"

另一路鬼子也正在向这里包围过来。

李正带着一个队员爬上了树坡，伏在刘洪的身边问：

"老洪不能这样打！"

刘洪："打吧！鲁广同志牺牲了，我们要为他报仇！"

李正拿一枝步枪，一边对古，一边对老洪说：

"老洪！这样打硬拚这是游击战的原则的，这一路打啊，其他几路敌人就会合拢来，快撤到湖里去。"

刘洪意气得没有答话，可是证是打着他的机枪，对着敌人的指挥官叫他打死了他。

米奋的向队员擦着手叫着："打！打！"

就在这时，李正右膀负伤，小坡上前把他扶起，一边对刘洪说："大队长！政委伤了！"

刘洪震动了一下急忙爬过来，看李正，李正从地上抬起身来，严厉的对刘洪说：

"快撤下去！这是党的命令！"

铁道游击队刷的撤下去，当同路的敌人的炮火，队两样扫向土岗。

微山湖静静的边立在山面上。

在山坡上的一座子里，刘洪眼睛含着泪水站在李正的床前，用悔恨的音调对李正说：

"政委！我一时冲动，几乎使铁道游击队复灭，我犯了错误！"

李正说："只要能够认识错误，接受教训说就行了。……"

刘洪递给李正封信，李正看后对刘洪说：
「司令部来信，要到山里去休养，我们得暂时分开了！」
李正望了刘洪满依恋的脸色说：「我修好了，马上赶回来……」

李正和冯老头坐上小船，刘洪、王强、芳林嫂和队员们都站在岸上送政委出阳通柰。

刘洪握着李正的手不放，李正最后说：
「你领着队员英勇的战斗吧，在战斗中要冷静，千万不要神动，在任何艰苦的情况下，都要生尽一切办法完成任务，注意保存有生力量！」

刘洪：「是！一定这样，政委放心！」

小坡藏着李正远去，刘洪和队员们站在岸上，向政委招手。芳林嫂眼里冒着泪水望着。

110.

铁给上升来兵军和铁甲列军，鬼子从草上源源不断的下来，卸下来像皮船、军用器材
大源开造村庄。
周边村庄的村民都通过原野

芳林嫂扶着病弱的老娘，拉着凤儿在夜的田野里和杨老头说：「我要到嫣山里去告诉他们村边已……」
他告老头：「河边那快高升烟！」
他们的声回到村落上，火光照耀着一排浓烟孤光了。

刘洪和王强站在山脚下，周围村落上闪耀的点点灯火，敌人的信号弹不时的腾空
升起。

刘洪对王强：「我们只有向水上突围了。」
王强说：「战斗打响吧，我们打沽镇下谁人认从那边突围！」
队员们都在湖边修正车，准备把他们抢走去，把机枪架活塞上。
小坡对刘洪说：「大队长，芳林嫂正的外边，不知怎样了？」
刘洪向湖外远处看望着，凤儿的面前出芳林嫂和凤儿的面孔从远处的说：「他问大概不会有什么吧！」

黎明的照弹在湖水上升起。
铁甲列军从路上游动，湖边湾有敌的重兵封锁，湖边与铁甲列军之间还有敌人
来封锁线。
敌人的汽艇，向微山前进。

鬼子一边射击着，一边向岸上爬来。

刘洪和王强在工事里，扬着两挺机枪猛烈的向敌人扫射。敌人被打退了，有几股沉艇被打坏，牛沉在河水里，鬼子的尸体漂在水面上起伏着。

敌人又冲过来，又被打回去。

敌人离岸很近了，下沉艇要拥上岸，敌一排排手榴弹有滋有味的摔上。

敌人的机枪打得他们头上的树枝纷纷落下，掀翻扭起了工事前的泥土，他们还在继续射击敌人。

雾里，刘洪抹了一下脸上的土，又在射击着。

（切入树林内景）

芳林嫂把凤儿紧紧抱住坐在树洞里地上的母亲身旁，耳听着枪声，眼望着弥漫在微山上的雾。

嘴里不住喃喃的说：

「他们怎样了怎样了呀？」

她眼里含着泪水没有哭出来，回头看见母亲电息，仿佛使她想起了她的愁闷。

伏在母亲身上哭起来了。

「妈妈！你怎么病倒在这时候呀！」

他虽然哭着母亲，可是不时的抬起头来，望着微山，泪水流了满脸。

铁道游击队还伏在微山岸边，阻击着敌人，敌人始终没有从岸上来。

天已启明晓。队员经过一整天的艰苦战斗，脸上都挂着火药烟黑，带着治治血迹，衣服湿是泥污，一顿歇都坐在小坡身边等待着。小坡没进昏迷里。刘洪上去，把还在土星的小坡扶起，低的说：

「怎么样？」

小坡挣扎着脸上的泥土说：「没啥！」

刘洪发愁小坡说：「天快黑了，天一黑，我们就完成了牵制敌人的任务，马上就奔向西从水上突围。」

他们的话音刚一落，王强走过来从旁边报过刘洪说：「侦察员报告，西边退路已经被敌人堵上，过不过去了！」

刘洪急得脸上的汗淋淋的住下流，他咬着牙说：「我们陷进敌人重包围了！」

天黑下来了，微山调边稀稀疏疏的人影。王强又向刘洪报告：「后山头上已发现敌人！敌人从西边堂过来了！」

王强红着眼睛对刘洪说：

「敌人马上就要到这里合拢了，队长你发出去，我们就利用星星的地形，和兄弟部队咬死，与微山共存亡吧！」

小坡和队员们也都同意王强的意见，一个部举起枪的说：「拼了吧！」

刘洪这时也紧握着手中的匣枪，在蠢蠢动着。他如果短促的喊叫声：「拼了！」队员们都

会喊着杀声，向敌人扑去。壮烈临上舰的话：「在战斗中要冷静，千万不受冲动，在任何情况下，都要尽一切办法完成任务，保存有生力量。」

政委所指示的这一方面，他挥动着手枪，下令：「退一切办法，我们一定要冲出去！马上组织物资，疏散！」

铁道游击队员严，好像鬼子追着老百姓那样。迎面又有大队鬼子冲来。有一个鬼子站在高坡向这边扫射。

刘洪叫王强：「你和他们对付一下！」

王强也拿起红白旗向对方晃了晃，他们也回晃。以为是自己人，鬼子们也冲过来。铁道队也冲过去水里。

出来的鬼子。老百姓齐声喊打。他们也分别向逃难群众的身上乱射。

到岸边了。高务园下命令给队员：

「跟我冲上去！」

队员们喝着势子，王强、亮亮踏着机抢扫射着，一样，群老虎样向岸上冲来。

向村带领的务队赶过来，急指挥的军：「追住！」

刘洪一摆号给冷抓向冈村扫去。冈村倒下了。

他们从这个缺口冲过去。

他们在田野上迅速地进行着。

一个村庄。地四下是喊声与火光的紧张的夜。

刘洪和小坡第荒野的银月下走到。刘洪把凤儿装过来着。

凤儿跟着亮亮的吃奇：「伯伯你怎么把鬼子了？」

芳林嫂议凤儿儿：「上边怎么样？」

刘洪说：「鬼子们死了不少，我的人没一点损失。」

芳林嫂：「我们晋时撤到南山边去，马上收拾可是我娘病得要死，我能忍心这个时候丢下她呢？」

刘洪："你下决心了！再晚我们就走不了路了。"

芳林嫂沉默的低头的说："在这时怎能丢下她呢！她救我这个闺女！"

"你总不能一个人待在这里！敌人的反复清剿马上就要开始的，还是走吧！"

芳林嫂又看了一眼将死的嫣嫣，吾儒最后说："不行，我不能这样离开她！"

这时小坡催刘洪："队长，快走吧！"

刘洪望了凤儿一眼，对芳林嫂说："我看凤儿跟我走吧！要每这样浪费吾，你带着她也累！"

芳林嫂点了点头，望着凤儿和刘洪，眼睛又注在两泪水，从心里说她是多么不愿离开凤儿和刘洪啊！

芳林嫂对凤儿温柔的说："跟着伯伯要听话！"

凤儿知趣的点点头，刘洪抱过凤儿望着芳林嫂的眼睛：

"要紧咬牙关啊！"

芳林嫂眼皮都没眨一下的说："能！"说着从刘洪身上拉出一个手榴弹，表示决心说：

"你放心，我不会错过敌人这一次，可不会响了！"

刘洪说："我们马上就回来，要坚持啊！"

芳林点头。

刘洪抱着凤儿和小坡没进夜影里，芳林嫂向他们追了几步，接着就跌坐在墙根旁眼泪又流下来。

× × ×

在夜色里，刘洪带着部队冲到铁路边，从封锁铁道的铁甲车之间，悄悄的穿过铁路，向远处逸去。

× × ×

小林嫂故作打得这样鳞伤，坐立在小林的桌前。

小林："你要供出铁道游击队的，我们放你，他们大部已被我消灭！你再不要胡思乱想了！"

芳林嫂："胡说减？！没有减的！是你们铁道游击队马上就过来，你自己的门开！"

小林桑啐："拉下去动刑！"

芳林嫂带着新的鳞伤，倒在牢中的草席上，她脑子里映出刘洪的面影，临别的嘱咐：

"我们马上就回来，要坚持啊！"

芳林嫂爬进一个很烂死的房子里，女特务像把死狗似的把她拽到沙发上。

女特务："你也要学得聪明些啊！皇军要饶你今天就可以走！你一条命！"

芳林嫂："还有什么说的么？"

日本女特务笑说着对芳林嫂说：

"出卖三个，告报语你一条命！"

芳瘦了一筹，她的右掌很狠的打在日本女特务的脸上，她怒吼：
"你这个不要脸的女人！你们的日子不长了！"

字幕：
"一九××年×月×日德寇宣布投降。
一九××年×月×日苏联对日宣战。
苏军攻克柏林不久，苏联对日宣战，山东东北解放区军民向敌反攻。
可是蒋介石反动集团，想独吞抗战胜利果实，调来了六十多个师向解放区猛烈进攻。"

蒋匪连长飞机在为敌人带路。
蒋匪监视着飞机在扫射。
连长已经升为营长带着部队在淮清干线向临城前进。
亲爱的游击队员们隐蔽在烟雾弥漫的树林里。
他们为了抗战胜利每次呼唤和平都遭到鬼子的轰炸，在冷枪下掩护着人民决死上救护伤员和平民。
山坡上，铁道游击队每个队员剥的蹲伏待命。
小坡顿着手榴弹，支着机枪。
凤儿在山坡上摘花哄着她玩。

刘洪和王强坐在石头上。
刘洪不时看着手表，对王强说：
"委政马上就要到了！"
王强："我真急李正同志呀！"
这时李正骑马在山路上来到了一个山谷就向这里驰来。
队员都站起来迎笑的说："政委来了！"
刘洪和王强迎上去，李正下马，刘洪和李正拥抱在一起，刘洪说：
"你可回来了！"
李正："我们又在一起了！"
小坡带着凤儿跑来，凤儿把一束野花送到李正面前叫着："伯伯！"
李正抱起凤儿，用理解的眼光望着刘洪又望着烈火无言的安慰这俩苦命的战友。
刘洪用潮湿的眼睛向李正答谢。
这时凤儿突然又想起妈妈，她对李正叫："伯伯！我要妈妈！妈妈怎么还不回来呀！"
刘洪把头扭过去，李正的眼睛也湿润了，他安慰凤儿说：
"妈妈马上就回来了！"
刘洪擦过脸，他压制住内心的哀痛，跟星无涯着敌人的情怒，对李正说：
"开始行动吧！"
李正放下凤儿，点头说："好！"接着他流着对刘洪和王强传达任务：

"现在我们解放大军已包围这一地区,我们的任务是向交通要道同蒲路北进,阻止国民党匪军北进,使日寇投降!"

"在我军临城附近阻击敌人,铁道游击队在前进。"

三 李庄(内。)

芳林嫂和一些犯人们都被铁门哗啦啦响啊。芳林嫂向铁门外站岗的鬼子叫骂着:

"快开门!你们投降了!"

一个日本特务走过来说:

"你们要安静些!我奉了贵国政府的命令,在这里维持治安,听候国军前来接收。你们要守秩序!"

芳林嫂:"放屁什么狗命令!我们解放区不服从这种反动命令!"

特务:"这是贵国的内政,我们就不清楚了。蒋政权的命令我们得服从!"

芳林嫂听着外边的枪炮声,对同牢的"犯人"说:

"听!咱们的队伍打过来了。铁道游击队马上就进来了,进来就要这些孙狗命!"

夜里,外边有杂乱的脚步声,铁门在响,芳蔓推醒了身边的"犯人",低低的说:

"咱们的解放军可能进来了。"

大家用盼望的眼光望着铁门,铁门开了,穿着美武装的国民党军官气昂昂的进来,后边有着兵,官由松尾特务队长陪着,军官拿着名单在点名:

"王士鹏!"

松尾:"宪兵队员方!"

蒋军官:"释放!李林?"

松尾:"政治犯!"

蒋军官:"继续扣押!芳嫂?"

松尾:"女八路!"

蒋军官:"继续扣押!"

芳林嫂气愤的冲出去叫着:"黄奸你们这些要实点!我有什么罪,要扣押!!"

蒋军官:"我认识你,在国军面前,你要老实点!"

芳林嫂骂着:"我们这些孙狗!"

四 用邵动的画面(达。)

像换一长列装甲军,开出了临城停下,上边满了的鬼子,大炮、机枪,向外伸着,还有最后一批日本军开上车。

"犯人"犯人中有芳林嫂匆匆走来,他和小林在军边谈话:

蒋匪军参谋长陪着一批

蒋匪营长："你们到徐州集结没障，把这批政治犯——这帮犯——"

小林摇摇头："这批人我已奉命移交给你们处理他们了。"说罢，他用手向南一指，又补充说：

"徐州通过大大的区险很多，故事实难照办！"

蒋匪营长面有怒色，他母看到铁军上的炮却又惊惧了。他向犯人盆置愤怒可以发泄了，他对着士兵用短枪一挥决：

"干脆，把他们部给我就地处决！"

饿狼一样的蒋匪军和治犯在田野里飘吹滑燃的乱发，她望着徽湿的方向倔强的站在那里。

一排蒋匪军正要举枪间他们树古突然砲声大作，子弹像暴风雨样，将这些匪徒扫倒了刘决。举正带着战员们向造数的蒋匪军冲锋。

蒋匪营长，正欲抵抗，被刘决一看打倒。

小林在發前中铁军，急命令身边的詞官："马上开动！"

芳林嫂被刘决从地上扶起，芳林嫂一看是刘决说著倒他的怀里望决抬头！盖开逃

的铁甲列车，愤愤的说：

"你们逃不掉的！"

（空）

军内，铁甲车部区小林部队长，对一羣鬼子军官说：

"军要开决些！"

发甲车陣的停任。一個日军官進来报告：

"前边铁略被破壞，列車不能前造。"

小林："馬上派同臨誠，派人前來修路！"

列军剛后退，又突然停住，一個日軍官又来报告：

"后边铁略也被破退回去了。"

小林惊急的搖擔手："糟糟糟了，千万別——碰上飛虎隊吧！"

发甲车官经给霹开斥的小林一封通牒：

"这是人路軍器给的。"

小林用枝料的车指拆开大信封。信纸上露出"中國人民解放軍蓮軍"几个大字，電文是：

"限你们在十二小时内，放下武器投降，抗拒者，彻底消灭。"

古大队长 刘铁
大队政委 李正
副大队长 王强
年 月 日

下边的签署是：
解放军鲁南军区
铁道游击大队

小林抽了口冷气，他马上站起来对一个中队长说：
"这队人不好办，派作为重要代表，去和他们谈判，用政治方式解决要注意因为我们的处境很困难⋯⋯"

云彩移暮云⋯⋯（溶）

在一个草屋里，刘铁李正坐在桌后，正和鬼子队长谈判，芳林嫂背着消儿坐在屋角的床上。她神情紧张着鬼子中队长。李正拍着桌子申述着理由：

"我们奉蒋政府命令到徐州集结，请贵军让路！"

刘铁拍着桌子："我们一概不从这反动命令！你们欠了山东人民的债，山东人民有权命令我们要你们缴械投降。你们要服从这命令，不服从，就消灭你们。"

鬼子中队长二次走进来，对刘铁李正说：

"我们官长同意把重武器留下，轻武器我们留着路上自卫，请你们给我们通行证。"

刘铁："不行！这不是做买卖，还要时价。不把武器全部交出来，我们的国政马上就要开始。"

李正："别象花样，重武器你们留下，轻武器我们沿路都有我们的大军，不等你们自卫就消灭了，最好的自卫办法是把枪全部留下。"

中队长皱着眉连连点头："是！是！我们全部交下。"

三五部队（法 10）

受降的仪式在铁道边的广场四周落布着铁道游击队的战员。刘铁李正和王强站在场中央。在刘铁和队员之间站着芳林嫂。

鬼子从装甲车上下来列队整齐的进来。小林走到刘铁、王强、李正敬礼，要去握刘铁的手，刘铁把手一摆，同他介绍了几句，小林向刘铁、李正、王强敬礼。

"受降开始！"

小林并没把伸出的手缩回来，他望着刘铁的脸惭愧的对自己说："几年来咱们都是铁路干活的，你拆我的修，现在你们胜利了，我的亡国了。"

小林向值日官说了一句，值日军官就向排列的日本兵下达命令，枪、大炮、步枪都放在地下，然后同小林这些武器走了。第二队又下来，放下武器，又走去⋯⋯

顶物上排列着一列列的机枪、大炮和步枪。刘洪、李正芳、林忠、王强、小坡、苗在铁甲列车上,两边沸腾的人群在向他们欢呼。

殿后他们的铁甲列车在歌声中徐徐前进。

一九五六年四月十五日

《铁道游击队》分场梗概（二稿）（部分）

「铁道游击队」分镜怪（三稿）

第一部份 草 创

一、鲁南军区司令部

按蔡、张坐阶陷时，进山打游击，随后被派他同去组织武装，在铁路线上展开军事斗争，现在已经赤手空拳打开了一个局面，队员们个个勇敢顽强，只是缺乏政治领导，要求正在膝司令王政委汇报见三营教导员李正，派他到敌人中心地区去担任铁道游击队长的紧张任务。张司令介绍铁道游击队的情况：队长刘洪原是煤矿工人，到鲁后，加强政治教育，并立即组织力量配合山区反扫荡的任务。

二、钱合药厂院子里

夜，参亮，林忠正在欢焦急地等着李正。王虎在一旁喝酒，李进门找李九，奋勇的喊着「李九，李九同志，我们队伍又多了一个人！」李九表示不大愿意……这时门外一匹敌人的战马疾驰而过，队员们见此，忙拉着李九，连话都顾不及说，冲出门就鬼子的骡马夺敌来了。

旋见刘洪两手提着两枝闪闪发光的枪进来，刚才打鬼子的硝烟还在眼前。刘洪认出了李正，激喜的把李正介绍给大家，同时坚决约李九加入。李九却不理睬刘洪的劝说，便面欣然答应，当时宣布将搞来的枪作为李九参加的礼。

三、蔡庄街头

刘洪同意，先破路，再来收拾魏、王，九、蔡庄车务段。刘洪带领九子与王虎，队伍化装的情况，向村下令包围敌人，便向蔡庄车务段报告敌情，回头看见洪子与王虎吵架的样子，只见刘供这样说，也只得罢了。

十、野外

铁道队全体队员十二人，拿着武器和修理铁路的工具，伏在野地里等着。李正蔡说，铁道破坏是易发现，只要将轨道接连的地方拆开一点，就可以使敌人的列车翻车。队员们动手操作以手榴弹。演戏敌兵的列车翻来，兵车翻落，队员们用手榴弹轰炸。

铁道队队员编电杆，动电线……

十一、敌军司令部

小林下令向鲁南山区的游击部队扫荡，先向铁路两侧进行大扫荡。

第三部分 成长

十二、过程

上一段出操、讨论会、整训、生活画面。此保镜片、包括刘洪、小坡、彭亮人等的画。

十三、家晨（面）

队员们饭后休息、闲谈。几个月鉴于生活的感想，小坡说好久没有见火车叫心里发痒，王虎附和着说：过去搞火车有喝多痛快，现在山里米饭是砂子刮的喉咙，不是彭亮子马上正色批评他们：咱们吃火车是为了保证司令部的保障，也好许多小米和煎饼了，山中之后要好好的打鬼子。

十四、鲁南军区司令部通讯员来请刘洪、李正。

司令员把他们领进委政委把山湘地下党员高老、山若介绍给刘洪、李正交代任务：我军以后将依托山湘根据地，所以这个地区是津浦线上唯一的交通为我们敌山湘为根据地，最后因难也要坚持下去，这是华中延安的交通线，不但在战略地位很重要，必须支撑的一条交通线，来取得胜利。方说取得人民的支持，实行党的政策等。

十五、山地
铁道队二十余人，选夜行军前进。

十六、修保长家
突然闯入高敬斋假惺惺拉
罗保长和修保长算在村里的"皇军"派出刘洪等

十七、高敬斋家
高敬斋招待酒，情助情报。

徐鐵道……消息告訴他，徐鐵道隊……正在等候他，高鐵道隊長臨村梅務隊報告情況，商量對策，來，拿不下。

十八、臨城梅務隊
原隊長勞，有了將功折罪的機會。崗村接到情報，且驚且驚的是鐵道隊如今公開社隊所，又在臨城裏面，章

十九、白天，崗村帶領著偽軍忽忽地於轉移。鐵道隊退入山中；夜晚，頭軍出來配合把鐵道隊

二十、鐵路線上
同……鐵道隊忙於轉移。

二十一、路上
臨城裏不比鄉下吃不上喝不上，不如到臨城裏都是熟人，李正預料敵人發地，才能擴大軍事活動頻率，因此今後的活動要整局零化，在人民中間扎下根來，首先要做偽化工作，再搞蠶食挖零，化整為零零化在羣衆中……

二十二、村頭乙
夜晚，李正帶着小坡到老劉家，李正着劉負傷，李正命小坡扶劉隊進村莊，迎面遇
還向李正介紹芳林隊長的情況，自己橫屍退讓。

二十三、芳林漫家（連院子）
場先頭，小坡敲開芳林家的門，芳林接他們進院，只見老娘一雙紅眼睛，不言不語，不會露出驚訝的臉，乃
媳很到心裏有些為難，芳林在炕上看着小女鳳兒沉睡沒醒，只要老娘驚異不安

乃把小劉藏藏於中。

二十一、會得任何情況下都要找牙，乃把小劉藏藏於中。軍官長領人來搜查，芳林運用盤方法應付過去。

二十三、
二十三、田野

第二天，大雪紛飛，王虎抱着槍去樹叢之下的積雪疏鬆。天亮王虎的棉衣被在石頭上使
這故，措花醫出來，王虎借此地搞本活動手活勞苦，王虎忍着，王虎不服。

二十四、芳林總家
又把槍放下。
芳林給他做的粥給王喝，劉接感激，情不
已。芳林把翻铁軍棉相抽出給他穿上。

李正來與劉詳談工作，關係建立了一些，但各村均有敵人的耳目，在誰家誰
根法打開這個局面，決定鐵隊領給惡霸地保長資條幾個同志，借惡霸的偽保長朱三，最近要以
便於展開活動。再搞零食挖瘡，同時要爭取的同志，有的同志在

二十五、朱三家
朱三是窮人出身的保長，保長在偽保長中算有名聲最近他總
懋鐵道隊把丁一批敵人地主和保長，心裏非常不安，一天夜裏，劉接小坡忽然降鐵而入，朱三
着打鬥說：第一是死；打開始進……李正向朱三解政策說明他不是甘心附敵，装
朱三只好陷家。

二六、大路边

王席不要太死心眼，王虎醒悟了。他向李九迎上去。

这时，大道上有几个民工抬着一回收的粮食。李九觉得这是一个好办法，于是王虎上前拦住不放，大骂，临城运来的牛就是作为给队伍的。老百姓也是铁说都没效，恰逢李正率领刘洪过来，问明情况，李正向农民道歉，令王虎把牛奉还。

李正为农民牵牛去后，命王虎在队伍上检讨。李九大表不满，认为王虎是为了全队着想，不顾自己生命安危，又顾及胜利也不能让刘洪枪毙。然牛犊小坡通知不日全队集合开会。

李九越想越不是人，民军队伍的任何胜利也不能不要革命军纪，失去人民群众的拥护任何革命是不能胜利的。

会。

二七、荒地上

保长与王虎在吃酒。

王虎拿酒给保长喝：以活动其心，保长吃得酒酣耳热。

小坡来，王虎命保长收拾酒席，遽快离去。

看见小坡来了。

王虎和保长试探小坡：约他加入伙队。小坡想出去当军阀，他当然不服根说，但他出于对王虎的感情不答应。王虎还忙跪下求情，问其所答。小坡逃脱计，口以实相告：自己一定要找来复仇。王虎安心下来。

李九大怒：「如果再生反心，枪毙勿论！」

王虎大喜，保长出主意，不合即会发生流血事件。

二八、路上

小坡接着继续走路。路上寻思是否要把王虎的事告诉刘洪？不告诉吧，得罪李九。告诉呢，那紧紧跟他面的李九的教育之下答应下来。

决定找到队伍之后，向刘洪告其情实，改邪归正。

二九、林芳边

刘洪向林芳谈军运情况。

——谢顺是临城的铁路工人，是死去林芳的好朋友。

小坡匆匆来，向刘洪报告王虎的情况，刘洪愤然起身要去捕王虎。

三十、树林内

李九半醉着，王虎扶其队别，踉跄不起。突然李九抢出枪向李九射去。李九应声倒地，叫一声：「我错了——」

王虎弃立刻逃走，一溜烟进深山去了。

刘洪沉痛地谈及：「我才知道那儿是只是一点，像你这种人才能，李正面色严厉批评刘洪：「王虎是唯一的朋友。」

这时保长前来谎说：「天要变，地要改，今后斗争形式要变，今后的斗争形式要变，地方上县署，保长也是要大动之时已经进山。」上马赶去，枪声已经在，乃回上前拉王虎叫道：「事情已经糟了！快打主意，发现的尸体——刘洪切齿痛骂：「不是劲个人，是我们千百万好兄弟，出来不起，你——」

方式要改变这地方县署保甲

友。

三一、临城特务队

由于"皇军"要支援南洋战争，铁路安全特别重要，冈村提出的新计划：用从上海运来的德制二十响驳壳枪，改组特务装备，限期消灭铁道队，以便衣队到夜间活动，以短枪对短枪，改组特务装备，冈村召集全队，批准新计划，换取旧式武器，宣布新计划。（这是冈村根据王虎提供的材料而订的）为奖励王虎，他的装备均特务一套，奖给他一条狼狗，与此同时冈村也特别嘱咐重要军事行动并训令王虎。

三二、继续展开夜间活动，但铁道队均闪开了他们的罗网，冈村几次扑空之后，大为恼火，怒打王虎的耳光。

三三、微山岛湖岸上

在湖岸上疾走，李正和芳林嫂走来，刘洪怀着愤慨和复仇的情绪和决心，要亲自去临城找王虎为李九报仇，李正不同意这个冒险行动，并且要连冈村也要搞掉，刘洪挟这个冒险行动上，并且要连冈村也要搞掉，刘洪挟芳林嫂自告奋勇愿去临城侦查，李正看这样子，终于两人相持不下，刘洪看芳林嫂也是意志坚定不可同回的样子，遂虽然不愿意也无可奈何中，难以抑制，但究竟觉得有效的多，也表示同意下来。

三四、临城铁路郊

芳林嫂跟踪入小巷

其狼狗向凤儿扑去，放她走，任意的查行人，芳林嫂看见一个女人和小孩没什么可疑的，冈村在检查行人，芳林嫂走近临城，看见冈村在放哨，煎饼映照着狼狗，芳林嫂以煎饼来向冈村报告一户口的事。

三五、谢顺家

芳林嫂要来谢顺帮忙一道去为死的芳林嫂报仇，谢顺痛快的答应试一试。

三六、芳林嫂谢顺家

芳林嫂同谢顺计画的临城特务队的地图和谢顺约定的信号，铁道队长短枪全部三十余把集合在福殿的房子里，刘洪终于发现他的布置尽在芳林嫂急促的决心下，令分三路出发。

芳林嫂告诉队伍在刘洪换上新装表示如不成功决不生还，不料李正激动不已，乃将凤儿交给老嫂带到微山岛去，自己去追赶队伍。

三七、路上

芳林嫂追上刘洪后，芳林嫂恳求自己跟着一个队员，但她和铁道队分不开了，李正见其决心要跟着去打冈村，刘洪的生死和幸福已经和铁道队分不开了，李正见其决心不可回，乃无可奈何同意下来。

三八、桥边

埋伏着刘洪等候外，等候谢顺，久不见信号，芳林嫂因非常焦急，谢顺藏在屋内的活动，刘洪命小坡随后德嫂在它上去和谢顺联系，刘洪在车站的路经烂熟，要去和谢顺家打听

芳林嫂向谢顾容低声道："谢顾一片宁静，站台上空，一列兵军车站，正有大股等你的进站，终于继进站了，孩子肚子饿，"芳林嫂说："商村一个人临。"

商村出来巡视，叫王虎，要王虎留他在特务队，又觉得不妥，马上把王虎打发走，叫曹某下班来给他作伴。

王虎眼神一闪，发觉有熟人，但宁军跟出，挡住了他的视线。

四十　临城特务队

商村和曹军曹把机关枪架在桌上，蜀掌门口，又把匣枪拉上膛，放在手边，伏在桌上就寝。

四一　壕边

芳林嫂同刘洪讲情况，队员们做好战斗准备，见站上红绿灯摆了几摆，队员们架上木板，刘洪带着先跨过壕沟，先后到了车站，就军缩暗处潜伏。

四二　站台

刘洪伏在站台下暗处，等鬼子哨兵过身去时，即跃上站台，蹑到特务队门前一瞥。

四三　临城特务队

刘洪推开门，发现桌上伏着两个人，商村闻声惊醒正要摸枪，刘洪抢先三发，商村倒地，曹同时把曹军打倒，刘洪跳上桌子，抢过机枪，向两旁特务队房间扫去。

四四　特务队宿舍会

王虎听见枪声，即跳下床，猛力推窗而逃，其他特务抓机枪的抬不起头，纷纷扔枪投降。

四五　站台上

四下枪声大作，刘洪站在站台上试去濑头大杆指挥队员们毁武器，搬物资，几处同报："找不清王虎，"刘洪发脾气，要继续变查，李正下令撤退，别温飘气弄得全功尽弃。

叠化一系列镜头：
缴获机火车，搬火车，搬运物资进山……

四六、敌军司令部

新任临城特务队长小林集合各地驻军开会,决心调集大军"围剿"萧村遗漏的"心腹"之患,因而被

松尾报告:微山湖铁道游击队及其他小游击队在内,一共有近两千人枪,各地驻军队长同时奉命

李正在萧村的工作并不彻底,集中五倍的兵力数倍的兵力彻底扫荡,各地驻军队长同时奉命,不应该留一个残留的

军人。

四七、敌山岛岸

敌情报处接连送来情报,估计敌人动员兵力六、七千人,李正估计一定是敌人把情报准备了,

否则微山岛不过一两百里面积,敌人要什么动员几十倍的兵力呢?与关决商量:应作撤退准备,

刘洪觉得微山岛一时打不下的。李正说:敌不能际敌蠢动,决战是敌人

的目的。

四八、湖边

小林福一安骑,骠兵及橡皮船渡湖开来,小林下令进攻

四九、山岛

敌骑兵排镇线路,李正一面游海迎敌,另一路敌人也追近来,另一路敌骑

敌人两队互靠红白旗,李正若有所悟。

五十、田野

人即分向二处而去,李正若有所悟。

— 14 —

《铁道游击队》二稿分场梗概

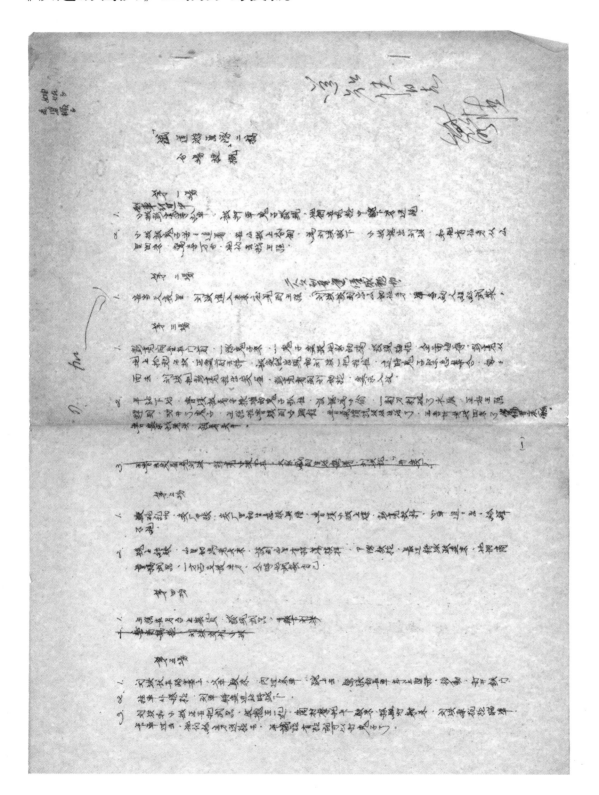

[页面为倒置的手写稿影印件，字迹模糊难以辨认]

The image shows a handwritten manuscript page rotated/oriented such that the text is difficult to read clearly. The handwriting appears to be in Chinese, with numbered items, but the resolution and orientation make reliable transcription impossible.

[Page too faded/handwritten to reliably transcribe]

This page appears to be a rotated/upside-down handwritten manuscript that is too faded and low-resolution to reliably transcribe.

对《铁道游击队》分场梗概（二稿）的意见

對「鐵道游擊隊」分場梗概（二稿）的意見
（一九五五年一月七日討論）

「鐵道游擊隊」二稿分場梗概較初稿有了較大的進展，這主要表現在：

（一）主題得到進一步明確。原作的主題不僅表現鐵道游擊隊的成員在對敵鬥爭中的機智、勇敢和頑強的鬥爭品質，現在的梗概不僅表現了這些精神品質，而且進一步表現了游擊隊的成員在對敵鬥爭中，如何在黨的領導下，發揚中國勞動人民中固有的英雄氣質，克服半流氓無產者江湖習氣的消極因素，逐漸由自發性的英雄好漢成長為自覺性的無產階級的戰士。由於加強了對這些英雄人物思想性格成長過程的描寫，加強了在對敵鬥爭中鐵道游擊隊內部思想鬥爭的描寫，如個人英雄主義、散漫習性的逐漸被克服，集體主義、紀律性的逐漸增長，政治上、鬥爭策略掌握上的逐漸成熟等等，因此加強了作品反映現實鬥爭的深度，作品的思想意義和人物描寫的真實性也有了提高。

（二）由於進一步明確了主題，確定了改編的主要方向，因此作者在保持原作主要人物及主要情節綫索的原則下，對原作的結構作了全盤的調整與安排，因此也就有了較多的改動，這主要表現在對前後雷同事件與場面的大力刪除和歸併，對情節的重新調整，人物的更形集中，特別是加強了主要人物劉洪和李正的描寫上面。這樣，就使得二稿梗概較初稿更為集中和精鍊，在長度上能基本上適合拍製的要求。

從這兩點來看，我們認為，二稿梗概的進展是首先應該肯定的，改編的方向基本

作者在寫作文學劇本時，還存在著一些問題，需要作者在寫作文學劇本時加以注意和解決。

（一）對主要人物的描寫問題。我覺得加強對劉洪與李正之間的關係的描寫，加強了李正在鐵道隊中的作用及其性格刻劃，這是值得肯定的。但是從原作基礎看來，因為鐵道隊的成長與發展主要是表現在劉洪這個主要人物的成長與發展上。我的感覺上，鐵道隊的成長應該是這部作品的主題。在描寫劉洪、鐵道隊的成長時，應該而且必須寫出黨的領導作用，因此李正這個黨的領導者的形象是應該著重描寫的。但是李正在鐵道隊中的作用主要是表現在劉洪身體上出來的，因此在人物描寫上應該以劉洪為主。（二）稿本加強了李正的描寫，是應該的，但是加強李正的描寫時，以免過多地以李正代替劉洪在鐵道隊中的作用，因而發生相對地削弱了對劉洪這個主要人物的描寫的缺點。

在加強描寫鐵道隊的內部思想鬥爭——主要也是李正劉洪之間的性格矛盾——這一方面，固然應該適當地寫出劉洪在對敵鬥爭中暴露出來的由於原來出身以及同鬥爭經驗不夠成熟所反映在性格中的某些弱點，如在隊員中可以講義氣替黨，原則性不強等，但從總的方面來說，劉洪在對敵鬥爭中是一個英雄人物，是應該給觀眾以十分可愛的鮮明印象。因此，在對敵鬥爭中，他的可愛不僅表現在對敵鬥爭的堅決、勇敢、機智、頑強上，而且也表現在聽從李正的勸說，克服自己身上的某些弱點，因此劉洪身上缺點的描寫，要恰當，使劉洪這個人物令人覺得更可信，更可愛。這譬如俗話說一句，江山好改，本性難移，勇於勝利而勇於克服自己身上的缺點，這才是一個英雄人物的成長與發展。在這一方面，"夏伯陽"的成功經驗，很值得參考。

因此，我們覺得在描寫劉洪與李正的性格矛盾時，應該把他作為一個英雄人物類型的感覺。在這一方面，蘇聯影片"夏伯陽"的成功經驗，很值得參考。

（二）關於劇情發展的問題。在稿本中，作者對情節的選擇與安排是費了一番勞力的，這樣的情節結構基本上是可以肯定的。但是我們覺得作者在寫作文學劇本時最需要進一步從主要人物的性格發展、人物之間的關係的發展中發掘出有力地說明人物、情節發展的意義來，如在入山整訓以後，要從對人物性格發展的描寫都需加強。這樣才會成為一個有機的整體，每一段落，每一事件對人物描寫的目的性，在情節的發展中對人物性格發展的描寫都需加強。這樣才能成為一個有機整體。

下面提出一些具體建議，供作者在寫作文學劇本時參考：

（一）稿本的第一部份似乎應著重介紹當時環境、劉洪的性格，劉洪與李正的關係——兩人性格矛盾的逐漸展開。我覺得第一部份比較突出的有哪幾點主要矛盾是可能，需要注意避免。

（二）李正原來是主力部隊的幹部，初到山裡對地下鬥爭的情況都不很熟悉，因此必須有一個了解情況，取得隊員信任，熟悉地下鬥爭的過程。劉洪是主要的領導的主要依靠，因此李正開頭應該通過劉洪，對隊員的領導，主要的領導依靠，熟悉到當地情況，這在原作中是寫到的。李正對劉洪

首先應該說，由於大家對劉洪與李正之間的關係和矛盾的展開情況，摸清楚了，才能領導大家把李正寫得"正確"，有餘而"正"不足，因此劉當時所處的環境是很複雜、鬥爭的策略性而鬥爭策略的靈活性則不足，因此李正爲那樣李九同志主觀上和情緒上都嚴重地抄，所以李、劉的鬥爭應很入情入理，逐步開展，在思想上和情緒上都嚴重錯誤爲複雜的。而寸步難行所以

（二）劉洪可以在一開始就是一個黨員，這並不妨礙描寫他的某些觀點不夠成熟。在「入山整訓」一段中可以用具體的情節（或細節）來描寫劉洪在某總結等看法的變化與成長。九事件後，一個人英雄主義與集體主義的鬥爭在劉洪內心中的反映，以寫出劉對李九

目前看來，入山的鍔在劉洪身上的情節的發展，只是缺乏片交待問題仍嫌力如能在劉洪身上選擇適當的情節加以描寫，則在人物的氣前後較爲真實。紮結束後的改變，似可從這幾方面來描寫塑：

（1）下山之後，變成公開的正式隊伍進行對敵鬥爭，而且離開原來熟悉的根據地到新的環境，所處之局面比較複雜，鬥爭的殘酷，因此在這種情況下劉洪對於敵情估計不足，遇到某些困難，新鬥爭中的思想情緒，這場戲很重要（李九說過治蓋似較通實對劉洪待人的個性逐漸成長起來。（第二十場高麗莊這

（2）通過王虎叛變這一事件，表現劉洪對隊員的關係從鎭壓反到爲原則性的提高。像第三十場李正當時似不一定正面批評劉洪，而可以從怎樣報仇這一角度來幫助劉洪提高認識。

（3）通過芳林嫂與劉洪的愛情的描寫，來烘托劉洪的可愛的性格是十分重要的。
芳林嫂眼中的劉洪，芳林嫂與劉洪的愛情都是正確的，劉洪處處都受到李

（四）在描寫劉洪與李正的關係時，不一定李正處處都是正確的，劉洪也可以從某些事情上使李正也受到些啟發。如第四十九場的變化，當李榮犧牲後義憤填膺要報仇時，可由劉洪在鐵道隊打槍軍時，在政治上爭策略上高李正的幫助和教育。

（五）對李九由於這一事件對李正個人英雄主義結果死於王虎之手，此種處理方法似可作爲第二種方案修改作所提出的這樣，劉洪的性格發展，似能起較大的教育和啟發作用的。
如果改編者所設想的以李九強烈衝突成熟，似也頗具體效果，則減色。
李正發團李九犧牲的愛國大。

（六）劉對李九應說是很惋惜，但由於王虎這個人物目前如作者認爲王虎叛變由於個人品質惡劣，不夠深刻，不能教育觀衆和有力地從介紹王虎的來歷，因此刘洪殺王虎之後，而似可打死了王虎，可以從而激動劉洪的發展，也是重要因之一。此外，對王虎這個人死不可惜，但問題不能不死不能介入可能還看不出他的真面目因此劉洪最初對王虎的印象不可能王虎似可從流氣習氣較重的介紹，（是書祿所喜愛的林嫂）然後變節，這樣劉洪對王虎可能有兩種不同意見在會有不同意見在會議中平處理尾的

1-4

1-5

满足观众的要求，另一种认为现在处理为投奔国民党，使在主人公刘洪身上对王虎的憎恨，对国民党的斗争情绪则仍在增长，对抗日战争转入解放战争衔接起来，使观众看完之后有所回味与想像，这样的写法是一妙举。这两种意见未能统一现一并提供参考。

（七）第三部份中掩护胡服同志过路一节，表现铁道队从军事斗争转为政治斗争，从破路、打车到护路、策反伪军，斗争方式更为复杂、更为成熟。因此这里似可着重描写刘洪——铁道队在政治上更写成熟、老练，觉悟更为提高，完成了胡服同志从全国形势发展的角度所提出之铁道队的新任务，这样也能显示出当时敌我斗争形势的变化。

（八）第六十四节与六十五节之时间间隔不够清楚，似可增加延安派出之大批干部过路、领队人责问刘洪、刘洪沉着而幽默地完成任务一节，以表现当时形势的发展并描写刘洪在政治上的更写成熟芳林被捕的遭遇似仍以临刑不屈为佳，以代替现在梗概中之第六十五节。

以上是我们对「铁道游击队」二稿梗概的一些意见与建议，很不成熟，仅提供领导上、改编者与原作者考虑时的参考。

一九五五年一月廿日

电影分镜头剧本《铁道游击队》（二稿）

镜号	画面大小	摄法	内容	音乐	效果	录音效度	有长定额	表片画底	量片声底

第 一 坊

1景 煤车上（特技）
（秋夜）

| 1 | 全 | 后跟 | （淡入）一辆吐着浓烟的火车头拉着一列煤车，在煤矿区的夜色中前进着。火车经过、中兴煤矿"矿井"建筑物、经过遍设日军哨岗的"枣庄车站"经过一座挂着日本太阳旗的碉堡，驰向原野。（以上画面用模型和银幕合成，迭印片头字幕：片名、编剧、导演、取演员等） | | 起 至 止 | 无声 | 180 | | |

2景 煤车上铁路边
（外景插内景）

1	远	俯	火车从挂着日本太阳旗的碉堡附近驰进原野。叠印字幕："1940年，在日寇佔領的津浦铁路临枣支线上。		火车行驶声	无声	15		
2	全	后跟	在急驰的火车上，从抖动的煤车两边爬上来四条黑影，他们登上车顶，用手推、用胸膛将大块的原煤，抛落车外。			无声	20		
3	中		另一辆车上，看守煤车的日本兵正背身整理着被风吹着的大衣。他听见声响，回头一看——			无声	6		
4	全		煤车上的人影正在紧张活动着			无声	6		
5	中近		日本兵急用手电筒照射。（内景）			无声	4		
6	特		一道雪白的光柱，正照着一丁年轻的、带有几分稚气和惊恐			无声	6		

—1— 一坊1—2景

镜号	画面大小	摄法	内 容	音乐	效果	录音	有效度	长度	耗片量画底	耗片量声底
			的小坡的脸，小坡把头一低，只听得一声枪响，子弹在他头顶上空穿过。（内景）	枪声						
7	中	仰	另一个比较年长的袒露着紫黑色胸膛，身体魁梧的鲁汉，见状急向身旁的一个伙伴彭亮也向小坡作下车的手势。			无声	6			
8	中		小坡机灵而敏捷地向车梢的一端跳去，不料迎面上来了那个日本兵，伸手欲捕小坡，小坡急一闪身。			无声	8			
9	近		彭亮举起煤块向前扔去。			无声	4			
10	中		煤块正砸在日本兵的头上。			无声	3			
11	特	仰	另一个日本兵急吹警笛。		警笛	无声	5			
12	特		一只手拉动气阀			无声	3			
13	全	俯	列车"嗯隆通"一声停下了		停声	无声	7			
14	中		鲁汉和彭亮等很快的跳下车，小坡跟着抓手下到一半，裤角被车上的钉子挂住，他正欲扯开一看后面。			无声	14			
15	全		后面守车上下来的一队日本兵，打着枪，已向一个负伤的年轻人冲来				9			
16	中		小坡一急，撕破了裤子从车上跌到路基上，再就地一滚滚下斜坡去			无声	9			
17	全		负伤的年轻人，被两个持枪的日本兵扑倒。			无声	7			
18	近		负伤的年轻人血流满面，被一只日本兵的手一把抓起			无声	7			

一场2景

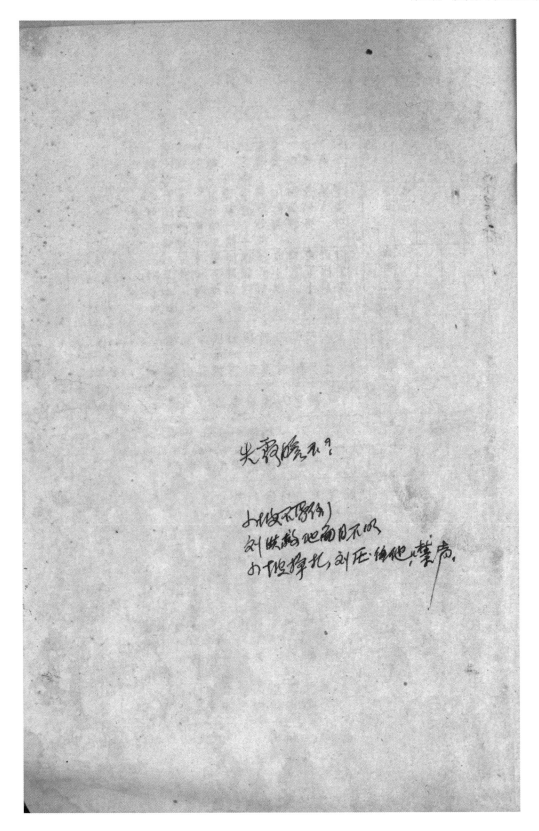

镜号	画面	摄法	内 容	音乐	效果	录音效度	有长定额	耗片量画底声底
19	全		两个凶狠的日本兵把负伤的年轻人狠狠地拖去			无声	6	
20	近—远	摇	小坡看到这个情况，急爬起身向距离铁路不远的山坡跑去。（划出）			无声	7	

3/1景 山野松林（内景）
（秋夜）

1 1A	远		（划入）小坡喘息着，跑到松树林边，后面山野里，三个日本兵在紧紧地追着他。			无声	15	
2	近		由于疲劳紧张，小坡一阵晕眩，扶住了树干。满脸汗水的扑跌了下去。			无声	12	
3	全		三个日本兵用手电筒，似乎发觉，急起步直追			无声	6	
4	中—全—中	摇跟	松树林里，一个彪悍的汉子刘洪，正端着枪，监视着日兵的行动。他一个箭步，窜到小坡身边，用有力的左臂把小坡扶在胯下，迅速地转过一块巨石，隐在一丛树枝下，……这时林中射进手电光。			无声	28	从暗影中窜出来 使一惊惊惶挣扎，刘洪挟住他，把小坡挟腋开，一把刘坡
5	特		刘洪有力的眼睛和黑色的枪口在电光闪烁中向前注视瞄准着			无声	9	不要写叫："坡！不惊慌
6	全—近—全	摇跟	日本兵走进树林，搜索前进，他们的脚和枪刺在刘洪眼前晃过，刘洪死盯住他们，不动声色，终于，三个日本兵都一一走他面前，没有发觉，在山坡拐角寻视了一下，向远处打了两枪，便无望地折转身走去了		枪声	全时	40	刘洪不慌不要害怕，急躁，暴露自己. 敌人更加凶狠 稳—掉
7	近		小坡伏在刘洪的膝上，刘洪抚着小坡的头，低声叫唤。刘洪："小坡！小坡！"			全时	11	惊醒小坡

—3— —切2—3景

小坡："队长，你是山里同志？"
刘洪："咱们回头再说，走，到主席家里去。"他们二人起身。

镜号	画面大小	摄法	内容	音乐	效果	录音	有效度	长度	耗定额	片画底	声底
			小坡甦醒过来,一抬头就急想躲开,刘洪按住他.								
8	特		刘洪:"不要怕,是我呀."			同时		5			
9	近		小坡满脸惊恐马上消散,猛地坐起来一把抓住刘洪. 小坡:"洪哥!是你么?你回来了?" 刘洪点头. 小坡急切地:"你还回山里么?这次走,可要带着我." 刘洪:"我不回去了." 小坡更兴奋急切:"真的吗?那你领着我们干吧,我们活不了啦." 刘洪未答案声,眼看画外列车驶去. 刘洪:"快带我到王强家里去."他们二人起身. (划出)		列车行驶声汽笛声	同时		36			

本场 镜头 30个

長度 494呎

一场3景

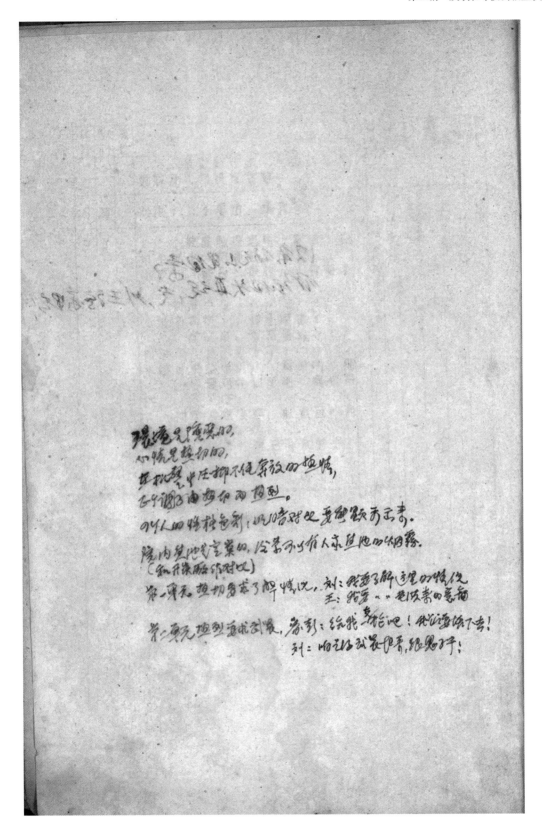

镜号	画面大小	摄法	内容	音乐	效果	录音	有效度	长定额	耗片底	片声底

第 二 场

1/2景 陈庄街道（场地）
（秋夜）

| 1 | 全 | 俯降摇 | （划入）陈庄街道，冒着烧焦地的烟雾和闪灼的火苗，一队巡逻的鬼子骑兵穿过街道，刘洪和小坡从暗影里闪而来，爬上一道短墙，跳了进去—— | | 起马蹄声 | 无声 | 36 | | | |

2/2景 炭屋内外（内景）
（秋夜）

1	全		（屋外）跳进院子的刘洪和小坡穿过荒废的煤堆和焦池，走向炭屋的小窗，轻轻敲了两下。王强声："谁？"		止	全时	20			
2	中近		刘洪低声："我，快开门！"屋内灯亮，门开，刘洪和小坡进去。			全时	12			
3	近		（屋内）王强一见刘洪便惊喜地咧开嘴。王强："你回来了？真没有想到！"他说着就对小坡打了个招呼。王强："你到外边望着风！"小坡很机灵的点着头，走出了炭屋。			全时	17			
4	中		（屋外）小坡走到栅栏门边，隐蔽在黑影里。			全时	8			
5	中-近	推	（屋内）刘洪和王强二人就桌上油灯吸着了烟。刘洪："你谈谈这里的情况吧！"王强："现在鬼子正在加强对集			全时	28			

二场 1—2景

鏡号	大画面	摄法	内　　　容	音乐	效果	錄音效度	有長定額	表画底	片声底 量
			莊的控制，修了矢营，築了碉堡，特务隊到处抓人，抓車也不容易了，大伙正在愁眉苦脸的盼着你回来呢！						
6	近		刘洪："司令部这次派我来的任务，就是要把大伙組織起来，先搞一个炭厂作业掩護，然后在这里拉起一支武裝，在鉄路线上打击敌人。			全时	18		
7	近		王强："这太好了，我真不願意再到車站上去給鬼子干了。老洪，你說，在咱們部隊里当班長的人，現在竟在鬼子脚行里当起二灵来了！"不禁苦笑起来："心里真不是味！"			全时	21		
8	近→中	摇	刘洪："眼前还得待在車站上，多了解些敌人的情况，等隊伍組織好了，再回来。" 王强："是啊，要不是为了任务，誰願干这个？！" 外面傳来兩响槍声，子彈从炭屋上空飞过，王强急起身向门口走去。鲁汗和彭亮已迎面冲进门来（后面跟着小坡，他和王强站在门外）他們一見刘洪，就突奋地叫了一声："老洪！"撲了过来。		槍声	全时	35		
9	中近		鲁汗几乎把刘洪抱了起来，他摸到刘洪腰里的槍，抜出他激情地說： 鲁汗："老洪，活不了啦！今天又被逮去了一个！你給我一支槍吧！老这样偷偷的吃两条綫，叫鬼子逮			同时	43		

二坊2号　　　　　　　　—5—

镜号	画面大小	摄法	内　　　容	音乐	效果	录音	有效度	长度	耗定额	片画尺	叠声度
			着了也别想活！你给我一支枪，就我给他们拼个你死我活吧！" 彭亮："对呀，老洪，这日子可真受不了啦！你快帮我们想个办法吧！"								
10	近-中	摇	刘洪："对，是要想办法，再赤手空拳的扒车搞炭是不行了，咱得武装起来跟鬼子干！" 鲁汉：（惊惊而喜悦地）"老洪，司令部能给咱几条枪么？" 刘洪："这个，还得咱们自己想办法，山里部队也很缺武器，还要靠我们支援呢，急什么，有枪！" 鲁汉急说："不要紧，反正老王在车站上干活，咱有的是机会对不对？" 这时王强已从屋外进来， 王强："坐下来谈吧！" 他们走近桌子，围着刘洪坐下来　（淡出）		同时		50				

本坊　镜头：11个
　　　长度：288尺

—7—　　　　　　　二坊2景

镜号	画面大小	模法	内容	音介	效果	录音	有效度	长度	耗片定额	片画幅	量声底

第三坊

1/3景 车站月台 （坊地）（秋日）

镜号	画面	模法	内容	音介	效果	长度
1	全		（淡入）站台上，夕阳西下，机车鸣着汽笛，奔过站台。一群穿着脚行号褂的工友，扛着军用物资，从画着大幅日本商业广告的"国际洋行"门前和鬼子的哨岗中间走过。	火车汽笛声行驶声	无声	24
2	中		王强帮一个工友将服包放上肩，自己走向货物堆，扛起一个稻草捆。		无声	14
3	近—全	摇	王强发现稻草捆里有两支铁脚露出来，他用手再摸了摸，眼睛里马上透出喜悦的光辉，他赶快一纵身，向站台上的一辆铁棚车跑去。		无声	21
4	中近		王强将肩上的稻草捆放进车厢，他向车中探视—			10
5	近	摇	车中，装有许多枪支和弹药箱，历历在目。车门被关上—	关门声	无声	13
6	中—特	摇推	货物司事关上了铁门，一边在门上缠铁丝，打铅弹，一边告诉王强说："王夫！推到二股道，跟晚上九点钟的票车挂走！"说完走开。王强：（欢快地眨眨眼）"好"他暗自思忖着。（化出）		后期	29

2/3景 三孔桥附近（外景）（秋夜）

| 1 | 全 | | （化入）列车在站上升火待发， | 糖推声 | 无声 | 10 |

三坊 1—2景 —3—

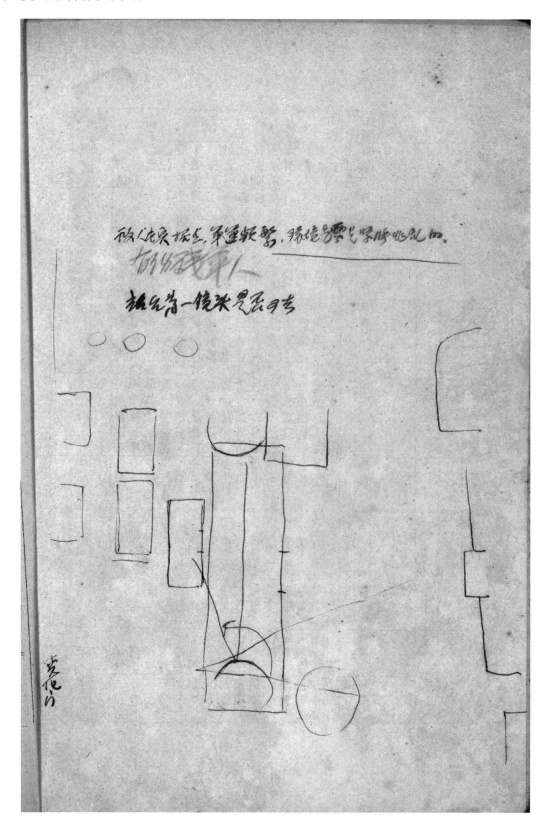

镜号	大画面	摄法	内容	音乐	效果	录音	有限效度	耗定额	片画底	量声底
②	全		三孔桥下，刘洪和小坡，鲁汉、王强、彭亮五人介吴何桥上桥下，来回散涌。（划出）	汽笛声起	无声		15			
3	远		（划入）铁轨上映着白光，火车鸣了一声汽笛，远远开过来了		无声		12			
4	中远		刘洪蹲在路基斜坡上的小树丛里，把装着机关的盒枪插进腰里，虎视眈眈的等候着，火车的探照灯光把他脸上的树影照得直摇晃		机车声	无声	12			
5	全		火车带着巨大的轰隆声何前冲过来，机车透出的一朵朵烟雾罩住了小树丛，从车底卷出的疾风，吹得树丛在打转			无声	9			
6	近-全		ⓒ刘洪像铁人一样蹲在树丛里，眼睛直盯着急驰的列车ⓐ列车像穿梭一样，一辆一辆在他面前驶过ⓑ眼看后面只有三四辆车厢了，他拨开树丛，窜上路基，迎着疾风，直向火车冲去			无声	20			
7	中-全	摇	只见刘洪一抬手臂，他已握住一辆客车尾部的把手，纵身上车，随车而去			无声	10			

3/3景 客车内外连铁棚车守车
（内景插模型）（秋夜）

1	全-中		车厢里，一个押车的日兵扶着枪，从打盹的乘客夹道中踱过来			无声	12			
2	中远		车门外，刘洪蹲在脚踏板上，掏出了手枪，透过车门玻璃，何里窥探—			无声	9			
3	近		刘洪刚在车门玻璃上露面，日兵已走进车门边的小过道来			无声				

-9- 三坊2-3景

镜号	画面大小	摄法	内容	言	效果	录音	长度	额定	片画底	量声底
4	中近↓中		刘洪头额一痛，将身体紧贴在车门上，日兵仿佛感觉到什么，走近车门，隔着玻璃向外张望了一下，但没有发现什么，又放下门帘，退去了。 刘洪眼看车门上的人影退去后，便把松塞在腰间，一只脚从客车尾部跨到後面一前铁棚车的棱角上去，（摇）紧跟着整个身体抱住了铁棚车的车身。			无声			摄於向车内	
5	全	摇跟	列车在荒野奔驰，刘洪的身子成大字形，抱着摇幌的车身已进到车门与棱角之间的位置。 （摇起）			无声	12			取水景 可用特写 6м安全装置
			1镜→1镜2摇结							
6	特		他的脚踏向寸把宽的横棱			无声	6			
7	大特		他的手钳着一个铁钉，继而向前伸过去，他的头移进来，额上青筋在跳，豆大的汗珠往下流			无声	18			
8	近		脚下的车轮在轰鸣，暴风撕着衣裤。			无声	7			邹宝
9	中近↓中↓全	摇	刘洪摸到铁门把手，从腰间掏出老虎钳，正欲动手，忽一道电光在他身边幌过，他急贴身在车皮上，（摇）後面守车上的窗口一个日兵正用手电筒向路边探照。			无声	20			
10	近		日兵照了一下，不见什么动静，便缩回头关上窗门。			无声	10			
11	中近		刘洪"卡"的一声钳断车门上的铁丝，猛力拉开门，钻身进去。			无声	17			
12	中		铁棚车里，刘洪捡起稻草细抛将过去			无声	10			

三场3景

— 10 —

镜号	画面大小	摄法	内容	音乐	效果	录音	有效度	长定额	耗画底	片声底
			4/3景 荒野路边（外景） （秋渲）							
1	全	移跟摇	稻草捆和木箱一个个被抛 落在路边			无声	12			
2	中小—全	跟摇	路边树丛里鲁苄和彭亮看得 分明，急向沿路的木箱窜过去			无声	10			
3	近		王强和小坡打开一个稻草捆 露出崭新的机枪			无声	8			
4	近		鲁苄和彭亮从一个破损的木 箱里掏出几支手枪来，极度惊喜 地注视着		止	无声	12			
			（化出）							

本坊　　镜头：29个
　　　　长度：416尺

三坊 4景

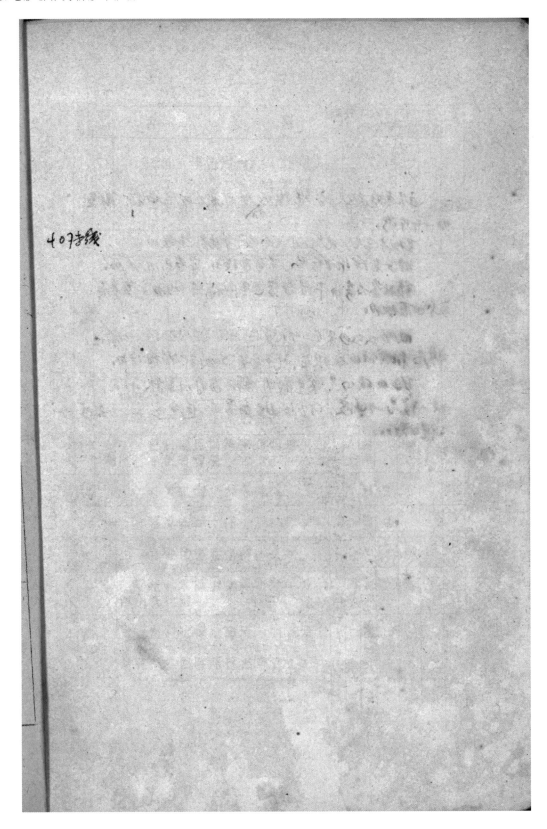

正派表现敌人猪肉要镇压，笑里藏刀的侵略面城市管隘的一个作呼。

高视打写也绝使等的，充分发挥电影特性的。

湘工要深泥险呢，慢走如转到，节奏是风快的。

赣战家力参与午用特写远景组成，主要脸上更显有义气的表现力。

四幅二三四号是一个大单位，表现气氛和敌人的森林狠压和我们的反镇压，斗争气充路的，在解相对方的。

3/4四弦的笑里藏刀，表现备村的高辣子晚，最后镜头一个过渡，以下就过度到高潮。(过渡的) — 升敌军行动的势力。

镜号	画面大小	摄法	内容	音乐	效果	录音	有效度	裁定额	片画底	暴声底
			2/4景 车站月台（外地）(秋）							
1	中		一队鬼子兵举枪射击	起	枪声	无声	7		日光灯	
2	全		一群"犯人"应声倒地				6			
			3/4景 岗村特务队（内景）(秋）							
1	近	拉摇	岗村笑盈盈的回过头来，打开烟盒，送到一个满脸伤痕的年轻"犯人"面前，年轻人不理会			无声	17	岗村设下烟盒		
2	特近		岗村打着点火机，依然笑脸相迎			无声	6			
3	特近		打火机在年轻人面前灼亮着			无声	5			
4	特		包着橡皮的钢鞭在暗地里的岗村手里抖动着			无声	5	理写钢鞭		
5	大特		打火机刷地一下熄灭			无	3			
6	特		橡皮钢鞭一挥			无	3			
7	近		打晕的狗猛地抬起头来			无	3			
8	特		年轻人脸上血流如注，外面传来乱枪声		机枪声	无声	7			
9	近		岗村吃惊地注意，特务仓皇进来报告。 特务："国际洋行出事了！"			同时	10			

—13— 四坊2景

镜号	大小	摄法	内容	音乐	效果	录音	有效长度	耗片定额	片底画底	量声底
			4/4景　车站月台　（场地） （黎明）							
1	全		黎明的车站，雾中，敌骑奔驰，枪声乱响，满载日兵的摩托车、警备车架着机枪，疯疯一样的驶来		驶响声车声	无声	18			
2	全		一辆满载日本兵的警备车过后，刘洪、王强、小坡、彭亮和鲁汉五人身上带着血迹，提着枪从夹道里窜击来			无声	12	车陷在 街道拍		
3	中		他们看了看情势，分头钻进小胡同的黑影里			无声	8			
4	全		国际洋行门口，装着鬼子尸体的担架，一抬抬从门里抬出来，岗村带着狼狗和一队日兵，匆匆赶到。			无声	15			
5	中近		岗村看着鬼子的尸体怔怔着 加王强　（划出）			无声	10			

本场　镜头 22 个
　　　长度 259 呎

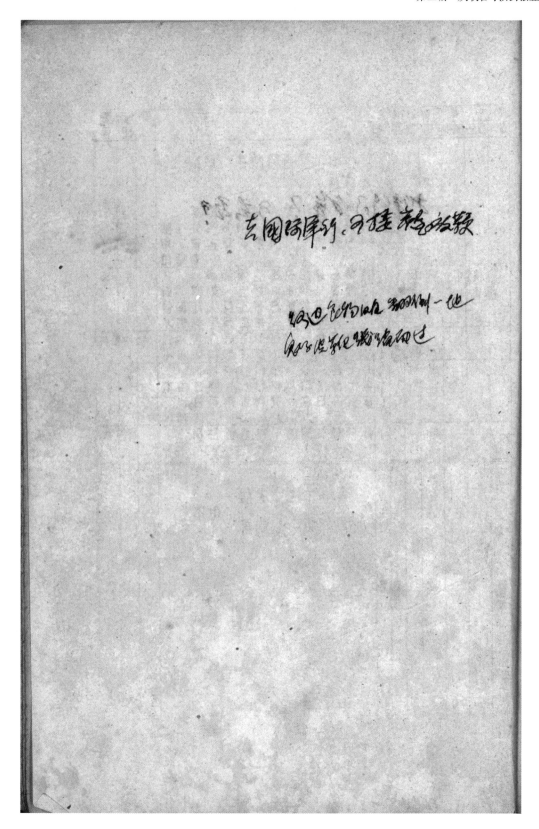

镜号	画面大小	摄法	内容	音乐	效果	录音	有效度	长定额	表画底	片声
			第 五 坊							
			1/5景 陳莊街道 （坊地）							
			（秋日）							
1	中近 1 全	俯 摇 异	（划入）炮声狂叫着 岗村带着狼狗和他的特务队穿过石桥，进入陳莊街道，乱捕行人，行人紛紛逃避。			全时	25	不要锣鼓		
2	全	摇 拉摇 2A 全	一个小販亮不了良民証，被鬼子一巴掌打倒在路边。（摇）一个失业工人被鬼子和伪军抓去，拳打脚踢。岗村携狼狗走近，忽闻街里传出"噼啪"声，他吃惊注视。（急摇到小街里画面）人群熙攘。		鞭炮声	全时 同时	30	乱八糟的响 说走一顺边，一个对见到不 强以入被鬼弄捆到地		
3	近1全	摇 俯 摇	炭屋门口上空，一大串鞭炮挑在竹竿上响着，新挂的招牌写着"义合炭栈"四个大字。下面人们挑着担子，推着小車，陸續走进門来。			无声	23			
			2/5景 炭屋外（內景）							
			（秋日）							
1	全	摇跟	鞭炮声里，急汗衬着大铁铣 在炭栈院子里的炭堆旁边往麻袋和抬筐里装炭，彭亮扶着秤杆和两个伙计在秤着煤斤，一边问顾客打着招呼，一边咀里喊着："一百三！……二百五！"块高采烈着。		鞭炮声…	同时	25			
2	中		岗村和他的特务队在炭栈门口出現，小坡弹着三角琴，咀里哼着小調，跳跳踊踊的走过来和			同时	12			

— 15 —

五坊1—2景

镜号	画面大小	摄法	内　　　容	音乐效果	录音效果	有效度	长定额	耗画底	片量声底
			鬼子兵打招呼.						
3	中		刘茂抽着烟, 从屋里走出, 鲁开只当夜看见鬼子, 舒着大铁迎上来说. 鲁开: "掌柜的! 咱们生意可真兴隆啊!" 刘茂走近说: "咳, 多亏乡亲们照顾!" 说着不断的向顾客们点头招呼, 俨然是一个掌柜的样子.		同时	24			
4	全	摇	岗村和鬼子兵离去. 一个年轻农民模样的人, 肩上挎了一个褡裢走进来. 他一见刘茂就连忙拱手道: "啊, 恭喜恭喜! 新店开张了!" 刘茂: "好说好说, 请里边歇!" 说着就引他放下筐, 走进炭屋. 王强走过来(成近景) 机警地向两旁注意了一下, 也跟进炭屋里去. （划出）		同时	35			

３、５景　炭屋内　（内景）
　　　　　　　　　　（秋日）

| 1 | 中—近 | 推 | （划入）小炭屋里间烟雾缭绕, 刘茂王强靠近李正在小声谈话. 李正: "你们这些时干得挺热闹." 刘茂: "整个蒙庄, 从铁路到车站, 都给我们摸遍了!" 李正: "为了配合山里的反扫荡, 我们还要展开更大的战斗!" 说着从身边掏出信文给刘茂: "这是山里的 | | 全时 | 45 | | | |

五坊2-3景　　-16-

镜号	画面	摄法	内　　容	音乐	效果	录音	有效度	长度	表尺	片底	量声底
			命令"咱们又在一起生活了!" 刘洪接信看。								
			45景 炭屋内(内景) (秋,夜)								
1	大特—全	拉	命令上写着:"兹任命刘洪、王强为鲁南军区铁道游击运队正付大队长,李正为政治委员"刘洪唸道着,(拉)画面出现李正。 刘洪: 李正:"同志们,山里边马上就要进行反扫荡了,敌人调动了几千兵力,由小林××指挥,就要对报据地发动进攻,眼看我们山里的部队和老百姓就要遭受日本鬼子烧光、杀光、抢光三光政策的摧残,我们应该马上行动起来,配合山里的主力,跟鬼子展开你死我活的斗争!……" 镜头逐渐拉视酒杯盘狼藉的炭屋,敬坐着刘洪、王强、鲁开、彭亮、小坡和别的队员们。	同時				80			
2	中近	摇	鲁开舒着酒壶,倒了一杯酒,带着几分醉意站起 鲁开:李先生,讲道理,俺不会讲,打鬼子,咱哥儿们说一不二!反正你跟老洪领着咱们干就是,不要多说了!来,喝一杯! 他说着走到李正面前,给李正酹满一杯酒。	同時				40			

—17—　　　　　　　　　　　　五场3-4景

第二编 从联合导演到独立执导

镜号	大画面	摄法	内容	音乐	效果	录音	有效长度	耗定额	片画底	量声底
			李正推辞说："我已经喝得不少了。" 鲁汗："不在乎，再喝一杯！"							
3	近		刘洪在一旁看着，有些皱眉		无声		6			
4	中近	摇	李正举杯一饮而尽。 鲁汗：（高兴地）你们看，李先生多够朋友！多痛快！嘿，不用说，祗要您一句话，俺鲁汗，打鬼子决不装熊。"说着他拍了拍腰里的枪，回到自己的坐位上。 小坡在鲁汗旁边意欲逗笑鲁汗的枪，鲁汗打他一下，小坡无可奈何地抢了他几粒花生米，自顾吃起来。 彭亮的声音："那么，李先生……"			同时	35			
5	近	摇	彭亮："……你说，咱们该怎么打法吧？" 鲁汗的声音："怎么打？" 鲁汗拔出枪，站起来 鲁汗："谁有种的跟我去，再干掉他几个门岗，给山里的反扫荡壮壮声势！"			同时	25			
6	近		李正：（笑着说）"不要这样零敲碎打，这样不但打不痛敌人，反而容易暴露自己，我们要打就要打中敌人的要害" 鲁汗声："要害？" 李正："对了"他摆了两只筷子，继续说"在铁路线上打击敌人，打得他瘫软瘫捆打得他顾头顾不到尾，浑身叫痛，祗有这样才能起到配合山里反扫荡的作用，你打过蛇没有，抓住他的尾巴，拎起来，一抖撒……"			同时	55			

五场4景 —18—

从人物作动侧面刻画工部春元，区为牛班表视工李元的石石是风情，他的"笑着说"说意很好体现的。搞祖工、扭捏忧、这表现他的险谷工作的一面。

主观警告的叶上他谁到陵溪，工队长的思想不通，一切强伟以说服的情况下，他向大队发的意思，这也是表于作的险工作的表现。

房牛的悟核和作风与和饭雾笼昭，但一经营缝能被吸服，者者先不难服站的。

彭意的搏要和临以组织的优良品质—镜逆破、击弦、场给迈一镜。

小坡和易作的英雪僮之一只插笔、他的机智灵巧足是看东表起的，主手往的仔跃工他作老陵的。

第一天字光的慕心到主扭架下，第二易侧主音度唯。每份一切解暑峰深、有加挑填、但最终到吗化升。

主表现出低参园上次支加俗者，前一幕之气陵谷加柯度、后一章之光介议的柯度。重细填设敖描的的，宫塔的嘉和陵內望他的柯写工映、陵负的的勇峰沙营高型造险生活情落。

镜号	摄大画小	内容	音乐	效果	录音	有段效度	长定额	耗片国底	量声底	
		他就完了!"								
7	近	鲁开听得出神,高兴起来 鲁开:"哎,你想得倒挺不坏啊,究竟怎么打,你可还没有说出来,快,快!我可憋不住了!"			同时	17				
8	近	李正看看身旁刘洪 李正:"大队长你谈吧!" 刘洪站起来			同时	12				
9	中	鲁开,彭亮,小坡和队员们注意			无声	6				
10	近—中	摇	刘洪:"政委根据司令部的命令,觉得我们应该结束炭厂,把队伍拉出去,在临枣铁路和津浦干线一带抓住敌人要点,狠狠的打他一下"			同时	60			
10A			刘洪的话没有说完,鲁开和另两个队员表示了态度 鲁开:"那怎么行?" 队员甲:"我们炭厂刚开张,生意挺兴隆的……" 队员乙:"我们刚换上麦子烧饼和咸鱼,煨豆付了,怎么又要拉出去." 队员丁:"俺家就不顾啦" 队员戊:"不行,不行" 一片嘀咕声							
11	中近	刘洪一拍桌子大怒说:"你们这成个什么样子?还有一点组织纪律性没有,这是吵家子么?这是部队!你们不愿意干的回家抱老婆去,没有谁来强迫你们."			同时	25				
12	中	摇	大家肃静 彭亮,(看看大家接和地)"对,咱现在是部队了,老武			同时	18			

—19—　　　　　　　　五坊4景

镜号	画面大小	摄法	内容	音乐	效果	录音	有效度	长定额	耗片画底	量片声底
			你别熏火，我们听你的，你说吧！"							
13	近1全	摇	刘洪：（简洁地）"大伙听政委的" 大家肃静，正待李正发言，陈员外闯进门来。			同时		10		
14	中		陈员外："鬼子查户口来了！"			同时		6		
15	全1近	摇	大家一阵骚动，鲁汉马上按起枪，意欲阻击敌人，王强一个箭步窜到他身前。			同时		8		
16	全1中	摇	王强夺下鲁汗手中的枪交给小坡，小坡急塞进炭堆里，用筛筐盖上，自己拿起三角琴弹起来			同时		15		
17	全1中	摇	岗村带着狼狗和几个日本兵在门口出现，他一眼看到水坡正在聚精会神弹琴			同时		10		
18	中		李正在账桌上拨着算盘珠，劈劈拍拍乱响，大家抽着烟，或倚或坐作分账状。 彭亮：（机灵地）"帐房先生！我该分多少呀" 李正看了一下账本，彭亮，两块五！"说着将钞票给了彭亮。接着又说："鲁伙计扣七毛酒钱，该分一块七！"			同时		22		
19	中		这时岗村已经走进门来，恶的眼光正向屋内扫视着。王强迎上他 鲁汗：（高声）"什么？刚开张就扣酒钱？……"			同时		15		
20	中		鲁汗："这么抠皮呀！" 彭亮：（捅鲁汗一下）"去你的呢" 鲁汗会意，故作不乐意地接过钞票			同时		12		

五坊4景

镜号	大小画面	摄法	内容	音乐	效果	录音	有效度	长度	耗额	尺画底	量声底
21	中—中近	移跟	岗村在王强的敷衍下，走向起立的人们，大家出示良民证给他一一看过，轮到鲁汗时，鲁汗心有不甘，被彭亮的手臂碰了一下，他才照例出示（后景的几个队员由小队长检视），最后轮到李正，岗村仔细核对良民证看了李正一眼。 岗村："李正，晋赈先生！" 鲁汗："什么晋赈先生，只会扣酒钱。" 他气愤地走开，眼光对李正瞪视着，岗村看鲁汗一眼，正待盘问李正时，后面传出"砰彭"一声。			同时		36			
22	近		藏枪的炭堆前，一只铁铣被狼狗推翻，小坡手中的三角琴随即将藏枪缺口遮没。			同时		12			
23	中近	摇跟	岗村扔下手中的良民证，随即走了过来，向炭堆注视。					10			
24	特近		李正注意。					3			
25	特近		鲁汗注意。					3			
26	近		岗村舒起琴观察了一下，终于没有发现什么，泄念的捺开，向门口走去，狼狗及日本兵随后跟去。					11			
27	中近	跟摇	小坡舒起琴，气愤而又心疼地抚摸。			同时		9			
28	中		李正："同志们，看样子，敌人现在已经在注意我们了，我们必须马上转移，撤出枣庄。"			同时		15			
29	近		鲁汗：（跳起来）"鬼子一查户口就要离开？"			同时		7			

五场4景

鏡号	大画小画	摄法	内容	音乐	效果	錄音	有效度	长度	耗定额	片富虚	量底声
30		近	队员甲："那咱们都成了孬种了！"			同时	7				
31		近	李正隐忍地看了大家一眼，转向刘洪 李正："大队长，你看呢？" 刘洪不安地思索着。 （划出）			同时	15				

5/5 景　岗村特务队门外
（外地）（秋，夜）

1		全	（划入）岗村等刚走到特务队门口，一个中国特务从门内急忙奔出，遇见岗村，敬礼报告。			无声	15				
2		中近	特务："报告队长，已经查出来了，那个死不啃气的傢伙，跟新开炭厂的那一班人有关系，他们可能是共匪派来的。"好看！（摘整作特写）			同时	18				
3		特	岗村一怔。 岗村：（决然地）"队伍出动！"			同时	9				

八機攝景。

6/5 景　陈庄街道（外地）
（秋，夜）

1		远俯	鬼子兵的摩托车冲过石桥，开进陈庄。			摩托车声 无声	11				
2		中	岗村坐在一辆三轮摩托车上，旁边坐着警犬和特务。			摩托车声 无声	8				
3		全	炭栈周围被成百的鬼子重重围住，街头屋顶架上了机槍。岗村的摩托车开到，他用军刀一挥，鬼子、特务、警犬同时出动，蜂涌将栅栏门踢开，直奔院内。			无声 蹴门声	27				

五场 4—6景　　—22—

主无生果在车站的特写急景，映照着夜色中的白桦树，秋意袭来，气氛恨到烈了武装撤出此处。

最后一镜 的村外加罩句，表现他的寄以憎恨，街步中寄以看一失，故村大有此感。

调子要轮廓不要完功，要有细节，镜的细毫，下境毫，锐尖动，的阴型的动静村比。

剧不撞 加商村一句停衔连等

281

鏡號	大小画面	攝法	内　　容	音乐效果	錄音效果	有效度	長度定額	耗片画底	量声底
			7/5景　炭屋外（内景）（秋夜）						
1	全	推跟	鬼子兵包围炭屋，屋门半掩着，里面露出闪灼的亮光。鬼子停步。		同时		9		
2	全		特务带着警犬大声喝叱。特务："赶快出来！不出来就开枪了！"		同时		6		
3	全		屋内没有应声。		無声		5		
4	中		手持机枪的鬼子在冒着火焰的焦池旁边警戒着，岗村走过来，作了一个手势，鬼子兵就"秤秤"打了一梭子。		机枪声	無声	12		
5	全	推	屋门已破碎，一个鬼子兵用枪刺将门搅开，里面一只炭炉里的火在熊々的燃烧着，已经杳无人影。		门声	無声	17		
6	中远		岗村气极，端过旁边鬼子手中的机枪，向屋内射击……		机枪声	無声	9		
			8/5景　山野松林（内景）（秋夜）						
1	全		机枪声传到空矿的山野，山野中一支小部队掛着短枪，以刘洪为前导，大踏步前进着。		無声		20		
2	近	前侧跟	王强回顾了一下远々起火的陈庄，对身旁的李正要了一个鬼脸。 王强："鬼子扑空了！" 李正笑了笑，回头看々鲁汗，鲁汗和彭亮並肩走着，也在频々回首，向陈庄探望。（王强和		同时		36		

—23—

五坊 7—8景

鏡號	畫面大小	攝法	內　　　容	音樂	效果	錄音	有效長度	長度定額	耗片画底	片量声底
			李正出画面） 彭亮望々走在前边的李正. 彭亮：(对鲁汗说)"政委到底是个能人呀！啥事他都能料到." 鲁汗："人家是山里来的，这还用説嗎？"							
3	近	跟	小坡和几个年轻小伙子走在一起，他心里高兴，不觉就哼起歌来.			同时	8			
4	近		刘洪回头"噓"了一声.			同时	3			
5	近	跟	小坡连忙按住嘴，向前赶路.			無声	6			
6	全一近	跟拉	山里傳来沉重的炮声．队伍在前進． 刘洪："敌人已经在向山里进攻了，是不是就赶今晚搞到路面去." 李正："对！明天一早，先到芳林嫂家了解一下情况." 刘洪："这个芳林嫂是我们的地下关係嗎？" 李正："这个人很可靠，她鉄路上很熟，是一个很好的联絡点." 刘洪点头思量着 伐高情素失 (划出)		炮声	同时	40			

五坊8景　　　— 24 —

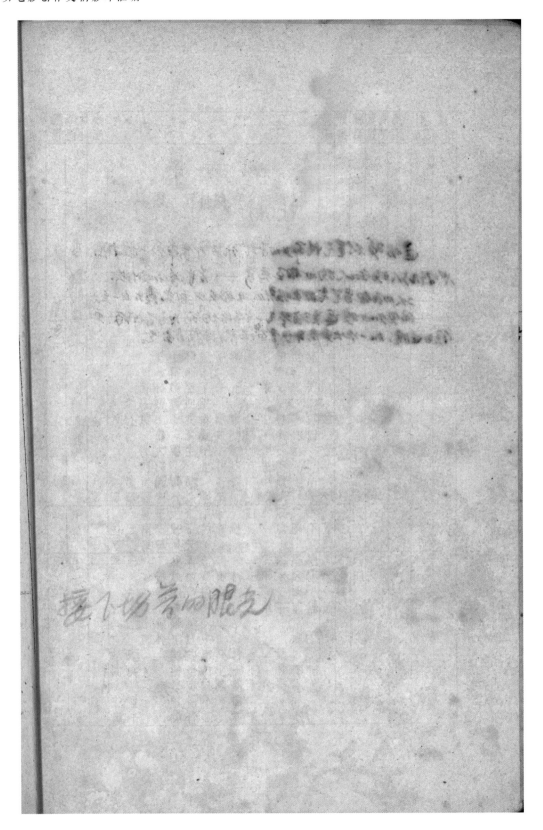

这场戏似鲁气妈第三场戏，作为打算案的一个总括，也介绍了人物和人物的相互关系——若菊嫂和刘总。
二人的性格当要有机会介绍的，在眼光中都流露出一点。
风电和的妈还要之演些——生些组织，也要有的两个事件的过度，加一次大事件，那似乎太简紧张，也发得至足吧。

镜号	画大画小	摄法	内容	音乐	效果	录音	有效度	长定额	耗画	片画底	量声底

第六場：

1/6景　芳林嫂家（内景）
（秋·日）

1	近—中	拉摇	（刘进）芳林嫂用含着敬佩的热情的眼睛，注视着刘洪。 芳林嫂："啊，这就是大队长啊！" 刘洪：（恳切地）"麻烦你了！" 李正走入他们中间（入画面） 李正："我们在这一带铁路线上和鬼子干，希望你多帮助！" 芳林嫂望了李正一眼，又把目光注视着刘洪。 芳林嫂："我能够为你们做点事，真太高兴了！你们大夥坐吧。" 刘洪、李正找地方坐下，芳林嫂走向伙房。（摇成中景）后景队员们分头坐下。		同时			50			
2	中		凤兒走近小坡，对小坡身上的三角琴好奇的看着，小坡取下琴，逗笑凤兒。		同时			9			
3	中		李正："我有了想法，假如能把鬼子的票车打一下，这个影响倒是很大。" 王强："票车不好打，鬼子戒备很严。" 彭亮走过来。 彭亮："打票车有什么意思？" 刘洪："要是打它一下，长短槍倒是可以搞到十几支。" 王强："就怕不好搞。" 鲁汗："怕什么？要干就干吧！"		同时 火車声			45			

— 25 —　　　　　　　　　　　　六场1景

鏡號	画面大小	摄法	内容	音乐	效果	錄音	有效度	長定额	耗画底	片量声底
4	近		李正:"我看打票車有几个好处,既可以打击一些敌人,讓鬼子知道咱们的厉害;又可以擴大群众影响,使老百姓知道八路軍抗日的力量。"			同时	25			
5	中近		彭亮、鲁汗、小坡等注意的听着。李正的声音:"更主要的是可以擾乱敌人交通綫,牽制敌人的兵力……"			同时	13			
6	近		刘洪精神贯注。李正的声音:"像一把老虎鉗狠狠的鉗住他!"刘洪:(兴奋地)"行!不知道現在票車上情况怎么样。"			同时	15			
7	中(近)		芳林嫂端着茶水进来,走到他们面前 芳林嫂:"大队長,要不要我先去打听一下?"			同时	7			
8	近		刘洪和李正交换了一下眼色,回头打量芳林嫂			同时	8			
8			刘洪:啊!叫你去不(划出)							

2/6景 客車外(外景)
(秋·日)

| 1 | 全 | | (划入)客車在曠野中前进。 | | 火車声 | 無声 | 8 | | | |

3/6景 客車內(內景)
(秋·日)

| 1 | 中 | 前側錄 | 車廂內,芳林嫂鳳兒,提着一个包袱,在客車的走道上走着。 | | | 無声 | 24 | | | |

六坊1-3景

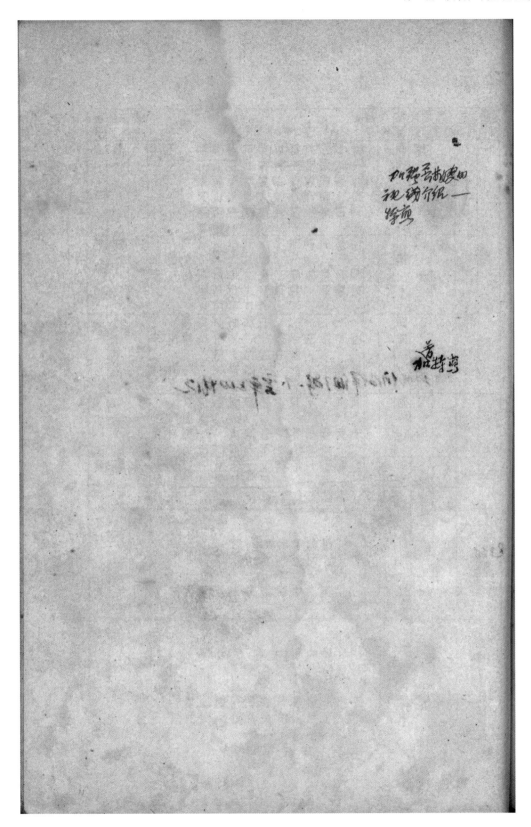

鏡号	画面大小	摄法	内容	音乐	效果	录音	有效度	長度	耗定额	片画底	量声底
			她似乎是在找座位，但她的眼睛又时々瞟着車廂一端的押車鬼子								
2	中近		押車鬼子把槍掛在板壁上，气兇々的坐在那里。			無声		7			
3	中近	侧跟	芳林嫂継续往前走，走完一節車廂，又瞟了瞟車廂尽头的鬼子，再走向車门去。			無声		18			
4	中近	侧跟	在另一節車廂里，芳林嫂走进来，照样注意押車鬼子的武器和神態，从鬼子身前走了过去。（出画面）鬼子的目光斜瞟着她			無声		16			
5	中		在車廂的尽头，寫着"旅客止步"的車门口，芳林嫂走近前，打量了一下，决然推开门。			無声		18			
6	全		掛满武器的車廂里，几个鬼子正在下棋，闻声猛然回头，曰蟇甲：（气势兇々地）"干什么的？"			同时		9			
7	中近		芳林嫂：（一笑）"是小孩要拉屎呀！太君！"她向屋里再看了一眼随手将门掩上。			同时		13			
			（化出）								

本坊 鏡头16个
長度285呎

鏡号	攝法	大画小画	内　　　容	音乐	效果	錄音	有效度	長定額	耗片画底	量声底

第七場

1/7景　某車站（外景 站台）
（秋、夜）黄昏

| 1 | 全 | | （化入）車站入口處，鬼子岗哨林立，两边的刺刀对着列队进站的旅客，由两个漢奸在搜查着每个旅客的身子。后景車站月台，電灯通明，"咯咯"的打点声，宣告列車将要进站了。 | | 打点声 | 無声 | | 21 | | |
| 2 | 中 | | 一个穿着長袍，大着呢帽，像是商人打扮的人，（队長王强）两手提着点心，満臉笑容的向鬼子敬礼，稍被搜了一下就过去了。另一个漢子（王强）也是商人打扮，一只手提着蘭陵美酒，一只手提着燒鸡，經过漢奸的搜查和鬼子的注目，也过去了。（划出） | | 客車遠远駛来声 | 無声 | | 30 | 一男一女 | |

2/7景　客車内外（内景插外景）
（秋、夜）

| 1 | 中 | | （划入）王强走进車門，王强看到头一个位置就坐着一个鬼子小队長，他的龟形匣子槍掛在車板壁上，王强向他鞠了一躬，就在鬼子小队長对面一个座位上坐下 | | 客車行駛声 | 無声 | | 16 | | |
| 2 | 中近 | | 鬼子小队長厭惡的看着王强，王强抽出一支砲台烟，遞了过去，鬼子小队長接过，王强再殷勤的为他点上烟，鬼子就温和些了。鬼子："你的什么干活？" | | 同时 | | | 47 | | |

七坊1—2景　—28—

华城—— 出门与线向家信

长婴部队

现去掉这场戏？

仍申队公里

中日生活问题

乙插︿在旅家此岁斤几，另作拍着大祝，招着骂子等之看。

鏡号	大小	攝法	内容	音水	效果	錄音	有效度	長定額	耗片量重底	声底
			王强："开关厂，临城枣庄都有我的分厂，每次要向皇军的公司定二百吨的货。" 鬼子："买卖发财大大的？" 王强："皇军的发财大大的，我的小小的。" 鬼子的眼睛经常在酒瓶上转。							
3	近	摇	王强会意，就站起来打开酒瓶和烧鸡，撕了一条大腿，送到鬼子的面前，(摇) 王强声："你我朋友大大的，米西米西！" 鬼子稍稍推辞了一下，咀里咽了一口唾沫，就接过来了。王强又拿来一个茶杯，把酒倒进杯里。			同时		50		
4	中 和近		车厢另一头，队员甲也正在和鬼子周旋，吃着点心，欢笑着。笑声引起旅客们的不满，(摇)一个带眼镜的旅客以卑视的眼光斜瞟着他们，低低的咒骂： 大眼镜的旅客："他们还算是中国人吗？多么下流！" 旁边一个胖子旅客懒洋洋的表示态度， 胖子旅客："你老兄何必多管闲事啊！" 他拉开报册，自管看报。			同时		30		
5	全		火车在原野中急驰着。		起汽笛声	无声无声		7		
6	中		王强装作解手，向另一节三等车厢观看。			"		11		
7	全		车厢两头也有人坐在押车鬼子身边陪笑，一个在变戏法，一个在弹琵琶。			"		11		

— 29 —

七场2景

镜号	画面大小	摄法	内　　容	音乐	效果	录音	有效长度	片定额	画面底	声底
8	近		变戏法的是一个年轻人（队员丙），他咀上吊着一支烟捲，在变出一个个鸡蛋。		无声		11			
9	近	摇	弹琵琶的是小坡，（摇）小坡对面坐着一个鬼子，正眯着眼睛在欣赏着。		〃		16			

3/7景　铁路涵洞（外景）
　　　　　　　　（秋，夜）

1	全		火车急驰着。		无声		7			
2	中		路基旁的黑树丛里有两个人影在蠕动。远远火车的探照灯照得路轨稜光。		〃		10			
3	近	摇全	刘洪和彭亮二人硬着短枪在探照灯光中瞪视着前面。刘洪："火车快到了，就看你这位游击队的司机露一手了"彭亮兴奋地捲起袖子		同时		16			
4	近		铁轨上的白光越来越亮，火车长鸣了两声汽笛，远远开来。		后期		8			
5			刘洪和彭亮从树丛中窜出来，剩下彭亮，自己窜进铁路涵洞跑向铁路的另一边去				12			
6	全		列车像半壁黑山一样迎面冲过来		无声		9			
7	全		彭亮迎着开来的列车，直奔到路基上——		〃		6			
8	全		他一抬手，抓住机车上的铜把手，就翻身上去。		〃		5			

七场2-3景　　　——30——

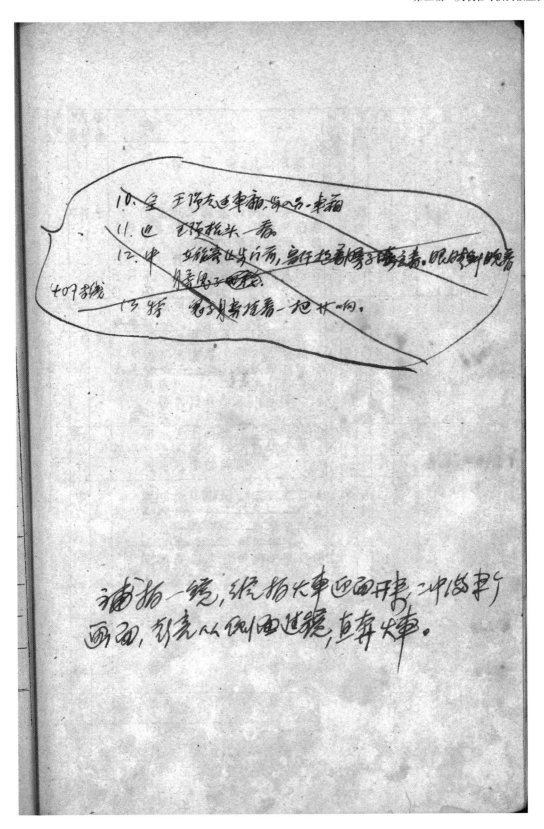

鏡号	畫面大小	攝法	內　　容	音樂	效果	錄音	有效度	長定額	耗片量畫底	声底
			4/7景　机車上（实景） （秋夜）							
1	中近	升	跳上机車脚踏板的彭亮，縮着身子，停了一下，他慢慢抬起头，（升）从司炉两腿之间，看到刘洪从对面的脚踏板上正在探出身来，只見他眼光向司机的方位一閃。		無声		12			
2	特		日本司机正握着开車把手，抽着烟。		無声		4			
3	中近	搖	彭亮眼看刘洪一举枪，忙低头，（搖）只听得"砰砰"两枪，車身震动了一下，日本司机已倒身在机車内，一只手掛到彭亮的肩上，彭亮擁开司机的手臂，馬上頂上去。		枪声		16			
4	特近		他一坐上司机的座位就握住把手，熟練而兴奋地加快速度。		〃		9			
5	全		列車迅速的奔馳。		〃		7			
6	中		刘洪把中国人司炉拉到旁边"为了打鬼子，你先退吧！"說着又向彭亮命令："再加快些！"刘洪裁用大鉄鍬向鍋炉里迅速送煤。							
			5/7景　客車內外（內景、外景、实景、外地）（夜）							
1	特		車輪飞滾。（实景）		無声		5			
2	特		烟筒突突。（实景）		〃		5			

— 31 —

七场 4—5景

鏡號	大畫面小	攝法	內容	音樂	效果	錄音	長有效度定	表面片底	量聲底
3	特		王德 手中的酒匆匆倒进鬼子手中的茶杯。（内）			无声	5		
4	特		鬼子的咀涂满西桌上的奶油舐着嚼着。（内）			〃	5		
5	特		一个个鸡蛋不断从队员乙手中变到鬼子手里。（内）			〃	7		
6	特		小波手中的琵琶激烈的弹奏着。（内）			〃	7		
7	全		列车在飞奔。（外）			〃	5		
8	大特		琵琶在震鸣。（内）			〃	5		
9	中		在旅客上步的车门前，披着大袄在一旁依靠着。						
10	近		彭亮拉了一声汽笛。（实景）			汽笛			
11	全	速推	前方停车站的月台愈来愈近，站上，鬼子端着刺刀，旅客提着行李，准备上车。（外）			〃	6		
12	中近		彭亮回头向刘洪招呼。彭亮："王湘！"刘洪像愤怒似的抡着铁锨向前一挥。刘洪："冲过去！"（实）			后期	6		
13	近		彭亮把开车把手拉到最快速度，又拉响汽笛。（实）			汽笛声	无声	7	
14	全		列车怒吼着，摇晃着身子急驰过车站月台，向前奔去。（外）			〃	8		
15	中		站台上的鬼子和旅客，带着惊恐的脸色望着飞驰而过的列车。一个旅客追上几步："怎么不停呢？"（外）			后期	7		

七坊5景

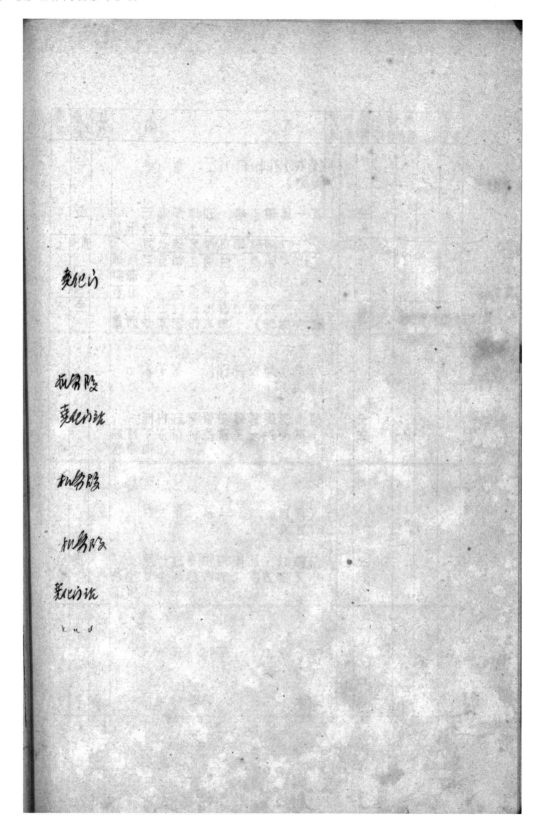

镜号	画面大小	摄法	内容	音乐效果	录音	有效度	长度	耗定额	片量画底 声底
			6/7景 三孔桥附近（外景）(秋.夜)						4073½
1	全		三孔桥村近，李正带着一支队伍伏在地上。		音声		6		
2	特近		远处射来的机车探照灯光，照得李正脸上煞白，他向队伍下达命令。 李正："准备战斗！"		全时		6		
3	全		战士们都端着手中的枪，望着远处驶来的火车。（特技合成）		音声		9		407 视觉终后5½尺
			7/7景 岗村特务队（内景）(秋.夜)						
1	近		岗村在紧张的接着电话，随即放下听筒，急摇另一电话机，舒起听筒。		全时		12		
			8/7景 某车站（内景）(秋.夜)						
1	近		鬼子站长听到电话，知道铁路上发生紧急情况，急忙放下电话走开。		全时		12		
			9/7景 机车上（实景.外景）(秋.夜)						4073½
1	全		列车在飞奔。（外）				7		

— 33 —

七场6-9景

镜号	画面大小	摄法	内容	音乐	效果	录音	有效长度	长定额	耗片画庖	量声庖
2	中		司炉对刘洪说："让我来吧！"刘洪拍一下他的肩膀，把大枪递还了他。司炉加煤，刘洪从侧面小门走下来。（冥）			后期	13			
3	全	俯	车前，铁轨像两条银线，直往车下抽。（外）		乒声		6			
4	中	近	刘洪提着盒枪，在机车前面威武的望着前方。（外）		乒声		6			
5	中		前方，三孔桥已在望，刘洪把匣枪向上一举，连放三枪。（外）		枪声 乒声		12			
6	近		彭亮听到枪声，忙把车一刹，急搬一个机件——（冥）		乒声		5			
7	特		机件在彭亮手中，发出"嘶嘶"声。（外）		乒声		4			

19/7景　客车内外（内景）
（秋夜）

1	近		"嘶嘶"声传到客车内，王强和押车鬼子都凝神注意。		"嘶嘶"声		5			
2	近		队员甲放下手中的物件。		乒声		3			
3	近		小坡停下琵琶。		乒声		3			
4	近		队员乙收拾手中的鸡蛋。		乒声		3			
5	中	近	鬼子小队长正向窗外探望，王强站起身，奇起一个酒瓶就像鬼子头上砸去。		乒声		9			
6	近		（空镜）鬼子倒下来。		乒声		3			
7	全		队员甲用鬼子的刺刀向另一个鬼子刺去。		全时		7			

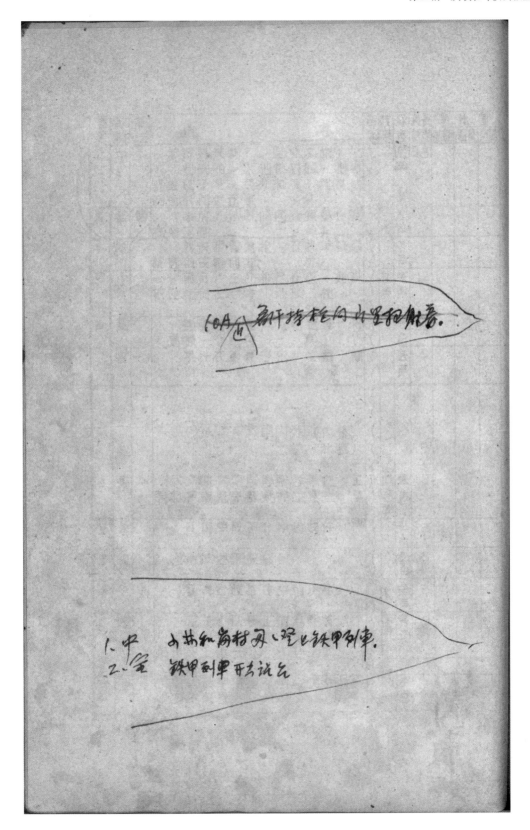

镜号	画面大小	摄法	内　　　容	音乐	效果	录音效果	有效定额	长度画尺	耗底片	量声
8	中近		带眼镜的旅客惊叫："啊呀！不得了，不得了，闯下大祸了"。 胖子旅客："准是喝醉了，瞎胡闹！瞎胡闹！" 带眼镜的旅客："赶快避开吧！" 胖子旅客摇头不止地跟着走向另一节车厢去。			全时	20			
9	近		他们刚跑进另一车厢，不免又大吃一惊。另有乙用枪筒向鬼装上捅，挤			全	9			
10	中近	打开	车厢里队员乙枝式枪硬而旅客止步"门里的鬼子甘拜……		枪声	全时	11	息8.00		
11	全		另一车厢里的两个鬼子，正被小坡和队员乙痛打着，一个被队员乙揪起来，摔倒在地，一个被小坡提在……正在……用单忘琉璃至位腾袋			名声	17			
12	特		鸡蛋在两人的身边乱滚。			"	3			
13	特		琵琶在鬼子头上乱砸。			"	5			
14	全		车外路基上陈茂乙和另外几个队员分头跃上各节慢行的车厢。		陈茂乙		12			
15	中		队员乙走进三等车，按式混乱的旅客，走向撕打的小坡，这时小坡正和鬼子拼命夺枪十分危急，喊子："小坡，抬々身！" 陈茂乙：说着拉起小坡给鬼子一枪。		枪声	全时	18			

11／7景　某车站月台 外景
（拂地）
（秋夜）

| 1 | 全 | | 鬼子站长带着队伍在月台上按下机枪，佈置堵击。 | | | 名声 | 21 | | | |

— 35 —

七坊10-11景

镜号	画面大小	摄法	内容	音乐	效果	录音	有效度	耗片额	片画底	量声底
			12/7景 三孔桥附近 （外景） （秋夜）							
1	远		列车里响起阵阵枪声，列车正停在三孔桥上。		枪声	仝声	15			
2	全		守车上跳下来几个伤残的日军，想逃跑，被王强、和队员乙从车中赶上		"	"	12			
3	近		王强打了一枪		"	"	3			
4	全		日军栽倒一个，其他的人正欲逃跑，四下队伍围上来，日军缴械。		"	"	15			
5	中		小坡和队员乙接连将日军的三八枪挂满肩头上。		"	"	8			
			13/7景 某车站月台 （外景） （秋夜）							
1	全		鬼子兵严阵以待，鬼子站长不时的看着手上的表，看看前方，狐疑地来回蹉着。			仝声	27			
			14/7景 三孔桥附近 （外景） （秋夜）							
1	全		三孔桥上，乘客们纷纷下车，集中在桥下乾枯的河床里，李正站在车头上给群众讲话，刘洪在他身边			后期	40			

七坊12-14景

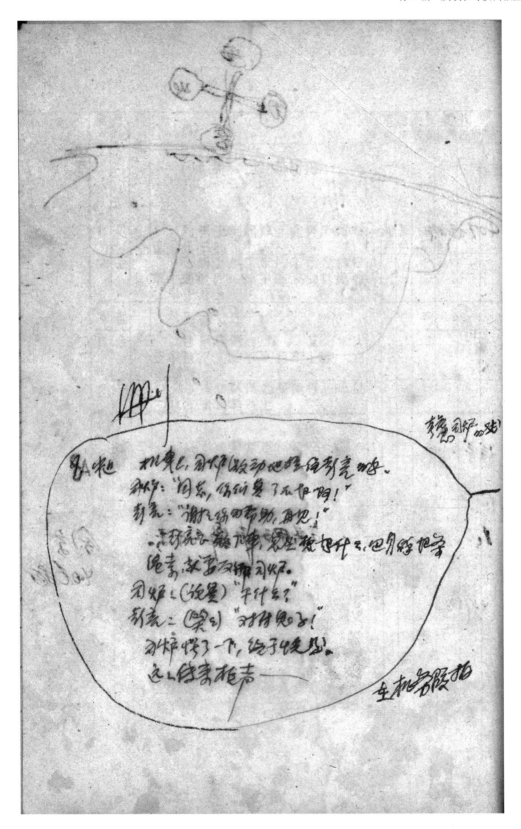

镜号	大画面/小画面	摄法	内容	音乐	效果	录音	有效度	长定额	片画帧	量声底	
1A			李正:"同胞们!我们是共产党领导的八路军,袭击火车,为的是消灭日本鬼子,希望今后大家多多帮助自己的部队打鬼子兵,把日本强盗从我们祖国的领土上赶出去!"								
2		近	车厢外贴上标语:"中国共产党万岁!"		众声		5				
3		特远	标语:"八路军万岁!"		"		4				
4		特	标语:"打倒日本侵略者!"		"		4				
5		特	标语:"中华民族解放万岁!"		"		4				
6		全	机车上一个队员将一叠的军用草帽撒向铁路边		"		6				
7		特	标誌着八路军番号的草帽落在地上		"		3				
8		全摇	列车贴满标语,人群黑鸦鸦一片,在游击队员引导下向铁路两边散去 远远传来枪声		枪声		"	15			
9		远	铁甲列车打着枪开着炮,远远开来,在被破坏的路基附近停下.		枪炮声		"	11			

15/7景 铁甲列车上(内景)
(秋.夜)

| 1 | | 近 | 小林和冈村站在一起,拉开窗户向前一看
小林:(下令)"继续射击!" | | 枪炮声 | | 全时 | 15 | | |

— 37 —

七坊 14-15景

镜号	画面大小	摄法	内容	音乐	效果	录音	有效度	长度	耗定额	片画面	量底声
			15/景 三孔桥附近（外景）（秋夜）								
1	中		铁甲列车炮塔上，激烈的炮火向前倾泻着。		枪炮声会声			9			
2	全		三孔桥附近，炮弹炸，但已渺无人影。		〃			12			
3	近	摇	机枪子弹击碎车窗的玻璃，（摇）窗旁贴着醒目的标语"不管鬼子多么凶，人民力量大无穷"		〃			8			
4	全⇂中近		小林和岗村带着队伍走近客车，向路边探家。行车			后期		73			
4A	中近		岗村：（很内疚地说）"部队长我没有尽到责任。" 小林沉思地目光巡视了一下，发现地下的什么，岗村捡起一顶写着八路军番号的草帽，二人不约而全的震惊着。 小林："这不是你的过失，这是狡猾的共军主力到达了铁路边，不是你用能对付的，我决定把进攻山里的一部份部队调回来，先向铁道两侧进行扫荡 你的特秀队调到临城来，这里是军事运输的重点，你要严加戒备 岗村："是，我一定加倍努力" 小林："微山湖西边有国民党部队，你要和他们取得联系"								
5	特		岗村吃惊地注意。 小林：（画外音）"要他们配合行动，阻止共军渗透……" 岗村会意。			后期		12			

七坊16景 —58—

镜号	大画面	摄法	内容	音乐	效果	录音	有效	长度	底片量	画底	声底
6	近		铁甲车大炮乱轰，车上敌兵纷纷下车			杂声	9				
7	全		荒野远处，村庄一片烟火鬼子兵成散兵线向田野里搜捕砲声隆々着			〃	12				

17/7景　客车内　（内景）
　　　　　　　　　　（秋夜）

1	全-中		岗村率着狼狗打着手电，在车厢巡视，一脚踢着了一个三角琴，狼狗急过去停在破碎的三角琴边，引起岗村的注意。			全时	36				
2	特		狼狗嗅着三角琴，岗村的手伸进来拿起琴。			〃	11				
3	近		岗村对着琴寻思着。（化玉）			杂声	11				

本场　镜头　94个
　　　长度　1109呎

— 39 —

七场16-17景

镜号	画面大小	摄法	内 容	音乐效果	录音	有效	长度	定额	耗片画底	量声底

第八场

1/8景　湖边村野（外景）
　　　　　（秋，黄昏）

1	全		（化入）炮声传到宁静的湖边，湖边大路上，一支已经不太小的部队，长短枪俱全，在刘洪、李正前导下，大踏步前进着。	炮声	先期		18			
2	近	前侧跟	王强跟在李正后面 王强："鬼子又扑空了！" 李正笑了笑。		后期		9			
3	近	前跟	小坡捎着长枪，挂着短枪，一身都是战利品，雄纠纠、气昂昂，哼着曲，兴高采烈的前进着	歌声起	先期		18			
4	近		刘洪回过身来，骂了一声"小鬼！"也掩饰不住衷心的愉快		后期		6			
5	近	前跟	小坡调皮地笑着唱着，旁边老汗和彭亮各在他脑袋上摸了一把。几个年轻人都跟着他唱了起来。		先期		30			
6	中-全	摇	王强赶到刘洪身前。 王强："老洪！一口气跑了三五十里地，该让大伙歇一会儿了吧？" 刘洪："好吧，你们休息，我先去看看地形去。"（出画） 队伍散开		后期		19			
7	中		路边树下，彭亮坐下和王强说话 彭亮：（对王强）"大队付，咱们从铁路边跳出来了，下一步怎么样？" 王强："山里的命令，要我们暂时插到湖边，等机会再击				33			

8场1景　　　—40—

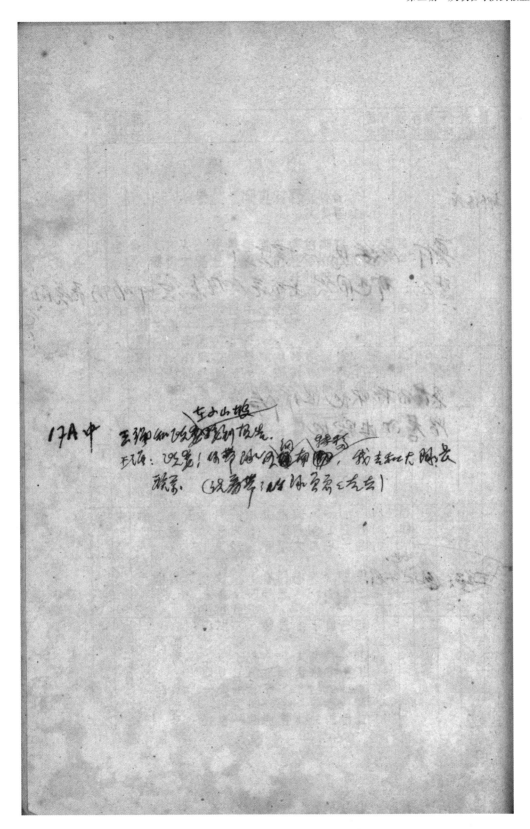

镜号	画面大小	摄法	内容	音乐	效果	录音	有效长度	耗片量定额画底声底
			彭亮："大伙这战打下来情绪都很高，恨不得接着再干！" 王强："还怕没干的吗！"					
8	远		刘洪和小坡走上一个土丘			兹声	13	
9	全		湖上的景色立刻呈现在他们面前			"	9	
10	远		刘洪："真是个好地方！"（向小坡）你看			后期	6	
11	远	摇	微山岛屹立在湖面上 刘洪的声音："什么时候在这里跟鬼子干上一仗，叫鬼子都葬送在这湖里，那才痛快！" 镜头从湖上摇到湖边。			后期	33	
12	全		崖下暗影里，出现几个蒋匪军士兵，后景船埠头停着几条船，一批蒋匪军正在连长指挥下鱼贯登岸		什声	兹声	20	
13	中远		蒋匪连长向崖上巡视，忽然发现什么，用望远镜观看			"	12	
14	全		崖上，刘洪和小坡的身影正在相互比划着				15	
15	中远		匪连长招呼身后的士兵，指示方向，士兵举枪射击		枪声	"	10	
16	中		刘洪中弹，摇摇欲倒，小坡扶住他 小坡："大队长！怎么啦？" 刘洪："注意敌人！" 他们二人扑倒，射击			后期	17	
17	全俯		蒋匪军被击倒几个，后景大批蒋匪军蜂涌而上，枪声激响		枪声	兹声	15	
18	中		王强、彭亮等奔上来 王强："小坡，你赶快把大队长带走，我们在这儿顶着！" 说罢投入战斗，小坡搞起刘		枪声	后期	18	

—41—

八场1景

镜号	画面大小	摄法	内容	音乐	效果	录音效果	有效长度	耗定额	片量画底	声底	
			洪走云。								
			（化面）								
			3/8景 芳林嫂家门外（场地）（秋夜）								
1	全		（化入）小坡揹着昏迷中的刘洪扰进一个胡同里，而现在一户农家门口，他用脚在门上踩了两下，一个女人开门云来。				全时	22			
2	中		开门云来的是芳林嫂，她一见小坡，刘洪，"啊呀"了一声就一把将小坡拉进门，又将门关上。				全时	12			
			3/8景 芳林嫂家（内景）（秋夜）								
1	中		小坡将刘洪放下，芳林嫂进来，急给刘洪包紥头部伤口，外边狗吠人嚷，匪军在砸各家的门。		匪狗吠人声		全时	24			
2	中		芳林嫂家的院门也被砸得彭彭响。		"			7			
3	中		凤兒在床上吓得哭，直叫"妈々！"		"			4			
4	中	全	摇	芳林嫂已给刘洪包紥好臂部的伤口，小坡望着芳林嫂和屋子的四周，张皇失措。芳林嫂："屋里不行，跟我来！"说着扯开通疏子的小门走了云去，小坡揹刘洪跟着她		"			30		

八坊1-3景 —42—

每化敌位，交出了党机，不安宁的调子。
夜是浓黑的，不知道黑暗包藏着多少古老祸福。

镜号	大画面小	摄法	内　　容	音乐	效果	录音	有效度	长定额	片量画底	声底
5	全	摇	芳林嫂绕过猪圈，从墙角抱起一堆干地瓜秧，下边露面一个地瓜窖，小坡指刘洪走近她（划地）		全声		15		场地	
6	中远		院门砸得更凶，眼看就要迸裂		全时		7		场地	
7	中		芳林嫂在屋门里斜披着衣服，抱着哇々直哭的凤儿，边走边哪咳 芳林嫂："誰呀！黑更半夜的乱砸门！"		〃		9		内景	
8	全1中	摇	院门被砸开，蒋匪军拥进来为首的一个军官连长提着短枪，直奔芳林嫂 匪连长："娘们！你为什么不开门？" 芳林嫂："俺得穿好衣服呀！咱当又是鬼子呢！" 匪连长："你别装示，搜面人来再说！" 将匪军一部分拥进了屋子另一部分在院子里搜查起来。（坊地）		〃		28		场地	
9	全		（划进）院子里的猪圈被手电光照亮，几个匪军用刺刀往里戳小猪嚎叫着奔窜而来		〃		11		内景	
10	近		刘洪在小坡的臂弯里从昏迷中甦醒，听见猪叫声，眼见电光一闪，他意识到当时的情境，几乎要跳起来，小坡急按住他从陈缝中窥看外面的情况，持枪警戒着		全声		19		场地	
11	中近		手电光照到地瓜秧上，一只小猪正嚎叫着，要往里面钻		全时		11		场地	
12	特		芳林嫂心惊胆战，忽然听见外面有乱枪声	枪声	全声		1		场地	

—43—

八场3景

镜号	画面大小	摄法	内 容	音乐	效果	录音	有效长度	耗定额	片量画底 声底
13	中-全	摇	一个匪军奔进来。 匪军甲："报告连长，外面发现八路军！" 匪军乙从屋内赶进来。 匪军乙："报告连长，里面搜过了，没有人！" 匪连长连忙挥手，和士兵们慌忙冲过院子冲过大门而去。		枪声	全时	20		
14	全		芳林嫂抱起地瓜秧。 刘洪被小坡扶起来，芳林嫂帮着他。 (淡出)			全时	18		

本坊　镜共 34 个
　　　长度 539 呎

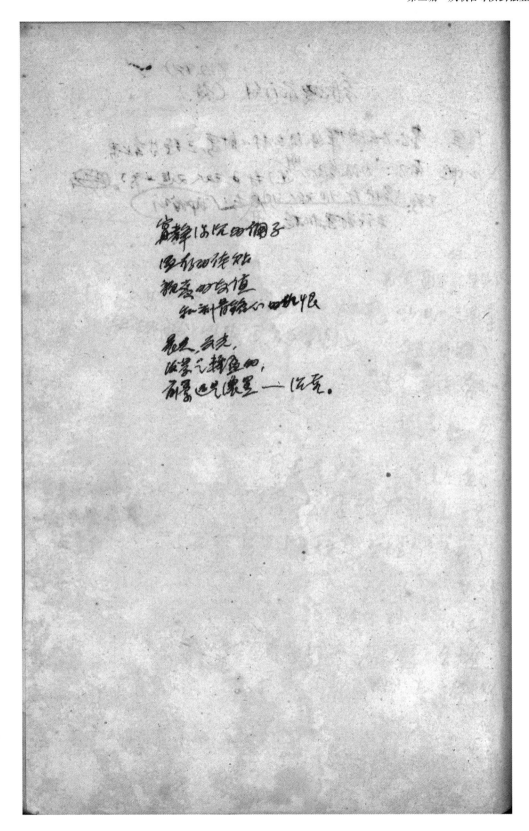

镜号	画面大小	摄法	内　　容	音乐	效果	录音效果	有长度定额	衣画面	片声底

第 九 场

1/9景　芳林嫂家（内景）
　　　　　　　（秋、日）

1	中近1平		（淡入）早晨，刘洪躺在芳林嫂床上，芳林嫂用汤匙把热汤一口口送进他嘴里。他在感激地望她。李正、王强、鲁汉、彭亮小坡等进来，芳林嫂正端着碗走开，刘洪一见同志们就忙不迭的起身，激情地伸手和大家紧握，李正小坡按住他。 刘洪：（问王强）"敌人怎样了？" 王强已经绕到床的里身，坐到床沿上。 王强："我们和他绕了几个圈，他什么也没有捞着，反而赔了本，退了。" 刘洪似乎感到一些宽慰，但想々心又不甘。	起		全时	56		
2	大特		他攥紧了拳头，在床沿上重々的敲击了一下。			全时	8	李老队长亲见 李实要后边一 镜头	
3	远		李正："老洪，你好々养伤，外面的事有大队部和我安排，你放心吧！" 刘洪的牙咬得格々响，默々一言。 　　　　　　（划出）			"	21	"这帮XX！总有一天要 给他们颜色看！"	

2/9景　岗村特务队（临城）
　　　　　　　（内景）
　　　　　　　（初冬日）

| 1 | 全俯 | | 岗村苦思地在屋里来回走着 | | | 全时 | 15 | | |

— 45 —

镜号	画面大小	摄法	内　　容	音乐	效果	录音	有效度	长定额	耗画底	片声底	量
			狼狗蹲在一旁伸着舌头，在左右摇摆着尾，似乎他也在分担主人的忧愁，桌上放着三角土琴和八路军草帽。								
6	中	摇跟	特务骑着一份情报，走到岗村面前。 （摇） 特务："队长！据一部份乘客透露，打乘车的那批匪徒就是共军的铁道游击队，老百姓叫他们飞凳队，是铁路上搞蛋的！" 岗村气愤地站起来。		全时		28				
2	特	特务	岗村："完全正确，完全正确八格！国民党方面有消息吗？"								
3	特										
4	中		特务走上两步，靠近岗村。 特务："据他们说，确是打仗一个游击队长，就在苗庄附近！" 岗村转念头，眼光落在桌上的琴和草帽，再回到特务手中戴耳朵的毡帽，衔过来给特务戴上，端详着他。 （俱元）				26				

本场　　镜头　7 个
　　　　长度　163 呎

九坊2景

时空气氛等，特写切忌着重求有变化，故事中尽量黑板放标题。
开始兰开找完荷村一人相符，至用俯拍，表现荷村的孤零。后军货车慢慢移动，用探灯来联系上面的车话。

荷村对铁道兵是有措间的，例别场景助此根，愤怒。炸大桥，这时他是很激动的。他的写"八特"在处理以为意有力。

特写不适应个例需是政综号的。那些场场是用切版调。荷村是处于被动地位的，易力促特事原。气氛据毫接放拍。他一心要搞破坏，这时是很生我们愤怒的。

调子宜低沉，该死去我们一捆草似的人，至伺动货车。货车移动也气遥缓缓的。

情要真挚 角色要鲜活
方能塑造出有较强视觉冲击力的形象

这是极其重要的一场戏
演员要完成有浓厚的想像
不能问着场地演，大胆挥洒地创造力
使人物在这场戏里昂扬起来！

摄影要探求最好的基调和
视觉的处理，使形象和镜头
美化

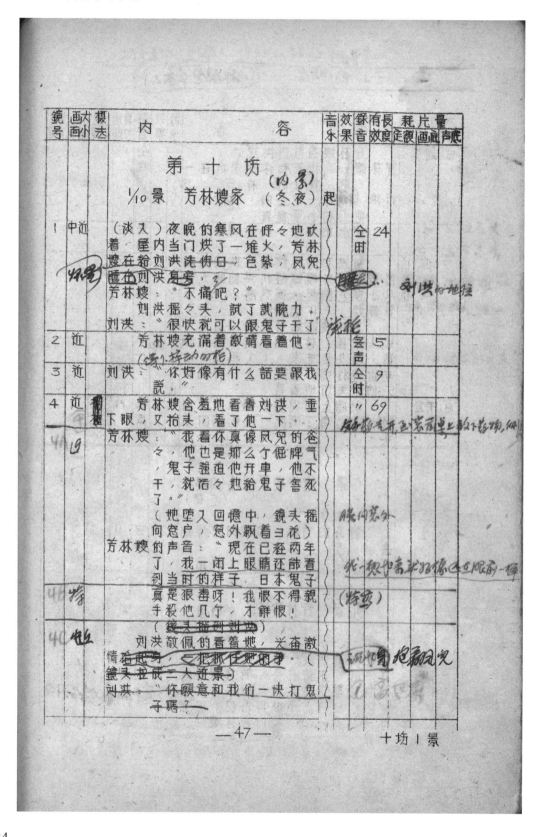

4D 近　芳林嫂激动地说：大队长，我怎么舍得……
4E 近　刘洪："你说什么？"（特务扒窗外上）

镜号	大小画面	摄法	内　　容	音乐	效果	录音	有效长度	耗片定额	画底 声底	
5		近	芳林嫂看着刘洪说： 芳林嫂："我要和你们永远在一起，像你们一样，都是好样" 刘洪："你一定会的！"会心 他们的手紧握着。		全时	13	她身理向前出 刘进画面			
6		特	炉上的火熊熊的燃烧着			无声	5			
7		近–中	拉摇	刘洪和芳林嫂相互热情的对看着，芳林嫂廻避刘洪的眼光，从小桌上端起一碗热汤 芳林嫂："你喝吧！"（汤都凉了） 芳林嫂站起身走向门口（镜头跟摇）推开门，门外雪花飘着，刘洪走进来，（入画面）他走近芳林嫂，替她披上一件棉衣，对她关切地看着。		全时	40	风声止		
8		特近	院墙上出现带疤痕的特务的脸，他看清了情况，急忙缩回了头。			无声	11			

2/10景　芳林嫂家门外（外景）（冬夜）
　　　　　　枪声枪

| 1 | | 全 | 特务的身影一溜烟向庄外跑去。 | | | 无声 | 8 | | |

（淡出）

3/10景　芳林嫂家（内景）（冬日）

| 1 | 全中 2也拉 | | （淡入）刘洪、和李正、王强坐在一起，正待开会；芳林嫂很熟熟地端着热汤、搬着凳子，作着亲热地招待，小坡帮着她。王强看了刘洪一眼，笑对芳林嫂。 | | 全时 | 22 | 必须中断着好像飞刘皮 | | |

十场1-3景

镜号	画面大小	摄法	内容	音乐	效果	录音	有效度	裁定额	片画面	量声底
2	全		庄外路上，有一个叫化，拉着一辆躺着残废的小车向庄关走来。		会声		11			
3	特近		芳林嫂把身子隐在树後，目不转睛地望着来人。		会声		8			
4	全		小车上的拐腿叫化（岗村）这时爬起身来，挪了两步，向前张望。		"		16			
5	特		芳林嫂瞪大了眼睛，向前注视。		"		4			
6	近		岗村的狰狞面貌正在机警地向庄里端详看。		"		7			
7	中-全		芳林嫂借树身的隐蔽，急步折进院墙，跑进家里。		"		10			
8	中（远）		岗村向後景一招手，远远树丛里出现几个便衣的特务向前冲过来。		"		12			

5/10景 芳林嫂家（内景）

1	全		刘洪、王强、李正等跳起来，掏出枪，直奔院子里，小坡抱着凤兒後跟着。		全时		10		内景	
2	全		院内，芳林嫂止住他们 芳林嫂：出门来不及了，赶快跳墙走吧 芳林嫂欲走又被刘洪拉住。		"		9		功地	
3	近-全	摇	刘洪掏出一个手榴弹交给芳林嫂 刘洪："小心" 芳林嫂："知道" 门被打响，刘洪和芳林嫂分开（摇成全景）芳林嫂爬上东墙，跳了下去。				27		外地	

十坊4-5景

镜号	画面大小	摄法	内容	音乐	效果	录音	有效度	长定额	耗画	片量声底
			6/10景　芳林嫂家门外							
			（坊地景）（冬日）							
1	中		越过墙来的芳林嫂，眼见岗村已经带了几个特务冲进门，一阵枪响，四下便衣特务都包围上来，她已走不出去了。		枪声	芳声		18		
2	全	俯	刘洪、李正、王强越过一道墙，又翻一道墙		"			18		3景得找
3	中		小坡将风兜托给一个游击，抽身越墙而去		"			15		
			7/10景　芳林嫂家（内景）							
			（冬日）							
1	全		岗村和他的特务队在屋里四处搜索		全时			10		内
2	全		搜查的鬼子特务在院子里四处打枪。					9		全
			8/10景　芳林嫂家门外（坊地景）							
			（冬日）							
1	中		刘洪、李正等从一家院墙上跳下地		全时			25		
			刘洪：政委，你去庄南，我去庄北，咱们分头集合队伍从南北夹击，打他一个落花流水！							
			李正：好，大队附跟你，小坡跟我，走！							
			他们分头跑去							
2	中		芳林嫂在一排高粱秸后面，俯身向外转移，只听得人喊马嘶		人马声			20		

—51—　　　　　　　　　　　　　　　十坊6-8景

镜号	画面	摄法	内容	音乐	效果	录音	有效度	长定额	耗片画底	量片底
			，眼见武装的日军特务队也纷纷赶上来，把她家围的密密层层。							
3	中		最初出现过的特务化在大树背后和日军小队长说话，特务：我亲眼看见有三个人进去，一直没有出来，准是在开会，响这一下连……（以下模糊）		全时枪声		26		中	
4	近		芳林嫂咬牙切齿的看着。		枪声		6		中	
5	中-全	摇	特务和小队长身后野地里忽然响了一枪，接着像连珠炮似的枪声四下逼拢来，特务和小队长抢头卧倒，还枪射击，敌军一时都混乱起来		枪声		16			
6	中		李正、彭亮、小坡等在坟墩背后抛出手榴弹。		〃		12		全	
7	全		榴弹炸裂，敌军有的被打倒，有的散开，顿时扫清了芳林嫂家门前的空地，只见李正、彭亮、小坡、小山等一群队员直奔门前，跳过敌人倒下的尸体，搞下机步枪，向退进门去的特务队扫射过去。		榴弹炸裂声枪声		27		全	

9/10景　芳林嫂院内（外地景）（冬日）

| 1 | 全 | | 院内，岗村见势不对，似向后门走，后门被踢开，刘茂、王鱼、鲁汗、队员甲等出现，一颗榴弹掷进来。 | | 枪声 | | 16 | | | |

镜号	大画面	摄法	内容	音乐	效果	录音	有效度	长度	耗片定额	片画底	量声底
2	全-中		榴弹在院中爆炸，几个特务被炸倒，岗村趁着烟雾爬上南墙，跳身出去，特务们跟着一个特务负伤正欲爬墙，被鲁汗抓住，另一特务刚爬到墙上，又被王强抓住两条腿，扯了下来。		榴弹声	无声		35			

190景 芹林嫂家门外
（外景）（冬日）

镜号	大画面	摄法	内容	音乐	效果	录音	有效度	长度			
1	全		岗村在刘洪的射击中奔跑。		枪声	无声		12			
2	近		芹林嫂躲在一棵大树后，紧张注视着。			无声		6			
3	中		刘洪边追边喊："截住！截住！"			同时		6			
4	全		芹林嫂闪出大树，正和岗村撞了个满怀，岗村举枪，已没有子弹，只得用枪身向芹林嫂头上砸来。			无声		11			
5	中		芹林嫂头一斜，闪过去，用手中的榴弹向岗村的头上猛砸了一记，岗村踉跄了一下，几乎跌倒，芹林嫂要去抓他，他却从她腿下钻过去，跑了，芹林嫂急追。			无声		25			
6	近		刘洪跑上来："抛手榴弹，快"			同时		6			
7	中远		芹林嫂将手中榴弹向前面奔跑的岗村抛去。			无声		7			
8	中近		榴弹砸着了岗村的腿，岗村一个趔趄。			无声		7			
9	特		榴弹尽在地上打转，没有爆炸。			无声		7			
10	中		刘洪再追上，举枪打，枪里					10			

— 53 —

十场 9-10景

镜号	画面大小	摄法	内 容	音乐	效果	录音	音效	长度	耗片量
			已没有子弹。						
11	远		岗村跨上一匹马，飞奔去了。		马蹄声	无声		12	
12	近		刘洪愤愤地回身，眼光落到地下。		"			9	
13	近	摇	地下的手榴弹被他拾起，芬林嫂走上来。 刘洪："这颗手榴弹怎么哑火了？"他一看后柄，弦没有拉出，又好气，又好笑："你看，你没拉弦，当然不会响啦。" 芬林嫂气的说不出话来。 （化出）			同时		25	

本坊　镜头 49 个
　　　　长度 793 呎

镜号	画面大小	摄法	内容	音乐	效果	录音	有效长度	长度定额	耗片画底	片量声底

第十一场

1/1景 芳林嫂家门外
（场地）（冬·夜）

镜号	画面	摄法	内容	音乐	效果	录音	长度			
1	特		（化入）敌人马蹄在村庄街道急驰。		马蹄声	无声	8			
	特		敌人骑兵钢刀闪闪，到处乱砍		"		5			
2	中-远	摇	岗村头上紮着绷带，骑在马上，指使特务和鬼子兵到处点火，火焰捲着浓烟，直冲天际。鬼子兵像一条火蛇驰骋出庄而去。（化出）		"		9			

2/1景 湖边村野（外景）
（冬·日）

（化入）庄头火后，余烟缭绕。

镜号	画面	摄法	内容	音乐	效果	录音	长度			
1	中	跟摇	刘洪、鲁汗、彭亮、小坡等急奔而来，刘洪亲眼看着街道两旁被惨害的老百姓。			无声	15			
2	中	推	村道的老百姓有的在哭泣，有的用怨恨的眼光看着刘洪，有的用期待的眼光注视着刘洪，有的默默无声地望着自己被残害的亲人			"	20			
3	近		刘洪由激动而愤怒，脸色铁青，不发一言。鲁汗：（气极吼叫）"队长，我们得给鬼子拼了！再不打还有啥脸见老百姓！" 刘洪忍无可忍，牙咬得紧紧地，下定决心。 刘洪：（对鲁汗）"哼！去把长枪队拉过来，佔领湖边小			后期止	28			

—55—

十一场1-2景

镜号	画面大小	摄法	内　　容	音乐	效果	录音	有效度	长定额	耗片量国底声底
			高地，打！"　（划出）						
			3/1景　湖边村野（外景） （冬·日）						
1	全		（化入）铁道游击队据守着湖边小高地，成石的鬼子兵伏在对面洼地的树行里，两相对垒着。		机轮枪步	无声		14	①
2	近	摇	小坡彭亮等都握住长枪，在向敌瞄准。刘洪端着一挺轻机枪在断断续续的向敌方扫射。王强爬到刘洪身旁。 王强："队长，不能这样打！我看还是插到湖里去吧！" 刘洪："不要紧，咱们这兜地形有利，正是消灭鬼子的时候！" 王强向前方看。		枪声	后期		34	
3	远		透过树木可以看见另一路敌人正在远处向侧面过迴。			无声		12	
4	近		王强："看样子另一路敌人向我们在张包抄，我们守在这兜是要吃亏的。" 刘洪不理，自管射击。王强无可奈何			后期		17	
5	全	俯	一批鬼子兵冲上来。			无声		8	
6	中		守在阵地前沿的鲁汗，手握 起来说："打！" 队员们一排 出去			后期		10	
7	近		刘洪射击		枪声	无声		4	
8	近		小坡 彭亮 射击			枪声		5	
9	全	俯	敌人被压下去了					6	

十一场3景

此为手写稿，字迹潦草难以完全辨识，仅作部分识读：

第一段：打退敌人第一次进攻
"二"：邱少云英勇牺牲
"三"：刘俊勇接地形若干，李六新等同志的牺牲。

这是一场阵地战，是部队作战中比较突出的一场，和师团部级战场的特点。

为人民战士的英雄，从上场戏接下来，集中表现着二人队上卷起，而到后面以为人民军队牺牲的一种高潮的卷起，为战斗而牺牲，这种高贵品质以这种形式。主要集中表现刘俊勇的牺牲，火力的安排，集中在板单间，使人感信。

供的印像、烘托，也要融入这场的更加突出，那更准已把 ee各 的种 使这场有数了点。

在处理上这气氛第一点：人物的感情高涨一气氛情绪次，有声音，寄出高潮后，稍显平静，这气氛第二点：即印动作在合手些场内的亲切情况，将后就对着的削势到起动表现风貌，这气氛第三点。

刘俊勇的作战壮义，远望战略某战，远到改变，某种成这三段的集中表现。这里气氛第一个重点：是全心他。

各师们的练斗，不靠议论开会和这样的事情的表现。他的粗暴豪迈，着急，大胆的英勇精神在这场戏当中颇有最高的斗志表现，只有他的牺牲也不讨某中表现。这主要浴印这种的，你到的形象。

同意向战斗攻成攻草这如画面表现。

这场戏到重点，既独型刘俊勇，师营队还有营连的各机种联联的秦敌，调子要更浓重一些好。天际不能暗，也，加强源身点。

场场是出去面地进行 这信念论纪的代 联跟此的高地地的转行军的坏境象一般

镜号	画面大小	摄法	内容	音乐	效果	录音	有效长度	耗片定额	片底重复	量声底
			3.15景 湖边村野（外景）(冬日)							
1	全		（化入）铁道游击队据守着湖边小高地，成百的鬼子兵伏在前面窪地的树行里，两相对峙着。		机枪步枪声	无声	14			有声播出 等时报际听
2	近摇		小坡，彭亮，司炉等都握住长枪，在向敌阵瞄射。刘洪端着一挺轻机枪在断断续续的向敌方扫射。王强爬到刘洪身旁。 王强："队长，不能这样打，我看还是撤到湖里去吧！" 刘洪："不要紧，咱们这儿地形有利，正是消灭鬼子的时候。" 王强向前方看。		后期		34			
3	远		透过树林可以看见另一路敌人正在远处向侧面过迴。			无声	12			句字
4	近		王强："看样子另一路敌人正向我们左翼包抄，我们守在这儿是要吃亏的。" 刘洪不理，自管射击，王强无可奈何。		后期		17			多等
5	全俯		一批鬼子兵冲上来。			无声	8			句等
6	中		守在阵地前沿的鲁开，手握福弹，站起来说："打！" 队员们一排手榴弹扔出去。		后期		10			多等
7	近		刘洪射击。		榴弹声枪声	无声	4			多等
8	远		小坡、彭亮等射击。			无声	5			""
9	全俯		敌人被压下去了。			无声	6			面字
10	中		王强抓住队员甲。		后期		10			多约

—69—

十五场3景

镜号	大小	视技	内容	音乐	效果	录音	有效度	长度	耗片量 定发 国底 声底
10	中近		王强抓住队员某。回到该有？ 王强：（焦急地）"政委怎么还不来？"保佑他还生 队员甲：他去微山岛党派回来回。 王强急得跺脚"赶快去找！"这是要地救人中除搜心的时。			后期		10	
11	全		日军指挥官挥刀前进，再度动攻击。 又一批敌人冲上来。		无声			11	
12	中		鲁汗叫："打！" 掷弹扔出。			后期		5	
13	全		掷弹炸炸，鬼子被打倒了许多。		无声			8	
14	中近		一个鬼子兵抱枪手正气伏到阵前，举枪欲放。		无声			7	
15	近		王强眼快，急用什响打了一梭子。		枪声			4	
16	中		鬼子的机枪抵响了一下，就一头栽倒了。		"			5	
17	中全	俯	鲁汗奔到鬼子机枪手尸体面前，拎起枪机。		"			9	
18	近		鲁汗开枪，猛烈射击。		"			3	
26	全	摇	一排鬼子兵应声倒下，正面敌人被压下去，右翼原野里又发现一队骑兵已抄过来。		"			15	
27	全		骑兵队由岗村引导着，拖着小炮车，蹄声得得而来。		蹄声			9	
28	近－中	摇	王强左顾右盼，只见阵地后面，李正带着两个队员已经飞奔上来，王强急迎上一步，李正不用他说，直奔刘洪。 李正："老洪，不能这样硬拼，快撤！"			后期		19	
29	近		刘洪指挥着国王，用机枪向右翼迎击，自己依然射击机枪，无心理会，李正符过一支步枪		"			27	

— 57 —

镜号	大中小	摄法	内　　容	音乐	效果	录音	有效度	长定额	耗片量画底	声底
			一边射击，一边对老洪说： 李正："老洪，这样打硬仗是违犯游击战争原则的，快切到山后边里去！" 刘洪没有吱声，换上弹夹又继续打枪。							
33		特	刘洪的脸因激动而痉挛着。					6		
34		全	敌军指挥官中弹倒地。				无声			
35		中	刘洪更兴奋起来，向队员们振臂高呼："打！打！" 李正抬身制止刘洪，不料自己右臂中枪，摇摇欲倒，上坡急上前扶住他。			后期		18		
36		特	小坡："大队长！政委负伤了！"			后期		4		
37		近摇	刘洪一震动，急俯身看李正。				无声	7		
38		特	李正臂上的血正向外涌着。				"	4		
39		近	李正勉力抬起身。 李正：（异常严肃地）"快切下去！这是党的命令！"			后期		11		
40		特	刘洪肃然有顷，终于发出命令："切！"			后期		6		
41		远	队伍迅速的从高地上切下湖边。炮火在阵地上炸裂，烟雾迷漫。 （化出）		炮弹爆炸声		无声	16		

本坊 镜头 57 个
　　　长度 405 呎

镜号	大小画面	摄法	内　　容	音乐	效果	录音	有效度	长度	耗片量定镜	画底	声底

第 十 二 坊

1/12 景　微山湖上（外景）
（冬．日）

1	远		（化入）微山岛静々的屹立在湖面上。			无声		11			卡拉摇全景蟹鸟吅

2/12 景　微岛民家（内景）
（冬．日）

1	中		在山坡上一个渔民的屋里，刘洪静立在李正床前，默々的看着，李正昏迷地闭着眼，刘洪心情沉重地替他轻々盖上军毯，克制不住内心的激动，向后景怠口走去。			同时		30			✓摇
2	近		刘洪苦恼地呆立着。	起			惊	8			
3	远		湖水冲盪着湖岸，湖上的雾气迷濛着。			〃		11			卡拉外景
4	特		刘洪眼中含着泪水。 刘洪：（懊丧自语）"是我的错，是我的错。"			同时		15			
5	中		李正渐々睁开眼，转侧一下身体，注意刘洪。			无声		11			
6	近全		刘洪觉察回头，激情地走到李正身前。			〃		8			
7	近		刘洪：（负咎地）"政委！你给我处分吧"			同时		3			
8	中		李正衰弱地摇了摇头，按住他的手， 李正："别说这些了。"说着很吃力的从腰里摸出一包烟递给刘洪，刘洪接过烟，沉重地坐下来二人沉默着			〃		21			
9	全		窗外．湖水冲盪着湖岸，落日映照着湖面．放出万道光芒。			无声		12			卡拉外景

— 59 —

十二坊1-2景

镜号	画面大小	摄法	内 容	音水	效果	录音	有效度	长度	耗片量
10	全		一个队员带了一付担架和两个老百姓走进来。 队员："大队长，船准备好了。" 刘洪沉重地站起来。			同时	16		
11	中近		刘洪眼光里充满依恋向政委说 刘洪："政委，我们暂时分开了！" 李正：（亲切地）"我们好了马上就回来！" 刘洪激情地俯身下去，扣李正紧紧抱住。			"	22		

3/12景 微岛滩头（外景）
（冬日）

1	近—中—全	拉摇	刘洪抱住担架中的李正，他们已经来到湖边。湖边岩石上，站着一个个队员们，他们都以惜别的眼光目送着。		无声		19		
2	近		李正在担架上对刘洪说。 李正："千万不要忘记，在任何时候，都要想尽一切办法，主动灵活的打击敌人，保存有生力量。不要冲动，更不要蛮干！" 刘洪紧握住李正的手，久久不放。			后期	25		
3			芳林嫂和小坡眼里含着泪水在一齐看着。		无声		8		
4	全		一叶扁舟就载着李正和 远去了。		无声		16		
5	中		王强 和彭亮站在滩头岩石上，向远去的政委招手。		无声		11		
6	特		刘洪眼里闪着泪花 （淡出）止				11		

本坊 镜头 18个
长度 263呎

十二坊3景

老洪，在任何情况之下，都要注意保存咱们的力量；机动，灵活地打击敌人。愈是紧急，就愈需要沉着。我相信你能够掌握

60页+:场三景.

[手写笔记，字迹潦草难以辨认]

镜号	摄距	画面大小	内　　　容	音效果	录音	有效长度	耗片定额	片量底片	声底

第十三场

1/13景　临城站台（外景）
（秋·日）

| 1 | 近—全（近） | 跟摇 | （淡入）机车的车轮转动，叠印"1941年"车停到站，站上一片喧嚣，旅客忙着上车，卖报童高举报纸（进画或成近景）大喊太平洋战争爆发的消息。 | 起 无声 | | 24 | | | |
| 2 | 全 | | 铁甲列车裹裹到站，岗村和小林 日内軍官紛紛下車，揚長而去。 | 列車停車声 | | 17 | | | |

2/13景　铁甲列车内（内景）
（秋·日）

1	全		（划入）鬼子军官在会议桌周围坐候，一个参谋走进来喊了一声口令，军官起立，小林在门口出现，走到会议桌前，参谋喊了一声口令，军官们坐下。小林："帝国在南洋进行的圣战已经胜利开始了！"	车站上机车行驶声	同时	24			
2	近		小林："现在的问题是集中力量对付占领区的共产军，特别是交通线是大东亚圣战的血管和命脉。"		同时	17			
3	近	横移—摇	军官们聚精会神的听着小林的声音……"要确保安全，因为这对帝国的南进政策有极其重大的意义，任何一时一刻也不能放松……"（镜头摇到小林和岗村）			55			

十三场 1—2景

镜号	画面大小	摄法	内容	音乐	效果	录音	有效	长度	耗定	片国底	量声底
			小林:"今天第一个数题是关于八路军的铁道游击队。"说着回身拉开背后大幅微山湖地图,用手指着微山岛。(划出)								
			3/13景 微岛滩头(外景)(秋日)								
1	中—全	跟拉摇	(划入)铁道游击队的新队员在练习扒车,一个个队员飞快地跳上用牛拉改装的大车—指路左(拉)车子中队员们使劲地动着。刘洪跑近他们。			后期		16			
2	中		刘洪:"好!同志们,你们都练得很好!可以到真火车上去显显你们的本领了!"					12			
3	中		彭亮、鲁汉和小坡刚推完车累得一头大汗走过来"队长,有任务吗?大伙想扒车想得头疼!"					11			
4	中		刘洪在一群队员们的包围中。刘洪:"鬼子发动了太平洋战争,铁路上的军运正紧,我们就要出击铁路线"队员们欢呼、鼓掌。(划出)					16			
			4/3景 微岛民家(内景)(秋日)								
1	近		(划入)刘洪在门口送别芳林嫂刘洪:"你这次去可要小心,这			同时		21			

十三场 2-4景 —62—

镜号	画面大小	摄法	内　　　容	音乐	效果	录音	有效度	长定	耗额	片底	量声
			做机密的谈话，列车从后景驶过，打旗老张用铅笔在纸上画着线路，齐林嫂凝神注视着。 （化出）								

7/13景　临城街道（外景）
（秋、黄昏）

| | 全 | 跟摇 | （化入）市集正在赶坊，人群熙嚷，牵驴的，推小车的，卖豆汁的正在走过（跟摇）张家客店门口走来两个人，一个肩上挑着钱袋，两个扛着一个桃篮。 | | 市集赶坊杂声 | 无声 | | 35 | | | |

8/13景　小饭馆（内景）
（秋、黄昏）

1	全—中		他们四人就是刘洪、彭亮、小坡和鲁汉，走进饭馆，店家迎上前来 店家："老乡，是吃饭还是住店" 刘洪："来二斤饼，四碗面" 鲁汉："一斤白干" 说着走进里面，后景传来一个顾客的声音："这是我亲眼看见的"		同时			36			
2	中近		戴眼镜的顾客在几个顾客当中兴高采烈的谈论着。 顾客："……他们一飞上火车就逃住了鬼子，不一会儿功夫，就把所有的鬼子都干掉了，真他妈的痛快！"		同时			21			
3	中近		刘洪、彭亮，等正在不动声色的听着，堂倌送餐具进来。					24			

十三场6-8景　　　　—64—

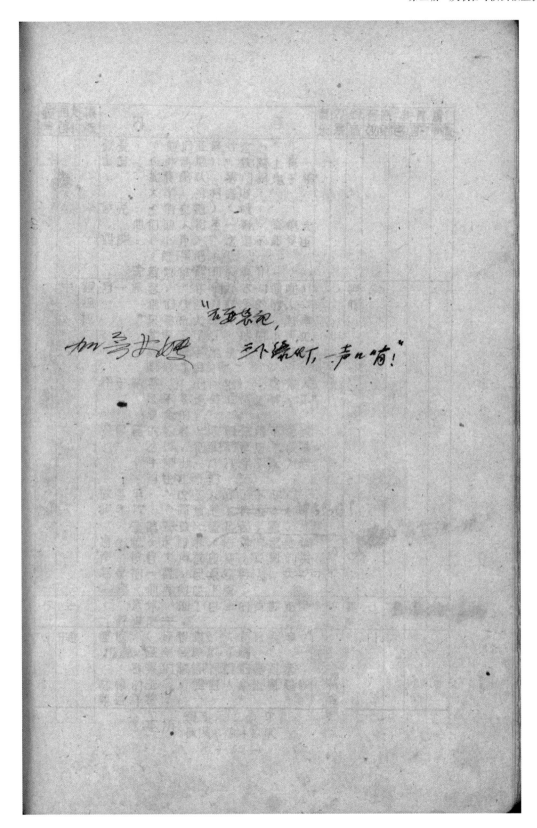

镜号	画面大小	摄法	内　容	音乐	效果	录音	有效度	长度	托片底	片量声
			彭亮:"他们在谈什么?" 堂倌:(神秘地)"铁路上有一批飞虎队,专门搞鬼子的火车,可利害啦!" 彭亮:(俏皮地)"哦!" 他们四人相互一看,堂倌去 刘洪:(小声)"这里不能多留,赶早吧!" 说着他拿起布袋解开							
4	中	跟摇拉	另一旅客:"你们还不知道呢!他们里面有许多的能人,只要把火车头一搯,火车就停下了!(然后小声地说)日本鬼子见了他们都吓破了胆!" 胖子旅客:(冷冷地)"这帮人还不多是些亡命之徒,不要命的!" 带眼镜的旅客:"嗳你可不能这么讲,他们都是这个(举手伸出一个八字)为老百姓吐气的!" 旅客甲:"这些人真了不起." 旅客乙:"简直是神出鬼没!" 堂倌端着一盘热菜、酒、饼急急忙忙走过来.后景传出砸锅声.堂倌大声答应着,走到刘洪等桌前一看,已桌空无人,大吃一惊,他再向四下看.		同时			30	中	2
5	全		意外,四个日军的背影正穿过街道走去.	无声				8		
6	中近		堂倌:(惊讶地)"怎么会事?" 花宏:"碰到飞虎队了吗?" 后景的旅客惊讶的拥过来,吃惊的注视,堂倌从桌上拾起钞票端详着.		同时火车汽笛声			11		

本坊 镜头 26 个
　　　长度 545 呎

— 65 —

第十四场

1/4景 临城站台反军火列车
（外景）（拂晓）

镜号	景别	摄法	内容	音乐	效果	录音	有效度	长度	耗片	片国	量声
1	全	摇	站台上鬼子兵和日本家属打着欢送南进的旗子，在军乐声中欢送队伍出征。鬼子兵列队进站，纷纷上车，枪炮弹药也在纷乱的向车上运送着。		无声			21			
2	中		旗帜下的日军眷属们和鬼子兵举着鲜花、摇着旗子。（摇）刘洪、彭亮、小坡……四人穿着鬼子服装，也在摇着旗子。摇过者（挂动）					13			
3	中		军乐队在热地奏着进行曲。					5			
4	全		乐声里木栅栏阶外暗处，过来四个日军的身影。他们走近栅栏门边的日兵岗哨，其中一个大汗突然掐住岗哨的喉咙，将他掀倒。其余三个仍大模大样地走进门来。					19			
5	中		伪装鬼子的刘洪和彭亮爬上车来，中国司炉一见，正欲鞠躬，刘洪用枪抵住日本司机的腰眼压在一边，让彭亮坐上司机座位。					12			
6	特近		司炉捅着气，在看车外的彭亮。					6			
7	特近	摇	彭亮手按着机件，眼光正机警地看着刘洪，刘洪不动声色枪指着司机，在紧张沉默着。		无声			17			
8	特近	摇	司炉看出了彭亮和刘洪的面孔，既惊喜，又畏惧，看看旁边的日本司机又不敢声张。					16			

十四场1景

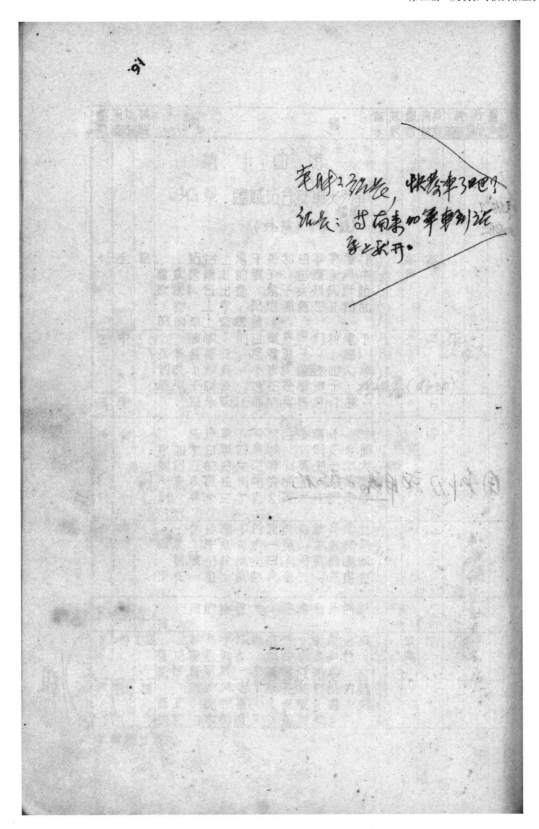

鏡號	画面	太法	内容	音乐	效果	录音	长度	耗片量 定额 画底 声底
9	中		他们四人都在静默中紧张着		無声		12	
10	中		鬼子站长对走过来的打旗老张说： 站长："寺北上的兵车到站，再放这次车两行！" 老张：（大模大样地）"知道！"说着走开。			后期	15	
11	特		小铁锤藏打着悬空的钢轨（打点）。		打点声	無声	7	
12	全		一个押车鬼子在搬运炮弹的面前叱呼。 押车鬼子："快！快！那边紧的大声交藉以后就要用车了！"			后期	15	
13	近		打旗老张扭亮绿灯，偷偷的回身向后景机车摇了两下。			無声	11	
14	近摇		彭亮看到灯光信号，向刘洪一招呼，刘洪即向机车外挥手。			"	11	
15	中		机车外，小坡得到信号，向远处扳闸房吹了一声口哨。		口哨声	"	11	
16	中近		一个青年闸工机警地扳了一下闸。			"	5	
17	特		道夫一下子合拢。			"	3	
18	近		刘洪一挥手枪，彭亮开车。		机车声		3	
19	全		机车熄掉灯，以猛然的速度开始前进。		"		11	
20	中		小坡跳着机车跳板。		"		4	
21	全		尚未装妥的大炮，随着日兵从车缘上倒下来，站台混乱，押甲鬼子慌忙跳上守车，军乐队吹乱了腔……		"		12	

十四场 1 景

镜号	画面大小	摄法	内容	音乐	效果	录音效度	有声定额	长度	耗片国底	片量声底
22	中-全		鬼子站长忽摇红灯，和没有来得及上车的鬼子兵纷纷向前赶去，大喊大嚷。		无声		9			
23	近		鬼子站长进屋边叫唤 站长："快停下！快停下！北上的兵车要进站！要撞车了——"				12			
24	特		红灯乱摇。				3			
25	近		大喇叭乱吹，小刺叭咯乱擂。							
26	中		送行的人目瞪口呆，车时延到外面去看							
27	远		列车已妻妻开出站去。				6			

2/4 景　军火列车

（秋、夜）（外景）

				火车行驶声						
1	全		押车鬼子沿着车顶，向前赶进。后续的鬼子不断爬上车顶来。		无声		7			
2	中		刘茂和小坡守在煤柜上，用什响的盒枪迎头扫射。		枪声		6			
3	全		车顶上的鬼子被打倒了几个		"		5			
4	中		有的滚下车身，有的藉掩蔽物依身射击。		枪声		7			
5	中		机车内，彭亮驾着车，司炉在紧张地加煤。望见前方有火把亮到				9			
6	近远		通过车窗玻璃，彭亮看见前面的兵车已经远远开来。				5			
7	全	叠混	兵车上，铁棚车里挤满了鬼子兵，唱着西吧唱歌，有的示裸着上身，虚妄跳跃着				9			

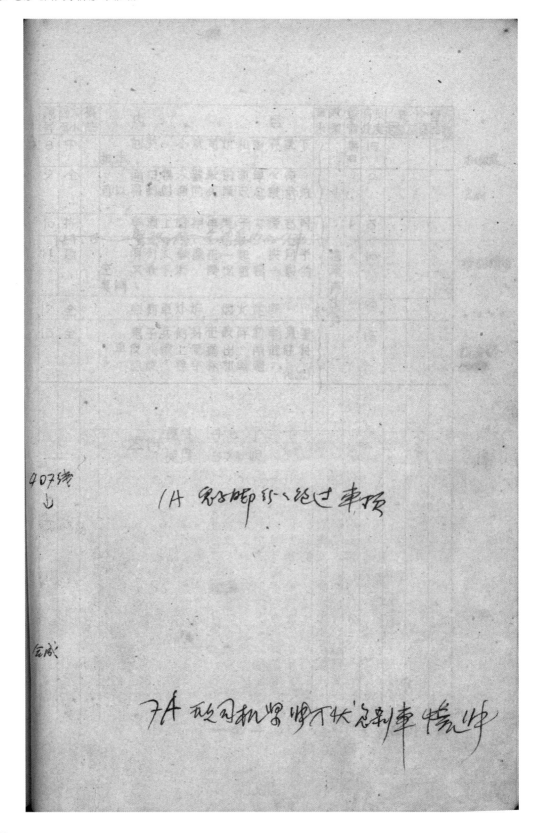

镜号	大小画面	摄法	内　　容	音乐	效果	录音有无	长度	耗片定底	片量画底声底
8	中		刘洪、小坡司炉和彭亮跳下机车。			无声	15		
9	全		通过无人驾驶的机车々窗，可以看到对面的兵车已愈驶愈近			"	9		
10	特		车顶上的押车鬼子大惊急呼				6		
11	远		两列火车撞在一起，共同半空中，末了跌下来，发出雷鸣般的巨响。		撞车声炸声		10		
12	全		弹药车爆炸，烟火迷漫				10		
13	全		鬼子兵倒身在破碎的车身里，车皮残骸上显露出"南进胜利""凯旋"等字样和军幡。（化出）				15		

本坊　镜头 40个
　　　长度 375呎

镜号	画面大小	摄法	内容	音乐	效果	录音	有效度	长度	
			第十五场						
			1/5景 杂景（内景及模型）						
1	特		（叠印）（化入）岗村惊慌失措打电话报警。（叠印）		无声			4	
2	远		（叠印）火车出轨（叠印）					6	
3	特		（叠印）小林震惊（叠印）					4	
4	远		（叠印）桥梁爆炸（叠印）					6	
5	特		（叠印）岗村愤怒挥拳（叠印）					4	
6	远		（叠印）火车在桥梁翻身。（叠印）		〃			6	
7	特		（叠印）小林震怒打岗村		木鱼			4	
			2/5景 日军司令部（内景）（春·日）						
1	近→全		小林对岗村的面颊怒击拉，（镜头拉出）参加会议的鬼子军官都木然的呆坐着。（拉定）小林：（破口大骂）"你们这些蠢驴，笨蛋，把大日本帝国的军威都给你们丢尽了！"会场鸦雀无声。	同时				22	
2	中		小林："岗村手下之兵司令下了内令：决定集中鲁南地区全部兵力围剿微山湖，扑灭飞虎队。我命令——。"	〃				22	9

十五场1—2景　　—70—

镜号	大小	摄法	内　容	音乐	效果	录音	有效长度	耗片量 定额 画底 声底
			3/15景　杂景（外景） （春.日）					
1	远—全	摇	日兵车在戒备森严的碉堡下驶过，车上载满日兵。（划出）		无声		11	敞車加布棚 南京
2	全—中	摇	（划入）步兵成三路纵队，枪刺闪々发光，踏步前进。（划出）		〃		13	南京 马场
3	远—近		（划入）日兵车在戒备森严的封锁沟掩护下驶过，车上装着炮车（划出）		〃		11	南京 马场
4	全		（划入）公路上，炮车在军马牵引下前进。（划出）		〃		4	薛城
5	全	摇	（划入）车站上开来兵车，鬼子兵源々不断下来，卸下船艇和各种军用物资，整队的鬼子兵从站台开过。（划出）		〃		9	多景
6	全	俯	（划入）湖边军用船艇被日兵推下水。（化出）		〃		9	
			4/15景　微山湖上（外景） （春.夜）					
1	中远		（化入）芳林嫂在湖上独自急忙的摇着桨。		无声		12	
			5/15景　微岛滩头（外景 插特技模型）（春.夜）					
1	中	摇	刘洪、王强和小坡站在湖边察看湖外情况。		〃		10	照岛回 特技
2	远		湖外岸上有数不清的点々灯火，敌人的信号弹不时腾空而起，巡逻的铁甲列车往来活动。		〃		14	

—71—　　　　　　　十四场3-5景

镜号	画面大小	摄法	身段	音景	美术	内 容	音乐	效果	录音	有效度	长度	耗片量	片底	声底
3	全—中	跟摇				芳林嫂满脸汗水喘着气跑上来。 芳林嫂："老洪，大队付，情况是这样，临城、沙滩、韩庄，都增加了敌人，鬼子兵车开来很多，湖边也有很多汽船，看样子是要～～了！"～～大批扫荡咱微山 刘洪：（沉思了一下）"敌人一定是从东、西、北三面向我们包围，我们等战斗打响消耗一些敌人后，就向湖西水上突围。" 王强："对，我们只有这一条退路了。" 刘洪：（抓住芳林嫂）"你再去湖边鸭子屯看一看有没有敌人，赶天亮之前回来！" 王强："老洪换个人去吧？" 芳林嫂："还是我去，我地面熟，方便些。" 刘洪琢磨了一下，芳林嫂从刘洪眼光中得到许可，转身走去。		后期			60			
4	全—远					湖面上芳林嫂划着小舟进画面，向远方驶去。 （划出）		无声			9			

5景 蒋匪军连部一角
####（内景）（春夜）

1	中近					（划入）特务在蒋匪连长面前送上两瓶太阳啤酒和一封信相互握手，匪连长拆信看。 匪连长：就是明天。 特务点了点头。（化出）					9			

本坊 镜头：21个
长度：249呎

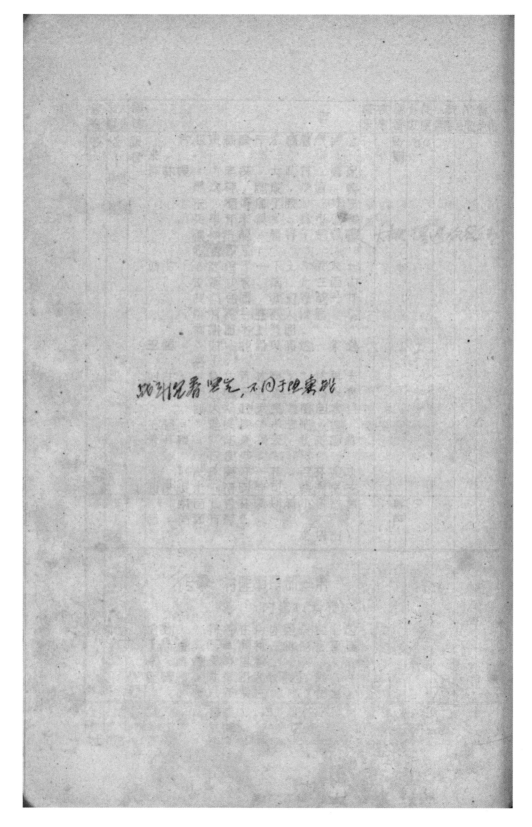

镜号	画面大小	摄法	内　　　容	音效	录音	有效度	长定额	耗片量（底/声）
			第 十 六 场					
			1/6景　微山湖上（外景） 　　　　　　　（春晨）					
1	远		（化入）朝雾在湖上升起，敌人的汽艇群，后随演进，向微山前进。	汽艇声	无声	13		
2	全—远	摇	敌炮在山头阵地发射，微山上落了炮弹。	炮声	无声	14		
			3/6景　微岛滩头（外景） 　　　　　　　（春晨）					
1	全		汽艇上的鬼子兵一边射击着，一边向微山岛驶来。	汽艇声	无声	10		
2	中		王强和彭亮守在工事里，端着两挺机枪，在向围外驶近的汽艇扫射。		无声	10		
3	中处摇移		队员们都在用步枪射击，他们的脸色沉着而坚定。		无声	13		
4	远		敌人的两艘汽艇被打坏，半沉在湖里，鬼子的尸体在水面起伏，其余的船只掉头退去。（摇出）		无声	18		
5	远		（摇进）另一处滩头，敌入的艇已驶到岸边，鬼子兵纷纷下艇，拥跃登岸。		无声	12		
6	近—全	摇	高呼："打手榴弹！" 队员甲、乙等在小坡领导下投掷手榴弹。		后期	8		
7	远		拥上岸的鬼子被一排排手榴弹消灭在浅滩上。		无声	10		
8	全		另一批敌艇又凶猛驶来。	汽艇声	无声	8		

—73—　　　十六场1—2景

镜号	画面大小	摄法	内　　容	音效	录音效果	有声定额	长度画底	耗片量声底
9	中近		鬼子机抢手在小队长指挥下猛烈射击，旁边并有手榴弹射。		无声	8		
10	全－近	摇	小坡他们头上的树枝被截断，纷纷落下，炮弹掘起了工事前的泥土，他们迷在烟雾里。刘洪的头抬起来，他抹了一下脸上的土，又在指挥打手榴弹。		无声	16		
11	全		微山岛笼罩在烟雾中，枪炮声震响着。 （划出）		无声	10		

3/6景　湖边村野（内景）
（春日）

1	中		（划入）芳林嫂混在一群难民中间，听着枪炮声，眼看着后景湖边渡口。	枪炮中	无声	12		
2			湖边渡口布满铁丝网有敌伪军在防守着	〃	7			
3	特		芳林嫂：（喃喃自语）"怎么办？回不去了！" （化出）		后期	10		

4/6景　微岛滩头（外景）

| 1 | 全 | 俯摇 | （化入）滩头阵地在沉寂中，小坡的歌声和歌声在阵地上空飘荡。歌词：我们生长战斗在铁道线上，像锋利的钢刀，插向敌人的血管胸膛。 | | | 27 | | |
| 2 | 中近－近 | 移摇 | 队员们经过一天战斗，脸上都被炮火熏黑，小坡身上满是污泥，有的地方都被弹片撕破了，但他仍很兴奋地唱着歌，使身边 | | 无声 | 45 | | |

十六坊2－4景　－74－

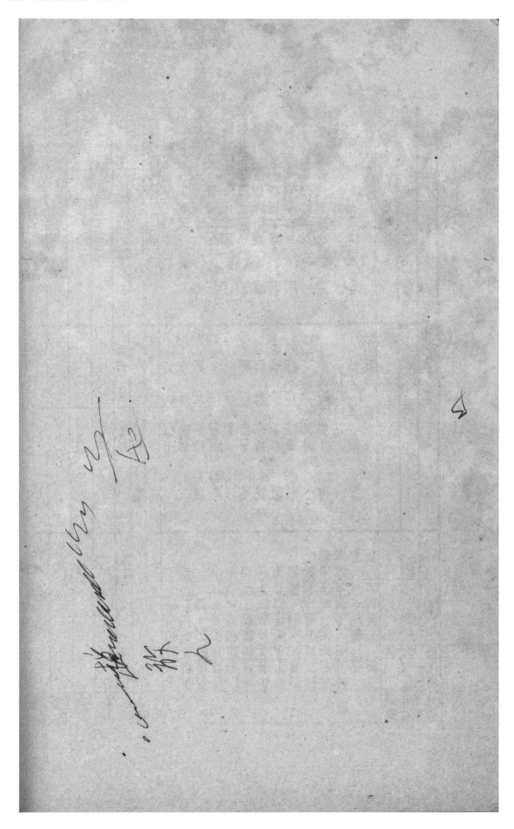

鏡號	畫面大小	攝法	内　　容	音效果	錄音	有效度	長度	表定額	片畫底	量片声底
			伙伴们都不由的跟着他唱起来， ⋯⋯在擦枪，彭亮在一边笑着 自已手上的伤巴，一边跟着唱歌 ；刘洪看着湖外，沉默着。 歌词：爬上飞快的火車， 　　　像骑上奔驰的骏马， 　　　敌人的月台車廂是我们杀 　　　敌的好战场。 　　　撞翻敌人的火車， 　　　炸毁敌人的桥樑， 　　　在敌群里横冲猛闯， 　　　打得那敌人叫爹又叫娘！							
3	远		湖水拍打着湖岸，昂扬而亢 奋的歌声嘹亮着。 歌词：我们生長战斗在铁道线上 　　　像锋利的钢刀，插入敌人 　　　的血管胸膛。				20			
4	中	摇	刘洪和王强坐在一起， 刘洪："太阳快落山了，等去湖 　　　面的侦察员回来就突围。" 王强："不知方林嫂到底怎么样 　　　了？" 刘洪默然望着茫茫的湖上。 歌词：敌人你不要疯狂， 　　　死亡就在眼前， 　　　我们勇敢的坚持战斗，战 　　　斗，战斗，战斗到胜利的 　　　歌声响四方。		后期		30			
5	远		晚霞照映在湖上，放射着光 芒。 歌词：解放的红旗在祖国的晴空 　　　飘荡，飘荡。 　　　　　　　　　（划出）				15			

十六场 4 景

镜号	画面大小	摄法	内 容	音乐	效果	录音	有效度	长定篇	兼画底	片声底
			5/16景 微山湖上（外景） （春黄昏）	～止						
1	全		（划入）队员甲摇着一个小船在距离湖边不远的湖面上侦察，湖岸上传来口令声： "干什么的？口令！"			后期	12	1A 改党军警观察		
2	中		湖岸上蒋匪军士兵在工事里向匪军连长报告。 士兵甲："报告连长！湖面上发现小船一只。" 匪军连长："打！" 士兵开枪射击。		枪声	后期	12			
3	中		队员甲摇转船头，急摇而去，枪声激响着。 （化出）		枪声	无声	12			
			6/16景 微岛滩头（外景） （春黄昏）							
1	中		（化入）刘洪坐在岩石上，正在看表，队员甲带着伤从后景跑来。 队员甲："队长！西边隘路已经被蒋匪军堵住，过不去了。"		枪炮声	后期	18			
2	特		刘洪急得脸上的汗水直流时失掉了主意。他生气地对我			无声	7			
3	顿摇		鲁子甲：（气呼呼地）"他妈的这帮鬼孙又找到咱们头上来了！" 彭亮跳起来说："他妈的们不抗日，专反共，和日本鬼子一鼻空出气！"			后期	15			
4	近		小坡也激动起来说："队长，反正突不出去，我们就在这儿跟鬼子拼了吧！"			〃	7			

十六场 5—6景 —75—

4A 匹 刘洪观看大家

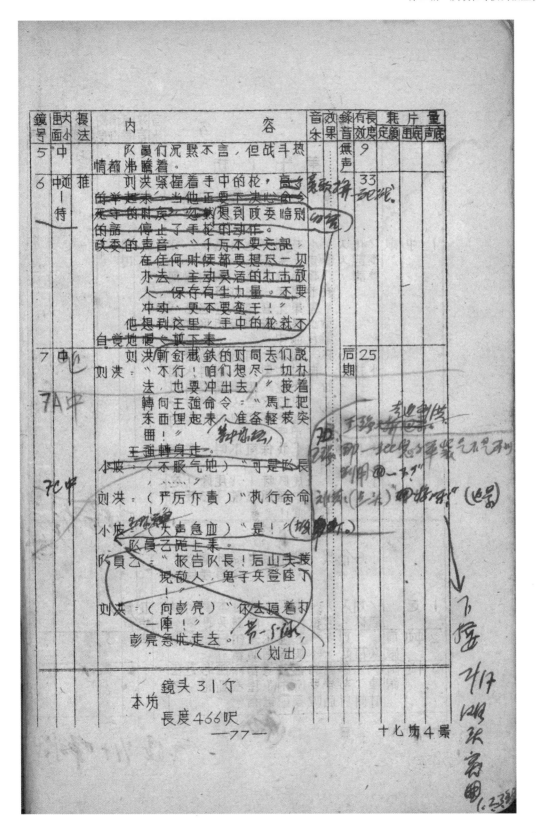

镜号	大小画面	摄法	内容	音乐	效音	录音	有效	长度	耗定额	片画底	量声底

第十七场

1/17景 日军司令部（内景）（春 白）

1	中	跟	（化入）小林刚接完电话，一个参谋人员走上来报告。 参谋："报告部队长，微山岛前线我军第一号战报" "皇军先锋部队已经佔领微山岛，铁道游击队在我军包围中。" 小林兴奋勃勃向室外招呼。 小林："岗村大尉！（岗村入画面）飞虎队眼看就要消灭了，他们这些人，鬼计多端，你要提防他们化整为另突出来。" 岗村："是！我保证不叫一个漏網！" 小林："飞虎队呀！飞虎队！这一下你插翅也难飞过我的手掌心！"		同时			60			

2/17景 微山湖上（外景）（春 黄昏）

1	远		（划入）一大队化装日本军的铁道队，整队出庄，向滩头进发。		枪炮声	无声		9			
2	顿	前跟	刘洪、王强化装的日军官带队前进，小坡等后随着。		"			8			
3	顿	侧跟	彭亮和※※等在队伍后边压阵，彭亮受伤的手握着机枪，不时向身后观察前进着。		"			9			

十七场1-2景

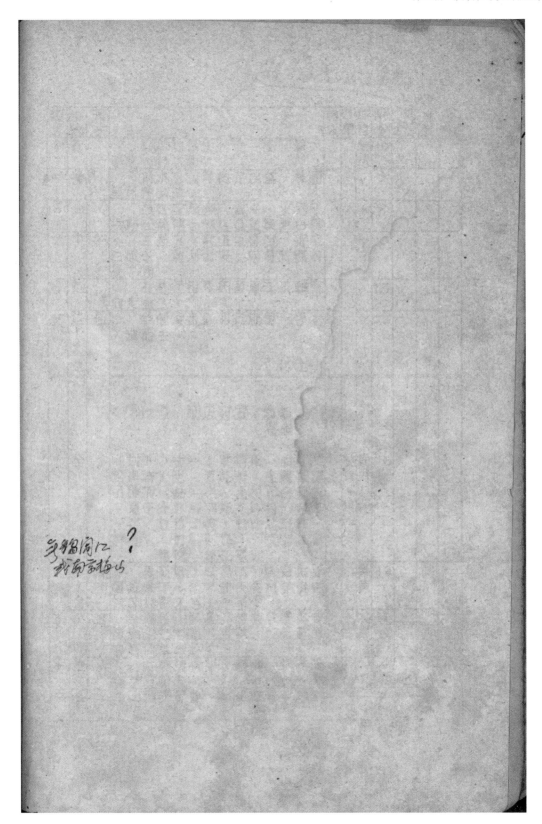

陈贺报告：给山上参观的人民群众陪两

镜号	画面大小	摄法	内容	音乐	效果	录音	有效	长度	耗片正底	片画底	量声底
4	远		山坡松林里出现一支打着太阳旗的日本军。		无声			10			
5	近		刘洪王强等蹑足观望，并用望远镜探视。		〃			7			
6	全		通过望远镜，看见一个鬼子兵站在高地上向这边摇着红白旗。		〃			9			
7	中		王强也从队伍里奔出一面红白旗来，站上土坡，向对方照样摇了摇。		〃			10			
8	远		松林里出来的敌军就折转方向走去了。		〃			13			
9	远－大远	摇	铁道游击队折进湖里，涉水入湖而去。		〃			22			

（化出）

317景 湖边村野（内景）
（春宣）

1	全		（划进）在一个坟地里，四下是枪声和火光，芳林嫂逃避敌军的搜捕，钻入半人高的草丛里去。鬼子小队长和特务带着一队鬼子兵，打着火把，追进坟地来。特务：（对小队长）"我刚才看见她，就在那边。"		同时	枪声		15			
2	近－全	摇	芳林嫂不敢声响，眼看鬼子逼近来了，就又匍伏着窜了开去。芳林嫂窜入岩下水草中。		无声			12			
3	全－中	摇	鬼子小队长和特务带着队伍来到岩边，追下浅滩，向芳林嫂躲避的草丛逼近。					14			
4	近		芳林嫂摘出手榴弹，狠狠地向敌方投去。一个大胆的鬼子从地划伏扑向地身					6			
5	全		榴弹爆炸，一批敌兵被炸倒		榴弹声			7			

—79— 十七场2－3景

镜号	画面大小	摄法	内　　容	音乐	效果	录音	有效度	长定额	耗片画底	量片声底
6	中近		小队长也已中弹，倒身下去。			无声	6			
7	全		另一批鬼子又蜂拥扑上来。			〃	7			
8	中		芳林嫂走头无路，眼看鬼子兵从四面围拢来。			〃	13			

4/17景　微山湖上（外景）
　　　　　　　（春夜）

1	中		铁道队在湖水中前进。	起		无声	10			
2	远		湖上一片薄雾里出现几条船只。船上坐满日军，迎面驶来。			〃	12			
3	近	前跟	刘洪和王强停步，稍一迟疑，刘洪就下决心说。 刘洪："迎上去！" 他们握紧枪，压制着内心的紧张，仍毅然步水前进。			后期	18			
4	中		岗村坐在船头上用望远镜向前观看。			无声	9			
5	全		湖上，铁道游击队仍然是一队鬼子兵在迎面走来。			〃	9			
6	中		岗村示意身旁的特务问话。 特务："喂！你们向这里来，是干什么的？"			后期	9			
7	中近		刘洪碰碰王强的膀子。 刘洪："搜索他们" 王强用日语大声说了一遍。			〃	10			
8	中近		岗村又问："什么部队？"			〃	3			
9	中近		刘洪小声对王强："你问他是什么部队？" 王强照样用日语反问了一遍。			〃	8			

十七场 3-4景

手指铐着

说完自己
与锡
海外景
↓

爸爸
曰报：喂！你们干什么？

王强曰说：

镜号	画面大小	摄法	内容	音乐	效果	录音	有效效度	长度	表片定额	重画底	量片声底
10	中近		岗村用手电筒照射。			无声	3				
11	全		铁道队暴露在强烈的手电光中。			〃	45				
12	近		刘洪也用手电筒照射。			〃	3				
13	特		岗村的脸在手电光中正在狐疑着。			〃	5				
14	特		刘洪大喝一声:"我们是铁道游击队!"			后期无声	45				
15	大特		岗村一怔。			〃	2				
16	近		刘洪的廿响手枪已打响,和王强的机枪一同向前猛烈扫射。			枪声	6				
17	全俯		铁道游击队成散兵线,俯身在水面开枪。			〃	7				
18	全		岗村特务队集中在几条船上据船还击。			〃	8				
19	全俯		顷刻之间人倒船翻。			〃					
20	中		岗村的尸体随着"武运久长"的旗帜在湖面飘浮。 (淡出)止			〃	12				

本场 镜头 38个
长度 388尺

—81—

十七场4景

镜号	大小 画面	摄法	内　　　容	音乐	效果	录音	有效度	长度	耗定额	片底	量声底

第 十 八 场

1/8景　临城站台（外景）（秋日）

| 1 | 待－全 | 摇 | （淡入）机车车轮转动着，（叠印）1945年（摇现）车站一片欢腾，旅客们拥抱跳跃，摔行李，抛帽子，卖报童（进画面成近景）大叫日本宣布投降的消息 | | 起 | 无声 | | 24 | | | |

（化出）

2/8景　山坡上　（外景）（秋日）

1	近－中	拉	（化入）美丽的鲜花盛开在山丘上。小坡领着凤兜在山坡上摘花，后景树行间成排的轻重机枪和刺刀的行列在阳光下闪耀着。		鸟鸣声	无声 后期		12			
2	近		刘洪和王强坐在一块石头上，刘洪看了看手表。他们两人向山路上看。					7			
3	远－全		一个军事干部，后面跟着一个警卫员，骑着马从山路上奔驰而来，他们穿过山谷，又驰上一个高坡，在坡前出现。		马蹄声	无声		15			
4	全（中）		彭亮和队员们站起来，小坡最后站起来，抱起凤兜，小坡：（欢快地）"政委来了！"队员们蜂拥而上。			后期		12			
5	全		刘洪和王强首先迎上去，队员们后继拥上。李正下马，和刘洪拥抱在一起。		欢呼声			12			
6	近		刘洪看着已经恢复健康、精神抖擞的李正。			后期		13			

十八场 1－2 景　—82—

鏡号	攝法 大中小	內容	音樂	效果	錄音	有效度	長度	表定 片画 底声
2	中 前限	匪連長已經升为營長,以胜利者的姿态,在馬上傲岸地前進着。		無聲			10	
3	中	伪軍官摘下头上的帽子。		〃			6	?
4	特	将"和平軍"的帽徽摘去,換上"青天白日"帽徽。		〃			8	
5	中 前限	伪軍官也在馬上傲岸的前進着。 (划出)		〃			12	

4/18景　牢獄內（內景）
（秋日）

2	全—中	（划入）一个将匪軍班長带着几个士兵走到牢獄門口，拿着鑰匙，打开門，沖男地走進來，再打开里面的栅欄口向里面叫喚。 班長："出来！出来！" 芳林嫂等怒視着走出来。 士兵们拿着繩子上前捆綁 芳林嫂抗拒 芳林嫂："干什么？" 班長："你别問，这是我们營長的命令，快走！" 芳林嫂："什么命令？我们解放区不服从反动政府的命令！" 班長猛烈的推她一把。		同时			28	
3		芳林嫂回头怒視着。（划出）					3	

5/18景　某車站（外景）
（秋日）

1	中	（划入）匪營長和小林在鉄甲列		什音声期			22	

十八场 3—5景　　　　　—84—

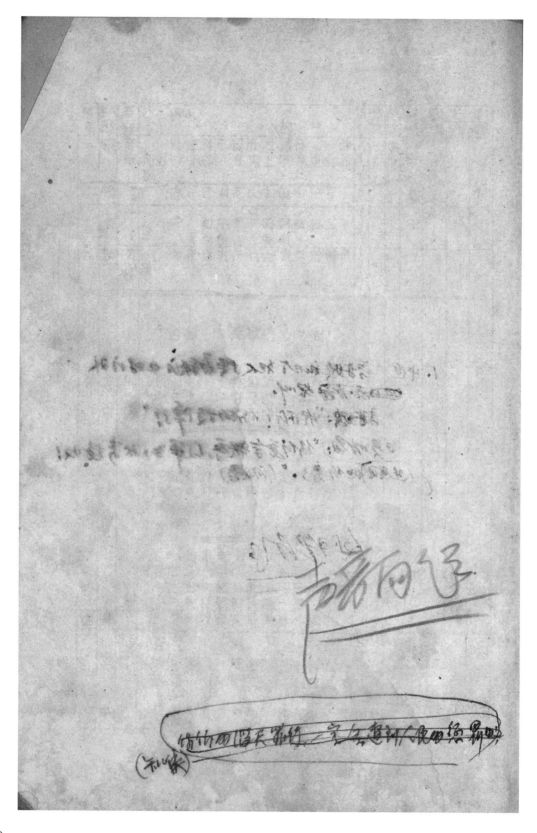

镜号	画面大小	摄法	内　　容	音乐	效果	录音	有效度	长度定额	耗片量画底/声底
			车旁边谈话，后景有大批日军眷属正在紊乱上车。 匪营长："趁你们到徐州去的方便，给我把这批政治犯带走！" 小林："要快！迟了就来不及了。" （划出）						

6/18 景 树林里　（外景）
　　　　　　　　　（秋.日）

| 1 | 特近
~
近 | | （划入）刘洪满面怒容，刚听完王强的汇报。
刘洪："我去对付蒋匪军，（向王强）你去截住火车！"
李正："我带预备队，机动出击。"
刘洪站起来："队伍集合！"
（划出） | | 后期 | | 15 | | |

7/18 景 铁路边　（外景）
　　　　　　　　　（秋.日）

| 1 | 全
~
中 | 摇 | （划入）匪营长和几个反匪军一部押解着一批"犯人"走向铁路边。 | | 机车吐气声 | 无声 | | 15 | |
| 2 | 中 | | 芳林嫂昂头洞视，被匪营长踢了一脚。
匪营长："在国军面前，放老实一实。"
芳林嫂：（怒骂）"我认识你们这些龟孙……" | | | 后期 | | 15 | |

—95—　　　　　　　　　　十八场 5－17 景

镜号	画面大小	复去	内容	音乐	效果	录音	有效度	长定额	耗用底	片底	量声
			芳林嫂常然走去。								
			8/18 丘陵地 （外景）（秋日）								
1	全		刘洪、小坡、姜竹三人骑着马飞奔，后景有大批队伍紧跟出动。		无声			18			
2	全		队伍在队长率领导下跟本前进					8			
			9/18景 铁路边 （外景）（秋日）								
1	全		蒋匪军士兵奔向营长报告。士兵甲："前面发现敌人 去车站的路给截断了！"		后期			9			
2	近		匪营长：（大惊下令）"把这批犯人就地枪决！"								
			10/18景 丘陵里 （外景）（秋日）								
1	全	仰	刘洪等骑着马飞奔。		起马蹄声	无声		6			
2	近	前跟	刘洪在马上飞快的前进			声		9			
3	近	侧跟	飞蹄飞跃着。					9			

十八场 7—10景 —86—

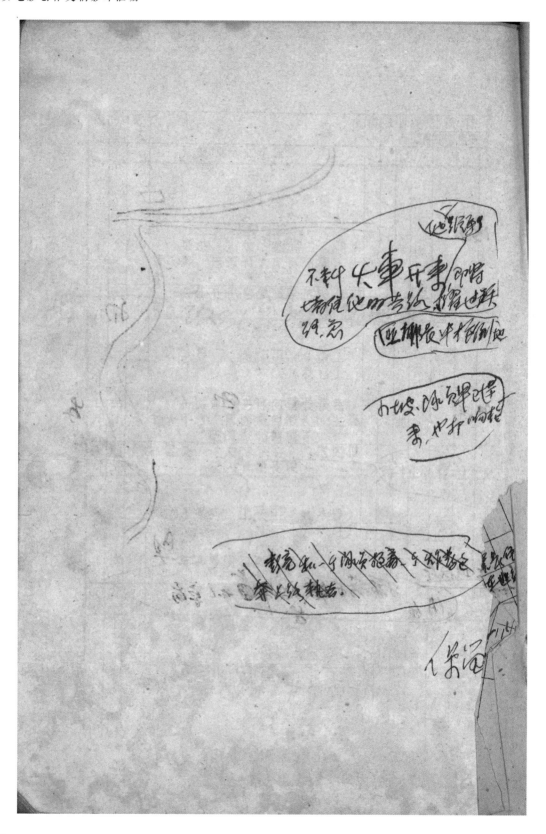

镜号	画面大小	摄法	内 容	音乐	效果	录音	有效度	长度	耗定额	片画底	量声底
			11/18景　铁路边（外景） （秋.日）								
1	近		芳林嫂倒在地站着。		无声			9			
2	中		一排蒋匪军举枪预备放。		〃			7			
3	全		刘洪的马已经来到铁路边，他打响手提机关枪，紧接着一排都打响枪，枪声一片。		枪声 无声			9 15			
3A											
4	中		枪声中，行刑的匪军慌忙逃窜。		〃			6			
5	全		匪营长逃至一个坟墓后面，指挥队伍开枪阻击。		〃			7			
6	近		刘洪扫射手提机关枪。		〃			6			
7	全		蒋匪军纷纷摆倒，匪营长逃窜。		〃			9			
8	中		枪声中，小林见状急令参谋："马上上车！开动！"说罢跳上车。		后期			15			
9	全—中	摇	王强带的队伍来到铁路边据险散开。					22			
10	近		王强："快埋炸药！" 说罢眼看铁甲列车已远远驶来路上。到底 糟糕！来不及了！ 王强："打！"他们俯身下去。		枪声 后期			9		坐等候铁甲车	
11	中		掌握机枪，王强指挥队伍，准备射击。		无声			7			
12	略远		铁甲列车轰轰驶来。		列车声			5			
13	中顿		镜头 扫射重机枪，后景的队伍也同时开枪，枪声一片。		〃			7			

—87—　　　　　　　　　　　　　　十八坊11景

鏡号	畫面大小	攝法	内容	音乐效果	錄音	有效期	長度定額	耗片畫底	量声底
14	近		队員乙在忙着将一堆手榴弹束在一起。	無声			5		
15	全		铁甲列車已駛近他們面前裹々馳过。	〃			3		
16	特		王通急得滿臉大汗。				3		
17	中—全	摇	鲁丢下机枪，跳起来和王连二			后期	12		
			直向飞駛的铁甲列車勇猛冲去。						
18	中		匪营長率残部据水滴頑抗。			后期	12		
19	全		李正領的冲鋒队喊殺而上				9		
19AB									
20	全		匪軍在榴弹爆炸中潰退。	榴弹声	無声		9		
20AB									
21	全		刘洪从地上扶起芳林嫂。	〃			7		
22	近		芳林嫂一見刘洪，低叫了一声："老洪！"就晕到在他怀里刘洪紧々的抱住了她。			后期	15		
23	全		匪营長騎上一匹馬逃走。	無声			9		
24	近		在馬上看見				8		
25	远		兩匹馬一前一后在鉄路边鳴枪追逐着。	枪声			10		
26	近	移					6		
27	近		匪营長在馬上还击。				6		
28	远	摇跟	童亮的馬斯々落后眼看就要赶不上匪营長了。				9		
29	中坡		刘洪看見，将芳林嫂交給小坡，奋起小坡手中的三八枪，举枪瞄平				11		

十八坊11景 — 88 —

镜号	画面大小	拍法	内　　容	音乐	效果	录音	有效度	长度定额	毛片底	声底

第 十 九 场

1/19景　铁路边广坊（外景）　秋日

1	全	俯	（划进）受降的仪式在铁路边开始。鬼子兵在小林领导下，列队整齐地从铁道附近走向军队前来。	起		无声		24		
2	中	摇跟	小林走到刘洪、王强、李正礼，将要走过。刘洪干脆用手一挥，刘洪献身给对方的手，受降开始。			后期		12		
3	中近		小林伸着手，僵了一会。小林：几年来，我们都在铁路上作战，想在我不得不承认阁下，我们是战败了。							
4	近		刘洪冷眼看了看他 刘洪：你还有什么话说							
5	中近		小林：我很遗憾，我没有未得反败为胜。					9		
6	近		刘洪：要不要给你时间？					7		
7	中近		小林："时间，已经去不复返了。"他再行了一个军礼，向后转身，向他的下属发布命令					12		
8	全 俯		排列在广坊上的日本士兵在武器和值日军官的口令声中放下武器。军官然后向后转身，离开武器走去，又一批日军持着武器走来			口令声		无声 30		
9			小林洒然地望着小					无声 5		

镜号	画面大小	摄法	内容	音乐	效果	录音	有效度	片定额	片底	量声底
10	全	俯	又一批日军离开武器走去。又一批日军持着武器进来。			无声	14			
11	近		李正、刘洪、王强严地注目。			〃	9			
12	近		芳林嫂站在彭亮小坡和中间，她已经是一个英武的游击队员。			〃	9			
13	中—全—远 拉摇升		游击队员们横山坡上胸步回部体佈满庄严地注目着铁甲列车的庆尾。八路军岗哨在机枪弹药箱等，纵队向铁甲列队也下枪，兵走去（化出）				20			

2/19景　铁甲列车上（外景）（秋日）

1	全	前跟	（化入）刘洪、李正、王强、芳林嫂鲁汗小坡和彭亮站在铁甲列车上以胜利喜悦的心情向前进。			无声	12			
2	全	侧跟	车身炮筒上写着大字标语"进军临城"，红旗在上空飘扬			〃	9			
3	全	推	铁道两边沸腾的人群高举铁路工具迎面欢呼			后期	12			
4	中	侧跟	刘洪、芳林嫂英武地注视着叠印字幕"完"（淡出）止			无声	21			

本场镜头17了
长度230尺

全剧镜头总顺643了
长度9131尺
折合为2783咪

—92—

我在《铁道游击队》拍摄中的心情

赵 明

《铁道游击队》影片的摄制工作，正面临着最紧张的最后一月，全摄制组的同志正在准备着十月底停机器，争取年底完成全部影片的制作。这时候，作为一个导演正如临床的产妇在经历着最艰辛的时刻，心情是难以描述的。也许在十月怀胎的绵长的日子里，作为一个母亲，曾经梦想过她未来的婴儿，将是一个怎样聪明可爱的孩子，但是，这时除了忍受阵阵剧痛，急待婴儿降生外，什么也难以想象了。我这时候的心情也彷佛如此。

当我从外景地回来，朋友们问起我们的拍摄工作，是否顺利的时候，我常常难以回答；因为笼统的说，可以说是顺利，也可以说不顺利；具体的说，那就要看要求的程度如何了。摄制任务关联到好、快、省、安全几个方面，而产品质量的好坏，更是成败的关键，哪一方面存在缺点，就不能够称为顺利。这不是梦想的时刻，而是紧张搏斗的时刻。美丽的梦想正经受着严酷的现实考验。产妇也好，创作者也好，在这一刻，一般是很难有清醒的头脑的。

这么说，是不是我的创作心情常常陷于一种迷惘状态呢？倒也不是。有时候也为点滴的收获而衷心喜悦，有时候更为某些不可挽回的失败而烦闷焦心。所谓创作上的甘苦和随着这种感受而来的对产品质量，以及对未来观众可能有的反应的估计，也使我常常激动不安，甚至不能安眠。

我常常感到惴惴不安的有以下几个问题：第一，在影片的取材方面，也就是在文学作品的改编方面是否恰当，是否能符合未来观众的要求？这个问题，虽然主要决定于剧作者的劳动，但作为影片的作者之一，也是不能不考虑的。在摄制过程中，常常听到热心的电影观众或小说的读者在关心和询问这件事；有的还给我们建议，说应该采取这个或采取那个，甚至说应该包罗小说中的全部重要情节，不该有所遗漏等等。这种要求从对小说的喜爱出发，原是可以理解也是无可厚非的，但是影片的长度显然不能包括原著小说的全部内容，而材料的取舍倒是有值得研究的地方。关于这，将来观众可能会提出意见，我们现在做的对还是不对，是有待于观众的鉴定和大家商討的。

第二，在人物的塑造方面，能否再现原著小说和现实生活中的英雄形象？小说拥有广大的读者，而铁道游击队的英雄更活在无数身历其境的人民群众的心中，如何把未来观众熟知的英雄人物体现在银幕上，突出这些人物的精神面貌，使观众承认他们，至少要接近群众的想像，这是要作艰巨的努力的。作为一个在创作技巧上还很不成熟的导演，肩负这个任务是相当吃力的，更何况今天的创作条件还存在着多方面的缺点呢？我曾访问过铁道游击队当年活动的地区，见到过几位当年生龙活虎一般的人物，并从老乡的传说

《铁道游击队》

《铁道游击队》摄制组因为外景受了天气阴雨的影响，在日程上有些拖延，必须在内景时加紧赶上，才能按期完成任务。所以从南京回厂以后，马上开始了紧张的内景拍摄工作。

内景拍摄虽不如外景那样千变万化，但也有很多有趣的场面：

同样角色，待遇不同

《铁道游击队》中"打票车"的一段故事是观众们所熟悉的，车厢内的戏是利用佈景拍摄的，一节半车厢佈景，却佔了整整一个摄影棚，美工人员把车厢佈置的非常逼真，人进到佈景里面，就象是真的上了火车一样，只是没有车頂。（电影佈景一般都是没有頂的，便于放置灯光）车外有三道襯景，近车厢的是树，再远些是电線杆，更远的是山的佈景片。拍摄的时候，这三道襯景就用不同的速度轉动起来，就象是火车行驶在田野上一样。

票车内有各种不同的乘客，形形色色，五花八门，其中以"跑單帮"的最多，每一节车厢的两端，都有鬼子兵坐着"彈压"。游击队员们上了火车就每人找了一个鬼子兵交起"朋友"来。王强找了一个贪杯的小队长（程之飾），小坡找了一个身强力壯的鬼子兵（于明德飾），队员甲找了一个饞嘴的鬼子兵（王少奇飾），这三个鬼子兵，虽是同样角色，却受到了不同的待遇。

原来戏中王强拿了两瓶蘭陵美酒和一只燒鸡上车，队员甲带了糕饼团子，小坡除了一只土琵琶，什么好吃的也没有。镜头一个一个拍下来，演员们真实地表演，等到戏拍好，程之把一只燒鸡吃完了，（酒是假的，燒鸡可是道地滋味）挨了一槍空砲彈；王少奇吃了一頓飽飽的糕餅团

中体会到鉄道游击队給与人們的深刻影响。我也會听到过工厂、农村、部队、机关和学校的青年甚至是幼兒園的兒童談鉄道游击队書中的人物,象談他們最熟悉最热爱的人一样。無論是在城市的交通車辆里或火車上,都可以見到鉄道游击队的讀者。每逢人們知道我們正要將这部小説搬上銀幕,或看見我們外景队的演員在拍攝現化粧出現的時候,那种欢欣和崇敬的感情是令人兴奋的。过去我們有許多著名的演員常常以其响亮的名字随时随地获得观众的爱藏。这次,在拍摄外景途中,一些新演員却因角色的称号和裝扮而受到人們的注意,誰是刘洪、誰是王强、誰是李正、誰是小坡,他們象發現神話中的人物一样,抑制不住衷心的喜悦。

讀者和观众是如此热爱他們心目中的英雄人物,对这些人物形象的塑造,要有些許歪曲的話,那就將是一个不可饒恕的罪过,作为导演的我,对这一点是不能忽視的。

第三。在影片的造型处理方面,即形式技巧、表現方法等能否跳出公式主义的泥沼,稍稍带来一些新鲜的風貌?关于游击战争的題材,可以說并不新鮮,但鉄道綫上的斗爭却有其独特性。如何把这些英雄人物在鉄道上的战斗、生动地表現出来,付与他以独特的、新鮮的艺朮形式,这一点也是应当慎重考慮的。还有影片的样式,从最初的文学剧本改編到最后的分鏡头剧本定稿,在認識上曾經历了一番曲折的过程。有人主張它应該是"惊险"的,也有人主張它应該是"正剧"的。在这个問題上,我曾經搖擺过,最初我坚持"惊险",后来我又傾向"正剧",再后来由于其种力量的推动,我又在实际工作中向"惊险"方面努力,但拍攝过半的結果,我又感到它仍然是"正剧"的了。(据我的理解:"正剧"可以有惊险的場面,但作为"惊险"样式,題材和表現方法就应該有严格的选择。)也許这是原著和文学剧本的基础所决定,也許这是我的能力和技巧所局限,这一点也只有留待將来再研究总結,并期望观众給与批評。但是样式問題,直接影响着作品的艺朮風格,并关联着观众的欣賞趣味,我又不能不考慮它。

因为拍攝工作緊張,問題只能暫时談到这兒为止,反正問題归問題,孩子总是要出世的,在这临床时刻,任何迟疑和观望都是不允許的。讓我就先透露这么一点心情,别的以后再談吧!

刘洪(曹会渠飾)爱上了芳林嫂(秦怡飾)。　陈逃攝

內景拍攝花絮

子;最吃亏的是于明德,小坡什么东西也沒有請他吃,只讓他听了一曲不入耳的土琵琶独奏,因为土琵琶是道具,不能真的演奏,弦上弹出的音調就和弹棉花差不多,而且小坡和鬼子兵打了一架却精彩得很,他騙于明德把头仲出窗外,随即把玻璃窗往下一拉,將于明德的脖子扼住,馬上用他的土琵琶用力往于明德身上抽打,最后把玻璃窗打碎,碎玻璃撒了明德一身一臉,总計于明德被窗扼了一下,身上挨了三下,一身碎玻璃片,还挨了一槍,什么美味也沒嚐到。大家説,同是三个鬼子兵,待遇却大不相同呢。

"狗演員"不听指揮

"票車"打完以后,岡村带着他的狼狗来查車厢,这場戏一共只有兩个鏡头:第一个是全景,狼狗跟着岡村进車厢,很順利的拍好了;但在拍第二个鏡头时,却發生了令人着急的事情,戏中要求狼狗扑向小坡留下的碎琵琶,然后岡村再撿起了琵琶,大家为了使狼狗容易扑去,买了很多牛肉放在琵琶內,但在試拍的时候,都給狗吃掉了,狗吃了牛肉以后,一定要喝很多水,但是大家忙于使狗扑向琵琶,却把水的事情忘了,因此試拍了好多次,狗的精神漸漸差了,及至正式拍攝的时候,但琵琶已引不起狗的兴趣,却一直跑向前面,一連七八次,都沒有拍成,而时間已經很晚,不能再等待了,只好由岡村拿起琵琶来摸索才算拍完了这个鏡头。当时大家以为狗演員灵感未来,直到回到化粧間下粧时,扮演岡村的演員才想起忘了給狗狗喝水;当牠喝足了水以后,精神頓时振奋起来,但是攝影棚里已經"人去樓空"了。

·致通·

对拍摄《铁道游击队》的工作总结*

生产进程某些方面脱离了这个要求的时候，就必须立即抓紧，没有造成严重的偏向。例如对资本的掌握，基本上是平衡正常的。但是由于思想上的预见性不够，行动上抓的不够紧，因而不能即时，不能雷厉风行地发挥这份力量。（写入细则）（例如一年都以导也基本的耗材，造成房产报废的资金，都没有能够即时获得解决，直到回炉报废的量到达几千万才得到领导的过问。）

（2）在创作思想上一般是和谐的，注意团结化，对制片厂长本有团队作家促进创作的领别精神起了保证了影片的产生。对厂党委的即意见，能利服取坚决，但缺乏主动的相互行为。以多种多样的方式方法经常交又研究帮助。这是我在党委生活上的基本缺点之一，也是党很创作工作中的一个最挥的缺陷。这次工作中也是与是很少的。对我师的合作基本平稳，对你等的合作与同；对场所作组合帮助不够，没有启发趁他们积极主动大胆创造的精神；对录音师空硬不够，没有部经他的思想情况，进行有效的帮助。在导演小组，与副导演$5687记$的合作上基本上是团结的，发挥了导演的力量。在摄影运用上一般是效率的，但由于刚作的不够，有时想错过的，就流于急噪，不神很好的具体展开创作和技术研究。主和作由于与导演由于本身缺少方案的素质，谈不到很好的合作，但这次关于也比较充足，特别是主接曲的女孩上，经过研讨和讨论，吃了一些亏，也加以进行，而这是很难做到之不能取得的。最后，主和制作的合作关系上也是基本化问的，由于我说不够好，思想见也不少，没有通过一方面的相互关系，把摄制组的思想给导工作组很好的推动起来。

三、缺点与教训

（1）年末，在完成任务方面是很尖锐的，迟入之的。摄影等导演这个

是借一下，将剧组全摄制录像技术问题了，解决着持摄制组的紧张力量，完成影片的制作。这里面引起的不少经验教训。

(2) 去处理好作的样式和布局上发觉到一些经验；对于思想的处理，每次基本上是大胆的，但已经中途过了一些曲折的确了——每重在——些问题，这些，都有待继续和汲取。

(3) 领导摄制组的创作工作最中心的摆布就是制片员的密合作。等等还加强这一方面的工作，同时努力提高自己思想业务水平，以便在这个更高而上做得更有力地把代表。对于其它方面的合作目到迎不懈 放解。

(4) 领等思想领导和经过创作友谊是提高制作水平和组织力量的根本方法。要达到思想领导，必须通过创作友谊，在友谊的气氛中，以精神和知识的力量影响合作者，这是我党没化了导领工作的努力目标。

1986年12.31.

《铁道游击队》——从小说到电影

五、《铁道游击队》——从小说到电影

《铁道游击队》是由知侠根据自己的同名小说改编的，在改编问题和样式问题上，我们作了一番探索。在着手改编时，这部有四十余万字的长篇巨著，已发行二十余万册，读者人数极多，影响极大，如何保持原著面貌，赋予它以适当

的电影形式,这是很费踌躇的。小说内容丰富,人物众多,情节复杂,有很多动人的战斗事迹,一部影片的长度,肯定不能包括全部内容,必须有所选择,有所取舍。那么选择和取舍的原则是什么呢?我们认为只能是突出作品的主要精神、主要人物和主要情节。铁道游击队的主要精神是爱国主义和革命英雄主义;主要人物是刘洪、王强、李正、芳林嫂、鲁汉、彭亮、小坡等;主要情节是铁道线上的斗争。所以一开始改编剧本的时候,我就建议剧作者省略和合并了一些次要人物和次要情节,如人物中的张司令,游击队员林忠,交通员冯老头,站长张曾,伪保长宋三,日本特务松尾等;情节中的进山整训、掩护过路和小坡被捕、夜袭临城等。这是为了长度的限制,不得不如此,虽然明知道这里面的某些人物和情节省略了是十分可惜的。关于打洋行,原本没有把它当作次要情节看待,只是为了使素材保持适当的比例(如游击队在枣庄时期有了飞车搞机枪,拉队伍以后有了打票车,经过一段休整后有了撞兵车,日本宣告投降后有了阻击铁甲列车,其它相类似的情节就只好割爱了);同时,为了突出铁道斗争的特点(如打洋行虽在铁路边,但和铁道斗争特点关系不大,在洋行里杀鬼子,和在一般场合由普通的任何游击队杀鬼子没有什么差别)和精简人物(如搞布车就必须要有张曾、宋三和人民群众中的一些人物),所以对于这些在原著小说中虽相当突出,在读者心目中也相当赞赏的情节也只好舍弃了。现在回想起来,这里面是存在着估计不足和考虑欠周的地方,所谓估计不足是指对读者和观众的要求而言;所谓考虑欠周当然是指剧作构思上存在着的主观片面性。当时我曾建议剧作者不要正面表现"血染洋行"这一段情节,理由除上述的铁道斗争特点不鲜明外,还有一点就是顾虑在银幕

140

上表现出来太血淋淋，过分刺激。其实这仅仅是一个表现手法的问题，大可不必因噎废食，把它完全推到后景去（银幕上所看到的只是打洋行的结果），以致有些观众表示很不满足。

关于样式问题，基本上决定于作品的取材。原著小说中充满了紧张的惊险的你死我活的斗争，总的来看，电影应取惊险样式，似无疑问，但剧作取材并非那么单一，除紧张战斗外，也还有若干抒情场面，既抒了战友的情谊，又抒了男女的爱情，那么作品的基调怎么定才好呢？这个问题在文学剧本改编和分镜头剧本写作阶段，我们在思想上都有些模糊，捉摸不定。有人主张它应该是惊险的，也有人主张它应该是正剧的。其实这两者并不矛盾，只是如何结合起来，取得统一的问题。惊险片的特点是富于动人的冒险的离奇的情节，而正剧就要着重人物性格思想感情的刻画，这两方面只要保持适当的比例，并突出它的主要特点，兼收并蓄，本无不可。所以最后我们定影片的样式为"惊险的正剧"；随后的导演处理，我们都向这个目标努力。实践证明，这个探索过程虽在思想认识上经历了一番曲折，基本上还是对头的。至于分寸是否恰当，特别是在人物塑造上是否因有追求惊险而流于简单粗糙的地方，这还是值得考虑的。

在人物塑造方面，能否再现原著小说和现实生活中的英雄形象，这是我们在摄制过程中始终关注的问题。小说拥有广大的读者，而铁道游击队的英雄更活在无数身历其境的人民群众的心中，如何把原来观众熟知的英雄人物体现在银幕上，突出这些人物的精神面貌，使观众承认他们，至少要接近群众的想象，这是要作很大的努力的。作为一个在创作技巧上还很不成熟的导演，肩负这个任务是相当费力的。我

曾访问过铁道游击队当年活动的地区，见到过几位当年生龙活虎一般的人物，并从老乡的传说中体会到铁道游击队给予人们的深刻影响。我也曾听到过工厂、农村、部队、机关和学校的青年甚至是幼儿园的儿童谈铁道游击队书中的人物，象谈他们最熟悉，最热爱的人一样。无论是在城市交通车辆里或火车上，都可以见到《铁道游击队》的读者。每逢人们知道我们正要将这部小说搬上银幕，或者看见我们外景队的演员在拍摄现场化妆出现的时候，那种欢欣和崇敬的感情是令人振奋的。过去我们有许多著名的演员常常以其响亮的名字随时随地获得观众的爱戴；这次，在拍摄外景途中，一些新演员却也因角色的称号和装扮而受到人们的注意，谁是刘洪，谁是王强，谁是李正，谁是小坡，他们象发现神话中的人物一样，抑制不住衷心的喜悦。读者和观众是如此热爱他们心目中的英雄人物，对这些人物形象的塑造，要有些许歪曲的话，那就将是一个不可饶恕的过失，作为导演的我，对这一点是有清醒的认识的。所幸我们的演员阵容相当强，曹会渠饰刘洪，冯奇饰王强，冯喆饰李正，秦怡饰芳林嫂，冯笑饰小坡，仲星火饰彭亮，邓楠饰鲁汉，……他们都是卓有成就的演员，一般能体现角色的性格特征，不失这些英雄人物的光彩。曹会渠是舞台演员，第一次上镜头，他在表演上能基本完成创造银幕形象的任务，虽然还有一些舞台痕迹，但角色的精神面貌他是把握住了。

摄制工作自1956年5月开始，年底结束，大部分外景是炎热的夏天在太湖边和南京郊外拍摄，一部分在淞沪铁路某站。由于铁道游击队的特点是铁路线上的战斗，所以依靠铁路方面的协助配合，就成为首要的必须具备的条件。我们取得铁道部大力支持，当时的部长吕正操同志亲自写信给上海

142

铁路局，要求他们给予协助。于是，一列客车，一列货车，连同随车的值勤人员，就拨给我们使用，在南京附近的某支线和上海附近的淞沪线进行拍摄。剧中临城车站（即今薛城站）在山东境内，我们没有去，就在淞沪线某站按照临城车站的样子搭置布景，加以改装，这样可以节省不少车旅费用。拨给我们的客车有两节卧车，我们在南京附近拍摄时，就利用这两节卧车作为宿营车，在外景现场过夜，路局方面给予我们的协助的确是够巨大的。

为了在摄制工作中取得对游击队员的战斗生活和战斗动作的具体指导，我们邀请了当年担任铁道游击队大队长的刘金山同志来当顾问，参与我们的全部摄制工作。他以切身经历帮助我们安排场面，并对演员作示范动作，把铁道游击队的"飞虎"英姿摄入镜头。刘洪飞马过铁路，险遭火车撞击的惊险镜头，就是由刘金山同志亲自掌握火车速度，监督司机，与飞马配合，进行拍摄的。刘金山在参加革命前曾当过火车司机，他在这次实拍之前，为了保证安全，曾带领开车的司机和骑马的演员在现场操练多日，在拍摄其它惊险镜头（如扒车、翻墙等）时，他也不例外地一一示范，不辞辛苦。

微山湖的外景都是在太湖边拍摄，那一年天气奇热，在湖边竟拍死了两匹战马！全摄制组人员除了摄影师冯四知因多吃了无锡水蜜桃引起腹泻外，其他同志都能坚持工作，安全度过了外景地的炎热夏天。

内景在上影厂徐家汇摄影场拍摄，两节半车箱搭在一个棚里，车窗外的活动背景分三层（第一层树木，第二层电线杆，第三层山野）搭置，由美工师张汉臣精心设计，拍摄车箱里的景象时，这三层背景以不同的速度转动，俨然是车行在广阔的田野。过去制片厂拍摄这类镜头时，都是用一个滚

143

简绘置布景进行拍摄，这次可以说是美工师的创新，当然也包括制景工人的创造性劳动在内。芳林嫂带着凤儿在客车的侦察和打票车的整场戏就是在这个布景内拍摄的。

"苗庄的战斗"全部在场地搭景拍摄，事前美工部门的同志曾到微山岛实地考察，按照岛上村子里建筑的模样，照样搭置，占地比较大，层次比较多，乍看起来，简直就是一个鲁南的村庄。铁道游击队在村子里迎战敌人，芳林嫂扔手榴弹失误，全部都在这个布景里拍摄。

影片中有几个重要场面，我们是列为重点拍摄的。其一是关于刘洪人物性格发展的几个环节，即：湖边阻击战，刘洪拼命蛮干，拒不撤兵；李正负伤后，刘洪悔恨，依依惜别，在突围战前，刘洪想起了李正的告诫，决心不死守阵地，机动灵活地打击敌人。这三场戏表明人物的发展成长，其中抒发思想感情的部分相当动人，演员的表演和环境气氛的烘托都是十分重要的。

其二是关于几场紧张激烈的战斗，即：搞机枪，打票车和突围战。这是描写铁道游击队英雄形象的典型战斗，他们之所以被号称为"飞虎"队，其特色就在这里。搞机枪是第一次表现刘洪扒车，他跃登客车踏板，躲过敌兵视线后，就跨上铁棚车的车棱，将身体贴近车身，两手紧握棱角，逐渐向车门移动，直至打开车门，跃进车厢。这场戏分别在外景现场和内景棚内拍摄，带到环境的全景只能在外景实地拍，为了保证人身安全，当然要在车上作好安全装置，不带环境的近景特写就在棚内的布景车上拍，那就方便多了，剪接起来看，还是十分惊险的。打票车多数镜头在内景拍，少数在外景。内景搭了两节半车箱，表现出来是一列车。游击队的英雄们分布在各节车厢，一声号令就同时动手，把车上的鬼子打得

144

稀巴烂，获得全胜。这是一场大快人心的情节戏，紧张，惊险，自然是我们刻意追求的。

作为"惊险的正剧"，惊险的情节多需要紧张的节奏，这部影片的镜头数特多，将近700个，光是打票车这场戏，车箱内外，一共就有90余个镜头，这就是因为蒙太奇结构比较紧凑的缘故。这场戏分九景，每个镜头的平均长度只有9尺左右。

全片的场景转换，一般都比较快，往往利用声音或动作作为转换手段，简洁明快。例如前一个镜头：岗村端过机枪，向炭屋射击；下一个镜头：在机枪声中，刘洪等已在山野松林里大踏步前进。刘洪告别李正时，也是采取类似的手法。前一个镜头：刘洪听说卧床的李正马上要走，他激情地俯身向李正扑去；下一个镜头：他俯身抱住担架中的李正，已经是在湖边送别，如此等等，都是高节奏处理。

突围战一场着重表现湖上的战斗，由于水上拍戏的难度比较大，拍得远不够要求，后来用背景放映机合成，补了几个镜头，但限于场面调度，也还是不够理想的。

通过这部影片的拍摄，我体会到：样式问题直接联系着作品的艺术风格，也联系着观众的欣赏趣味，这两者都不能不认真考虑。所谓"惊险的正剧"，其基本形态必然是惊险的，那就要合乎惊险样式的蒙太奇结构与节奏，这也是内容决定形式的规律所决定的。

另外，我体会到：在剧作改编方面对原著的内容不能轻易舍弃，如搞布车这一段情节，我们为了节省人物，没有采用，这显然是一个损失，因为搞布车表现铁道游击队与人民群众的关系非常典型，去掉它就失去了主题对这一方面的开掘。顾问刘金山同志曾提出过这样的意见，他说剧本没有表

145

现人民群众的力量。在实际斗争中，游击队要是没有人民群众的支持，是什么事也干不成的。关于这一点，他觉得原著小说也是写得很不够的。的确，这是一个带根本性的问题，剧本的改编和影片的处理，在这一方面不但没有补充，相反的还有削弱，这是一个带根本性的缺陷，应当引为教训。

影片结尾游击队受降的场面原小说没有，是电影剧本和影片添加上去的，这是一个严重的失误，违背了历史的真实。因为铁道游击队同日本侵略军战斗了好几年，虽曾不断取得胜利，可从来没有经历过那么隆重的受降仪式，据说陈毅同志看了影片后对这一点很不满意，认为艺术虚构如此夸张，未免太过分了。这也是从小说到电影在改编上考虑欠周的地方，是一个缺陷。

关于爱情描写，有人觉得太浓了一点，我也有此感觉，但这是否就是禁区，就根本不应表现，那倒未必。"四人帮"时期，江青指使下面的有关部门把两场爱情戏全部都砍掉了，不知出于什么用心。当时，我已经荣幸地成为被解放了的"革命干部"，可是谁也没有跟我打招呼，就这么一意孤行地做了。"四人帮"倒台后，历史遗留下来的许多冤错假案都先后陆续得到昭雪，而这部影片所遭受的阉割，却一直没有改正，也许事情太小，不值得一提吧。

总之《铁道游击队》是我从事电影创作以来在电影改编和惊险样式方面的一次探索，是取得了一些经验，但成就不大，缺点不小，是非功过，自有公论，我就不在这里赘述了。

最后要提一下，这部影片的作曲吕其明同志，他熟悉山东，他为这部影片谱写的插曲"西边的太阳快要落山了"有山东民歌风，很受听众欢迎，流行很广。

第三编
尝试与寻觅

《凤凰之歌》

《凤凰之歌》导演创作"总结"（或称"手记"）提纲

谈《凤凰之歌》（赵明）

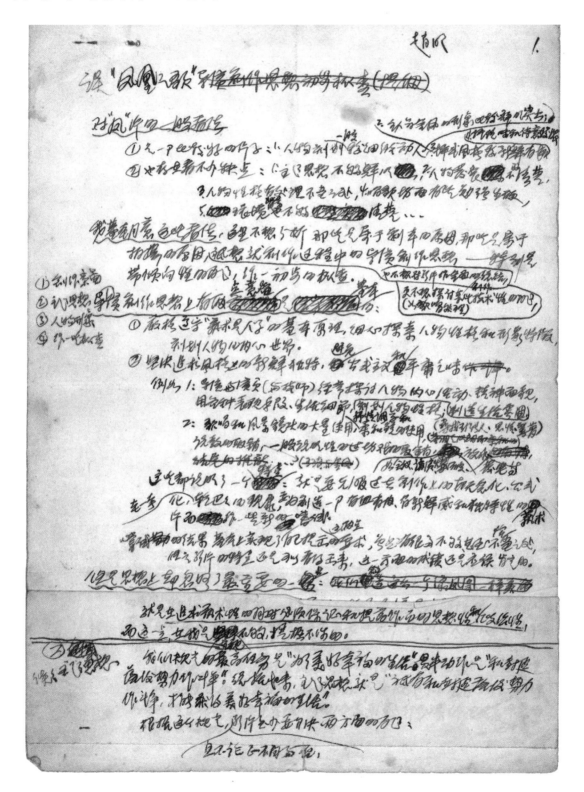

这是一页手写稿，字迹潦草模糊，难以辨认。以下是部分可辨识的内容：

① 银凤怎样积极地参加"劳力互助组"的？
② 她过了什么样的美好幸福的生活？

而这两方面的介绍，必须是放在农业合作化运动的背景上，因为它是刷本的规定情境，人物是这个环境，社会发展的进程中萌芽成长起来的。

剧本是这一方面——具体地说，也就是银凤的思想和行动的斗争——现稿的着墨气不够的。银凤如何顽强地、坚决和合作化运动的胜利要通过努力去积极实践这样的信念，对于导演心理来说，显然是不太足的毛病。但是，我没有马上意识到一结构上的缺点，想在局部弥补它，加强它，而相反的，由于篇幅的压缩和思想上对于这材料的偏爱，（还在后面特写了剪裁）把它削得基本上取消了。

目前剧本是这样的飞出这样的：

① 银凤积极地参加"劳力互斗争"之气在个人婚姻的斗争上，她的斗争方法除了依靠坊导资的支持和一两个村干部以外，很少和群众结合，基本上靠个人努力去进行的。（例如，心灵上给娘做、打电话之类不算，面对顽资绸打，抵抗二流子调戏苦，都是自己单独地。）她和合作化运动的斗争表现得高，她隐约地，这他要求……………或上识学、责问村长。阻止乱用资、而婚姻的恐吓，所斗争，且括的说，基本全片，形成一家独孤曲折的路线索。

② 美好幸福的生活除了时髦衣服，好绣花以外特别的，合作化的美景很有感情地行笑，李达春高呼"跃进"，大家都细，皂气张不具体，一点不灵好的。她在想到这是，马路有点假象：银凤这个青年妇，因为她长期到底的支持，取了斗争，所以得到个人幸福。至于她和合作化运动的关系以及她的思想成长到底怎样"提高"，现在是看不出的。在结果进一步要求透过她展示今天村社会主义的景象，那就不可能了。我有点感叹的。

推一般说，每个人生都是在特定的历史上的社会，着现人物的命运，反映时代生活，争到不了；但，既得本写银凤——气的社会地位上《是培根长成为社主任》就不能不表现她的社会斗争和思想成长过程，这是一。另外我还有一句"为了美好幸福的社会"，那就不能止是个人婚姻上的幸福，应该有美好的社会的容。果怎么搞，因村的水化和质气一般的怎样情………他们社会怎样进行？这些和银凤的命运是有关系的，也和全社社人们的

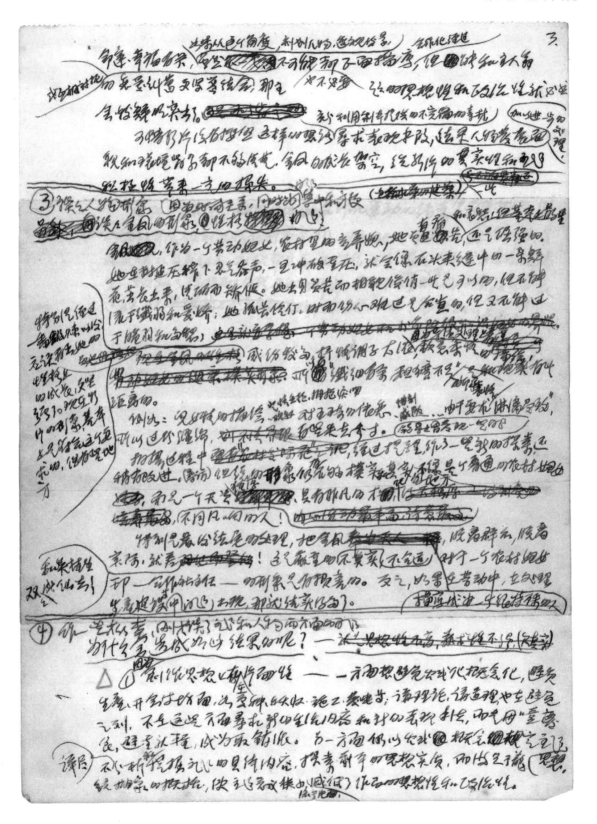

[页面为手写文稿，字迹潦草模糊，难以准确辨识全部内容]

此页为手写稿，字迹潦草模糊，难以准确辨识全部内容。以下为可辨识部分的大致转录：

回顾自我这几年来的创作：对党的政治思想，一向是重视的，也是把对政治性和思想性，一般都放在第一位考虑，但只由于生活贫乏，技巧不高，（也还有若干别的客观影响）所以作品尚不够公式化、概念化毛病，但是基本方向还是正确的。

若干地方 这次为了受了当时文艺思潮的影响，对主题思想抓意初不够，钻研不深；片面追求形式技巧，自我欣赏的气味浓厚，产生唯心论的冲动，是思想改造不够那样。作为一个要可以剖责，是在深刻地检查的基础的。 多年经历

从那个倾向到自个倾向，也许是一个必经的过程，但是他太缓慢的，在不觉察中也有大的改变。 这的说明思想认识，主功观点的 不同 蒙胧，而之 是是靠思想观点，乳化实情和创作实践不断的 发展才明确，的

用不着怀疑有这方向今后，技术理和思想性结合，政治标准必须放在第一位。至于艺术技巧，艺术风格些问题，那是他的我也范围的事。但是继续探索的。 加以见解、试用和提高的。（造型缺乏的总方法的原因）

党的教导我们：要在文艺阵地上进行两条路线的斗争，要与资产阶级思想倾向，猖狂进攻的浪潮下，不受侵包；要以坚持的创作实践，维护党的原则，巩固社会主义制度和共产主义事业，以需要指示在主动，制作出高思想一思想性不强或错误思想的创作，那就值得批查。

本着这一点认识，我作了以上的初步检查。

不过我还有一点：我认为了创作上要做向线的，并不势 参考 容易创作 不能 成熟，只没有认真思考和自我创作上的成就和素养，我以为许多的作品名家亲手笔之下有很好的创造，他的某些很成的地方或了自己的性命。自己 也不是没有缺点。

在外作许是没有一点感悟 这样对我说：从 艺术不在家教 中的一生花，虽然若作品不够丰富，我档不能继续，但究是不生没，一旦死，那错实， 且现过这个评价是蒙受起来的，这必然中肯的。 对我的创作 走弯路的错误或限 指导下与创作实践 是如此边上的。 对我将注他长们楷么！

《凤凰之歌》第 2 场和第 69 场镜头分布图 *

第70场 青山翠谷（外景）春·日

《凤凰之歌》拍摄总结 *

这段戏中，小李应有合唱起头。

也已经传达出某青嫂的希望和心愿。

已换扁古的阿嫂，在全村扣起纱上当算上有挥的地位和感人灵貌。声不到，有必要以合作化、粉音画面配图也伏以轻送到展开面配。情感应怎乐是增加，不应该到音旋电了人物的成长。

低音乐族结束满，不同意等着过去的音乐，如，九章围内的手法，北新子军马等到这种敲点不是很考文的意义。

知识分子地张瑞芳，唱出金凤，就是金凤一座珠夢了个不何好，紧接着以最好的气氛印刷氛。

如果要搭这是片间配，是序让运行运生心氛氛。如果不是正瑞学迷，是个气氛，会有好气利氛，也许可以达到抖音音慈意像。

低音叹说抬出，你也要看吃了二面，然这当的气处气生运未意，某清扣大助戏的叫附一面。

欢迎头也可以入一话去幸出杆起氛，因气幕最丰受了鼓励的鼓声。

問話也说料停不起疫，而在元话语前面的之生，1亿有些正类的告氛和成氛话戏。正地一音老人主凤凤迅戏，南山和鞘冲南起是老车筐，乱音迅要。用即。

構戏的人的运到，比较车调。

由讨信今扣起过起成停情亞也，红色停情感活，表致悬停的运生和世心变车调。

行季未异了好迷纵的，1亿不停情的毫放，也我这无不出什么了毫近的停苦。停炸地，更不是更停情到底。

因此，金凤凤的。自起到气，1亿右在告充起调比起主的事。经可言名纲上，1亿有信不丰告的底委。並不生利，也不悬乞话。是实描，不了迫室。

起亿运的地至等利间不客，体配右台作氛，世纳的游，起寻是左足丫氛的努力，郑霍不尽。车徐主到。

在1君至音的同生认上，间始盡求不再未丰膜的，1枯1音底感，事室是设间话讯。但已一旦幸迷是讯用以级，幸停地是运送运远收洛。

不同差、代"爱挣我""纸花"是她们己多小的沐点。我记起由啦师传。又记席10。

曲间，说是我们这中一走花，1怎后面后活情，向面不耍北重等了一个光机以怎怎自英惑，起尔尾尾怒，化气歳试、不何这声邮。

(此页为手写稿，字迹潦草难以准确辨认)

公司领导审查样片的意见归纳

陈西禾等对《凤凰之歌》的修改意见 *

白音：世山的个人角斗落又，人物思想性格发展少，
挺舅发。

李云民心毛的处理少什么了
歌的处理问题，方她不自觉。

村支：两点纠葛与金凤人物层层不紧扣，
戏岔食方框，步骤停滞不前。

人物舒展不够得当，有些搭什心理过程，
原的特征增减，金凤岔这后的形象为简单。

爱情戏纠缠不清，挑战强度不够。挂生和
金凤说会去忘筹，拥抱爱搂。

坏中嘶歌不自觉。

金凤说话，去李云民家，手为爱搂不够。刀

于令：
辛勤增加自救了应挤被救人，但主题突链上
增选了，两村仇很挂场想得，但亲阳层展
不大，并他侧面了，不太刻划心情的场面动
人。缺少镜宽深的场面。

挺手营的作用，对李民比的态度…？空
王云亮的戏有什么成晴兑，说不觉。
伸尼喻的子路。

观众对金凤担心不够，绿气成长的。
让坏人的冲动都显妙姚黄，随便隐处
破婚的报搂的心。金凤继村的感挂生…
有等伤的里的感觉。

[手稿字迹模糊，难以辨识]

[页面字迹潦草，无法准确辨识全部内容]

[手写稿,字迹潦草难以辨认]

手写稿，字迹潦草难以完全辨认。

[手稿页面，字迹潦草难以完全辨认]

《凤凰之歌》补戏方案（张骏祥）

凤凰之歌补戏方案

照此方案，要补近四十个镜头，而且要拍外景，牵涉到季节问题。补的戏属于交待性质较多，与剧中不免脱调，这中间也不能根本改变面貌。我的意见是不补了。请厂部再议研究决定。

张骏祥

上海电影制片厂　**凤凰之歌**　片分镜头剧本稿纸
补戏方案　　　　第 1 页

镜号	画面大小	摄法	内　　容	音乐	效果	录音	有效度	长度	耗片量 定额 画底 声底

（一）游说的时间地点，生……开头第二个镜头山野画面上叠印字幕：
"生解放不久的一个偏僻山区里"

（二）游侠王崎回到上——动员乡民上山的歌，成为晚霞群众……车化的毛病，删去动员里凤，增补一场体现群众晚会的戏，摆在玉芝离家飞栋之间，同时相应加强两个群众镜头，增重联欢会(16份)其中表现凤唱歌以到一部分观众的支持。内容如下：

14-15A 接8下 联出（动员离家叙昌）

(14分)
1 全报 中
大树下坐了一大堆人，多数是青年妇女和姑娘小子，有少数青年男子……在大外围，听王崎谈话。

王崎站在圈子当中说："我们山里为什么不如山外？自然是因为我们已经有组织起来，没有办法，没有把西在的力量联合起来……

上海電影制片廠　　　片分鏡頭劇本稿紙　第 2 頁

鏡號	畫面大小	攝法	內容	音樂	效果	錄音	有效度	長	耗片量 定額 重点 聲底
			来,修个水库,教我孩子年纪轻的,这样好!……"						
2	中	摇一进	王娇的声音继续说:"所以,我们打算先开一个联欢会,让两庄的人都来联欢之欢,这後再一齐之之的把社办起来,修个水库,把穷庄变成一庄,把穷地方变成个富地方!……"。 群众围成一圈,几个年轻妇女面带喜色,聚精会神地听着;也有几个中年妇人带着怀疑的神色。镜头摇到人群右侧的李振海和吴桂生。 李振海通一通吴桂生说:"吴桂生!你们关庄人行吗?" 吴桂生拍之胸脯说:"没问题,我负责!"						
3			王娇看了画面的吴桂生,接下去说:"这个事情不能光靠他们男人,我们妇女也要出之力,在聯歡會上講之話,唱之歌,我看……"王娇的话没有說完,被一个妇女的声音打断了。						
4			一个妇女吐之舌头说:"哎呀!还唱歌!"做之撿坏子的						

handwritten manuscript page — 上海电影制片厂 片分镜头剧本稿纸, 第 3 页 — content largely illegible handwriting

上海電影制片廠　　　　片分鏡頭劇本稿紙
第 4 頁

鏡號	畫面大小	攝法	內容	音樂	效果	衆音	有效度	長	耗片量

常××一个叫黄莲村的女子，就叫她唱黄莲村吧！"
大伙又是一阵哄口叫好声。

8　　　王珍愉快地说："那么，我就来请金凤唱个歌。不过，到时候，你们可要给她鼓掌啊！"
王珍看着大家。（化去）

下接金凤在屋檐内看书；王珍叫她。上组一场附带交代合作社和水库的事，作为组装展。以下是16场开场地接镜头：（夜外景）

15A近　李振海、某北娘带看到会场上，看人也围，戒烟戒烟，信烟。

16摇近接　李振海看到李近风、李天隆等离开会场，随问金凤说："唱吧！我们欢迎！"说着倒头拍手。

旁边的某北娘也附和起来："我们欢迎！"
会场里响起了零散的拍手声。李光荣拍到最响。
下接金凤回头看拍手的样子。

上海电影制片厂　片分镜头剧本稿纸　第 5 页

镜号	画面大小	摄法	内容	音乐	效果	录音	有效度	长	耗片量 定组 套底 等底
			(三)另一种是金凤的劳动镜头，停多镜头来32场报导的，后，另加这段拍摄。(另加段尾压缩本场) 32场 报导 (大P和秋景—4个内容)						
1	全—山		(淡入)大树枫叶覆盖着田梗情状，墙上写着大字标语"沙石绿化，人家文化"。镜头摇河意户。(化去)						
2	近		(化入)金凤在民校黑板上写，聚精会神地作着、变着。(化出)						
3	全		(化入)金凤在地里耕作中，流着汗水，吃力地劳动着。(化出)						
4	近—全	推	(化入)场地上堆开会，金凤等许多人都在学习，进行很快。(化出)						
5	中	摇跟	(化入)金凤和妇女们在劳动，她抱起大把的禾子在劳动场中活动着。(化去)						
			下接另一场金凤至场报导等根道，李岳等向她社的情况。						

上海電影制片廠　　　片分鏡頭劇本稿紙
第 6 頁

鏡號	畫面大小	攝法	內　容	音樂	效果	錄音	有效度	長度	耗片量 定期 畫底 聲底
1	全		(四)游击队家园被毁后秋收队长的经过，旧时也要代一下合作他的背景及玉琴的工作。生出者秋收前加了么一场: 弓妇女A 大树下糖地(半场外景) (场) 仍是上次开会的地方。大树下围着一大堆人，多数妇女，少数男人和小孩。玉琴坐在糖边，身旁放着李大生，他看着妇女们哪么嗔么闹么嚷么。 妇甲说："这哪算成？我怎么能干队长？" 某站起来着嗓子嚷："哎！吴大嫂！你来干吧！这个妇女队长非你来干不成式！"						
2	中		玉琴双手把身一摆，又羞又笑地说："嘿，我哪里成？不成，不成！" 玉琴身边的几个妇女立着插嘴，忽中一个抢着说："我说嘿，你们选举了也选不出什么名堂，闹了一大晚上，一个妇女队长都选不出来。"						

上海電影制片厂　　　　片分镜头剧本稿纸
　　　　　　　　　　　　　　　　第 7 頁

镜号	画面大小	摄法	内　　　容	音乐	效果	录音	有效度	长度	耗片量 定额	童底	降底
3	中—中近	摇	李永生看着身旁的玉琦，玉琦诚恳地对他说："我说啊，你这次就别报三排的了吧，眼见就就要动起来了，我们地段的就是主力，上山砍竹，又缺一些劳动党员，我们姑娘们去带。再说，上山砍竹还得找他们男同志帮助，李振海已经完全看到队长了，就差一个政委，谁能干的，谁就挑块干吧！" 李振海看玉琦又慢吞吞地笑着，全场沉寂。玉琦唯恐冷到一边，（摇）金凤不讲也坐，咀嚼着咀唇，不去场动着。								
4	中		玉琦统又笑着说："我觉得让金凤试一试吧？" 姐子说："金凤？她？……"大家的目光都集中金凤身上。 李永生插言，								
5	中近		金凤低头看着自己的册腰带，不表态。玉琦等等走到她身边，热情地跟她说什么。玉琦的声音压下去──								
6	中		玉琦说："金凤！今夜要抓紧收回真积，都组好，当然，也还缺干，大家看行吗？"								

镜号	画面大小	摄法	内容	音乐	效果	录音	有效度	长定额	耗画点	片量菲底
			妇甲说:"行啊,找见她吧,就散会吧!" 王培对金凤:"你吧呢?"				有人在打哈欠。			
7	近		金凤说:"你为大家既愿选我,我就干!"							
8	全		王培问:"大家还有什么意见没有?" 众妇此起彼声嚷:"没有意见,没有意见,快散会吧!" 人们纷纷站起代番。							
9	近		栗玉琴低声问金凤说:"你,你啊,毙么发态不通个呢?" 金凤笑着说:"什么都行了吧,玉琴嫂!" (化去)							

下接34场欢送队出发:

(三) 为了表现金凤成为合作社新领导影响和花村的社会新风貌,结尾,在尾声一场李老富和王培对话后,留歌声中,插⊙、扒镜头:

上海電影制片廠　　　　片分鏡頭劇本稿紙　第 9 頁

鏡號	畫面大小	攝法	內容	音樂	效果	录音	有效度	長度	耗片量 定 畫 聲
1	中		（化入）挂着"余家坡水库修建处"的门口，余凤和主持领着工程测量队人员走出门来，向山野走去。（化去）						
2	近	摇	（化入）余凤点导火线，火药噼啪直响，烟尘卷天起。（化去）						
3	远		（化入）只山崩轰隆一声，石草在飞溅，烟尘弥漫空。						
4	全		满山遍野的人群，在锤懺飞揭中欢发出笑声。						
5	近		余凤和主持大毛扬捶性敬手。（化去）						
6	远		（化入）工地人山人海，挑土，撬石头，在修筑水坝。						
7	中	摇	余凤穿梭在人群中，和那挑土和运石头的人擦肩过肩，走之她组人招呼，并挖留帮人送上的纸卷，签字证可，继之而过。（化去）						
8	中～远	摇	（化入）水库建成了，水坝的坝中红旗迎风飘扬，人群欢湃开来，欢声视频等现，水库高举山壑，像广阔的海一样！（化去）						

上海電影製片廠			片分鏡頭劇本稿紙 第 10 頁								
鏡號	畫面大小	攝法	內容	音樂	效果	原音	有效度	長度	耗片量 定額	重底	聲底
			下接桃花(化入)歌声转为"今天啊今天我已看见了……"金凤人从桃花中走来。 以上共計32鏡頭								

《凤凰之歌》的问题在哪里？（摘抄）

《凤凰之歌》的问题在哪里？

歪曲地反映了我们的生活时代；

离开了阶级斗争的观点，孤立地刻画人物；

错误地描写了党的农村工作者的形象。

电影界某些行为作者需要好好改造，走出狭隘的个人的藩篱。他在"凤凰之歌"的创作指导上摆错了方向，在为青年佩珍的婚姻事件中那阵声息也不无关系。电影界对他的创作方向上的问题也已经有过去讨论的根据。但是，"凤凰之歌"的错误对于我们所有的电影创作人员，都有深刻的教育意义。它又一次地说明：创作人员既高高在上，自己思想感情上又存在着不少的资产阶级的遗泽，就不可能很好地表现今天的劳动人民，不可能真实地反映今天的社会面貌。它更又一次地说明：创作思想上政治不挂帅，只是孤立地"追求风格的新鲜独特，避免形式成旧和平庸空虚"……其结果又会搞出个什么名堂来，也是值得我们深思的。

——摘自陈鲸津发表在文艺报1958年13期的文章

△ 思想、生活、技巧何者为先？创作思想是首要的！

△ 造成风格雷同的原因，还在于思想保守，生活贫乏，所以说思想，说客观，还要讲"人改"。（而不只追求形式技巧）

《凤凰之歌》修改计划

"凤凰之歌"修改计划

本片经正拷贝经公司及广审查后，对影片提出了若干修改意见供组参改，现经我组研究，决定作如下修改：

I. 关于补戏方面：（共有六个镜头）

① 增拍快咀女人的一个近镜（主要是增加对金凤的侮辱）
② 增加金凤知道这民兵在开小会要去责问，前增拍金凤交待振海去看守抽水机。（主要补情节上的漏洞）
③ 金凤被赶正家后，增拍金凤在路上沉思二个镜头，同时配上内心读白。（主要补充金凤的内心感情）
④ 补拍李天成打金凤二个镜头（主要摄影调子不接）

II. 关于剪辑上的修改方面：

画面改动方面：
① 金凤第一次上民校，金凤拉着怕羞姑娘说："别怕"连动作要剪去。
② 松鼠镜头已看到牵线，此镜头尾部稍剪些。
③ 16坊联欢会金凤唱歌口形不准，须动画面动底片修正。
④ 水流吴庄去的镜头要化入即为固定的画面，不要摆动的画面。
⑤ 51坊廿一镜头尾部要加长6~8格，（主要紧接瀑布不舒服）
⑥ 70坊第7镜头水库叠印去掉，用原底即可。
⑦ 39坊中李小毛向青年们说："已经有一个多钟头了"这句话的画面连声带不要。
⑧ 39坊1镜及51坊5镜月亮空镜头改换其他空镜头。（可找资料解决）

声带修改及技巧方面：
① 第三坊金凤在树下碾米劳动，画外音唱"黄连树"声带不要，以补录碾转效果声来替换之。一群女孩的笑声在混录时放大些。
② 第八坊金凤打开窗户，接着去王琦家去，这段女声唱小曲（画外音）要剪去，补录金凤开大门声。
③ 全片的Diss须重翻（连同69坊至70坊的）都要加长，MASK的黑线也要加粗，F.I. F.o. 的技巧都要搁足五尺长度。

特别是12坊与13之间，31坊与33坊之间，44坊与45坊之间要加长到6尺。
④唱歌字幕重复句子，第二句画面与歌声不对，要把第二句跳出来的地方剪掉。
⑤片头字幕须重拍，采用原来拟定的每时字幕拿动的拍摄技巧。

Ⅲ. 补配对白效果，音乐及混录方面：

对白方面：
①由于增拍六个镜，其中快咀女人的近景及金凤交待振海去看守抽水机，另补拍金凤沉思二个镜头（共4个镜头）须补录对白。

效果方面：
①第三坊金凤在碾谷劳动，要配碾转声。
②金凤被赶出家，须增配开门声。
③36坊金凤磨镰刀要配声音。

音乐方面：
①金凤剪辫子这坊戏，开始时音乐起得太早，须重新混录，移后些。
②由于补拍金凤沉思两个镜头，长度增加了，原来音乐不够，须重配音乐一段。
③45坊两方会合敲鼓锣与人声太响，开始时应压低，须重混。
④39坊金凤救犬受伤，玉兰抱起金凤哭叫，声带拖到了下面一个镜头太响了，须重混。
以上由于画面，声带增删改动须有七本片子进行重混。

Ⅳ. 拟请厂计划调度科协助解决的几点：

①须调用摄影机一架（连助理技工）使用一天。
②补拍镜头须领用依尔富画底片120公尺。
③补戏搭景须用棚一角。（现初步可借洞箫组使用的二号棚角落）
④通知资材须领用补戏景上用料。（木料）
⑤通知本厂照明车间协助补戏工作。
⑥须用实录棚半天。
⑦须用混录棚一天半。（配音乐半天，混录一天）
以上修改计划拟请厂同意批准，并请抄发技术供应厂，计划调度科胶片供应科洗印科底片组字幕车间及有关车间。
　　　　此致
江南厂厂长室
　　　　　　　"凤凰之歌"组　导演　赵明
　　　　　　　　　　　　　　制片　徐进
　　　　　　　1957. 10. 26.

《凤凰之歌》——追求独特风格中的偏差与失误

六、《凤凰之歌》——追求独特风格中的偏差与失误

在1956—1957年，文艺界当时的思潮的影响下，我拍摄了影片《凤凰之歌》（鲁彦周编剧），引起了思想情绪上的极大振动。

我对于这部影片，是抱有极其饱满的热情和美好的幻想来从事创作的。我在摄制前写的"导演阐述"中说："这是一部农村片，但它不同于一般正面表现农村合作化运动或农业生产的影片，而是着重写人，表现人的内心世界和精神成长；这是一部歌唱较多音乐性较浓的影片，但它又不同于《白毛女》那样以歌剧形式为基础的影片，而是以生活的真实为基础来处理歌唱的；这是一部以一个普通农村妇女的翻身和成长故事来侧面反映新农村的新面貌的影片，但它又不同于苏联片《政府委员》那样具有深湛的朴实性，而是和民间传说——凤凰的故事——相联系，带有若干艺术家的想象和浪漫主义色彩的。金凤是一个普通妇女，但又是一个理想的凤凰，题材决定了金凤的形象必须象美丽的凤凰一样！"因而我要求："除演员艺术家发挥精湛的演技，以抒情的格调体现人物的内心生活，塑造金凤及其周围人物的优美形象外，要求摄影师、作曲家、美工师、录音师和摄制组其他工作人员发挥想象力和创造性，为创作一部具有独特风格的新影片而努力。"

为了实现上述努力目标，我还具体提出：（1）严格遵守"艺术是人学"的基本原理，细心探索人物性格和形象特征，刻画人物的内心世界，（2）坚决追求风格上的新鲜独

特，避免公式主义和平庸乏味。一句话，就是要克服过去创作上的概念化，公式化，老一套干巴巴的现象，要为创造一部有血有肉，有新鲜感和独特性的艺术片而作一些新的尝试。

　　尝试的结果基本上实现了自己的意图，虽然有很多不够的地方，但是影片的特点还是看得出来，这一方面的成绩是应该肯定的。然而，思想上却忽略了最重要的一点，就是在追求艺术性的同时，必须保证和提高作品的思想性，而这一点在我是重视不够的。我们规定的最高任务是"为了美好幸福的生活"，贯串动作是"和封建落后势力作斗争"，总括起来，主题思想就是"只有和封建落后势力作斗争，才能获得美好幸福的生活。"根据这个规定，影片至少要解答两方面的问题，即：（1）主人翁是怎样和封建落后势力作斗争的？（2）她获得了什么样的美好幸福的生活？而这两个问题的解决，必须是放在农业合作化运动的背景上，因为这是剧本的规定情景，人物是在这个时代背景，社会发展的进程中发展成长起来的。

　　剧本在这一方面，具体地说，就是水仇血债和合作化的斗争，写得不够充分，金凤的摆脱封建束缚，和合作化运动的战胜封建势力，这两条线不是结合得很紧，对于导演处理上来说，是有先天不足的毛病，但是我没有足够重视这一思想内容和艺术结构上的缺点，想法子弥补它，加强它，而相反的，由于长度的压缩和思想上对于私生活描写的偏爱，把它削弱，甚至于取销了。

　　因此影片解答问题就成为这样：

　　（1）金凤和封建落后势力斗争，主要是在个人婚姻与恋爱问题上，她的斗争方法除了依靠指导员王琦和一两个村

148

干部的支持外，很少和群众运动结合，基本上是靠了个人努力孤立地来进行的（例如入学，上台唱歌，"打死我也要出去"，反对买卖婚姻，抗拒二流子调戏等）。她的斗争和合作化运动若即若离，时隐时现，没有贯串起来，如上山砍柴，责问办"小社"，阻止械斗等，都来得突然，而婚姻与恋爱的纠葛却自始至终，贯串全片，形成一条委婉曲折的线索。

（2）美好幸福的生活除了自由恋爱，好象就没有别的；农村合作化的美景只见女孩子们欢笑，李老爹唱歌，大家耘田，这是很不具体，很不充分的。观众看到这里，可能只有这样一个印象：金凤这个童养媳，因为得到党的支持，敢于斗争，所以得到个人幸福，至于她和农村合作化运动的关系以及她的思想成长到底是怎么样了，观众是看不清楚的。如果进一步要求通过她展示农村社会主义生活图景，那就不可能了，或者是很有限的。

按一般说，写个人在恋爱与婚姻问题上的纠葛，表现人物品质，反映时代生活，本无不可，但既然将人物摆在一定的社会地位（从童养媳成长为社主任）上，就不能不表现她的社会活动和发展成长过程，这是一。另外，最高任务既规定为："为了美好幸福的生活"，那就不能止于一般的个人婚姻上的幸福，应该有更丰富的社会内容。具体说，两村的水仇血债是怎样消除的？合作社是怎样建立起来的？这些都和金凤的命运、幸福有关，也和全村人的命运、幸福有关，如果从这个角度刻画人物，透现后景，虽然不可能也不必要都正面描写合作化经过，但能和主人翁的恋爱纠葛更紧密结合，或互相衬托，那主题的思想性就必然会较为鲜明突出了。

可惜影片没有按照这样的思路，充分利用剧本提供的不完备的素材，加以发展补充，结果人物发展面貌和环境背景都不够清楚，金凤的成长架空，给影片的真实性和主题的积极性带来一定的损失。

关于人物形象，金凤作为一个劳动妇女，农村里的童养媳，她虽有痛苦和哀愁，但她的个性还是倔强的，她在封建压榨下忍气吞声，一旦冲破重压，就会象石头夹缝中的一枝鲜花，茁长出来，清丽而矫健。她出身贫苦而相貌俊俏一些是可以的，但不能流于纤弱和娇柔；她孤苦伶仃，时而伤心落泪是合宜的，但不能过于脆弱和多愁，特别是经过一番锻炼以后，应该看得出她性格上成长得更坚强了。现在影片中的形象基本上是符合这个要求的，瑞芳同志扮演金凤，很细腻，很深刻，相当感人，但有些地方感伤成份多了一点，这主要是剧本和导演处理着重软意柔情的描绘，有失分寸的缘故。

艺术细节运用得比较新鲜，大胆，如金凤收到吴桂生递给她的钢笔，她思念吴桂生就不禁用钢笔在自己手心里写上一个"吴"字；他们二人在夜间相会，金凤感情激动，竟将手中值岗用的枪滑落地下，甚至还有拥抱接吻的镜头（后来剪掉了），确实是失去了分寸。

为什么会造成如此结果的呢？

（1）因为创作思想上存在片面性。一方面想避免公式化，概念化，避免生产、开会、说理等场面，不在这些方面寻求新的生活内容和新的表现手法，而是因噎废食，避重就轻，大量删削。另一方面仍以公式概念规定主题思想，不详尽分析和挖掘主题的具体内容，探索剧本的思想实质，而满足于笼统抽象的概括，使主题意义狭小，流于片面。

150

（2）为了追求人情味，欣赏儿女情。思想上认为过去的片子描写劳动和革命斗争太多了，现在应当开辟新的天地——爱情和私生活的天地，表现人的内心生活，细致复杂的感情；过去有戒心，唯恐丧失立场，现在思想解放了，所以不妨大胆的放，无所顾忌，以为这样影片才能有血有肉，有生活气息，有美的情调，其实这里面有不少地方正是小资产阶级的感情趣味，自我表现，是经不起推敲的。

茅盾当年在《公式化概念化 如何避免》一文中说得很对，他说："不问具体情况而把家务事儿女情的描写一概斥为小资产阶级思想情绪，固然不对，其甚者可目之为粗暴，然而我们也不否认，在具体情况下，有些家务事儿女情的描写，实在并不能增加作品的'血肉'或'生活气息'，而只能看作是无端涂上去的小资产阶级思想情绪的脂粉。这种脂粉，事实上无补于作品之不为公式化、概念化。"他又说："为什么主观上企图克服公式化、概念化的作家在艺术实践中会把小资产阶级思想情绪所调成的残脂剩粉当作劳动人民的血肉和生活气息呢？回答是：因为他实在还不熟悉劳动人民，因为他思想情绪还不是劳动人民的思想情绪。……"我认为这段话是说得太透彻了，对于《凤凰之歌》影片的偏差与失误，真是一针见血。

我在上影厂举行的一次讨论会上，曾经很有感触地说："回顾解放后几年的创作，我对作品的主题思想一向是比较重视的，也就是对政治性和思想性，一般都放在第一位来考虑（如《团结》、《三年》）但是由于生活贫乏，技巧不高（自然也不免有若干教条主义影响），所以拍的片子不免有公式化、概念化的毛病，但是基本方向还是正确的。这次多少受了某些错误思潮的影响，对主题思想就重视不够，钻研

不够，若干地方片面追求形式技巧，自我欣赏小资产阶级情调，这是原则性的动摇，是思想政治立场不够坚定所致，作为一个党所多年培养的创作干部，是应该引起深刻的警惕的。"现在看来，当时的批判（包括自我批判）虽不免有过火的地方，但作为历史经验，仍然值得注意。

那么，影片有没有可取之处呢？一分为二地说，在创作技巧，表现形式上还是有它的一定成就的。首先对于金凤这个人物的内心活动，刻画得相当细致动人，这是导演与演员紧密合作的结果，特别是演员的创造，是在中国以往的银幕上比较少见的。瑞芳同志以年近四十的年龄，扮演这么一个年青的童养媳，的确不易，她的表情、体态，都能给人以美好的印象。其他几个演员配合得也很好，如康泰、王静安、李明、仲星火、刘非、邓楠、杨公敏等，人物形象都各具特色。

其次在摄影上比较出色，摄影师冯四知同志和我合作多年，他很能体会影片要求，作出充分优美的体现。对这部影片的人物造型和环境气氛的描写，在黑白片中颇有独到之处。

再就是作曲，由于这部影片音乐性较浓，插曲较多，作曲者的配曲是十分重要的。寄明同志事前搜集有大量的素材，在音乐造型上发挥得很好；可惜歌唱的处理不够生活化，有些失去了控制，这主要是导演处理的失误。

总之，教训很多，收获也有，虽不能全盘否定，也不能对影片存在的倾向性问题掉以轻心。在上影举行的创作讨论会中，小组会上，一位同志曾这样对我说："《凤凰之歌》是百花齐放中的一朵花，虽然开得不够结实，不够茂盛，但究竟不失为是一朵花，虽有缺点，应该看着是创作者在寻找

新的艺术风格过程中的一个创作阶段的表现,是出现了偏差,但是不可避免的。"当时我即认为这个评语虽然着重鼓励,还是比较中肯,我曾在大会上表示:"我愿今后纠正我的缺点和错误,继续新的探索。"实践证明,我是在这么做的。

《绿洲凯歌》

《绿洲凯歌》（暂名）电影分镜头剧本二稿

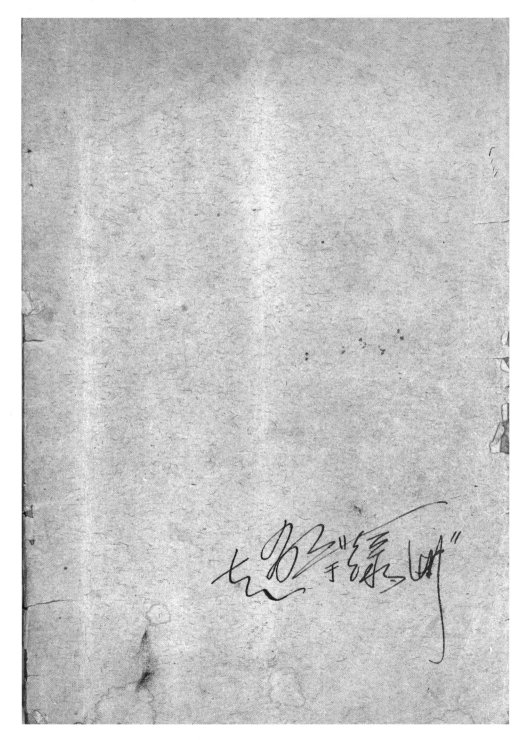

绿洲凯歌

(晋 石)

——电影分镜头剧本 二稿——

导演 赵明 陈岗

海燕电影制片厂
新疆电影制片厂
1959.6

新镜总号	镜号	画面大小	摄法	内　　容	音乐	效果	有声长度
1	1	大远	摇	（淡入） 霞光嫌些的早晨，雁群飞过天山南部，广阔的荒原和绿洲般的村落，向大着雪冠的高峰飞去。 远々传来歌声. 　　　　天上的鸿雁低々 　　　　地飞啊， 　　　　看々我们花园般 　　　　的农村!	歌声		33 24
2	2	远		随着歌声，一个位于天山南麓的维吾尔村庄正隐在白杨树的绿荫和果树的花枝里． 歌声或间奏			14 14
3	3	远		礼拜寺的圆形星顶高々地矗立在绿荫之上．天空．鸿雁成群飞过 歌声．天上的鸿雁低々地飞啊			20 14
4	4	远		远方大路上一列影々绰々的驼队徐徐行进. 歌声：萌给毛主席带个喜讯			16 14
5	5	全－远	降摇	春天．白杨（间奏．降）一条广阔平坦但又弯曲的大道．大道两边白杨参天，渠水相伴．绿洲农业生产合作社主任巴拉提远々走来． 歌声："白杨树生长在大路两旁……			33 14
6	6	中（近）起		巴拉提一边走一边回头路边的白杨和奔向田野的男女社员们（远）他们牵着牲口，扛着农具，活跃地			

— 1 —

新镜总号	镜号	画面大小	摄法	内 容	音牙	效果	有效长度
				向田间走去。 歌声："合作社运立在我门村庄			20 -14
				巴拉提的独唱者 8尺			
7	7	全		渠岸上 两个苗条少女在弯腰取水，灌满水，便一手拎了水桶，一手扯起水红裙子，轻盈地唱着歌缓步走去。 歌声："白杨树有水才能生长 共产党的好处永远不忘			33 -24
8	8	近		歌声触动了巴拉提的心绪，他不由地随着姑娘们清朗的歌喉以真挚而深厚的感情低吟了起来。 歌声："白杨树有水才能生长 共产党的好处永远不忘		巴拉提 低吟拍	33 -24
9	9	全		巴拉提向村庄街道走去。 （化正）止			20 -14
				镜头数 9 个 尺数 166尺			
				10 237			
				2. 村 里 街 道 （春 晨 外）			
10	1	全		（化入）显得有些冷清的街道，几个缠了白头布的老年人刚从一座礼拜寺里做完早祷走了出来，巴拉提这时已步入街心，正好和这些老年人相遇。 巴拉提施礼问安道："你好！" 老年人还礼说："你好！"默默地走去，巴拉提也走正镜头。 （切正）			16 —
				镜头数 1 个 16尺			

— 2 —

新总号	镜号	鱼大百个	摄法	内　　容	音乐	效果	有效度
				3. 合作社大院 （春·晨·外）			
11	1	全		（切入）合作社门口挂着"绥洲农业生产合作社"汉维两种文字的牌子，门内是一所宽阔幽深的大院落，院中有楼房、马厩、库房，后院有果园。 巴拉提背影走进。			14
12	2	中 (全)		饲养员阿西木老汉正在马厩里细心地饲喂着马，后景巴拉提走过来叫了一声："你好啊，阿西木大叔"			12
13	3	近		阿西木年过六十，鬓发花白，虽然眼睛有点昏花，但他那像瞄准似的眼光却一下子认清对方用爽朗宏亮的声音愉快的说："哎！是你呀，巴拉提主任"			7
14	4	中 中近 近 中		巴拉提走近阿西木说："到坎井上去的马喂好了没有？" 阿西木说："那还用问吗！瞧！他指了指身后的三匹马。 三匹马低声嘶鸣，有些烦躁不安地交头接耳转动着脚步。 阿西木的画外音说："都等得有些不耐烦了。" 巴拉提笑着说："阿西木大叔，要是人们都能像你这么勤快我看用不了一年，咱们社就会富了起来" 阿西木说："难道现在还不富吗？瞧、这有多大的家业"他自豪地拍着马厩里成群的牲畜和附近的车辆和农具，接着说："想々看，还有谁能比得上你这个大财主啊！			

— 3 —

新镜总号	镜号	大小远近	摄法	内　　　容	音乐	效果	有效长度
15	5	近		巴拉提故作惊讶地说："我的天！大财主，我成了大财主了？"他摸了摸后脑门顺势把头上大的小花帽向前翻挂了推。			
16	6	近		阿西木说："那还有什么不敢当的？……衣襟变领子，领子变衣襟，这就叫大翻身！"			
17	7	全	拉摇	距离马厩不远的一幢破烂不堪的小土星里，走出一个五十开外白胡子老头，衣着寒酸的人。这就是这个大宅院的旧主人，大地主玉拉音。他仿佛已经听到了阿西木和巴拉提的谈话，神态有些不自然地朝着巴拉提和阿西木走来（拉见巴拉提和阿西木）老远就堆起笑脸，向巴拉提鞠躬施礼说："你好！"接着便灰溜地走开了。（摇跟）走而门去。			24
18	8	近		巴拉提和阿西木笑眯眯地目送着直外远去的玉拉音，不禁大笑起来。 阿西木说："瞧！难道这还不是大翻身吗？想想看，当年这个玉拉音地主多神气！不要说我们，就连外乡人走过他的大门的时候，不管有人没人，都得弯腰施礼说声：给你请安。			36
19	9	近中	拉	巴拉提打断阿西木说：说是说，笑是笑，可也不能太小看了他，棉花里的刺，可是扎人不见血啊！就说翻身吧，也祗是个开头，眼前还有不少困难，去年咱们收获不怎很好，要想真正翻身还得向土地夺取，土地是财富的根子，好把马			

新总镜号	镜号	大小	摄法	内　　容	音乐	效果	有度效
				给我吧：（拉成中景） 阿西木从马圈里拉出那三匹马交给巴拉提。			47
20	10	中(全)		巴拉提正要走开，一个女人从后景楼下的房门里走出来，巴拉提不由向这个女人看了一眼。			13
21	11	近		巴拉提对阿西木说："怎么阿依木罕又住在你这里了？" 阿西木的脸色阴沉下来叹息着说：不必心啊。			12
22	12	全	移摇跟	阿依木罕三十岁左右，身材苗条匀称，衣着朴素大方，她一出门就着见了巴拉提，这时她正系上一条素雅的头巾默默向前走来。 年令不过几岁的表妹艾夏木罕拿了一个木包袱从房门里追而来，叫："姐姐！姐姐！" 阿依木罕停步回接过艾夏木罕手中的包袱顺势抚了抚妹妹的肩膀又朝巴拉提和阿西木走来。	音乐起		15
23	13	中近-近		阿依木罕走近巴拉提没有说话先垂下她那长长的黑睫毛，象跟自己说话似的低声说道："巴拉提哥还是把我这匹马换了吧！"			12
24	14	中		巴拉提不介地问："为什么？" 不等阿依木罕回答阿西木便有些激情地说："为什么？还不是因为她那不讲理的公婆和丈夫，唉，说来也怪我瞎了眼睛，当初…… 艾夏木罕关心地走近。			21
25	15	特		阿依木罕打断她父亲的话，噙着难言的痛苦说："啊了－－爸			

— 5 —

新镜总号	镜号	画面大小	摄法	内　　容	音乐	效果	有長效度
				不要再提那些事了。			
26	16	近		巴拉提俯佛完全体会到阿衣木罕内心的隐痛，同情地望着她说："队长还是干下去，你的难处大伙也都知道，可是还是选了你。还有什么比大伙的信任更宝贵的呢？"			21
27	17	近		阿衣木罕再没有什么说的只是轻轻地叹了口气。			8
28	18	中小全	移摇	巴拉提拉了一下缰绳说："走吧，一道走吧。"和阿衣木罕一同向大门走去。（移）阿西木和艾夏木罕一直目送着他们。			14
29	19	近		艾夏木罕情不自禁地说："可惜，当初我姐姐嫁了巴拉提哥多好。"阿西木用责备的目光看了艾夏木罕一眼说："别瞎说，他们都是有家室的人了。"（化出）			16
				镜头此19个 304尺			
				4．渠岸小路 （春·日·外）			
30	1	中近	拉跟	（化入）巴拉提和阿衣木罕默默地走在一条渠岸的小路上。			15
31	2	中近	横移	三匹马也默默地走着，低着头，象有什么心事似的。			12
32	3	全近	横移	渠岸两旁的白杨一棵一棵从路边滑过（摇下）巴拉提和阿衣木罕二人依然默默地走着，传来鸟语声。			18

新总号	镜号	画面大小	摄法	内容	音乐	效果	有效长度
33	4	特	拉跟	阿衣木罕像是被鸟语声唤醒，向小路的另一旁注视。			8
34	5	近	横移	阿衣木罕和巴拉提眼前出现盛开着鲜花的果园，一株一株从路旁滑过。			12
35	6	中近	拉跟	阿衣木罕若有所感，看今身后的三匹骡马，对巴拉提说："巴拉提哥，人们都说马是男人的翅膀，男人是女人的翅膀，这话对吗？"巴拉提笑道："你怎么忽然想起这个话来了？"			25
36	7	特	拉	阿衣木罕说："不知道……不过我总在想，难道女人离开男人真的就不能飞吗？"			13
37	8	近	拉	巴拉提说："怎么不能呢，现在又不是旧社会。"阿衣木罕有些激动地好像要问巴拉提似的说："那么，为什么不能让我离开他们？"			15
38	9	近	横移	巴拉提侧身对阿衣木罕说："怎么给你说呢？要是我们真的同意你离婚的话，立刻就会有几辈子闹出来，什么当了干部看不起丈夫了，当了干部不要家了，唉！这些该死的旧脑筋，你硬是对他没办法。迁就不是，不迁就也不是。"			37
39	10	特	推	阿衣木罕长长地叹了一口气，再不吭声了。			10
40	11	中近	推移	沉默和低垂的马夫又成了他们二人背影行进中的伙伴。			16
41	12	近	横移	马蹄走过无声的沙地			12

— 7 —

新镜总号	镜号	画面大小	摄法	内容	音乐	效果	有效度
				镜头眦：12个 尺眦193尺			
				5. 古柳渠旁 （春 日 外）			
42	1	中远-中	拉摇跟(切入)	他们拐了一个弯（摇跟）来到一棵粗大怪异的古柳旁边，周围浓荫密布，苹果花盛开，显得异常幽静。阿衣木罕首先行住了。			19
43	2	近		巴拉提不由看今阿衣木罕，又看今前石。			6
44	3	全		前石一棵古柳像桥一桥弯到在水渠上，风光如画，景色宜人。			8
45	4	近		阿衣木罕笑着对巴拉提说："你还记得这个地方？"巴拉提似乎想不起来。			7
46	5	特-大特	推	阿衣木罕凝视着石前的景色，好像听见自己十年前轻声哼过的歌，进入回想。（切出）			13
				镜头眦：5个 尺眦52尺			
				6. 古柳渠旁 （春 日 外）			
47	1	全-中	推	（切入）古柳渠旁，十七、八岁时的阿衣木罕，穿了一件退了色的水红衫裙，结了十几条小辫子，轻声哼着歌，在渠边洗衣（推近成中景）忽然一块石头落在渠水里，溅起的水花，溅了阿衣木罕一脸一身。阿衣木罕奇怪地抬起头看。			26

—8—

新镜总头	镜号	大小	摄法	内　　　容	音乐	效果	有声效度
48	2	中近		年轻的巴拉提正抚着树干斜着坎土曼望着阿衣木罕嘿嘿地傻笑。			5
49	3	中—全	拉摇	阿衣木罕丢下手中的衣服敏捷地跳起来，直向巴拉提扑打过去，巴拉提一闪身，撒腿跑开，阿衣木罕紧紧追赶。			14
				镜头数 3个　　42尺			

7 果园里
（春·日·外）

50(1)	1	中远	降	果树上鲜花盛开，（降）果园里阿衣木罕追逐巴拉提，一直追向果园深处。			15
51(2)	2	全	横移摇跟	巴拉提在浓荫密布的树林里，围着一棵棵果树转圈跑，阿衣木罕发出嘿嘿地笑声，在他身后紧追临赶，忽然，巴拉提猛地反转身，用他那强壮的双臂把阿衣木罕一下子搂住，阿衣木罕没有提防，急忙挣扎，终于二人都跌在果园里，笑声不绝……（切出）			72
				镜头数：2个　尺数 37尺			

8 白杨树旁
（春·日·外）

| 52 | 1 | 大特—近 | 拉 | （切入）笑声中，阿衣木罕从回忆里清醒过来，（拉）对身旁的巴拉提笑着说："十年一晃就过去了，现在想起来，真有些好笑。"
巴拉提说："好笑吗？" | | | |

—9—

新镜总号	镜号	大中近	摄法	内　　容	音乐	效果	有声长度
				阿衣木罕带一点嘲讽的口吻说："是啊，人的命运就像猜谜似的，你想向东走它偏々向西走。" 巴拉提爽朗地笑了，说："命运？你真相信这个？" 阿衣木罕也勉强笑着，半真半假的说："相信，说不定我还真会去请教求卦先生呢。" 巴拉提又是一阵爽朗的笑声。他们二人又向前走去。			52
53	2	中全	背	前面出现一条岔路，巴拉提站住了，说："我到坎井上去了。"说着他就跳上一匹骡马，拉了另外一匹，沿着岔路纵辔而去。			16
54	3	特		阿衣木罕深情地望着巴拉提远去的身影。			5
55	4	远		巴拉提纵马飞驰，一直消逝在戈壁滩的尘雾里。（淡出）			12

镜头数：4个　尺数：85尺

9. 托乎地家院落
（春·日·外）

56 (66)	1	全中	摇	（淡入）阿衣木罕从院门口走进来，她走过马棚时，瞧见她的公公托乎地对他说："你好，'爸々'！" 托乎地冷淡的看了一眼，不满地把草料倒进木槽。 阿衣木罕低头向屋子走去。			14
57 (67)	2	中		（切入）阿衣木罕走近廊沿恰好碰到她的婆々尼牙衣罕，阿衣木罕叫了声："妈々，你好"			

新镜总号	镜号	大小	摄法	内　　容	音乐	效果	有长效度
				尼牙孜瞅白了她一眼，阿衣木罕向自己卧室走去。（切出）			13
				镜头数：2个　尺数：27尺			

10. 阿衣木罕卧室内外
（春·晨·内）

新镜总号	镜号	大小	摄法	内　　容	音乐	效果	有长效度
58 (68 69 70)	1	全 中全		阿衣木罕推开自己卧室的门走进来，室内空气混浊，炕上睡着奴尔丁。 　奴尔丁在炕上蒙头大睡。 　阿衣木罕轻轻叹息一声，在炕边蹲下来，拾掇着零乱的衣裳。 　托乎地画外音："奴尔丁！" 　阿衣木罕回头看门外。			24
59 (71)	2	中		托乎地站在外间门前，喊着： 　奴尔丁，太阳几膀子高了，还不起来。 　说着时将空篮子放在门边。			9
60 (72)	3	全 中 近	推	阿衣木罕站了起来，走向丈夫身边，推着奴尔丁说："喂、喂，快起来，爸爸喊哪！" 　奴尔丁睡眼惺忪地醒来看了一眼，说："去你的！" 　他又翻身睡去。 　托乎地画外音："奴尔丁，你聋了！阿衣木罕向门外："爸爸，起来了！" 　阿衣木罕又转身推了推奴尔丁说：快起来吧，爸爸生气了。 　奴尔丁怀腾腾地坐起来，晃晃荡荡地走出去。（推近）阿衣木罕微微摇头叹息着。（切出）			37
				镜头数：3个　尺数：70尺			

新总尺	镜头号	画面大小	摄法	内容	音乐	效果	有效度	长度
				11. 托平地卧房 （春·晨·内）				
61 (73 74)	1	中		（切入）托平地坐在炕上，他从个箱里取出一叠人民币，（拉出）把点好的一部分递给坎尔丁。 坎尔丁（接过钱）说："爸爸，还是多带点吧，办这些事总是离不开朋友。再说……" 坎尔丁继续说："碰到便宜买卖。" 托平地截断他的话说："不能再多了，你当我不知道你在外边胡花乱逛吗？" 麦来木罕画外音："爸爸！"				34
62 (75)	2	全	摇	麦来木罕跑进屋来，小声地说："尼莎罕副主任朝咱家来了。" 托平地说："这个倒霉的女人，她来干什么？（他赶快把个箱扣起来）快把钱收起来！" 尼莎罕画外音："阿衣木罕在家吗？" 托平地赶紧对麦来木罕说：还不快迎去照应一下！" 麦来木罕急忙跑而屋去，托平地把个箱放在大箱里去。（切出）				29
				镜头数：2个 尺数 63尺				
				12. 托平地家院子里 （春·日·坊）				
63 (76)	1	全		（切入） 麦来木罕从屋里走而～ 麦来木罕说："是你呀！尼莎				

— 12 —

新鏡总号	鏡号	畫面大小	攝法	内容	音乐	音效	長度
				罕付主任：（摇） 尼莎罕說："阿衣木罕在家嗎？" 阿衣木罕畫外声："在！" 阿衣木罕走近尼沙罕說："什么事呀？尼莎罕姐" 尼莎罕說："园子里的活都分给妇女队了，咱们把人分一下，免得到时候就误时间，走吧。" 尼莎罕拉了阿衣木罕就走。 阿衣木罕有些踌躇說："让我跟妈々說一声。" 尼牙孜罕畫外音："跟我說什么"她接着走进来說："你眼里还有我这个妈々嗎？"			48
64 (77)	2	中		尼莎罕說："大嫂，你这是难为儿媳妇还是给我难看？这也是为了咱们社呀"			12
65 (78)	3	中		尼牙孜罕走到垛边，抱了一把柴草（跟移） 尼孜罕說："哼，社了社也不能把婆々变成儿媳呀！太阳都几膀子高了，可我们还没喝上一口热茶呢" 麦末木罕走近，接过柴，討好地說："妈，你快让人家去吧，公家的事要紧啊，家里的事有我呢。"			30
66 (79)	4	中		尼莎罕正要争辩什么？阿衣木罕推着說："姐々你先去吧！我烧壶茶就来。 尼莎罕說："那怎么行啊！人都快上工了到那时候分派不开又得- 尼牙孜罕插进来說："那我们家里的事			15
67 (80)	5	全	推	木罕地畫外音："你吵々什么			

— 13 —

新总号	镜号	大小百	提法	内容	音乐	效果	有長效度
				托乎地走出来说:"难道喝一壶热茶还比社的事要紧吗?你们去吧,不要听他的。" 尼莎罕抱着阿衣木罕的手走了。 尼牙孜睁着眼睛,看着托乎地。 托乎地说:"看什么?索性叫他们走开倒痛快,免得硬手硬脚的。" 尼牙孜不介地望着他。 （淡而）			35
				镜头映:5个 尺數 140尺			
				13. 坎井上 （春·日·外）			
68	1	志一全	摇	（淡入）在龍涼的文壁難上,一个坎井的井口就象一条条串珠似的排列开来,伸向莫文壁,眺远的緑洲般的村庄和田野。（摇）在一个坎井旁边,艾利将一筐沙土倒在文壁上,哈斯木坐在一旁修理坎井用的工具,乌守木正在收拾馬身上的鞍韂,这时,萨吾提气冲冲地跑了过来,走到艾利身边。 萨吾提説:"艾利,主任呢?回去了嗎?" 艾利説:"回?回到井下头去了。" 萨吾提爬向井口説:"主任上来吧!" 説完站起来（摇上）他又对艾利説:"主任管的事多呐!怎么讓他下去了?" 哈斯木説:"你还不知道主任的脾气嗎?誰还能挡得住他。			50

— 14 —

新镜总号	镜号	画面大小	摄法	内　　容	音乐	音效	画面长度
69	2	全		乌守尔牵马拉动着裙子向远走去。			7
70	3	中近—中	拉	巴拉提穿了一身防水雨衣，抓着井架跳上井台。 萨吾提说："主任，不行啊，活干不了。" 巴拉提走下井台（移拉），一面将雨衣脱下一面说："怎么？送来三匹马还不够用？" 萨吾提说："有三匹马还得有人使唤哪！" 巴拉提说："又谁不肯干？" 萨吾提说："谁？阿不都克子、伊敏牙行和坎尔了，这些家伙不知道跑到哪儿去了，我看非狠狠地镇压一下不可。"			46
71	4	中近		巴拉提笑说："镇压？人家又不是反革命，对待这些人不能太性急，还要好好说服。" 萨吾提：<s>"说服？你就是说破喉咙也是白答。"</s>			28
72	5	中		乌守尔指着艾利："叫艾利哥去吧，他那张嘴除了不能生孩子我看什么都能办得到。" 众人大笑起来，全时转向艾利。			
73	6	中近—全	拉	艾利仍以惯常的幽默不动声色地把大家环视一圈，而悠悠地说："乌守尔兄弟这奇例也实在，不是我艾利自夸，就是一块石头也能叫我说裂嘴。可是要叫我去说服这三个人恐怕也是白费。" 乌守尔问："为什么？" 艾利俏皮地说："为什么？一个是牙行，舌头比我长，一个是阿			

—15—

新总号	镜号	画面大小	摄法	内容	音效果	长度
				子，楸鸡又偷羊，一个是刺头，一摸扎破手！ 众人大笑。（拉）巴拉提笑得响亮。他搂了艾利很久捶打他的脊背说："你呀！真是个活宝！"接着又向萨吾提等人说："好！不要耽误时间拉！他们不来，咱们把人工重新调配调配吧！"（划化）		58

镜头共 6 个 尺数 203尺

14. 巴扎市集
（春·日·外）

| 74 | 1 | 全—中—远—全 | 横移 | （划化）巴扎上伊敏买行，妓尔丁、阿不都热子从一个饭铺里走出来。他们穿过一群怒售花帽的妇女，挤眉弄眼，发出轻浮放荡的笑声。（横移）
他们走到另一条街上，街道后景内架上挂着大后的牛羊肉和挂着地毯亲售的土产推销货摊，街道前景，有铁匠拉着羊皮风箱和锤打着烧红了的坎土曼。在烤肉摊上，有人用转动的扇子扇着木炭火，小铁槽里冒出一股一股油烟。当他们走过来时，正迎着一个毛驴把他们撞了开来，阿不都热子落在后面。他东张西望，忽然一个兼售酒业的杂货摊引起了他的注意。他挤进人群，故意将一个农妇挤倒在货摊上，他敏捷地抓了一瓶酒装在怀里，随后大模大样地走开了。（跟摇成全景） | 人声 | 60 |
| 75 | 2 | 全—中 | 横移 | 伊敏买行和妓尔丁先拐进一条 | | |

新总号	镜号	大全百个	概法	内　　容	音乐	效果	布景	长度
				人群稀少的街上（后景有而售土壹土馕的小铺子）（叠移）奴尔丁付步向伊敏牙行说："伊敏牙行，咱们不能老这么瞎逛吧，我的货到底怎么办？" 伊敏牙行不搭理他抓过旁边似摊上切开的哈密瓜片吃着苯。奴尔丁无可奈何地望着他。 阿不都尔子迎上来对奴尔丁说："你放心吧，牙行嘛只要他一张咀，就有人来跑腿，早就准备好啦。" 奴尔丁会意，付了价钱，跟着伊敏牙行向僻静街角走去。				45
76	3	全中		僻静的街角，这里行着三个胸户和么八匹满载的毛驴，三人走了过来。 伊敏牙行指着毛驴向奴尔丁说："都是顶好的伙计，葡萄干到那儿保险一松就光。" 奴尔丁对伊敏牙行说："谢々你了，伊敏牙行！"又向伊敏牙行和阿不都尔说："也谢々你们二位，吃了那十几块。" 伊敏牙行说："你还在牙这个你这趟买卖，准能々一笔大财！" 他们笑々，分头走去。（淡画）				93
				镜头映：3个 尺映 138尺				
				15. 巴拉提家内外 （春晨·内）				
77	1	全		（淡入）柔和的晨光照亮了巴拉提家的庭院。	柔和的音乐			9

新总号	镜号	摄法	内容	音乐	效果 有效	长度
78	2	全	洁净而简朴的卧室里，巴拉提刚刚起身，他轻手轻脚地穿着衣服，走过妻子枣热罕和小巴古尔罕睡着的炕边，探身去取挂在墙上的小花帽。			15
79	3	近	枣热罕似乎听到了什么声音，睁开眼睛看。			4
80	4	特近	墙上巴拉提的手刚摘下小花帽，正要离去。			4
81	5	中	枣热罕抬身嗔怪着说："老是这样半夜回家，鸡叫出门。" 巴拉提抱歉地说："枣热罕，干嘛去说这些，社里的事情那么多……" 枣热罕不满地说："那家里也不能一点不管啊。" 巴拉提轻轻"嘘"了一声，向正要醒来的古尔罕和吊床里的小儿子看了一眼，示意妻子不要惊醒孩子们，接着便伏下身来。			20
82	6	近	巴拉提爱抚着枣热罕的柔发，低声说道："枣热罕，不要生我的气，社里实在忙，家里还是你多操点心吧。"说着吻了吻妻子的前额，便走了开去。 枣热罕受到丈夫这温存的爱抚，也就气消了。			16
83	7	中	古尔罕忽然爬起身来，向巴拉提叫："爸爸，爸爸。" 巴拉提走向小儿，古尔罕一把抱住他说："爸爸……"			10
84	8	近拉摇中全	古尔罕从旁边捧过自己的小花帽说："我的小花帽，珠子都掉了，你给我在巴扎买一串珠子，我要自己			

— 18 —

新疆总号	镜号	画面大小	摄法	内　容	台本	实采	片长次序
				翁。 　　巴拉提故作惊讶地轻声对已经睡熟的妻子说：（拉）"桑热罕你看，我们的比尔多聪明，他要自己骑他的小花骝了！" 　　古尔罕说："爸爸，你一定要给我买。" 　　巴拉提说："好，一定，一定"说着便吻了吻古尔罕和睡在吊床里的小兔子走向门口去。（摇）桑热罕赶上巴拉提，塞给他一包干馕说："把馕带上。"巴拉提亲切地摸了摸妻子，走了出去。（化出）			52
				镜头数：8个　尺吸：136尺			
85 (125)	1	全		16.托乎地家院落 （春·日·外） 　　（化入）麦素木罕和肉孜在菜地劳动，巴拉提走进院子说：托乎地哥在家吗？			15
86 125 (127) 128	2	全		麦素木罕连忙站起身，假殷勤地说："啊，是主任啊，有什么事？" 　　后景：托乎地从屋里走出。 　　托乎地先是冷淡地瞥了巴拉提一眼然后说：是找我吗？ 　　巴拉提边走边说："是啊！托乎地哥，不简老在这块自留地上下功夫啊"说着看了看菜地里的肉孜和麦素木罕，接着说："奴尔丁呢"			40
87 (129)	3	中		托乎地急忙遮掩地说："哎，主任，他走亲戚去了。" 　　巴拉地走近托乎地说："走亲戚？"			14

— 19 —

新镜总号	镜号	画面大小	摄法	内　　容	音乐	效果	有效长度
				托平地说："是啊，你找他有事？"			
88 (130)	4	中近		巴拉提半信半疑地看他一眼说："是啊，坎井动工好几天了，他们兄弟俩一次也没有到工。"			12
89 (131)	5	中		麦来木罕和肉孜一边割着韭菜一边留神听着。 巴拉提的画外音："难道就不给人家说词说吗？" 麦来木罕站起来说："主任看你说的，阿衣木罕不是整天在社里跑吗？"			17
90 (132)	6	中全	拉跟摇	巴拉提走向麦来木罕说："哎，这倒也是真的（拉）不过只有她一个人也不行啊，再说，工分可不会自动跑到你们家里来的，你们将来靠什么生活呢？还靠这块自留地？ 托平地也跟着走到菜地边，巴拉提接着说："人常说：大河里没水小河也会干，社搞不好你们也盖不起来的。" 托平地连连说："实在，实在，这都是实在的话，等他们割完这块韭菜就让他们去。" 巴拉提肯定地说："不行，现在就得去，一个到坎井，一个到果园去。" 托平地说："这……" 巴拉提说："他们得马上去"说罢便向果园方向走去。（甩镜）			60
				接镜：麦田			
91 (133)	7	近		托平地呆望着远去的巴拉提不由狠狠地向地下吐了一口唾沫：呸，逼人的魔鬼，别理他，还是割完菜再说！			16

— 20 —

新镜总号	镜号	画面大小	摄法	内容	音乐	效果	有效长度
92 (133A)	8	中		麦苗木罕和肉孜割麦，传来姑娘们的歌声，他们向果园看去。（切出）			
				镜头战8个 尺数：169尺			

17. 果园里
（春·晨·外）

新镜总号	镜号	画面大小	摄法	内容	音乐	效果	有效长度
93 (1)	1	全		（切入）满树苹果花盛开，姑娘们在果园里劳动，喷雾、剪枝、挖沟、施肥，繁忙而愉快。 歌声："鲜花压弯了树枝 百灵鸟歌唱在枝头……	歌声		24
94 (2)(3)	2	近		美丽的花枝，百灵鸟在枝头跳跃。 歌声："百灵鸟歌唱在枝头……			10
95 (4)	3	中		阿衣木罕和姑娘甲、乙在果树上剪枝，愉快地唱着： "歌声为何这样婉转 是为我们预报着丰收……			23
96 (5)	4	中	横移	一群姑娘们在修整沟渠，愉快地唱着： "是为我们预报着丰收 歌声为何这样婉转……			23
97 (6)	5	中－全	摇	一个胖姑娘在修剪花枝（摇）许多姑娘随声和唱，她们有的在挖坑，有的在施肥。 歌声："是为我们预报着丰收 是为我们预报着丰收			20
98 (7)	6	远近	降	一片花海（降）阿衣木罕在花间独唱。			

— 21 —

新镜总号	镜号	画面大小	摄法	内　　容	音乐	效果	长度
				"没有花朵的枝枝 　百灵鸟怎会依恋歌唱……"			20
99 (8)	7	全		阿衣木罕和劳动着的姑娘们一起和唱： 　"百灵鸟怎会依恋歌唱……"			12
100 (9)	8	特近		阿衣木罕继续愉快地唱： 　"没有相思的情人 　怎能来花园探望……"（切出）			20

镜头数：6个　尺数 152尺

— 22 —

新镜号	镜号	大小画面	摄法	内容	音乐	效果	长度有效
				18 托乎地家院落 （春·日·外）			
101 (111 112 113)	1	中		（切入）麦来木罕在菜地里冷冷地说："哼，丈夫才走了几天，就不得唱起歌来了"说罢站起身擦了擦头上的汗，问她的丈夫肉孜郎咳着说："哼，也不知道那辈子倒霉，这些话就注定该我们来干，瞧人家，一个当什么副队长，一个在外边跑毛驴，就象出笼的鸟儿，连屋檐都不落一下。"她边说边走到韭菜地边，一屁股坐了下来。 肉孜一直闷声不响，好象根本没听见妻子的话似的，一股劲儿割着韭菜。 麦来木罕气恼地说："你是聋子还是哑巴？听见我的话没有？"	歌声隐约		58
102 (114)	2	中直		肉孜看了麦来木罕一眼还是没吭声			7
103 (115)	3	近—中 （中直）	拉	麦来木罕更气恼地斥道："你呀，怨不得人家说你是木头做的，当初我怎么就嫁了你！" 麦来木罕的响声没有在肉孜身上起起任何反应，他仍在闷声不响地劳动着，麦来木罕坐在地下冷冷地瞅着他。 （切出）			27

镜头间：3个 尺映92尺

—23—

新总号	镜号	画面大小	摄法	内　　容	音乐	效果	有效长度
				19.(原17.) 果园里			
				（春，晨—卅）			
104 (16)	1	近—中近	摇跟	（切入）艾夏木罕边唱边下扶梯，胖姑娘走近她，和她一同唱着： "花儿种在花园里 为了情人来浇堂 为了情人来浇堂" 当她们二人唱至最后一句时，忽然有一句男声插进来，引起他们的注意。	歌唱		20
105 (17)	2	全		果园一端，鸟守尔用怪异的腔调唱完最后一句歌，提着药桶高长地地走来。	止		6
106 (18)	3	近—全	摇跟	艾夏木罕凝神注视，胖姑娘凑近她含有深意地对艾夏木罕说：艾夏木罕鸟守尔送药来了，你去接过来吧！ 艾夏木罕迟疑了一下，终于一溜烟跑向鸟守尔去了。（摇）			14
107 (19)	4	中		姑娘们有兴味地望着。			3
108 (20)	5	近		艾夏木罕深情地看了鸟守尔一眼，从他手中接过药桶，二人都有难舍难分的情意。			6
109 (21)	6	中		姑娘们远々望着，忍不住哄笑了。			4
110 (22)	7	近		笑声中，艾夏木罕和鸟守尔连忙分手。			4

—24—

新总镜号	镜号	大小画面	摄距	内容	音乐	效果	有效长度
111 (23)	8	全(远)		近景木罕急々提起筐拥挑进果园深处去。后景姑娘们更笑得厉害,乌守丁不好意思地走开了。 阿衣木罕走向姑娘们说:"姑娘们!……"			9
112 (24)	9	全		阿衣木罕笑向姑娘们说:"你们真像一群刚出窝的鸟儿,芝麻大的事情也会使你们哪么喳么地叫起来,别逗乐了,快干活吧!" 拥挤在一起的姑娘们应声笑着,又一窝风散开了。 (切出)			15

镜头曲:9个,尺数:81尺

20.(原21)果园里

(春 日 外)

113 (1)	1	全	外景	(化入)巴拉提走到果园向正在劳动的姑娘们问道:"你们好啊,姑娘们" 姑娘们答:"你好,巴拉提主任"			12
114 (2)(3)	2	中	摇限	巴拉提走了几步望了望前景密々层々的花枝,就依惊奇地说:"嗨呀!花儿都把树枝压弯了,等花变成果子那可怎么办呀!" 他说话时后景的姑娘们听到笑着,阿衣木罕走近说:"主任,你放心吧,姑娘们早就把架子准备好了,果子再多也能担任得住。			30
115 (4)	3	特近		阿衣木罕微带情皮地望着说:"时不?姑娘们?"			5

—25—

新号	镜号	卷号	大小画面	摄法	内　　容	音乐	效果	有效度
116(4)	4		中		姑娘们说："那还用说，我们保证下搞期一颗果子。" 巴拉提说："这么说果子大丰收没问题了？" 姑娘们说："没问题！"			12
117(5)	5		中近		阿衣木罕也高兴地说："不，村里一定要及时给我们水才行啊！只要及时给我们水，我们就保证丰收。" 后景两个姑娘也随声附和着。			12
118(6)	6		中		巴拉提笑向姑娘们说："你们队长多会说话？" 姑娘们瞧着阿衣木罕。（画外） 巴拉提接着说："只要你们按时把小水渠整理好，保证给你们供水！" 姑娘们笑了。			16
119(7)	7		特近		阿衣木罕也笑了。　（化）			6

镜头数：7个　尺数：93尺

| 120 | 1 | | 中近-全 | 拉 | 21 小桥堤旁边
（春·日·外）
（化殁）求热罕提着一个葫芦瓢，正在水塘中很费力地舀着取水，她舀满一水桶，起身（拉）扶腰，刚要走开，忽然发现什么，引起她的注意。 | | | 16 |
| 121 | 2 | | 远 | | 远处的巴拉地和阿衣木罕正沿着渠岸小路，边走边谈，向这里走来。 | | | 8 |

新号	镜号	大小面目	摄法	内　　容	音乐	效果	有效度
122	3	全	摇限	巴拉提说："水的问题不大，只要挖坎井的劳动力能够调配好，今年的灌溉是没问题的。就怕有些人不关心社的生产，跟社闹乱些。" 阿衣木罕沉吟了一下说："是啊！" 他们走过一条满渠，渠上有一了独木桥，巴拉提看到阿衣木罕有些站不稳，搀了她一把。			
123	4	中		枣热罕仿佛忘记了提在手里的瓶甸乙的水桶，呆呆地站在渠边，猜疑地望着。			6
124	5	全（中近）		枣热罕望着，巴拉提和阿衣木罕在后景慢走走近。枣热罕正想回避，巴拉提和阿衣木罕已经发现了她。 阿衣木罕走上，关切地说："枣热罕姐！" 巴拉提跟上来说："你打水来了？"			15
125	6	中近		枣热罕连忙收敛了脸上的猜疑和不安说："是呀！"说完她不由看了看阿衣木罕，话又顿住了。			13
126 (7)	7	中－全		阿衣木罕向枣热罕说："我们为了劳动力的事，到社里开会去。" 枣热罕忧忧地点了点头，这时她仿佛才意识到手里还提着了瓶甸乙的水桶，不由换了换手。 阿衣木罕见到了，连忙说："叫巴拉提哥帮你提回去吧，我在这等一回。" 枣热罕忙说："不用，我提得动，你们快去吧！" 巴拉提和阿衣木罕走开了（稿）			25

—27—

新尾	镜号	镜尾	画面大小	摄陆	内容	音乐	效果	有效次数	长度
	127	8	近		枣热罕望着，脸上又浮现了不安的神色。（化出）				8
					镜头前：8个 尺前：124尺				

22. 合作社大院

（春、夜、外）

| | 128 | 1 | 全中 | 推 | （化入）楼梯口。尼沙罕、阿吾提、巴拉提几个社干部刚开完会，从楼梯上走下来。后面跟着巴拉提、阿衣木罕和侧面木。（推） 巴拉提扭尼沙罕说："尼沙罕同志，明天你最去了介一下吧，看村子里到底有几家缺粮户，这问题是该抓一下了。" 尼沙罕说："好，我明天就去。" 他们走向楼梯。侧面木问阿衣木罕："孩子，天很晚了，不要回去了！" 阿衣木罕："爸，不行，那拜文会觉得我们不高兴的。" 巴拉提："我送她几步好了。" 阿衣木罕说："不用了" 巴拉提说："走吧，天这么黑" 她们走出。（化出） | | | | 45 |
| | | | | | 镜头前：1个 尺前：45尺 | | | | |

23. 托乎地家院落

（春、夜、场地）

| | 129 (174) | 1 | 全 | | （化入）托乎地家院子里，⋯⋯ | | | | |

新尺	镜号	镜号	画面	大小	摄距	内　　　容	音水	效果	长效度
						着七八匹毛驴，奴尔丁正催促着脚户们卸着驴背上的粮袋，说："快快一点。" 托平地和肉孜夫妻人也忙碌地帮助脚户们向室内搬运着。奴尔丁付了脚钱，脚户们赶着毛驴走开了。 （切出）			30
						镜头数：1个，尺数：30尺			
						24.（反29）托平地卧室 （春、夜、内）			
130 (175)				全中		（切入）奴尔丁走进房间，把一袋大米放在石磨上，高兴地对托平地说："爸爸，这次跑的不错，这都是最好的大米和小麦。" 托平地说："又要找麻烦。" 奴尔丁点点头，正要搬一条口袋，托平地说："好了，你去休息吧，我们来。" 奴尔丁走回自己的房间。 （切出）			36
						镜头数：1个，尺数：36尺			
						25．奴尔丁卧室 （春、夜、内）			
131 (176)				全		（切入）奴尔丁走进自己的房间，他摸一根火柴，点上火油灯，回下一看，房内空空的，他很奇怪地一句："一鬼呀！又不在家。" 这时，麦麦木鬼鬼祟祟地走			19

—79—

新总	镜号	镜号	大小画面	摄法	内容	音乐	对录效果	长度
					迅末脸势说:"兄弟,你在骂谁?" 奴尔丁:"还有谁,她到那儿去了?"			
132 (177)		2	中远		麦末木罕说:"噢,你是说阿依木罕啊,人家可是了不起的人,打你走以后,就像出了笼的鸟似的,整天不落屋。" 奴尔丁着急地问:"到底那儿去了?"			18
133 (178)		3	中远		麦末木罕忽然煞有介事地凑近奴尔丁小声说:"开会啊!兄弟,我说了你可别生气,你可得留点神,麦末她和巴拉提主任,好像搞得挺热火,你也知道,人家过去可是有过一段姻缘,烤过的木柴,可是最容易起火!" 奴尔丁气恼地说:"真的吗?该死的女人!"他走向一边去。			31
134 (179)		4	中		麦末木罕又走近他,看他一眼之后说:"看你要生气就当我没有说,我又没有抓住人家什么把柄,只是看着有那么一点意思罢了。"说到这里听到窗外有什么动静,急忙走向窗前仔细一看,不由一怔,随即向奴尔丁招手,小声说:兄弟,快来,你看!" 奴尔丁走向窗前来。			31
135		5	远近	推	奴尔丁随着麦末木罕的手望去看到巴拉提和阿依木罕在窗外的大路上站着。 (切出)			9
					镜头画:5个,尺画108尺			

—30—

新总号	镜号	大小	技法	内　　容	音乐	效果	长度
				26. 托乎地家院外			
				（春、夜、外）			
136 (181)	1	全		（切入）巴拉提和阿衣木罕站在路旁一棵迎风飘摇的白杨树下。巴拉提对阿衣木罕不知说了一句什么，转身走去了。（淡出）		风声	7
				镜头叠：1尺 淡做7尺			
				27（原31）阿衣木罕卧室			
				（春、夜、内）			
137 (182 183)	1	中		奴尔丁转过身来，眼里闪动着怒火猛地抓起窗台上的镜子，摔在地上。			12
138 (184)	2	特		镜子摔在地上粉碎了。			2
139 (185)	3	近		麦来木罕吓得张开嘴巴："兄弟，你……你这是……"			6
140 (186)	4	近		奴尔丁说："他妈的！我要叫他象这面镜子一样粉身碎骨！"			10
141 (187)	5	中		麦来木罕说："哎哟！我的天这……这可不能，教训教训就行了，啊！兄弟……"说着他追了出去。奴尔丁焦燥地踱了几步，一屁股坐在炕上，喃喃骂着："该死的女人！"			17

镜号	镜号	大小画石	摄法	内　　容	音乐	效果	有长效度
142 (188)	6	全-中		阿衣木罕走进屋来，看了一眼丈夫，又望了望地下。			11
143 (189)	7	特		破碎的镜片，佈满地上。			4
144 (190 191 192)	8	中		阿衣木罕预感到什么似的默默地叹了口气，用她那惯常柔顺的声调问："回来啦？" 　　坡尔丁用可怕的目光凝视着他，一声不语。 　　阿衣木罕："干吗这么看着我，我，到底怎么啦"说着，她揭下头巾走近桌边〔摇跟〕			20
145 (193)	9	中近		坡尔丁压低着声音说："你过来			7
146 (194)	10	全-中		阿衣木罕迟步走到丈夫跟前，丈夫一脚把她踢开。			12
147 (195 196 197)	11	近特		阿衣木罕侧身在地，刚要哭出声来 　　坡尔丁低声威吓说："不许哭，惊动了别人，我宰了你！" 　　阿衣木罕抽抽噎噎地说："这到底是为了什么呀，你就是杀了我也得叫我明白明白呀！" 　　她坐起身。			22
148 (198)	12	中	移跟	坡尔丁说："别给我装糊塗，我问你，刚才你和谁在一起？" 　　阿衣木罕说："我？" 　　坡尔丁说："就是你，就在这窗户外边" 　　阿衣木罕："噢！你是说巴拉提主任吗？"			

—32—

新号	镜号	镜字画面	大小	摄法	内容	音乐	效果	有效长度
					奴尔丁："主任！主任！亏你还叫得出这个臭名字，不要脸的东西！"说完，他走向窗口（移位） 　　阿衣木罕站了起来说："奴尔丁，你可不能这样乱说啊！人家送我回家，有什么错呢？" 　　奴尔丁把窗布拉下，转回身说："别给我装好人！我有眼睛，也有耳朵！你说，你们倒底干了些什么！？"			55
149 (190)	13		近		阿衣木罕委曲地说："别这样干么要往自己脸上抹灰呢？要是吵叫出去，这多不好，对人家，对自己……"			16
150 (200)	14		近		奴尔丁说："别给我花言巧语！要是真的，你敢把经宣誓？"			10
151	15		近		阿衣木罕说："这——何苦要这样！？"			8
152	16		中	移跟	奴尔丁说："少说废话！站起来！"说着他就跳上炕从壁洞里取出一块白布，铺在炕上。 　　阿衣木罕无可奈何地望着他。 　　奴尔丁又从壁洞里拿出一本可兰经逼抱着他说："来吧！" 　　阿衣木罕走近惶然地望着可兰经说："唉！不要这样！这……" 　　奴尔丁说："怎？怕了？" 　　阿衣木罕说："不！不是……" 　　奴尔丁说："跪在这上面！"说着强制地拉他跪了下来。			36
153 (203)	17		近		奴尔丁把可兰经图给她说："就在经典的面前发誓吧！" 　　阿衣木罕说："我……我发			

—33—

新总号	镜号	画面大小	摄法	内容	音乐	效果	有效长度
				~~...~~			32
154 (204)	18	全		~~...~~		起	10
155 (204A)	19	近-特	推	~~...~~ （推成特写）			22
156 (205)	20	特	摇	~~...~~			9
157	21	全		室窗口的一张微弱的亮光，院内的树枝在在风中飘摇着。 （淡出）		止	10

镜头数：21个，尺数 331尺

28 渠岸小路

（春、晨、外）

| 158 | 1 | 全-中 | | （淡入）清晨，渠岸小路上，麦秋军揹着一条沉甸甸的口袋走向路旁的店房。
这时麦熟军也迎面走了过来。
麦秋军："你好啊！麦熟军，大清早到哪儿去？" | | | |

—34—

新党镜号	镜号	大小画面	摄距	内　　　容	音水	效果	有效长度
159	2	中近		枣热罕："借点粮去"她说着看了看自己手中的空口袋，神情有些忧郁。 麦秀木罕故作惊讶地："咦！我的天主任家里还要借粮啊！"说着她放下肩上的口袋，接着说："这些事巴拉提主任不管啊？"			17
160	3	中近		枣热罕说："唉，他呀！他就是管大家不管自己！" 麦秀木罕说："唉，也是呀！当了社主任就得这样，人多口杂呀！（她的眼睛狡黠地闪动了一下）又说："这样吧，我借给你一点吧！"			24
161	4	近—中	移距	枣热罕意外而又迟疑地望着麦秀木罕。 麦秀木罕说："看什么？你当我是给你说着玩吗？……"说着，她走向粮袋（移距）一面松开扎绳，一面说："来，现在就给你一点，不够再到我们家拿去。" 枣热罕迟疑不决地："不……" 麦秀木罕端了一升麦子走到枣热罕身边，说："来，要是别人，就是三叩九拜，找上门来，我们还不借呢！"说着，她邦着张开口袋，把麦子倒了进去。随后，她又走了过去。			45
162	5	中近		枣热罕悉徹地望着她，准备扎住口袋，这时，麦秀木罕又舀满了一升端过来。 枣热罕："行了，有一升就到了。" 麦秀木罕："一升能干什么？来！"说着又把第二升倒进了口袋			15

—35—

新号	镜号	镜号回百	大小	摄法	内容	音乐	效果	有联长度
					枣热罕压低声说："谢、谢你……"			
163	5		中近	摇	麦秉木罕："谢什么，你又不是白吃我的，等你手头宽裕了，还不是要还我们，到时候有粮还粮，没粮还羊也行。" 枣热罕："好吧！"说着把粮			24
C63	6		中近		袋把在怀里，走了两步。（摇跟） 麦秉木罕跟近说："枣热罕，有件事不知该不该告诉你。" 枣热罕停步，回过身来："什么事？" 麦秉木罕："阿衣木罕的事。" 枣热罕："阿衣木罕？她……"			
164	7		近		麦秉木罕压低声音说："昨天晚上她挨打了！还叫丈夫逼着对天盟誓来呢！" 枣热罕："为什么？" 麦秉木罕："我说了你可别生气，这跟咱们主任可是有点关系。"			20
165	8		近		枣热罕惊疑地："跟巴拉提？" 麦秉木罕画外音："哪可不！真的假的咱也弄不清楚。"			11
166	9		中近	推	麦秉木罕说："反正人们都说主任和阿衣木罕挺亲热的，说说倒罢了。谁知就在昨天晚上收尔丁刚过来，可就着见……" 枣热罕说："看见什么了？" 麦秉木罕说：主任和阿衣木罕呀，就在我们窗户底下久留！" 枣热罕问："干什么？" 麦秉木罕说："谁知道！" 枣热罕："天哪，"她陷入沉思显出异常痛苦的神色。（推）			42

—36—

新尺	镜号	镜头号	大小画面	摄法	内容	音乐	效果	长度再次度
	167	10	中		麦素木罕说："你也不要太难过了这样的事儿那了男人没有过？再说他们过去——唉，跟我这张咀，说起没完. 好, 我走了." 说完，她背起粮袋走过了木桥。			24
	168	11	近+全		麦热罕呆呆地站在那儿，萧々地无力地坐落在渠边。（亚开）用手捂住脸，抽々噎々地哭了。 （划化）			12

镜头数：11个，尺数=263尺

29（原34）屋后果园

（春、日、外）

| | 169 (1) | 1 | 中 | 移限 | （划化）社办公室后的果园里，亚夏木罕正微仰着头大摇大摆地走着，乌守尔紧々跟在她身后有些着急地说："亚夏木罕，你别走啊！——你到是说啊！"
亚夏木罕站住了，靠在一棵果树上微笑着说："你到底要我说什么呀！" | | | 16 |
| | 170 (2) | 2 | 近 | 摇限 | 乌守尔靠近地喃々地说，"看·说什么？就是——就是咱们两的事嘎！"
亚夏木罕微笑着低了头羞答々地用手指捻弄着辫梢，转过身去。乌守尔跟着转到她面前说："你倒是说呀！要是行我就去找巴拉提主任."
亚夏木罕说："找主任？找他干吗？" | | | 51 |

—37—

所镜	镜号	画号	大小	摄法	内容	音乐	效果	长度
					乌守尔说："当了媒人嗯，反正我又没有爸爸妈妈，事事都得靠主任依主。" 艾夏木罕说："媒人？这里还要媒人干吗？亏你还是共青团员呢" 说着又转身走了开去。（摇跟） 乌守尔又跟进说："哪……也得想法告诉你爸爸一声啊，他要是……" 乌守尔话没说完，传来阿衣木罕的喊声："艾夏木罕！艾夏木罕" 艾夏木罕回头看了一眼，向乌守尔说："你快去吧！我姐姐来了。"说着迎了出去。乌守尔走开。			
171 (3)	3		全	移跟	在果园的栅栏门边，阿衣木罕问艾夏木罕："爸爸呢？" 艾夏木罕说："跟巴拉提哥到坎井上去了，有事啊？"			21
172 (4)	4		近		阿衣木罕说："也不知回来了，他不是走亲戚，是伺机买卖，今天我们家都快变成市场了。"			13
173 (5)	5		近		艾夏木罕吃惊地说："这是死这的，得连快告诉巴拉提哥！"			9
174 (6)	6		中近		阿衣木罕说："是啊！我就是为这了来的，爸爸既然不在，我看你去一趟吧！" 艾夏木罕说："叫乌守尔去吧！他跑得快。" 阿衣木罕说："乌守尔？他在那儿？" 艾夏木罕自觉失口，正欲遮掩……			17

38

新号 镜号	镜号	大小画面	摄法	内 容	音乐	效果	长度
175 (7)	7	全		乌守尔突然从短墙后冒出头来说："我在这呢"说着跳进短墙来。			6
176 (8)	8			乌守尔问阿衣木罕说："阿衣木罕姐，你说的我全听见了，我这就去。" 阿衣木罕拦住他说："当着大伙可不要说是我说的，给加尔丁知道了，又要闹翻天了。" 乌守尔 同情地看了阿衣木罕一眼，会意地走去。阿衣木罕走近阿衣不罕。他们预志着将要发生什么事情。 （化出）			20
				镜头数：8个，尺数：153尺			
				### 30. 托乎地家院落 （春·日·外）			
177 (227)	1	全—中	摇	（化入）两个农民指着粮袋从屋里走出来，后面跟着托乎地，正在拍着身上的灰尘，象是很懊恼的样子。屋里隐约可见加尔丁在给一个农民过款，进行粮食买卖。 托乎地对走出来的一农民说："库尔班，我这是最好的小麦，分的时候，你可要把我们还我钱不能叫我吃亏。" 农民甲说："你放心，托乎地阿爹，俗语说，没有恩情的兄弟，不如忠厚的邻居，你现在肯邦我忙，我还能不恭地报答您。" 托乎地满意地说："你这话说的也是。" 两个农民走，托乎地接过另一			47

—39—

新卷号	镜号	画面大小	摄法	内容	音乐	效果	有效长度
				扛着粮袋的农民手中的钱，走进屋去。			
178 (227A)	2	全		阿衣木罕在离大门不远的粪坑土打粪，两个农民背着粮食和刚刚走进门来的巴拉提相遇。 巴拉提拦住两个农民的去路喝站住，"站住，你们来干什么的？" 两个农民怯生生地回答："借点粮食。" 巴拉提说："借？"他用严厉和询问的眼光凝视着对方。 两个农民畏缩了。			27
179 (228)	3	全		另外几个农民背着粮袋从屋内走出，其中还有一个农妇，他们见到巴拉提都楞住了。			10
180 (229)	4	全	摇跟	巴拉提对那两个农民说："回去！" 两个农民无可奈何地在巴拉提督促下走向屋子。			14
181 (230)	5	中近		巴拉提站住回身有悄然无声的农民们环视一圈说："你们都是来借粮的？"			12
182 (231)	6	全		一农民回答说："是啊！家里没吃的了。" 托乎地和收木丁从屋里走出来。			12
183 (232)	7	中近		巴拉提说："托乎地同志，把粮食借给人，我们并不反对，可是			

— 40 —

新镜号	镜号	画面大小	摄法	内容	音乐	视号	长度
				要用借的名义倒卖粮食，这可是犯法的。"			15
184 (233)	8	中		奴尔丁急忙挺身而出说："巴拉提，你不要诬蔑人，你有什么把柄？"			8
185 (234)	9	中近		巴拉提指着一个揹粮的农民说："这就是把柄！挡风的墙，只能挡住砂土，挡不住风，我们如果没有搞清楚，就不会找上门来！"			20
186 (235)	10	中		阿衣木罕在粮坑上凝神倾听。			5
187 (235A)	11	中		托手地说："可是你再问一问他们，倒底是借的还是买的！"			6
188 (235B)	12	中		一农民说："我们是借的，不是买的。" 另一农民说："是借的。" 巴拉提说："可我得提醒你们，你们真有困难，社会都你们介绍，要是存心搞鬼，包庇犯法的事，你们会吃亏的！"			25
189 (236)	13	全		麦麦木罕从肉孜身前凑上来说："主任，你干嘛发这么大火呢？我们倒底犯了什么法？就是因为借给别人一点粮食吗？"			14
190 (237)	14	近		巴拉提说："哼，别装糊涂了，是借是卖你们心里明白！"			11

—41—

新号	镜号	画面大小	摄法	内容	音乐	效果	有无	长度
191 (238)	15	中近		麦秉木罕说："卖？要是借也能说成卖，你最好回家去问问你老婆，她也卖了我们家的粮食了！"				14
192 (239)	16	特		巴拉提一愣说："什么？你说什么？"				6
193 (240)	17	中近		麦秉木罕不慌不忙地说："不相信吗？就在今天早晨，二升小麦不多也不少。"				13
194 (241)	18	特(全)	摇跟	巴拉提茫然若失，气得浑身发抖眼光打量了一下麦秉木罕扭头干地，愤然而去。(摇)阿衣木罕在炕上望着。 (划化)				14

镜头㒰：18个，尺数：271尺。

新镜总写	镜号	画面大小	摄法	内容	音乐	效果	有效长度
				31. 巴拉提家内外			
				（春 日 内）			
195	1	全		（划化）巴拉提猛然推开门，气愤地注视着妻子，百尔罕从门外走进来看，巴拉提的脸色不禁惊恐地走向妈。			12
196	2	中		百尔罕走到枣热罕身边，枣热罕惊异地问道："你……你这是怎么了？"			10
197	3	全（中近）		巴拉提逼视着前景的枣热罕，走过来说："怎么，你真的买了托乎地家的粮食？"			11
198	4	近		枣热罕摸不着头脑地说："买？"			6
199	5	中		巴拉提更逼进一步说："到底有没有这回事？"			
200	6	近		枣热罕说："是麦禾木罕借给我的呀！"			9
201	7	近中		巴拉提暴跳如雷，喊了一声："嘿！你呀，借、借，你快给我送回去。"说着就走到炕沿坐下来，双手抱头，气愤不已。			16
202	8	近		枣热罕一手扶住木柜，一手托着自己的前额悦異而又不愤地说："天哪！这到底为了什么呀！借点粮食也不对了？可家里事你又一点也不管！……"她不禁哭了起来。			18
203	9	近		巴拉提十分烦躁地抬起头来说			

— 43 —

新镜总号	镜号	画面大小	摄法	内容	音乐	效果	长度有效
				爸！爸，你叫我怎么管呢？社里那么一大推事你不知道吗？			14
204	10	近		枣热罕反击地说："哼！社！别老是管这个吓唬人！你当我不知道你为什么不管家吗？"			12
205	11	近		巴拉提愣了一下，才介他说："为什么？你说为什么"			8
206	12	近		枣热罕说："社里有你心上的人，有那个生产队长阿衣木罕！"			11
207	13	中		巴拉提猛地站起来说："你，你在胡说什么？"枣热罕也不示弱说："你有这样的事还不让说？"古尔罕吓呆了			12
208	14	特		巴拉提怒火中烧，用那变得有些可怕的目光逼视着对方。			4
209	15	近		枣热罕毫无惧色对时巴拉提说："你想干吗？我不怕你！"			9
210	16	中近		古尔罕惊恐地看着。			2
211	17	近		正在火头上的巴拉提朝着枣热罕的石颊猛地一挥手			7
212	18	特		古尔罕双手蒙脸。			3
213	19	中		枣热罕立时倒身在褥上嚎淘大哭起来，古尔罕先抱着枣热罕哭叫："姐？！"又抱着巴拉提哭叫："爸"巴拉提的背影走了开去枣热罕猛抬身，擦了一把眼泪			

—44—

新镜总号	镜号	画面大小	摄法	内　　容	音乐	效果	有效度	长度
				冲击镜头。				16
214	20	全		枣热罕抱起吊床中的小儿子，对古尔罕说："古尔罕走！这个家不能呆了！"说着就猛冲出门，向外走去。 古尔罕追到房门口，叫："妈妈" 巴拉提从炕沿上抬起头来也追到房门口。				17
215	21	全 摇		巴拉提和古尔罕同声呼唤："枣热罕！妈！"（急摇）枣热罕已经冲出大门，向远处跑去，古尔罕追击。				10
216	22	中近		巴拉提失望而茫然地在门槛上坐下来，双手抱着头哭了。				11
217	23	全		古尔罕哭着，独自从大门外走进来，显然她没有追上妈。				
218	24	中近—全		巴拉提苦思了一会，忽然站起身来急冲向大门走去，古尔罕跟着追到大门口。				13
219	25	特		古尔罕呼唤："爸爸！你到哪儿去啊！" （淡出）				
				镜头数：18个　尺数260尺				
				32 村口・戈壁滩 （春・日・外）				

— 44 —

新镜总号	镜号	画面大小	摄法	内容	音乐效果	有效长度
220	1	全		（切入）巴拉提走亚通向戈壁滩的村口。（划化）		12
221	2	远		（划化）巴拉提走在广阔无垠的戈壁滩上。（划化）		12

镜头数：2个　尺数：24尺

33 铁木工厂工地

（春　日　外）

| 222 | 1 | 全十中 | | （划化）一个高耸巨大木制的水轮，正在兴建中的铁木工厂工地进行安装。（摇下）区委书记李登云正挽着衣袖和裤脚，踏着积水污泥，和几个维吾尔族的干部在安装配件，他们扛着木料舞着锤头和报子，敲打，十分忙碌。后景一些农民在修建其他附属工程。 | | 34 |
| 223 | 2 | 中远 | | 一个头发全白的老年人—石劳动，一百颇有感触地仰望着巨轮，摆摆头，发击喷喷的赞美声，饶有风趣地说："李书记，你给我们安这么个大家伙，恐怕光靠我们村的水转不动吧。"
李书记背影走近他，回头看了看画外的水轮，对这位老汉说："老大爷，你放心好了，我会动员全区的水支援你们，只要这家伙一转动起来，就带带动你们铁木工厂的全套机车。不过话可得说在前头，你们厂制造出来的新式农具可得要支援全区。"
老年人说："那还用说，就是 | | |

—46—

新镜总号	镜号	画面大小	摄法	内　　容	音乐	效果	有效长度
				我们挨饿也罢，饭桌也会摆得很宽的，对不，李书记！" 他们二人大笑，信景走过的农民也跟着笑了起来。 传来巴拉提的画外音："李书记！" 李书记转头看。			60
224	3	全-(中近)	摇	巴拉提急匆匆地正朝这里走来，由于他的神色不对，李书记和大家都很奇怪地看着。 巴拉提走近，又叫了一声，"李书记，我干不了啦！"			16
225	4	中近-全	留跟	李书记奇怪而关心地问、"怎么回事！" 巴拉提说："唉！社里，家里，都闹翻了！" 李书记打昇他一下说："我们找了地方谈谈吧！"说着便转身走，从地下拾起一双布鞋，领着巴拉提向不远的渠边走去。 大家望着他们的背影。 （化出）			20

　　　　　　　　镜头数：4个　尺数：138尺

34　渠堤上
（春·日·外）

| 226 | 1 | 中 | | （化入）渠堤上，李书记和巴拉提并肩坐在渠边，李书记捲着一支"莫合烟"，笑问巴拉提："就是这些吗" 巴拉提郁闷地点头。 李书记严肃地说："人们都说你是铁打的汉子，现在看来，你这 | | | |

新底	镜号	镜号	画面大小	摄法	内　　　容	音乐	效果	有效	长度
					块铁锈的还不到家呀，社里的事也好，家里的事也好，都不是什么介不开的疙瘩……"				
227	2		近		巴拉提沉思地听着 李书记画外音："这就干不了啦"				7
228	3		中近		李书记说："这样吧，你回村去，先开了支部会，把情况研究一下，看来恐怕首先要介决粮食，要是缺粮户的问题不介决，完不成生产计划不说，恐怕像托乎地这种人还会兴风作浪，社的巩固也会受到影响。"				38
229	4		中近		巴拉提点头沉思着。 李书记说："你们社的存粮还有多少" 巴拉提说："不多了。"				8
230	5		中近		李书记说："要不要我给你想想办法？" 巴拉提说："那当然好呀！" 李书记回头叫："　　老乡请你来一下。" 老年人走过来，李书记站起身说："红星社想问你们借一点粮食，你们的饭桌一向摆得很宽，该不会拒绝吧？"				30
231	6		近		老年人楞了一下，终于介啊地笑着说："这还有什么说的呢，支援吧！"				10
232	7		近		李书记转向巴拉提说："你满意了吗？" 巴拉提笑了　　（化正）				11

-48-

新镜总号	镜号	画面大小	摄法	内容	音乐	效果	有效	长度
				镜头数：7个 尺数：134尺				
				35 合作社大院				
				（春·日·外）				
233	1	近—全		（化入）尼沙罕·巴拉提·萨吾拉吾提等在借贷粮食给缺粮的农民。（化去）	音乐			
				镜头数：1个 尺数：20尺				
				36 坎井上				
				（春·日·外）				
234	1	全		（化入）艾利·萨吾提·乌守尔和哈斯木等在欢快地劳动，领过粮食的农民也参加了挖井工作。（化）				
235	2	全		（化）坎井出口处，水湖甫澎湃，孩子们跳进渠道里，欢欣跳跃（化）				15
				镜头数：2个 尺数：35				
				37 亲景				
				（夏·日·外）				
236	1	全		（化）水冲打着巨大的水轮（化）				10
237	2	近		（化）水轮随水势旋转着，浪花飞溅。（化）				10

— 49 —

新镜话号	镜号	画面大小	摄法	内容	音乐	效果	有效长度
238	3	近	摇	（化）金黄色的小麦，茂盛地被微风吹动着。			10
239	4	中	摇	频果树长着累累果实			10
240	5	全	摇	一望无际的棉田			10
241	6	近—全	摇	人们在麦田收割，愉快地劳动着。（化云）止			

镜头数：6个 尺数：72

38 田野小路果园

（夏，日，外）

242	1	远		（淡入）打麦场上堆起金色的麦垛，周围的田野已是盛夏的景象			12
243	2	全（中）		田野一条小路上，巴拉提一右走一右愉快地哼着一支小调："没经过严冬的黄莺不知道春天的可贵……"	歌声		20
244	3	全	摇	巴拉提继续唱："没经过春天的勤劳那知道盛夏的美丽"他边走边唱，走过苹果园和葡萄园，并轻快地跳过一条小渠，向村里走去（化云）			30

镜头数：3个 尺数：62尺

39 巴拉提家内外

（夏，日，内）

—50—

新镜总号	镜号	画面大小	摄法	内容	音乐	效果	有效度
245	1	全		（化入）巴拉提愉快地走进大门，穿过院子，推开屋门。			14
246	2	全		屋内空无一人，显得冷落而又零乱。			8
247	3	全（中）	横移摇	巴拉提叫："古尔罕！古尔罕！"没有应声，巴拉提抢上几步走到灶边，在零乱的伙具中寻找着什么，翻腾了好一阵才找出半块干馕，用手一掰，干馕硬得像石头，他皱皱眉头又把干馕放下，叹了口气，转身坐到炕边陷入沉思。（移）门轻轻地开了，阿衣木罕提着一个小包走了进来。	音乐起		22
248	4	近		巴拉提有些意外地看她一眼说："你？……"			
249	5	全—中—近	推摇	阿衣木罕回答说："给你送来几个热馕。"说着向室内环顾了一下，"古尔罕呢？"巴拉提说："不知道又跑到哪去了。"阿衣木罕走到炕边坐下来（推），把手中的小包放在巴拉提面前关切地说："还没有吃饭吧？"她打开小包，拿出一个热馕："先吃点吧，还热着呢。"巴拉提感激地看着阿衣木罕，掰了一块馕，默默地吃着。			21
250	6	近		阿衣木罕看着他，谁也没有说话，好像在想着各自的心事。阿衣木罕打破沉默说："枣热罕为什么还不回来？"			
251	7	近—中	摇	巴拉提抑郁地说："不知道			

—51—

新总号	镜号	画面大小	摄技	内　　容	音乐	效果	有效	长度
				百尔罕去叫过几次，就是不肯回来，好像搁下什么冤仇似的。"说着把手中的锹放到一边，有些闷闷不乐地走开去（摇）				27
252	8	特	并	阿衣木罕深深地打量了巴拉提一眼。				4
253	9	全		百尔罕轻轻进来，她一见巴拉提叫了一声"爸"，就忍不住抽抽咽咽地哭起来，扑到巴拉提的怀里。 巴拉提惊讶地摸着百尔罕的头问道："哭什么？你到那儿去了？"边说边给她擦泪。 百尔罕说："找妈妈去了，她还是不回来。"说着转脸看到了阿衣木罕（画外）不由一愣。				34
254	10	中并		阿衣木罕慈祥地招呼百尔罕说："孩子来，到姨姨这儿来！"				6
255	11	中（中并）		百尔罕瞪着一双发愣的大眼睛望着阿衣木罕，迟迟不前。 巴拉提催促道："去呀，没有看到姨姨叫你吗！" 百尔罕迟疑地走到阿衣木罕身前，阿衣木罕拉住他的手说："快给姨姨说，姨姨说什么来着？啊……"说着便捧住百尔罕的脸。				19
256	12	特		百尔罕的眼里又流注了。				3
257	13	特		阿衣木罕说："看又哭了，"说着用手轻轻擦着百尔罕脸上的泪珠继续说："不准再哭了，这么大姑娘了，干吗动不动就哭呢！啊，听姨姨的话……"				18

— 52 —

新镜总号	镜号	画面大小	摄法	内　容	音乐效果	有效	长度
258	14	近—(中)—近	拉	古尔罕感受到这母性的爱抚，立刻消除了迟疑，亲切地叫了一声"姨。"便投入阿衣木罕怀里，哭得更伤心了。(拉) 巴拉提在前景纳闷，阿衣木罕在后景搂着古尔罕说："孩子，不要难过，妈会回来的。" 古尔罕安静下来。阿衣木罕看巴拉提一眼，对巴拉提说："你们这样下去怎么行呢？还是想办法把枣热罕接回来吧。" 巴拉提没有表示态度，只是叹了口气。 (化去)			31

镜头数：14个　尺数：216尺

40　枣热罕娘家

(壹、日、内)

259	1	全		(化入)一所破旧凌乱幽深的土屋外间，枣热罕正在洗衣服，木盆齐近前着木床和摇床，一条绳上挂着洗过的尿布、裙衫之类，显得零乱而阴暗。 枣热罕直了直腰，把垂在右颊上的一绺头发掠到耳后，脸色忧郁而更疲乏，后景门口，巴拉提默默地走进来，枣热罕开始有些惊讶，随后便默默地站起身。			18
260	2	中近		枣热罕回避着巴拉提的目光，冷淡地问道："你来干什么"			6
261	3	全		巴拉提有些尴尬，吱、唔，地说："来看看孩子。"说着走到摇			

— 53 —

新总号	镜号	画面大小	摄法	内容	音乐	效果	有长效度
				床边，看了一看睡熟的孩子 　双方都好像无话可说，僵持沉默了一会 　巴拉提环顾了一下另乱破旧的房子对枣热罕说："生活的怎么样"			15
262	4	中近		枣热罕漠然地说：很好			4
263	5	全中	推	巴拉提看枣热罕一眼微微摇了头走近木床（推）坐下说："枣热罕，难道我们之间真的有什么冤仇吗？4错万错，那我错了，行吗？……跟我回家吧			18
264	6	中近		枣热罕听着，心中引起了强烈的矛盾 　巴拉提的画外音："你，我孩子们都需要有了家，不能再这样拖下去了" 　枣热罕象是很疲倦地斜身在一根木柱上。不由叹了口气。			14
265	5	中（中近）		巴拉提在后景说："回吧，杜里也要预分了，家里事很多，我们的生活也会慢慢好起来的" 　枣热罕在前景依然靠在柱子上说："你真是来叫我回家的吗？" 　巴拉提说："这还有什么假的呢？" 　枣热罕打冷了一下，巴拉提说"你能忘掉她？" 　巴拉提抬头问："谁？" 　枣热罕说："阿衣木罕			29
266	8	近		巴拉提隐忍地说："枣热罕，你怎么还这样说？你的心真是太操小了"			10

— 54 —

第三编 尝试与寻觅

新镜总号	镜号	画面大小	摄法	内容	音乐	效果	有效	长度
267	7		近	束热罕冷冷地说："哼，着急了不是？我就知道你会这样，好像阿衣木罕的名字是金子铸的，提都提不得，你干脆给他挂上了护身符吧！"说罢便扭转身走出镜头。				19
268	8		中近	巴拉提一手紧按在木床沿："唉呀，你这是怎么了？干吗非要牵扯到这上头？"				9
269	9		近	束热罕走进镜头激动地说："为什么不能牵扯？我到你们家十几年了，我们没有吵过咀，也没有打过架，可就是为了她，你打了我！"				16
270	10		中走	巴拉提无可奈何地说："唉！你真是糊涂。"				7
271	13		近	束热罕说："我是糊涂，就是因为我糊涂，你才不把我看在眼里！好了，你走吧，不要再折磨我了。"				15
272	14		中—(全)拉 全	巴拉提抬身说："你……" 束热罕背转身说："走吧，走吧，我求你。"她情绪激动而又紊乱。 巴拉提无可奈何地站起身说："好，我走。"他从怀里掏出几张钞票，放在木床上说："这个留给孩子花吧。"说罢默默地向门口走去（拉） 束热罕被遗弃在这空寂幽深的屋里，她开始仿佛没有意识到巴拉提走，即至她觉察到了的时候，她不由紧追两步，象是要唤回巴拉提的样子，可是这时巴拉提已经走出门口去了。				33

—55—

新总号	镜号	大小画面	摄法	内容	音乐	效果	有效	长度
273	13	特写		枣热罕茫然若失，下意识手捂着脸，哭了起来。 （淡出）				9
				镜头数：15　尺数：222尺				
				41．合作社大院 （夏・日・外）				
274	1	全（中）		（淡入）大院里正在进行夏季预分，人群拥挤，声音嘈杂，有的扛着粮袋往外走，有的走进来，尤其是仓库门前，挤的人最多，巴拉提背影进画右，走到阳台栏干边，向院子里的人群喊： "注意：！大家安静一些，安静一些" 人声稍一平息后，巴拉提回身对会计说："念吧" 会计随即符着帐单喊："下一个是阿西木大叔，全家两口共二百五十三个劳动日．应分小麦四百三十二斤八两	人声			31
275	2	中-全	俯移拉	阿西木正与妻，刚向食橱里倒进一批丐料，现在正凝神听着会计的画外音："现金三百三十一元，扣除借款三十元，现金实分三百另一元" 人群发出一阵嘈杂的议论声，阿西木老汗南开写厮，竭力克制着内心的喜悦，通过羡慕他的人群走向阳台				17
276	3	中		阿西木走近阳台上的一张摆满纸币，并坐着巴拉提艾利和西纳等人的桌子，会计又大声喊："乌守				

—56—

新镜总号	镜号	画面大小	摄法	内　　容	音乐效果	有效长度
				不，全家一口……"		8
277	4	中近		乌守尔抱着膀子，坐在阳台栏干上，得意地听着。 会计的画外音："一百三十二个劳动日，应分小麦二百三十斤，现金一百七十七元二角。" 乌守尔很神气地从栏干往下一跳，走了过去。		12
278	5	全		仓库门前，隆吾提着往艾夏木空寺里张开的口袋倒小麦，阿西木走上来，人们看着他和他手中正在倒进小麦的口袋，尼莎罕和阿衣木罕在主持着。		13
279	6	中-全	横移摇	尼莎罕一石邦着阿西木称粮食一石说笑地说："阿西木哥，你分这么多小麦怎么吃得了啊！" 阿西木笑着说："是呀，我也是这么说呀，过去常愁东西少，现在反而愁东西多了。" 乌守尔拿了一口袋走到跟前（移）恰好和艾夏木罕目光相迂。 尼莎罕看到这样情景趁势对阿西木说："阿西木哥，你不用发愁东西多，也该给姑娘办喜事了。" 艾夏木罕有些害羞地说："大哥眼你……" 尼莎罕说："怎么！那丫姑娘还能不出嫁？" 众人大笑，艾夏木罕害羞地跑开 （切出）		42
				镜头数：6个　尺数：123		

— 57 —

镜层号	镜号	大小画面	摄法	内容	音乐	效果	有效	长度
				42 合作社大院 （夏 日 外）				
280	1	全	俯	（切入）人们的视线集中在气呼呼的托乎地身上，托乎地向前走了几步，用哭丧的声调向阳台上喊道："这么一点钱干什么呀！这就是我们全家半年的报酬吗？啊！" 巴拉提站起身，进画面。				13
281	②	中近		巴拉提扶着阳台上的栏干说："托乎地阿洪，你先不要着急，咱们的分配原则是按劳取酬，多劳多得……"				12
282	3	中		托乎地不满地听着。 巴拉提画外音："你们总共劳动了多少？有多少工分和劳动日，难道你自己不清楚吗？" 后景麦来木罕从人丛里挤上来。 托乎地说："那么，我的马车，园子土地，就白白地送给社了么？啊！"				20
283	④	中近		艾利站起来走近栏干说："我说托乎地阿洪，你怎么又是这几句话，现在是高级社，这些东西早就没有报酬了，你的脑子怎么老是停在两年前打转？啊！" 众人的笑声。 艾利继续说："你不要嫌少，要是没有阿衣木罕姐夫在社里劳动，你还分不到这么多呢！"				28
284	5	中 (全)		托乎地脑羞成怒地说："反正怎么说也是你们有理！好，钱和小麦，我都不要了，成不成				

－58－

镜总号	镜号	画面大小	摄法	内容	音乐效果	有效长度
				说罢就掉头不顾而去。 会场顿时沉静了,人们意外地望着走去的托乎地的背影。		13
285	6	全(中)		托乎地气汹汹经过人群走了西去。		7
286	7	中近		艾利一点也不惊慌,反而诙谐地说:"我不信你真的不要,要是你真的不要,那好,我们得去请客去!"		11
287	8	全中		人群发出笑声。 麦来木罕的画外音呛哼道:"什么?!"		4
288	9	福跟全		麦来木罕尖声叫道:"你想得倒好,得我们的钱请客去?爸爸不要,我还要呢!"说着满脸怒容地向阳台梯阶走去。 又是一阵人群的笑声。 (化面)		20

镜头数:9个 尺数:128尺

43. ~~村里街道~~ 公社社大院

(夏,日,外)

| 289 | 1 | 中拉 | | (化入)托乎地气汹汹地走过街道,街上三三两两的社员们正背着粮食,数着钞票,陆陆续续向前走,由於托乎地特别走得快,他们大多落在后面,传来某农妇的画外音:"托乎地哥,你怎么空着手往 | | |

新镜位号	镜号	画面大小	摄法	内　　容	音乐	双效果	长度
				面走啊！" 托乎地站定，看某农妇一眼说："哼！那点东西我托乎地才不放在眼里呢！" 另一农民，也揹了很少的粮食走上来说："你当然行啊，你的进账多得很，我们怎么行，半年多就分这么一点！"说着便不满地走去 <u>我们就靠这么点粮吃呢！</u>			46
290	2	中－近	推	那农民走过玉拉音身前，玉拉音酒咱说："诸位，你们不要不满意，我看都分的不少，我只要咏小半口袋粮食，也就心满意足了！" 那农民说："你称什么，你的地主帽子还没摘掉呢，现在倒给我们打起官腔来了。"说着白了他一眼 托乎地走进来频躁地说："称了算了，你们这些话都是白弗，要不受穷，还得靠自己。"说着自盲走去 伊敏牙行从后景人群里走上来（推）走到农妇身边，向面外的托乎地望着说："对，对，这话说得对。"他看了农妇，彷佛在徵求地的同意，农妇内心征，没有表示什么 （淡出）			43

镜头数：2了 尺数89

44（辰方1）　阿西木家

（夏日内）

－60－

新镜头号	镜次	大小画面	摄技	内容	音乐	效果	长度
291 (366)(367)	1	中(全)		淡入。阿面木的房子里现在布置得焕然一新，姑娘们穿着节日的盛装围着艾夏木罕嬉笑着，外面歌声传来，青年人把乌守尔推进了新房。 巴拉提跟着毛拉走了进来（摇跟）说："开始吧，毛拉。"外面的歌声停止了胖姑娘拉下一道布帷把房间隔成了两半。	音乐起	止	28
292 (368)	2	近		热衣木毛拉用阿拉伯语开始哈着经文。			4
293 (369)	3	中		布帷内，阿衣木罕将一块红绸头巾盖在妹妹头上，帷外传来毛拉含混不清的哈经声，姑娘们捂住嘴忍住了笑声。			6
294 (370)	4	中		毛拉做完"都瓦"便向乌守尔问："乌守尔你已经正式娶了阿面木的女儿艾夏木罕为妻应⋯⋯" 乌守尔含笑不语，按着规矩旁看的男宾代替他答道："是，我愿意。" 毛拉接着转向布帷问："艾夏木罕，你已经正式嫁给乌守尔为妻了么？"			20
295 (371)	5	中远		艾夏木罕默默不语，女宾们轻轻地在旁催促说："说呀⋯⋯" 艾夏木罕不高兴地咕哝着："我就不说，什么娶了嫁了的⋯⋯" 阿衣木罕恳求着："好妹妹说了吧，啊"			20

—61—

新镜总号	镜号	远大中小	摄法	内容	音乐	效果	有效	长度
296 (372)	6	近		热衣木老拉急得不耐烦了又问道："艾夏木罕，你已经正式嫁给乌守尔为妻了应？"				9
297 (373-374)	7	近-中	拉	艾夏木罕大声、不满地回答："我嫁了！" 青年人中间激起了笑声。 帷内的姑娘们拉开布帷，男宾们也止不住哄笑了起来。				21

镜头数：7个 尺数：108尺

45 合作社大院
（夏·白·外）

298	1	特-中-全	拉示-移服	（化入）一朵象徵着爱情共友谊的鲜花在音乐的伴奏声中渐显了出来。（拉示） 社营会院中，艾利在葡萄架下举着这朵红花富有风趣地舞动着。（移服） 人们随着歌声、琴声，欢乐地拍着手，合唱着一只优美的民歌： 「嗨！……呐兰！鲜花在那里」 汗珠儿在那里，鲜花就在那里。 艾利在人群中寻觅着半，最后他跳到艾夏木罕的身边。	歌声起			40
299	2	中近		艾利一手将红花递到她的面前，另一只手夸张地伸开来，表示邀请：				

-62-

新镜总号	镜号	画面大小	摄法	内容	音乐	效果	音效	长度
				歌声："嗨啦，嗨啦，嗨啦 兰鲜花在那里 生命生那里				15
300	3	中	摇	姑娘们把艾夏木罕推了出来 地接过红花放开手中动着（摇） 歌声："你那雄膺一般的身姿， 活在我心里"（重句两句）				15
301	4	中		小伙子们把躲在人群后面的乌 守不拉了出来，他红着脸愣在那儿 歌声："哩！我迷惑呀，呵—— 我惊奇……"				15
302	5	中		欢笑的姑娘们，热烈而高声地 吆喊，催促乌守不跳午 歌声："在这些日子里；…… 呵…… 在里睡觉呀睡不着！"				15
303	6	中—全		艾夏木罕午正乌守不身边，人 群换唱另一只民歌， 两人随着这新的曲调对午了起 来 歌声："黑夜里，哎哩，哎嗨 你像一个月亮，响拉……" （划化）				15

镜头数：6个 尺数：115尺

—63—

新镜号	总镜号	大小	画法	内　容	音乐	效果	有效	长度
				(原53) 46. 托乎地卧室 （夏　夜　内）				
304	(381) (382) 383	全 —— 中	推 摇	托乎地的卧室里，托乎地守着一盏暗淡的小油灯，闷坐在炕上。麦西利甫的鼓声和歌声不时传来。 "你像鲜花一样的娇丽…… 情我绕着我……" 尼牙孜走过来给小油灯添了点油，试探地对丈夫道："你还是去一趟吧，人家跑来好几次，好歹也是个亲戚。" 托乎地愤愤地说："哼，亲戚！叫他们乐去吧，我还在家里哭哩！"他取出一个小葫芦，倒西拉斯逞，放进了咀里。 窗外又传来鼓声和歌声： "只要你真心爱我 何必……" 托乎地烦躁地说："真烦人！把窗子关上！" 老伴无可奈何地转身走向窗前关上了窗子。 歌声："我愿把心全全献给你……" 鼓声歌声隐退了 （化正）			50	
				镜头数：1个　尺数：50尺				
				47. 合作社大院 （夏　昼　外）				
305		全	摇	（化入）院子里 麦西利甫们 ——64——				

新总号	镜号	大小	复否	内容	音乐	有效果	长度
		中		后在热烈地进行。巴拉提、尼莎罕和胖大姐正在中跳舞。 歌声："你的眉毛是天生的，画下的眉毛是假的——" 民间艺人也在热情地弹奏。 歌声："我爱你是真心实意，你爱我是假的——" 胖大姐有节奏地晃动着她的头，她的眼睛闪动着，彷佛也在想着什么甜蜜的事。 歌声："祝你一路平安，小妹呀，一路平安——" 巴拉提与尼莎罕对舞着，他今天也心情特别畅快，在那儿尽情地舞动。 歌声："愿你走过的地方开满鲜花——" 尼莎罕舞到阿衣木罕面前递过红花，邀请她再来跳舞。 歌声："茉莉花有红有白，问情人—— 不知情人爱不爱我——"			75
306	2	远		阿衣木罕有些犹豫地站在那儿摇头，表示谢绝。 歌声："不管爱不爱我，我愿做你的乙马——"			12
307	3	中—中近		巴拉提也舞到她的面前，把手按在胸前表示邀请。 歌声："奇木、奇木木阿、奇木奇木—— 我用铁串烤羊肉——"			12
308	4	中		人群更跟要跳舞的气氛，助兴的叫喊更加热烈起来。 歌声："我的心完全想念你，你却跟谁在一起——"			12

新总号	镜号	画面大小	摄法	内　容	音效	效果	长度
309	5	全—中	摇	阿衣木罕在人的催促下，接过了红花，开始跳着一种她自编的民间舞步。她的舞姿纯朴，柔丸优美，像一弯泉水，柔柔地涌动。 歌声："我的心完全想念你，你却很难在一起。"			24 10
310	6	全—中		巴拉提张开手臂，也开朗地舞动起来。 歌声："绿色的瓜棚前又凉"			12
311	7	近—中		阿衣木罕望了一眼巴拉提急忙闪开，她仿佛有着什么心思，避免与巴拉提的眼光接触。 歌声："瓜棚四白红花香"			12
312	8	近		正奏热瓦普的老人，被她那优美的舞姿吸引住了，他的手轻轻抚地拨动着琴弦。 歌声："情人坐在花下石"			
313	9	中近		阿衣木罕陪着李书记坐在一旁，见她跳舞，李书记也欢欣地拍着手。 歌声："比那红花还漂亮"			10
314	10	近		人们的热情感染了她，她低垂的长睫毛渐渐舒展开来（抬起）。她跳着一种欢乐的舞步。 歌声："情人坐在花下石，比那红花还漂亮"			15
	11	中近		人群里，麦麦木罕挨着咀何身边一个女人说："哼，丈夫不在家又疯起来了，瞧吧。"话刚落点，恰好阿衣木罕跳到不跟前麦麦木罕又挨着咀故意看阿衣木罕一眼			

新总号	镜号	大小画面	摄法	内容	音乐	效果	录音	有效	长度
				子看。 歌声："我正在弹奏杜塔尔 忽然间想起了你"					15
316	12		近	阿衣木罕像突然受了沉重的 打击和侮辱，不由双眉紧皱。 歌声："有话问尽管说吧"					10
317	13		特	她手上的红花落在地上 歌声："我就是来找你谈心"					6
318	14	中-全	摇 跟	她连蹦跳了两步，匆匆走回 人群 歌声："有话尽管说吧 我就是找你来谈心"					14
319	15	远(中)		忠拉提仟步，羞臊地望着她 走了而去。 众人也羞臊地望着她走去的 方向，琴声仍在伴奏					4 7
320	16	全		阿衣木罕挤过人群向寨门 口走去					10
321	17	中-近-全		巴拉是跳列前面，用不以 为然的神气掩饰又异于寻常的气 氛，他向大家喊："小伙子们 姑娘们，大家都来跳吧" 男女青年纷纷上场，乐队奏 着一只都兰曲。大家踏着 猛的节奏舞动起来，人们一时的 荒莫，又淹没到热烈的歌声中 歌声："不凋谢在荒山头"					14

新总号	镜号	画面大小	摄法	内容	音乐	效果	音效	长度
322	18	中		阿西木也混进人群中跳着 唱着 歌声："树枝成街变绿洲"				12
323	19	特	移	手鼓高高举起，手指在鼓石上欢乐地敲动着。 歌声："这是我们的时代……"				6
324	20	全	摇	阿西木转着圈子，随着节奏他转得越来越快了。 歌声："跳吧，尽情地跳吧，奥依饿 孙尔开，奥依饿" （切出）				15

镜头数：20个　尺数：298尺

48. 屋后果园
（夏 宣 场）

325	1	全(中)		（切入）菜园门口附近，阿衣木罕站在树下，后景人群仍在午动，歌声的音时断时续地传了进来。 巴拉提是从她背后走上来。 巴拉提问："怎么了？阿衣木罕，为什么突然退场了" 阿衣木罕沉默不语，巴拉提仔细看了她一眼，有些惊讶地问："怎么了你哭了。"不应该啊今天	歌声隐约			30
326	2	中	近	她擦去脸上的泪痕说："我知道今天是我妹妹的大喜日，我应该高兴，可是，"说着忙靠近树下说"你没有看见吗？他们总是这样				

68

镜总号	镜号	画面大小	摄法	内 容	音乐	效果	长度
				折磨我，看末我要不敢眼泪奄无—			20
327	3	中近		巴拉提並沒有理会她的話，他劝慰说："阿衣木罕，怎么这样想呢？不管怎么说……人总要往远处想，如果只看見灯底下那片黑			14
328	4	近	摇	她疑神听着他的話。巴拉提画外继续说："……那倒真会把自己逼到窄路上去——"阿衣木罕说："我才不会那样呢，总有一天，"他想说什么但又压住了話头。		晃神	22
329	5	中近		巴拉提沉思有頃，打破沉默說："唉，有些人的头脑真象石头一样頑固，土地和車馬都归公了，可就是脑筋还是死抱住旧的不放，硬是要拖住你的腿，不叫你前进			24
330	6	近	推	阿衣木罕嘆々地說："难道我这样下去嗎？我不甘。"巴拉提說："看末，还是要革命啊。"（推）阿衣木罕眼里交积着剋嘆和煩惱的神色，心情乱盡起来。（化出）		止	26

镜头数：6个 尺数：136尺

49 山道上
（夏 日 外）

| 331 | 1 | 远 | | （化入）天色明亮，身近蓝蓝的天，和眼前代座白鱷々的三 | | 风声 | 9 |

69

新镜总号	镜号	用否	大小	摄法	内容	音乐	效果有效	长度
334	1		全		（化入）闪电划破了乌云，山洞响起雷声，暴风雨袭击来了。双尔丁和脚户们冒着暴风雨跋涉在崎岖的山路上。		雷雨响声	22
335	2		近		驴蹄子一个劲在地上打滑。			4
336	3		全		一个脚户拼命拉着毛驴的缰绳，眼看着两匹毛驴滑倒了。			9
337	4		特		黑胡子脚户慌张叫喊的脸。			3
338	5		全俯		毛驴滚下深不可测的山谷。			8
339	6		特		双尔丁失悚的脸。			3
340	7		中		深谷中的驴户和秘密的獻崖果子葡萄。（化正）			10

镜头数 7个 尺数 59尺

51（原58）托乎地家院落

（夏 黄昏 内）

341(431)	1		全		（化入）托乎地的院子里，黑胡子和几个脚户围着托乎地一家人，象是刚经过一番争吵，正在相互赌气。黑胡子脚户不耐烦地说："倒底赔不赔毛驴，你要不给，咱们到政府说去！"			14
342	2		中远	摇	阿衣木罕从外面走回院子，望着院内的情景不由一惊，可是很快			

—71—

新镜总号	镜号	大小	长度	内 容	音效音乐	长度
432 (433) 434 435		全		好象意识到什么似地激起双眉，匆匆回进屋去。 　　黑㸌子㗳户催促着说："你倒底给不给？" 　　麦来木罕把头秒住地上一抬大声说："不给！谁欠你们的，你们找问谁好了，不能为了一个人跟我们全家要！" 　　黑㸌子㗳户走到奴尔丁石前一把揪住了奴尔丁的衣领说："走！到政府去讲理去。" 　　奴尔丁说："走就走，还怕你。" 　　尼牙孜罕叫着："啊！孩子……"接着又转向托乎地："你这老不死，倒底怎么办？" 　　托乎地上去拦住㗳户，一咬牙说："得了！我们给钱！" 　　　　　　　　　　（切画）		46
				镜头数 2个 尺數 60尺		
				52（原59）阿衣木罕卧室内外 　　　　（夏　傍晚、内）		
343 (436)		中全		（切入）阿衣木罕因坐在自己的卧室里，面色愛郁，心情烦燥，她不由长叹一声，自語道："这个家呀！还怎么叫人待下去。" 说着默默地流泪。 　　奴尔丁走进来，阿衣木罕看他一眼说道："这下可好，看你以后还往外石跑不？" 　　奴尔丁不耐煩地骂道："賊爭你少多咀！"		21

— 77 —

新镜总号	镜号	画面大小	摄法	内　容	音乐	效果	有效长度
344 (437)	2	近		阿衣木罕回身道："谁是贱货，你少骂人！"			7
345 (438)	3	近		奴尔丁非常意外，立刻暴跳如雷地喊道："啊！你敢回咀！"说着便冲上前去。			6
346 (439)	4	中		奴尔丁冲到阿衣木罕身前，一阵拳打脚踢，阿衣木罕倒正镜头。			7
347 (440)	5	中		阿衣木罕在地下呻吟着，挣扎着，终于竭尽全身的力气，猛地站了起来。			11
348 (441)	6	大特		阿衣木罕用可怕的、反抗的眼光逼视着。			3
349 (442)	7	近		奴尔丁被这突然的动作吓呆了。			5
350 (443)	8	中—全	後摇	阿衣木罕站在奴尔丁面前，彷佛是一个完全陌生的人，她气愤已极地说："你！你想永远这样折磨我吗？不！我受够了，闪开！" 奴尔丁不由退了两步（後）眼看阿衣木罕直朝门外跑去。 （窗）			19
351 (444)	9	近		奴尔丁愣在发呆，过了一会，才猛醒地喊道："站住！"说罢冲正面镜头。 （切出）			6

镜头数：9个　尺数：83尺

73

新镜总号	镜号	画面大小	摄法	内容	音乐	效果	长度
				53（原60）托乎地家院落 （夏、傍晚、场）		呼唤晚祷声	
352 (445)	1	全	摇	（切入）阿衣木罕跑至屋门，跑过院子，奴尔丁画外音："你回来。"			10
353 (445A)	2	全		奴尔丁走面屋门，街上传来礼拜寺呼唤晚祷的喊声。 奴尔丁喊叫："站住！你站住" 托乎地走面来，厉声斥责奴尔丁道："还喊什么！你没听见？……" 呼喊晚祷的声音正在天空荡漾。 奴尔丁只好肃静下来。 （切面）			14

镜头数：2个　尺数：24尺

新镜总号	镜号	画面大小	摄法	内容	音乐	效果	长度
				54 村里街道 （夏、傍晚、外）			
354	1	全		（切入）礼拜寺塔上，呼唤晚祷的人两手拢风似地正在大声呼喊。			7
355	2	远		阿衣木罕穿过教徒们正在虔诚肃立的街道，象一阵风似的，在呼唤晚祷声中，向晚霞返照的远处跑去。 （化面）			

镜头数：2个　尺数：21尺

— 74 —

新镜总号	镜号	大石中	摄法	内　　容	音乐	效果	有效界	长度
				55（原62）阿西木家				
				（黄昏　屋内）				
356 (448)	1	中		（化入）阿衣木罕在阿西木石凳前，余烦本满阿衣木罕脸愁，唉声叹气地不知说什么好。 艾曼本罕愤愤地说："干脆跟他离婚。"				15
357 (449 450 451)	2	全		奴尔丁猛地闯进门来。 阿衣木罕和阿西木抬头一看，奴尔丁怒狠阿衣木罕，压着声音说："我当你能跑到天上去呢，走，跟我回去。"说着就猛冲上前几步。 阿衣木罕站起来。				23
358 (452)	3	近		阿衣木罕毫不畏惧地说："你，你给我走开。"				6
359 (453)	4	中		奴尔丁奸笑一声说："哼，走开！"说着就又冲上前，被阿西木的手一下子挡住。 阿西木说："你想干什么？这是我的家。"				12
360 (454)	5	中		艾曼本罕一石护着姐<姐>往后走，向刚从进门走进来的乌守儿使了个眼色，乌守儿立刻跑了下去。				9
361 455 456 457 458 459	6	近—中	拉	奴尔丁说："家是你的，老婆是我的，你管不着。" 阿西木说："你别说，这不是旧社会，把人当牲口的日子过去了。" 奴尔丁恶狠狠地说："哼，不是旧社会，我倒要看<看>这新社会能				

— 75 —

镜总号	镜号	大个画百	摄法	内　　容	音乐	效果	有效	长度
				把我怎么样："说着他一弯腰（拉）从靴筒里拔出一把尖刀说："你闪开，她今天要是不回去，我就在这儿宰了她：" 阿西木毫无惧色愤怒地说、"不要吓唬人，要杀，你先杀了我！" 奴尔丁推开阿西木说、"你走开吧！"说着又奔上前来。				53
362 (460) (461)	7	中全		巴拉提、萨吾提和乌守尔从边门走进，萨吾提大声喝道、"奴尔丁！" 奴尔丁正在举刀威胁着被艾夏木拼死护着的阿衣木罕，这时不由回头，有些胆怯地说、"这是家务事，你们管不着！"				19
363 (462)	8	中近		巴拉提走前一步说、"家务事？拿刀子杀人也称家务事吗"				11
364 (463)	9	近		奴尔丁仍恶声恶气地说、"我是来叫自己的老婆"				6
365 (464)	10	近		萨吾提大声喝道、"别要赖，快把你那肮脏的刀子收起来，要不我立刻就把你送到公安局去"				12
366 (465)	11	中（全）		奴尔丁恨令瞻令地把刀子插进靴筒里，看了看萨吾提和巴拉提，冷令地说、"停一会得正着，瞧吧！"说着走了开去。				
367 (465A)	12	近		巴拉提愤令地走上来说、"站住，你刚说什么？				14
368 (466)	13	全—中		奴尔丁停了一下步，还是气冲令地撞门走去。 阿西木跟令地说、"唉，进口				

镜总号	镜号	大小	摄法	内　　容	音乐	效果	长度
				牲口还知道好歹，他连牲口都不如：（说着走向阿衣木罕）亦了，你就在这住下，跟他离婚。			17
369 (467)	14	近		阿衣木罕叹息一声，低头饮泣。（发面）			

镜头数：14个　尺数：206尺

56. 合作社大院

（夏　值　内）

| 370 | 1 | 全 | | （承入）玉拉音住的小土屋附近，伊敏夜行侠々摸々走进来，走到小土屋门外，机警地向四下张望了一下，便钻进土屋地下室的入口去。（切面） | | | 15 |

镜头数：1个　尺数：15尺

57.(远64)小土屋内

（夏　值　内）

| 371 (469) | 1 | 全 | | （切入）小土屋内，地主玉拉音正靠着床内坐着，门轻々开了，伊敏夜行侠々崇々走了进来。 | | | 10 |
| 372 (470) | 2 | 近 | | 玉拉音惊奇地说："是你，这么晚跑来干什么，难道你不知道我这儿是禁地" | | | 9 |

— 77 —

蒙太奇总号	镜号	景别大4画面	慢符号	内容	音乐	音响效果	长度
373 (471) (472)	3	中—中近—近	摇	伊敏牙行边走边说："你怎么老是这么胆小怕事？难道你当年的威风……？" 玉拉音戒备地："别胡说，你到底有什么事？" 伊敏牙行掩面一打仗来说，我是来给你报喜的。"说着将仗交给玉拉音。（推） 玉拉音慎重地接过仗说："这是谁来的？" 伊敏牙行说："你的老朋友，当年的社会名流尤素夫阿吉松。" 玉拉音内心一惊，连忙坐下看仗（推）看了一会，抬头问伊敏牙行："这是怎么回事？"			38
374 (473)	4	近		～～～～～～～～～～～～～～～～			
375 (474) (475)	5	特—大特		玉拉音显面惊讶的神色又念道朋友，历史正徘徊在一个十字路口，我们正从白天走向黑夜，在这个紧要的关头，做幽居的隐士……～～～～～～～～～～～ 念到这里，他的声音低得听不见了，只见他的咀在动，脸上露出极其兴奋的神色。 玉拉音看完仗，向画外的伊敏牙行问道："这真是他亲自给你的？"			72
376 (476) (477)	6	近		伊敏牙行俯身凑上来说："当然他亲告诉我说，今后应该听您的			

—78—

新镜总号	镜号	大小	导法	内 容	音乐	有效果	长度
				附附 玉拉音忧愁地说："唔？辰表你 伊都牙行的脸更凑紧玉拉音 二人会意地笑了。 （化出）			22

镜头数：6个　尺数：163尺

58　果园里

（夏　日　外）

新镜总号	镜号	大小	导法	内 容	音乐	有效果	长度
377	1	全	俯摇眼睛	（化入）托乎地走进果园环视 着树上的果个累实，不由从这棵树 走到那棵树，脸上露面赞赏的眼光 ，最后他在一棵最丰满的枣树前站 定下来，叹了一口气，在小凳旁坐 下（降） 伊都牙行悄悄走到托乎地跟前 说："您好，托乎地阿洪！"随即 望着枣树旁对他说："今年的果子 真好啊，要是生年，你又得归我那 你找主顾了。 奴尔丁从后面跟来。			40
378	2	中		托乎地依然望着说："唉，往 年是往年，今年是今年啊。" 伊都牙行蹲下身来说："托乎 地哥，有件事你知道不？听说有些 人想自己收果子。" 托乎地说："自己收？……唉 ，谁还不想呢？多好的果子！说着 不由站起身。			49

— 79 —

新总号	镜号	大百 小百	摄法 移跟	内　容	音乐	效果	有效	长度
379	3	近	移跟	托夫她眼看着树上的累累果实，缓步走着。 伊做牙行跟进来说："不过光想也不行啊，果子又没长着翅膀，你不伸手他还是不会飞到咱那里来。" 托夫她边走边说："伸手倒容易，就怕他们不肯放手。" 奴尔丁画外音："不放手也要收！" 托夫她站住了。				28
380	4	中近		奴尔丁从一棵树后走近来说："他们对我们无情，我们就对他们无义！"说着在树上摘下一个苹果，送到咀里就吃。				12
381	5	近		伊做牙行附合着说："这话也对，不过光是你们一家还不行，最好能多串连几个人，人多好办事。现在有好些地方都这么做了。" 托夫她苦思着，默默地点头。 （化面）				25

镜头曲5个，尺数134尺

59 (原66) 托夫她卧室
（夏　日　外）

| 382
(483) | 1 | 全一中 | 推 | （化入）在阴暗的卧室角落里，托夫她正向长个农民说着："他们要是不放自收，咱们就退社，他们不也说过有退社的自由吗？" | | | | |

80

新镜总号	镜号	画面大小	摄法	内　　容	音乐	效果	有效长度
				另一农民说:"这些村干部都是些扛长工当雇户的,千年的蚂蚱变不成蝎,就这么三闹两闹,我看准把他闹糊涂了!"			27
383 (484)	2	近		某农妇说:"对,只要闹出个名堂来,就凭今年这点果子,咱们这些老中农也足够翻个身子!"			14
384 (485)	3	全		麦素木罕随进卧室,气喘吁吁地向托乎地说:"爸爸!合作社要收果子,大车赶来了。" 大家惊动,麦素木罕走向某农妇说:"也上你们家园子去了,快回去吧!" 大家听了一哄而散 (划化)			15

镜头数:3个 尺数:56尺

60 果园内外

(夏　日　外)

385	1	全		(划化)果园外的大路上,合作社的大车,由萨吾提、艾利等骑着驴马而来,后面跟着准备收果子的男女社员们。			12
386	2	全俯		果园前,托乎地一家人严然象一条防线似的并有站在果园前,阻挡着上前收果子的社干部和社员们,大车也行住了。 托乎地大声喊道:"你们不能收,园子是我的。"			14

—81—

镜头总号	镜号	大小画面	摄法	内　　容	音乐	效果	行效	长度
387	3	全		艾利从社员们身后的大车上走下来说："我就托于他们说，你也是一大把年纪的人了，这话你就能说得出口？园子是你自愿入社的，我们并没有逼迫你。"				18
388	4	中		奴尔丁在托于他身旁喊道："我们现在要退社，这也是我们的自由！"				7
389	5	中		艾利继续争辩道："是的，退社是有自由，不过你们退的不是时候。这园子里有全体社员的血汗，难道你们想坐享其成，想和地主恶霸一样剥削我们大家吗？"萨吾提跳上大车，不耐烦地说道："艾利，别给他磨咀皮子，收！"				27
390	6	全	俯	男女社员们哔着佳袋挎把篓拥上前，一片喊声："收！收！"托于他等退后，前面的社员已开始动手。				10
391	7	全(中)		奴尔丁紧跑几步，举起挂在果树上的一把大镰刀，喇地一声，将一条结满苹果的树枝砍断。				11
392	8	近		树枝带着肥者的苹果坠落地下				4
393	9	近		奴尔丁凶恶地威胁着说："谁敢动我们一颗果子，就叫他象这苹果枝一样！"				9
394	10	全	摇跟	站在大车上的萨吾提气恼地喊道："奴尔丁，你不要耍流氓！"说着跳下车，向奴尔丁奔去				

— 82 —

第三编　尝试与寻觅

新镜总号	镜号	画面大小	摄法	内　　容	音乐	效果	长度
				萨吾提一把握住奴尔丁手中的镰刀二人争夺起来。			19
395	11	中		几个年轻的男女社员紧张地看着。			3
396	12	中		萨吾提和奴尔丁正相持不下，忽然传来一个人的喊声："萨吾提！先不要动手！"			9
397	13	全		众人回头看，巴拉提、尼扎军和乌守木走到前边来。 社员某说："主任，你来得正好，你看……" 巴拉提说："知道了，大家先回去吧！" 另一社员不介地说："这……主任……" 巴拉提打断他说："回去再说！"			21
398	14	走		萨吾提不满地走近巴拉提说："不，你难道也不收了？" 巴拉提小声责备说："萨吾提，怎么老是这么性急呢，事情不简单，需要先商量一下。" 萨吾提沉默不语，巴拉提走而			18
399	15	中走—全—近	摇推	巴拉提走到乌守木跟前说："乌守木同志，因守我们可以先不收，不过也向你们说清楚，这是大家的财产，如果你随便动一颗果子，那是要赔的！" 接着又走到尼扎军、艾利和萨吾提身边（摇跟）小声对他们说："我到区上去请示一下，你们在家里当心，要看好这个果园，不许他们摘一个果子！"			

83

新总号	镜号	百分	大个	摄	内　容	音乐	效果	白度	长度
					他们点头，巴拉提走开。				
					（淡出）			29	
					镜头 15 个 尺数：220尺				
					61. 合作社大院				

（夏　日　场） | | | | |
| 400 | 1 | 全-中 | | | （淡入）乌守尔匆匆忙忙从大门口跑进来，跑到尼沙罕、萨吾提、艾利和阿衣木罕身前，他们似乎正在商讨什么事情。

乌守尔气咻咻地说："坏了，有些人已经动手摘果子了。"

尼沙罕和萨吾提忙问："谁？"

乌守儿直答："托乎提，还有好几家。"

萨吾提气愤地："怎么？他们真敢？" | | | 30 | |
| 401 | 2 | 中近 | | | 阿衣木罕说："快到区上去，把主任找回来吧！"

萨吾提说："来不及了。"

艾利插上说："我倒有一个办 | | | | |

— 84 —

新镜号	镜号	大小	摄法	内容	音乐 音示	效果	有效	长度
				法！" 大家急问："什么办法？" 艾利继续说："我的意见是先把这些闹乱子的人召集起来，跟他们谈判，尽量说服他们。" 萨吾提失望地："咦，又是说服。" 艾利幽默地说："在跟他们谈判的时候，咱们就……" 大家凑拢，面露兴奋之色。 （化出）				31
				镜头数：2个 尺数：61尺				
				62. 合作社大院 （夏 日 伤）	音乐			
402	1	全		（化入）艾利在大门口招呼托乎地和几个参与闹事的中农进来开会。 艾利和颜悦色地说："请进来吧！有问题好商量，我们不必因为几颗果子伤了和气，对不对？请！" 托乎地和几个中农没好气地走进大院。				23
403	2	全		院内葡萄架下，尼莎罕和乌斯木已经摆来几条凳子，很客气地招待开会人入座。 （划化）				14
				镜头数：2个 尺数：34尺				

新镜号	镜号	画面大小	慢法	内　　容	音乐	效果	有长效度
404	1	全	移	63　果园里（夏、日、外） （划化）靠在扶手地院子相连的果园里，一伙男女社员在树上摘着苹果，秩序井然，忙碌而又紧张。 （摇）一辆大卡车装着满々的苹果正向远处驶去。			15
				镜头数：1个　　尺数：15尺			
405	1	全		64　另一果园里（夏日外） 阿衣木罕也在领着一群人摘着果子，纷々装车。 （划化）			12
				镜头数：1个　　尺数：12尺			
406	1	全		65　合作社大员（夏日外） （划化）艾利和尼莎罕主持的会议仍在继续进行，会所的秩序已经紊乱，人堆里喊着各种各样的话。 扶手地说："你快说吧，到底怎么办？" 某衣妇说："是啊，少说些废话吧！" 众人也随身附合着。 艾利说："大家不要吵！要使大家都满意，就得耐心听我讲嘛？" 群众说："说末说去，就这么一句话。 滚西瓜一样滚末滚去，到底			

—86—

晋阳公园

新镜总号	镜号	画面大小	摄法	内 容	音乐	效果	有效长度
				让不让自收？" "不让收，就退社！" "对，退社！"			26
407	2	中近		尼莎罕喊着："安静些！安静些！"她的话被嘈杂的吵闹声所埋没。尼莎罕毫无办法看了一眼艾利。			9
408	3	中近	摇	这时，阿不都个瓮子从人群中挤到托乎地面前（摇）他鬼鬼祟祟地在托乎地耳边愤愤说些什么。			12
409	4	近		尼莎罕似乎看到这种情况严肃地注视着。			4
410	5	全		托乎地突然站起急速地离开会场，人群中引起注意，有几个农民低声问道："怎么了？出了什么事？……" 托乎地说："什么事？果子都快收完啦！" 这时人群在惊讶，咒骂声中一哄而散了！ 艾利，尼莎罕不知所措地望着急奔向门外的人们。 （划化）		群众杂声	18

镜头数：5个　尺数：69尺

66. 果园里（夏日外）

411	1	全	俯摇	（划化）托乎地一家人急急奔回自己的果园，托乎地转身向四面一看。			12
412	2	中	摇	果园的苹果已全部摘光。（摇）			

镜总号	镜号	大小画面	摄法	内　　　容	音乐	效果	有效长度
				地上抛散着脱落的果枝和树叶子			4
413	3	近(全)	俯摇	托牛地双眉紧皱，气得跺足捶胸，转身急々奔向街上去 （划去）			12

镜头数：3个　　尺数：28

67. 村里街道（夏日外）

| 414 | 1 | 全 | | （划化）那些闹自收的人们正拥挤在街心々七咀八舌地吵嚷着
"这是跟咱们要花招！"
"这是抡劫！"
"走，找他们去！"
"你去找谁？他们都把果子运进城了"
"找巴拉提主任去！"
"他到区上去了！"
"反正不抓这样就赔了！"
"你们看，托牛地来了！" | | | 19 |
| 415 | 2 | 全十中 | 摇 | 托牛地和阿不都不克子也赶来了（摇）人们围着他
群众甲说："托牛地哥，你看这事怎么办？"
群众乙说："你说々吧！"
托牛地犹豫了一下说："找巴拉提主任讲理去！"
众人附和着
（划去） | | | 21 |

镜头数：2个　　尺数：40

第三编 尝试与寻觅

新镜号	镜号	大小画面	摄法	内容	音乐	效果	有效长度
				68. 铁巴斯墓地（夏日外）			
416	3	中—中近	推	（划化）村边墓地的铁巴斯里，伊敏牙行兴奋地向王拉音说："真没想到，刚々擦了一根火柴，火就着起来了！" 王拉音说："是啊，要趁着银坑上正热的时候，赶快把银贴上去（推） 伊敏牙行说："这伙子穷鬼不是拉着果子进城了吗？巴拉提又恰好不在家，这真是个好机会，人常说：'如果中间没有鼻子……'" 话未完王拉音接上说："两只眼睛也会打起架来！" 二人会意地点了点头。（划化）			40

镜头数：1个　尺数：40尺

				69. 村里街道（夏日、外）			
417	1	中全	摇跟	（划化）伊敏牙行带着奴尔丁、阿东节尔等人挤进喧闹的人群。		人声	12
418	2	近		伊敏牙行偷々搞了奴尔丁一下，奴尔丁立刻站在高处喊道："乡亲们，你们光吵有什么用，他们抢了我们，我们也不能什么事亏，我们应该把我们的羊马拉回来，把我们的损失夺回来，果子运走了，就用他们的粮食来偿还！"			25
419	3	全	摇跟	阿不都尔等一部份被煽动的人群纷々响应着："走！走！……" 奴尔丁乘机高喊："有胆男的			

— 89 —

新总号	镜号	大小	摄法	内 容	音乐	效果有效	长度
				人们，跟我走啊！—— 他们向街道一头走去 （划化）		人声	15
				镜头数：3　　尺数：60尺			
				70. 合作社大院（夏日．防）			
420	1	全	拉跟丁摇下	（划入）人群在托乎地、奴尔丁、阿不都尔和几个老中农的带头下，蜂涌冲进合作社大院。 阿西木在马厩前手持一根棍子挡住去路喊道："你们这是造反！你们谁敢上来，我就敲瞎你们的眼！"			18
421	2	全		奴尔丁跃身上前说："去你的吧，老家伙！"他一把抓住阿西木手中的木棍。 人群乘机涌上，冲入马厩，阿西木踏踉地挣扎着，被奴尔丁和阿不都尔等人推倒在一边。			14
422	3	中		阿西木倒身在地下，东摇西摆			4
423	4	全		托乎地第一个拉走丁他的马，别人也纷纷拉走自己的马			12
424	5	中—近—中	移跟摇	阿西木爬起来，痛心疾首地喊着："都给我站住！站住！"他冲到正在拉马的某农妇身边，（捲）一把捉住缰绳，死命不放，农妇和他争夺，马惊恐地嘶鸣，几只手进来将阿西木扯开，马被拉走（异摇）成群的马被拉走。人群拥向仓库		马声	20

— 90 —

新芯写	镜号	大小画面	摄法	内容	音乐	效果	长度有效
425	6	中		仓库门前，阿衣木罕伸着双臂一面护着库房的大门，一面激愤地说："你们要干什么？这是犯法的！"	与声		8
426	7	全—中近	俯降	奴尔丁从人丛中猛冲过来（降）逼视着画外的阿衣木罕说："臭婆娘！闪开！"说着冲向前来			11
427	8	特近		奴尔丁的手一把抓住阿衣木罕的胸襟，用力一推			4
428	9	中	仰摇上	阿衣木罕倒身在地，她立刻挣扎起来，又护住库房的大门	人声		10
429	10	特		阿衣木罕怒目挺胸说："你打死我好了，想打库房办不到！"			6
430	11	中		奴尔丁上前又是一拳，阿衣木罕用手臂一挡，显然她抵挡不住，接着又挨了一下，她便应声倒地			11
431	12	全(中)		艾夏木罕飞奔上来，俯身抱住阿衣木罕，哭着叫："姐々，姐々"			9
432	13	近		奴尔丁向阿不都尔和几个农民又令似地说："把门砸开！"			5
433	14	中近		阿不都尔和几个农民有些犹豫 两个小孩跑上			3
434	15	近		奴尔看尔取斧行进入群中 党长注意 摇伊尔奈尔驾驶地下车			3
435	16	中		奴尔丁已经夺过一个农民手中的石块走向库房门口，向门上的铁锁砸去			7
436	17	大特		铁锁被砸开			4

新镜总号	镜号	大小画面	漫法	内容	音乐	效果	长度有效
437	18	中		奴尔丁一脚踢开门，人群一拥而入 （切出）			12
				镜头数：18个　尺数：161			
				71. 合作社屋顶（夏日外）			
438	1	近	移跟	（切入）乌守尔的脚急々往々跑上土造的梯阶			7
439	2	全中近	推	乌守尔跑上屋顶土造的钟陵连忙敲钟大喊（推）喊：大家——快回来！ 有人抢牲口，抢粮食啦！ （切出）		钟声	12
				镜头数：2个　尺数：19尺			
				72. 田野大路（夏，日外）			
440	1	远		（切入）钟声和喊声传到田野尼莎罕、萨吾提、艾利等正在田野大路上赶着大车，匆々而来			10
441	2	中远	摇跟	萨吾提拨住大车，仔细聆听乌守尔远々传来的喊声——有人拉牲口，抢粮食啦！ 这时巴拉提骑着一匹马疾驰而来。 巴拉提说："快！" 萨吾提一扬鞭，大车迅速奔驰（摇）路旁田野里正在劳动的男女社员们，也拉起红旗和农具，跟			

新镜总号	镜号	画面大小	摄法	内　　容	音乐	效果	有效度长度
				在大车后面赶回村庄去。			15
442	3	全远		钟声和喊声传到坎井上，哈斯木坎匠等正卸着马，接着一个个跳上马背，向村庄飞奔而去。 （切至）			12
				镜头数：3个　尺数：37			
				73. 村里村外（夏日外）			
443	1	全		（切入）托乎地、努尔丁和闹社的人群，拉着马匹，驮着粮食从合作社大门里往外走	人声车声马声		9
444	2	全	移跟	巴拉提骑着马，后景大车正在社员们搭旗呐喊的声音下飞快地前进。			11
445	3	全		闹社的人群已经走到街上			9
446	4	全	移跟	哈斯木坎匠等人的马队正在飞奔难上奔驰。 （切至）	马蹄声		11
				镜头数：4个　尺数：40尺			
				74. 村里街道（夏日外）			
447	1	远		（切入）巴拉提骑着马，从村口奔向村里，和闹社的人群在街心相遇。	人声车马声		15
448	2	全		巴拉提在马上，伸开他那强壮			

镜总号	镜号	画面大小	摄志	内容	音乐	效果	长度
				的双臂，高声喝道："站住！你们要干什么？——给我回去！"			11
449	3	全		人群站住了，立刻静悄下来。			6
450	4	中全		托乎地拉住马匹，和几个老中农在一起，眼看对方的声势，暂时不敢声张，伊敏牙行走近他。			7
451	5	中		奴尔丁情着粮食，也暂时噪声，忽然传来托乎地的画外音："我们要退社！"			7
452	6	中全		托乎地在伊敏牙行身旁喊道："牲口是我们自己的！" 几个老中农附合说："对！我们要退社！" 某农妇也说："牲口是我们自己的！"			12
453	7	近		巴拉提哥接说："那么，粮食呢？"			5
454	8	中全	摇跟	奴尔丁回答："是你们先抢了我们的果子！" 旁边一个人应声："对！是你们先抢了我们的果子！" 奴尔丁说："不要听他的，走！" 群众有附合的声音，人群又开始骚动。(摇) 传来马嘶声和大喊声："站住！"			17
455	9	远		哈斯木坎匠等人的马队和大车驶入街心，对闹社群众自然形成一个包围圈，动乱的人群又静悄下来。		马嘶声	12
456	10	全		阿西木和艾夏木牙扶着受伤的			

— 94 —

新镜号	镜号	画面大小	摄法	内容	音乐	效果	何长度
				阿衣木罕，后面跟着乌守尔，来到了跟前。阿衣木罕左手撑在一条白布上，阿西木脸上还有血迹未干。			9
457	11	中全	移跟	众人的视线立刻集中到这一家人身上。他们一直往前走，走到离巴拉提寺不远的地方才站定下来。阿衣木罕对走过来的巴拉提说："主任！不能饶过他们！他们抢了东西，还打了人，把姐姐打成这个样子。" 11插话→ 巴拉提望着阿衣木罕问道："是谁打的？" 阿西木接口说："谁？还不是他！"说着手指画外的奴尔丁。			21
458	12	中近		奴尔丁在这正义的遣责下，有些怔慢。			4
459	13	中全	移跟	阿西木继续说："牲口是他们先牵的！库房是他们先打的！" 13插话→ 巴拉提气愤已极，接连几步走到奴尔丁身前（跟），一把抓住奴尔丁的衣领，举起拳头，便要打将下去。			15
460	14	全		群众发出吼声："打！打这些强盗！"			7
461	15	大特	摇	巴拉提的拳头停在空中（摇）脸上充满了愤怒。但是他想到这一拳打下去的后果，便要颤着抑制住了。			9
462	16	全		巴拉提使劲将奴尔丁甩开，奴尔丁跌倒在人丛里，手中的棍棒堕地，蓬子散了开来。			9

新总号	镜号	画面大小	摄法	内　　容	音乐	效果	有长效度
463	17	全		群众喊声又起："打！打！……" 萨吾提捲起袖子，后面跟着群众直奔上来，被阿西木迎去拦住。		三	11
464	18	近至		阿西木大声喊道："乡亲们！先不要打！不要打！我们就是打死这个畜牲，也抵不上社的损失！"说着转过头去，对闹社的群众说："现在我倒要问々你们……"			18
465	19	近		阿西木理直气壮地说："你们为什么要这样？难道你们的心被魔鬼迷住了？难道合作社垮了，你们就有好日子过吗？			15
466	20	中		托乎地和几个老中农怔々地听着，伊敢牙行站在他们后面			4
467	21	特近		阿西木接下去说："人失掉廉耻，带来的就是祸害！你们这样忘恩负义，像养肥了的驴对主人撂蹶子，你们不觉得羞耻吗？"			17
468	22	中	摇	闹社的人们怔々地听着，有的低下了头，有的不安地移动着步子，效木丁也怔々着。			9
469	23	特近		阿西木继续说："我，我是一个半截腿已经入土的人了，我日々夜々守着马、护着马是为了什么？还不是为了合作社这份家业，为了我们大家的好光景吗？……"			18
470	24	全		巴拉提和社干部及一部分群众带着愤慨听着。			5
471	25	中		阿西木走前两步，靠近阿衣木罕说："你们打了我，打了阿衣木			

— 96 —

新总号	镜号	画面大小	摄法	内　　容	音乐	效果	长度 有效
				军不要紧，你们拉了马，抢了粮食，扯了合作社的台，我们是不答应的。			17
472	26	全		后面的群众中有一个人高呼："对，把牲口和粮食缴下来，送他们到公安局去！"			9
473	27	近	俯	巴拉提一伸手，表示"慢着"的意思，然后说："乡亲们！这路是弯的还是直的，摆的清清楚楚，大河里要是断了水，小河就会干，合作社要是垮了，大伙是没有好日子过的！你——"他手指前面			21
474	28	中近	俯	托乎地精神颓丧地站着。巴拉提画外音："托乎地"			3
475	29	近	仰	巴拉提又手指前面说："你——"			3
476	30	中近	俯	一个老中农愣着。巴拉提画外音："库尔班"			3
477	31	近	仰	巴拉提再手指一边说："还有你——"			3
478	32	中近	俯	某农妇愣着。巴拉提画外音："艾斯木罕"			3
479	33	全		巴拉提又卖着前列另一些闹事的人说："你们摸着心口想一想吧！你们过去的生活到底怎么样？——"			10
480	34	中		几个农民羞愧地低下了头。巴拉提画外音说："你们是贫中农，你们不也一样受地主老爷的			

— 97 —

所属范围	镜号	镜号	大小	摄法	内容	音乐	效果	有长度
	481	35	近(全)		巴拉提说:"……没有共产党,哪有我们今天,你们就有今天吗?如果你们还想回到老路上去,就由你们自己吧!愿意跟着共产党,跟着毛主席,跟着合作社走的,跟我来!"说着他回身接过一个社员手中的红旗.			32
	482	36	近—远	推	红旗迎风招展,徐徐前进,大队人马在巴拉提身后汇成一条声势浩大的洪流,向合作社方向走去.	音乐起		14
	483	37	全—远	摇跟	闹事的人们开始动摇了,一部分群众拉着牲口,揹着粮食,离开托乎地,双乎丁和他们一家人,陆续加入了迈步前进的队伍,伊敏牙行神色颓丧地走进来,他犹疑恍惚地回顾了一下,也跟着人群走去.			
	484	38	远		队伍浩浩荡荡,由坎井上来的马队,这时也赶上前去,街上尘土飞扬.			8
	485	39	全		空旷的街心,被遗留下来的只有托乎地一家和另外一些人,他们拖着长长的影子,显得颓丧而孤立.(淡出)	止		12

镜头数 39 尺数 426尺

75. 村野杂景(夏黄昏外)

| | 486 | 1 | 远 | 降 | (淡入)暮色苍茫的黄昏,错落不齐的房屋和街道显得空寂,冷 | 音乐 | | |

新镜号	镜号	画面大小	摄法	内容	音乐	效果	有长效度
				落，村子里有人弹着一支古老的维吾尔曲调，漫长而无间。	起		14
487	2	全		礼拜寺的尖塔贴在灰茫茫的夜空。			10
488	3	全		几间土屋和拌桓座落在村边上几缕炊烟从屋顶冉冉升起			10
489	4	远遥		一群晚鸦惊叫着，掠过沉闷的村庄，向村边的林子里迷离飞去古老的曲调继续回荡着。（化出）			14

镜头数：4个　　尺数：46尺

76（原84）托乎地卧室

（夏 夜 内）

490 (600 601 602 603)	1	全		（化入）托乎地一家人愁闷地坐在屋里。 麦来木罕从窗口转过脸对托乎地说："爸，人家都在往回送牲口、粮食呢！咱们到底怎么办呀？" 尼牙孜罕对托乎地说："我看人家怎么办，咱们也怎么办吧！" 托乎地沉默不决，他叹了口气说："唉！" 靠在墙角的肉孜忿忿地说："这有什么难的，把牲口牲回一送不就完了！"			57
491 (604)	2	中近		肉孜丁冲着肉孜说："哼！送回去！说的倒轻巧，我不答应！" 肉孜也不示弱地："你还不吾			

新总号	镜号	画面大小	慢法	内　　容	音乐	效果	有效长度
				而人家不来抓你就算便宜了你艾尔丁！……好汉作事好汉当，用不着你担心！"			17
492 (605)	3	全		托乎地赶来压住兄弟的争吵"行了！行了！人的心够烦的了，还吵！"说着他把剩下的一拉斯烟放到咀里，又生气地把小葫芦揣进自己的怀里去。 （淡出）			12

镜头数：3个　尺数：86尺

7L. 合作社大院（夏日旁）

493	1	全		（淡入）巴拉提陪着区委书记和县委穆义提书记从门口走进来，后面跟着萨吾提。 　　萨吾提对穆义提书记说："穆义提书记，到底怎么办呢？难道就这样就完了他们？我看非抓他几个不行。"			21
494	2	中近	移跟	区委书记说："萨吾提同志，抓几个人容易，可是问题要搞清楚。我看这里面一定有敌人搞鬼，要不，像托乎他这种人，是不敢领着闹事的。" 　　穆义提书记说："李书记说的很对，我们县委已经发现一些线索，看来这次闹事很不简单，可能跟别地方有联系，我们一定要把掘子找出来。"			42
495	3	全		阿衣木罕挎着手臂从屋内走来，艾夏木罕扶她坐下，李书记和穆			

—100—

镜 号	镜 号	画 面 大 小	摄 法	内　　　容	音 乐	效 果	有 长 效 度
				义提书记，以及巴拉提，走上前，阿衣木罕又站了起来。 李书记介绍说："这就是阿衣木罕同志，这是县委谬义提书记。" 阿衣木罕说："请坐吧。" 他们在炕沿上坐下来。			
496	4	中近		谬义提说："阿衣木罕同志好好养伤吧，身体要紧，不要为家庭自己烦恼了，个人问题好介决，我们相信你会得到幸福的。"			23
497	5	近		阿衣木罕脸上流露出感激的神色。			4
498	6	中近		巴拉提感慨地说："过去我们对待你这一家子的确太过豪了，你退一尺，他进一丈，他们就是欺侮好人！"			15
499	7	近		阿衣木罕说："是呀！过去我也太软弱了，总怨我自己命苦，现在不了，我相信自己能决定自己的命运，我信……（化去）			19
				镜头数：7个　　尺数：196			
				78　大礼拜寺门前 （夏·日·外）			

新镜总号	镜号	画面大小	摄法	内　　容	音乐	效果	有效长度
500	1	远		（化入）某市横街上，三三两两的穆斯林们正向礼拜寺门前汇集，他们有的拄着拐杖，有的骑着毛驴，头上都缠着白布，多半是些老年人。			12
501	2	全		伊敏牙行和玉拉音，混在这些人群里走进礼拜寺。（化出）			12

镜头数：2个　　　尺数：24尺

79．(原87) 礼拜寺大厅
（夏・日・内）

502 (615)	1	全					
503 (616)	2	中					13
504 (617)	3	中全-中	摇				

—102—

新镜号	镜号	大小画面	摄法	内 容	音乐	效果	长度
				~~（涂抹）~~			45
505 (618)	4	近		那个陌生的人趁着伏地祈祷的机会，转脸看了看伊敏牙行，小声说："到阿不列孜家聚会。" 伊敏牙行会意，又伏地祈祷。 （化云）			12

镜头数：4个　尺数：92

80 (总88) 某富商家

（夏、黄昏、内）

| 506 (619) | 1 | 近—中近 | 拉 | （化入）那个陌生的人介下白头巾去掉假鬓，敞开的袷袢里露出不协调的衬衣。
伊敏牙行画外音："哎呀！您装扮的真是太妙了！"（拉）
玉拉音献媚说："不知道的真要把你当成是远方的大毛拉呢！"
陌生的人说："是吗？要想不吃尘土，就要懂得风向，他们尊主崇教，正好顺水推舟！"
三人会意地笑了。 | | | |
| 508 (620) | 2 | 全—中近 | 推 | 房主人送来一盏茶，接着走到窗前，把窗帘拉拢，然后走了出去。
从窗格子里透进来的 阳光挥洒摇曳了，那个陌生的人说："再 | | | |

— 103 —

新镜号	镜号	画面大小	摄法	内　　容	音乐	效果	音长效衰
				孩子，你们村子里的争吧。"（推） 玉拉音很抱歉似地说："真是遗憾得很，火刚々燃起来 很快又熄灭了。 玉拉音说："那么，我们到底该怎么办呢？"			60
509 (621)	3	近					16
510 (622)	4	近		玉拉音转问伊敏牙行："我真可以首先把巴拉提这穷 干掉；" 伊敏牙行迟疑地说："干掉？让我去？ 玉拉音说："傻瓜！你难道不会借用别人的刀子么？" （划化）			20
				镜头数：4个　　尺数：126尺			
				81　合作社大院（夏黄昏场）			
511	1	拉		（划化）阿衣木罕生在葡萄架前			

—104—

镜新总号	镜号	画面大小	摄法	内容	音乐	效果	有效	长度
		中近—全		下的一张木床上，在绣着一顶小花帽。（挂历）落日的余辉投射在葡萄架上，给密密杂杂的枝叶和一串串的葡萄涂了一层褪色。 艾夏木罕走到跟前，关切地说：姐姐，你刚好一点，怎么又做起活来了？ 阿衣木罕说："不要紧，闲着闷得慌，这样倒好些。"	起			16
512	2	近		艾夏木罕拿起她手中的花帽问：谁的小花帽？ 阿衣木罕说："古木罕的，才七、八岁的孩子就闹着自己绣花帽，你瞧帽缨缀歪了。" 艾夏木罕坐在姐姐身旁好笑地望着她。 传来古尔的声音："姨姨！"				22
513	3	全		古尔罕从门口走过来。 阿衣木罕高兴地说："唔，古木罕，正说你呢，快来。" 古尔罕走到阿衣木罕身边说："爸爸有事不能来，叫我问问姨姨，还要叫医生来不？" 阿衣木罕说："不要了，姨姨好了。" 艾夏木罕走开，古尔罕发现床上的小花帽。				18
514	4	中近		古尔罕说："咦，这是我的花帽吗？" 阿衣木罕说："谁说不是，你瞧，把珠子都缀歪了，姨姨给你改一改。" 古尔罕说："姨姨，你真好！"说着拉了阿衣木罕的手，靠在她膝边，怪亲热的。				15

— 105 —

新总忌号	镜号	画面大小	摄法	内容	音乐	效果	有效长度
515	5	近		艾夏木罕望着，了由笑道："姐姐，人们都说古尔罕长的像你，可不是越看越像。"			11
516	6	近		古尔罕天真地说："我爸爸也这么说过。" 阿衣木罕听了颇有感触地说："是吗？" 古尔罕点点头。 阿衣木罕把古尔罕抱到膝上说：来，让凑凑仔细瞧瞧。			13
517	7	大特↓近	摇移（移）拉	阿衣木罕仔细端详古尔罕、（移）古尔罕的脸的确和阿衣木罕的脸很相像。阿衣木罕不禁亲吻着古尔罕（拉）半真半假地说：乖孩子索性做我的女儿吧！啊 古尔罕天真地，也多少有些羞涩地依偎在阿依木罕的怀里。			16
518	8	特		阿衣木罕紧抱住古尔罕，让自己的脸紧贴住古尔罕的脸，眼里现出泪珠，但她随即闭上，仿佛完全沉浸在幸福的感觉中了。 （化去）		止	9

镜头数：8个 尺数：120尺

82（尾90）奴尔丁卧室

（夏、夜、内）

| 519
(631) | 1 | 近↓中近 | 拉 | （化入）一只暗淡的小油灯，照射着奴尔丁、阿不都尔克和伊敏牙行三个人的背影（拉）他们盘腿坐在卧室里，炕桌上放着羊肉和酒并。 | | | |

— 106 —

新镜总号	镜号	画面大小	摄法	内　　容	音乐	效果	有效尺
				伊敏牙行 喃完一杯酒 夫抹了咀 向奴尔丁说:"多尔丁兄弟, 俗话说得好,英雄爱寿莫于死,巴拉提抢走了你们的财产,还夺走了你的老婆,难道就这样白白的完了?" 奴尔丁愤々地说:"完了?哼!好汉宁肯折断也不弯曲,此仇不报,我就不是男子汉!" 伊敏牙行说:"反正我总得报仇。" 伊敏牙行说:"怎么报法呢?" 奴尔丁说:"这——你说该怎么样吧!" 伊敏牙行说:"叫我说,应该这样!"说着他抽出一把尖刀,往桌子上一插。			65
520 (633)	2	特		奴尔丁吃惊地说:"啊!这——"			4
521 (634 635 636)	3	中近		伊敏牙行逼近说:"怎么?怕了?看来你还不是个大丈夫。" 奴尔丁恨々地说:"哼!我早就这样打算了。不过我一个人——" 伊敏牙行说:"老弟,这不要紧,我和阿不都尔可以帮助你。"			27
522 (637)	4	近		阿不都尔正在啃骨头,闻言一惊说:"我?——"他显得有些胆怯。 伊敏牙行的脸进画石逼近他说:"怎么?胆小鬼!不敢为朋友舍生入死,那还算什么朋友!" 阿不都尔无言。			14
523 (638)	5	近一全	摇、异术	奴尔丁下了决心说:"好吧!就这样一言为定,我谢々你们二位搭异。"			

新定号	镜号	画面大小	摄法	内容	音味	效果	有效长度
524 (638A)	6						37
525 (642)	7	大特~近	拉	麦秉木罕的脸，大惊失色，她急步离开奴尔丁窗口（拉）走了出去（切入）			7

镜头数：7个　尺数：144尺

83.（尼91）麦秉木罕卧室内外
（夏、夜、内）

新定号	镜号	画面大小	摄法	内容	音味	效果	有效长度
526 (643)(644)	1	全~中	俯摇降	（切入）麦秉木罕惊慌失措地从走廊跑进自己的卧室（摇）跑到蒙头大睡的肉孜跟前（降）连忙推着大夫，低声说："快醒々！快醒醒"。 肉孜反了一个身，咀里不知嘟哝了一句什么，又呼噜々地睡了。 麦秉木罕焦急地摇着大夫说："天哪！你光知道睡，快醒々！ 肉孜睡眼惺忪地醒来。 麦秉木罕说："你还睡，要出人命案子了！" 肉孜不介地挤着："啊？" 麦秉木罕说："奴尔丁要杀人			29
527 (645)	2	近		肉孜捎々抬起身问："杀人？他要杀谁？"			6

新镜号	镜号	大小画面	摄法	内　　　容	音乐	效果	有效长度
528 (646) (647) (648)	3	近		麦秉本罕说："巴拉提。" 肉孜说："为什么要杀人家？" 麦秉本罕说："这不明摆着，他和巴拉提有仇嘛，阿衣木罕就是巴拉提夺去的！" 肉孜说："你别乱讲，你吗就是爱多咀，要是真元了人命，你必脱不开身。"			40
529 (649)	4	特		麦秉本罕内心一怔："啊！—— ——" （化出）			7

镜头数：4个　　尺数：82尺

84.(兄92) 阿西木家内外
（夏、夜、场）

530 (650)	1	全	摇跟	（化入）麦秉本罕轻々推开大门，急々忙々走进院子，走到阿西木家窗前，迟疑了一下，轻敲窗户。			12
531 (651) (652) (653)	2	中		阿衣木罕反身起来问："谁？" 麦秉本罕低后票后："我，麦秉本罕。" 阿衣木罕惊异地问："你来干什么？"			13
533 (654) (655)	3	中近—中	拉	麦秉本罕怯生々地说："我—— ——我对不起你，背后说过你的怀话——。" 阿衣木罕走近她说："你深更半夜的来就是为了这个？" 麦秉本罕说："不，我是来代你告诉巴拉提主任，快躲一躲。"			19

— 109 —

新镜总号	镜号	画面大小	摄法	内　　容	音乐	效果	片长度
534 (656)	4	特		阿衣木罕奇怪地说："躲一躲？"			5
535 (657) (658)	5	中近	推	麦秉木罕点头说："是呀，你也小心点……我该走了"，说罢又急急忙忙走去。 阿衣木罕目送麦秉木罕远去后，就思索了一下（推）急忙拾起一块头巾往头上一披，匆匆走去。 （划化）			19

镜头数：5个　　尺数：68尺

85. 村庄小道（夏夜外）

| 536 | 1 | 中近—全 | 摇跟 | （划化）努尔丁手提尖刀，贴着库壁，在黑暗中向前走，后面跟着伊敏牙行和阿不都尔，他们手里都暗拿着武器（摇）向村庄小道的尽头奔去。
（划化） | | | 15 |

镜头数：1个　　尺数：15尺

86. 巴拉提家内外（夏夜内）

| 537 | 1 | 中 | | （划化）阿衣木罕搀着古尔罕，从巴拉提家门口走出来，后面跟着巴拉提。
阿衣木罕极关心地对巴拉提说："巴拉提哥，你赶快躲一躲，不能太大意了"。
巴拉提说："我知道，没有什么大不了的事，你先带着古木罕去吧。" | | | 17 |
| 538 | 2 | 特 | | 阿衣木罕十分急切地说："不，你一定！……"她眼里充满了焦 | | | |

新镜总号	镜号	画面大小	摄法	内　　容	音乐	效果	有效长度
				急的期待			7
539	3	近		巴拉提说："好，你放心吧。" "他们必定分手（化去）			8
				镜头数：3个　　尺数：32尺			
				87．巴拉提家内外（夏夜内）			
540	1	全	横移	（化入）院子里一片沉寂，几棵杨树耸立在院墙外，和院内的一棵老果树对衬，显得阴森的。三个人影从墙头上翻过来，他们鬼鬼祟祟蹲到果树背后，瞅着（移）巴拉提的屋子。 　　三人交头接耳了一下，一个人影轻々走向屋子去。			18
541	2	中	伽摇	走向屋子的是阿不都尔，他摸到窗户边，把耳朶贴在窗户上听了听，便蹑手蹑脚，握住短刀，走到门口，轻々推开门，走了进去。			14
542	3	全(中)	推跟	屋里黑沉々的，炕上有一堆似人非人的东西，阿不都尔背影走进来，一步々走向炕沿去（推）他以迅速的动作掀开被子，炕上竝无一人，阿不都尔急转身恐怖地回瞧。			15
543	4	中		院内，果木从中，巴拉提、萨吾提、艾利正端着枪，向前逼近。			6
544	5	全	摇跟	阿不都尔回身出门，正要向院内走（摇）巴拉提等三人，一个箭步窜到他跟前，他还没有来得及叫喊，艾利已经抓住他，按住了他的咀。 　　传来慌乱的脚步声，他们急惶			

新总号	镜号	大小画面	摄法	内容	音乐	效果	有效长度
				头香			16
545	6	全		两个人影已爬上墙头,翻了过去			6
546	7	中—全	摇跟	巴拉提说了声:"遇!"就和萨吾提窜到大门口,遛了出去。(划化)			11
				镜头数:7个 尺数:86尺			
				88.(页96)阿西木家(夏夜内)			
547 (670)	1	全—中—近	推	(划化)阿衣木罕和古尔罕躺在炕上(推)古尔罕已经睡着了,阿衣木罕脸上流露出不安的神色反复不能入睡。 传来犬吠声,古尔罕惊醒了,阿衣木罕连忙把她搂在怀里,向外倾听 (切出)		犬吠声	12
				镜头数:1个 尺数:12尺			
				89.村里街道(夏夜外)			
548	1	全		(切入)两条黑影迅速而张惶地穿过街道,折入小巷,巴拉提和萨吾提遛到街心,四下一看,又跟踪追去。		犬吠声	9
549	2	近		伊敏牙行躲在一个角落里,举手抢瞄准。(切出)			5
				镜头数:2个 尺数:14尺			
				90.(页98)阿西木家 (夏、夜、内)			

新镜总号	镜号	摄法	大中远	景别	内　　容	音乐	效果	自效长
550 (673)		中远			（切入）"砰"地一声枪响，阿衣木罕惊坐起来。 （切出）		枪声	6

镜头数：1个　尺数：6尺

91　合作社大院
（夏、夜、外）

551	1	全			（切入）马厩前，艾利哈斯木、乌守木、阿西木等骑上马有急向大门外驰去。		马蹄声	6
552	2	全	推跟		阿衣木罕披衣走出房门，急步奔向大门口。			9
553	3	特			阿衣木罕向前追根。（切出）			4

镜头数：3个　尺数：19尺

92　村里街道
（夏、夜、外）

| 554 | 1 | 远 | | | （切入）几匹马已经穿过街心向村外壁雄驰去，远处的枪声时断时续。
（切出） | | | |

镜头数：1个　尺数：10尺

新镜总号	镜头号	大小画面	摄法	内 容	音乐	效果有效	长度
				93 戈壁滩上 （夏·昼·外）			
555	1	全俯		（切入）伊敏骑行和坎木丁两条黑影，逃进戈壁滩边的草地，巴拉尼和萨音提特抡追上。		枪声	10
556	2	远		几匹马越过草地，向远间的戈壁滩奔驰。 （切面）		马蹄声	9
				镜头数：2个 尺数：19尺			
				94 合作社屋顶 （夏·昼·外顶）			
557	1	全推→近		（切入）阿衣木罕卷着古木罕音，旁边站着艾曼木罕，向村外的戈壁滩眺望。她们都忧心如焚，心向着戈壁滩。 （切面）			9
				镜头数：1个 尺数：9尺			
				95 戈壁滩上 （夏·昼·外）			
558	2	远		（切入）戈壁滩上，几匹马扬起烟尘，成一条弧线向串珠似的坎井跑去，人群打着火把随后赶上		人声	

—114—

黄昏好

新镜头号	镜头号	画面大小	摄法	内　　容	音乐	效果音效	长度
				火光人影象走马灯一般在黑夜广野中迴旋。火光远去。 （淡出）	〜〜	止	12

镜头数：1个　尺数：12尺

96（原104）托乎地家院落
（夏　晨　外）

| 539
(682) | 1 | 近－全 | 拉 | （淡入）托乎地打着呵欠走出房门（拉）尼牙孜守抱着一扎子走向托乎地说："合作社来通知要你去开大会。"
　　托乎地很好气地说："又开什么大会？昨夜里捉盗贼，把我闹了一宵没有睡好，现在又开什么鸟会"就着向屋内叫："奴木丁　坡尔丁——"
（切出） | | | 24 |

镜头数：1个　尺数：24尺

97　合作社大院
（夏　日　外）

| 560 | 1 | 中近－全 | 俯摇跟 | （切入）奴木丁，伊敏牙孜，阿不都尔和玉拉音被萨吾提和鸟守木押着，一个个反剪着双手，从群士堆里走了起来。
　　走过人群，走向主席台去（摇跟）人们用愤怒的眼光瞪视着他们。 | | | |

新镜总号	旧镜号	大本色	内容	音乐	效果	有效长度
			传来穆义提书记的画外音："老乡们！思在真象已经大白了！……"镜头呈现穆义提在主席台上讲话。穆义提说："我们县里刚刚破获了一个反革命集团，就跟我们伊敏乡村和地主玉拉者有关系，他们的目的就是利用反归一门分走资本主义道路的人。"			35
561	2	近	穆义提说："破坏合作社，推翻政权！想让咱们回到旧社会去！"老乡们，你们愿意吗？"			15
562	3	全	群众反应："我们不愿意！""谁愿意走回头路？""让他们做梦去吧"			10
563	4	近	穆义提说："是啊，我想就是参加反叛闹社的人也不会愿意的，就借托乎地来说吧……"			14
564	5	近	托乎地在人群中一愣，走过着台上。穆义提画外音："难道你愿意再受地主反动派的压迫吗？"托乎地羞愧地低下了头。（化面）			14
			镜头数：5个 尺曲：88尺			
			98. 合作社大院 （夏 日 傍）			

新镜总号	镜号	大小画面	摄法	内　　容	音乐	有效效果	长度
565	1	中近		（化入）在阳台一角，后景有些人正在收拾会场，移义提书记拍令手，把阿衣木罕叫来说："阿衣木罕同志，我恭喜你！" 阿衣木罕惊异地问："恭喜我？" 移义提书记说："去院批准你离婚了。"			15
566	2	特		阿衣木罕"啊"了一声，脸上充满了激动和喜悦。 （化出）		雷响	8

镜头数：2个　尺数：23尺

99 村野溪景

（夏日外）

567	1	全		（化入）阿衣木罕沿着溪岸小路轻快地走着，微风吹拂着她的裙衫，显得异常轻松而飘逸。	音乐起		12
568	2	特	横移	她头上的素雅的头巾迎风飘拂，衬托着她那愉快兴奋的脸，格外显得年轻漂亮。			10
569	3	全		阿衣木罕兴高采烈地穿过白桦林。			10
570	4	全		阿衣木罕穿过田间，地下惊散的鸽群成群地飞散。			10
571	5	全		阿衣木罕跨过渠道，惊动了渠水中游着的白鹅和鸭子。			10

新镜总号	镜号	大小	摄法	内　　容	音乐	效果	有效长度
572	6	全	摇	阿衣木罕跑过白杨参天的大道向村庄的一端跑去……（划化）（飞跑）			12

镜头数：6个　尺数：64尺

100. 巴拉提家内外
（夏·日·内）

573	1	全		（划化）阿衣木罕跑进巴拉提家院落，穿过院子推开屋门。			14
574	2	全		屋里空荡荡的，没有一个人。她来回走了两趟，坐也不是，立也不是。她时一看看门口和窗外，迫切期待着巴拉提回来。她看到桌上乱置的碗筷和炕上零乱的衣物，跑去把它正理好，接着她拿起一顶巴拉提带过的小帽，坐在炕边沉思起来。她将小帽抱在胸前，仿佛在默默地诉说着她心中的欢乐和幸福。忽然，她听见了门外的脚步声。她转脸望去。			50
575	3	全		巴拉提的影子听令从院中走近门边。			8
576	4	中—近		阿衣木罕跑近他的身边欢乐地说："你知道吗？巴拉提哥，我			8
577	5	近—中		巴拉提看见她那欢快的神色，他克制着自己内心的烦恼，对她说："我听说了，阿衣木罕，恭喜您			

118

新镜总号	镜号	大个百行	摄法	内　　容	音乐	效果	有效	长度
				说完，他走向炕边（拉蛮）沉郁地坐落下来。 阿衣木罕发现他心思沉重，走近巴拉提身边，（入镜）关切地问："你迁了什么事？" 巴拉提嘘了口气说："没有什么，我又到来热罕那儿去了。"				34
578	6	特近		阿衣木罕一怔，她那欢快的笑容立刻收剑了起来。 画外台尔罕叫了声："姨～"				7
579	7	中近－特近	（推）	台尔罕不高兴地站在门槛上，阿衣木罕过来（入镜）抱住孩子问"怎么啦，台尔罕？" 台尔罕说："我要妈～"她扑到阿衣木罕怀里，心情仿佛很沉重。（推） 阿衣木罕心情也沉重起来，她抚摸着孩子的黑发，一时不知说什么好。她转眼看巴拉提。				18
580	8	近		巴拉提正闷声不响地蒙头坐在炕边。				7
581	9	近－全	摇跟	阿衣木罕忽～放开了台尔罕也不知为了什么，她忽～向门外走去。 （化亚）				14

镜头数：9个　尺数：197尺

101 渠岸小路
（夏　日　外）

119

新镜总号	镜号	大小画面	摄法	内容	音乐	效果	长度
582	1	全		（化入）阿衣木罕徘徊在渠岸小路上，她茫然不知要走向那里去。出境（切亚）			12
				镜头数：1个　尺数：12尺			
				102　古树渠旁 （夏·日·外）			
583	1	全		出境（切入）阿衣木罕走到那棵古柳树下，不意何下脚步。			10
584	2	近		她心情撩乱地凝望着古柳和渠水。			6
585	3	全—近		一弯弯的渠水潺潺地向下流去。			12
586	4	近—全		她仿佛决定了什么，走过古柳树下的小桥，向邻村走去。（化亚）			18
				镜头数：4个　尺数：46尺			
				103　麦热罕家 （夏·日·内）			
587	1	全		（化入）幽深郁闷的走廊小门被阿衣木罕轻轻推开，阿衣木罕在门边迟疑了片刻，终于鼓起勇气，走了进去。			12

— 120 —

新镜总号	镜号	大小画面	摄法	内　　容	音乐	效果	有效	长度
588	2	中近		枣热罕独自在木床上坐着,一看阿衣木罕来了,不由愣了一下,冷冷地问:"你来干什么?"				8
589	3	中		阿衣木罕走近前,对枣热罕恳求地说:"我——我来叫你回去,他怎能一个人过日子呢,回去吧,他应该有个家。"				18
590	4	近		枣热罕气恼地扭过头去说:"他是谁?"				7
591	5	特近—近	摇摄	阿衣木罕压制着自己的冲动,走走向枣热罕说:"你,枣热罕姐,你知道我走进这间屋子多么困难啊!我,我爱他,爱你的巴也是,可是我不愿意拆散你们。"说着在枣热罕身边坐下来。				23
592	6	特近		枣热罕不言语,脸上像死水一样地听着她的话。 阿衣木罕画外音:"我是为了你,为了你的古尔罕才到这儿来的。"				11
593	7	特近		阿衣木罕热诚地说:"难道你愿意失去这样一个好大夫吗?难道你真不爱白尔罕吗?回去吧,我求你。"				18
594	8	特近—特	横摇	枣热罕痴呆地瞅了她半刻,忽然地倒在阿衣木罕的怀里,俩人互相拥抱着哭了。(差)阿衣木罕抚脸安慰。 (化去)				

新点 镜号	镜号	画面大小	摄法	内　容	音乐	效果	自度
				镜头数：8个　尺数：113尺			
				104. 棉田大路 （秋、日、外）			
595	1	近—远		（化入）棉花象遍地开放（歌声）田野变成了精黄银花的海洋，米棉姑娘点缀在银海中，被秋天的太阳映得五光十色。隐々传来采棉姑娘们的歌声： "天边白云浮动 碧空雁雄南飞……"	歌声		26
596	2	远	摇	白棉大道上的天空，一列南飞的雁群 歌声："用古老的曲调唱一支新歌" （摇下）路上田边，一辆架了彩棚的大辕把马车被人们围拥着 歌声："唱我们美好的生活…"			11 21 11
597	3	全—中	推	彩棚马车前右，巴拉罕、阿西木、乌沙罕、热热罕、台尔罕以及艾夏木罕等采棉姑娘围着阿衣木罕和她握手告别，歌声隐约。 阿西木拉着阿衣木罕的手说："孩子，出了门不比在家里，事々都得自己当心…" 阿衣木罕笑着说："爸々，看你说的，我又不是小孩子" 艾夏木罕说："姐々，到了阿德莱，你可要常来信啊" 阿衣木罕一面点头，一面拉着妹々的手。			27

122

新镜总号	镜号	大小画面	摄法	内　　　容	音乐	效果	有效长度
598	4	中近		巴拉提和枣热罕在一起，他们身前偎着白尔罕。 巴拉提说："去了要好々学习，不要忘了咱们社嗎。" 枣热罕把一包东西塞到阿衣木罕怀里说："把这包点心带着，路上吃吧。" 阿衣木罕忿动地说："謝々你，謝々你！大伙請回罢。" 白尔罕一把把住阿衣木罕說："媽々！再見。"			17
599	5	特		阿衣木罕忿情地问着白尔罕说："再見了，孩子。"			6
600	6	全		烏守尔跳上車，阿衣木罕坐到車上，向人們一揚手，烏守尔便把馬韁系一曲，車轮滚动起来。 巴拉提和枣热罕举起手来說："一路平安！" 送行的人们也揚手說："一路平安。"			18
601	7	全（→远）		彩棚嗤动的六根棍馬車，离开人々向大路上駛去。 歌聲响起未 "那不是天边的白云 是我们亲手栽培的棉花……"			12
602	8	中	移跟	阿衣木罕在車上回头揚手。 歌声 "那不是碧空的鴻雁 是我们展翅高飞的姑娘……"			23
603	9	全（→远）	拉	送行的人越拉越远，路边棉田里，採棉姑娘們都在揚手告別。 歌声 "飞吧，向那远远的地方"			

123

新总号	镜号	大小	摄表	内　　容	音乐	效果	有效	长度
				"飞吧，向那风和日暖的地方"				24 18
604	10	远(大远)		马车越走越远，最后越过高坡，驶过洼地，消逝在一片尘雾中。歌声："当你归来的时候""我们将迎接一个新的春天"（淡出）		止		32 21

镜头数：10个 尺数＝225 189尺
　　　　　　　　　　＋36R

"完" 1959. 5. 31 初稿
　　　　　6. 20 二稿

总镜头数：604个

总尺数：10106尺

　　　　　　　　　　4　　　克
　　　25 ess　　　1.　　　9
　　　　4　　　　7.
　　　27　　　　1.　　　18.
　　　28　　　　3.　　　36.
　　　32　　　　1.　　　12.
　　　13　　　　6.　　　203
　　　共计：164　　　270R

124

使用人
不准发表